Phenomenological Investigation of Art

KHA Saen-Yang

艺术现象学的基本问题

〔法〕 高宣扬 —— 著

上海交通大学出版社
SHANGHAI JIAO TONG UNIVERSITY PRESS

内容提要

艺术现象学(Phenomenology of Art)作为哲学和美学的分支,把艺术创作活动、艺术品、艺术家、艺术鉴赏及时代环境,连接成一个相互联系的整体生命系统,探讨艺术创作的生命动力及其对人类"生活世界"的广泛影响。本书以生命、现象学、艺术为关键词,对艺术现象学的基本原理、逻辑框架、发展源流等进行了系统介绍。可作为对艺术哲学感兴趣的读者的学习用书。

图书在版编目(CIP)数据

艺术现象学的基本问题/(法)高宣扬著. --上海:
上海交通大学出版社,2024.5
(高宣扬文集)
ISBN 978 - 7 - 313 - 22751 - 5

Ⅰ.①艺… Ⅱ.①高… Ⅲ.①艺术-现象学-研究
Ⅳ.①J0 - 05

中国版本图书馆 CIP 数据核字(2019)第 285031 号

艺术现象学的基本问题
YISHU XIANXIANGXUE DE JIBEN WENTI

著　　者:高宣扬
出版发行:上海交通大学出版社　　　　　地　　址:上海市番禺路 951 号
邮政编码:200030　　　　　　　　　　　电　　话:021 - 64071208
印　　制:苏州市越洋印刷有限公司　　　经　　销:全国新华书店
开　　本:880 mm×1230 mm　1/32　　　印　　张:10.375
字　　数:248 千字　　　　　　　　　　插　　页:4
版　　次:2024 年 5 月第 1 版　　　　　 印　　次:2024 年 5 月第 1 次印刷
书　　号:ISBN 978 - 7 - 313 - 22751 - 5
定　　价:86.00 元

高宣扬文集总序

 当我个人"生命之树"创建第七十环年轮的时候,我幸运地成为上海交通大学教师队伍的一员,使我的学术生命有可能获得新生,我的生命也由此获得新的可能性,上演柳暗花明又一村的生命乐曲。

 我在交大《学者笔谈》上发表题名为《新鲜的交大人》的感言:"历史总是把我们带领到远离故乡的世界尽头,但有时又突然地把我们带回故居和出发点。历史使我们学会了感恩。"其实,生命永远是在自我给予和接受给予的交互往来中延伸,所以,感恩始终伴随着生命自身,构成了生命交响乐的一个重要组成部分,为生命的价值及尊严奠定本体论和伦理基础。

 感恩、追念、乡愁、思源,在本质上,就是哲学的内在动力和真正起源。一切哲学,面对世界上一切事物的时候,都要在沉思中追根溯源,寻求万事万物的最初和最终根源,因此,哲学就是这样在感恩、追念、乡愁和思源中诞生;哲学就是对一切事物和一切存在的起源的追溯和追问。没有回归源头的深厚感情,没有追溯起源的热情和诚意,就不会有哲学思想。感恩确确实实成了一切存在的基础力量,因为一切存在归根结底都脱离不开"根本"。所谓"根本",就是一切存在和一切生命的根基

和本原。感恩表现了一切存在所必须遵循的最基本的伦理道德原则。

学哲学首先要学会做人,学会认识生命之源。具体地说,就是学会理解生命的本源,并以真诚的感情理解生命从何而来。这就意味着要学会感恩。感恩父母,感恩师长,感恩一切生活在你周围的人。对我来说,我首先要感恩我的师长。没有他们,就没有我的今天,就没有我对哲学的一切知识,也没有我对哲学的深厚感情。

狄德罗(Denis Diderot, 1713—1784)说过:"对人们的一切,除了非正义、忘恩负义和反人道,我都可以宽容谅解。"(Je puis tout pardonner aux hommes, excepté l'injustice, l'ingratitude et l'inhumanité.)狄德罗早在启蒙时代,就把感恩看作做人的重要原则。

感恩是一种处世哲学,感恩是一种生活智慧,感恩更是学会做人,成就阳光人生的支点! 任何一个人,如果试图成为真正的哲学家,就必须感恩过去,感恩以往一切先人创造的成果及其传统,也就是成为历史传统的真正继承者。生命就是在继承中接受过去的传统,并重新分析、批判和加工这个传统。哲学家,"作为'继承者'(l'hétitier),始终面临着肯定和批判以往传统以及选择这个传统的矛盾"。①

生命是一部无人指挥的交响乐,自创自演,并在不同的社会遭遇和生活历程中一再地自我协调,演奏出一曲又一曲美丽动听的自然乐曲,弹奏出每个人在社会、文化、历史的不同命运,演播成充满悲喜的无数千变万化的生命故事。

我的书实际上就是我个人生命历程的自我展现。每一本书从不同角度讲述着不同阶段的生命故事。生命的故事千差万别,归根结底,无非就是生命对自身生长发展的自我关注,都是由生命内在创造力量与周在世界各种因素相遭遇而交错形成的。生命在自我关注的过程中,总是以顽强的意志和万种风情,一方面激励自身在可能性与不可能性

之间的悖论困境中创造更新，另一方面严肃正视环绕生命的外在客观力量，自然地要对自身的命运进行各种发问，提出质疑，力图寻求生存的最理想的状态，从而有可能逐步演变成哲学性的探索，转化为生命的无止境的形而上学的"惊奇"，对生命自身、对世界万物、对历史及自身的未来前景，进行本体论、认识论、伦理学和美学的反思。

从学习哲学的第一天起，我就牢记希腊圣贤亚里士多德关于"哲学就是一种好奇"的教诲。从1957年以来，六十多年的精神陶冶的结果，却使我意识到："好奇"不只是哲学的出发点，而且也是一切生命的生存原初动力。因此，对我来说，生命的哲学和哲学的生命，就是血肉相融地构成的生命流程本身。

我个人生命的反思，虽然表现了生命成长的曲折复杂历程，隐含着生命自身既丰富又细腻的切身感受，但绝不会封闭在个人狭小的世界中，也不应该只限于文本结构之中，而是应该置于人类文化创造的宏伟曲折的生命运动中，同时又把它当成个人生命本身的一个内在构成部分，从生命的内与外、前与后，既从环绕生存的各种外在环境条件的广阔视角，又从生命自身内在深处的微观复杂的精神状态出发，从哲学、人类学、社会学、语言学、符号学、心理学和美学的角度，试图记录一个"流浪的哲学家"在四分之三世纪内接受思想文化洗礼的历程，同时也展现对我教诲不倦的国内外师长们的衷心感恩之情。

最后，我还要向上海交通大学出版社表示感谢，他们对本文集的出版给予了最大的支持。

高宣扬

写于上海交通大学120周年校庆

2016年4月8日

2023年冬修订

注释

① Derrida，Roudinesco. De quoi demain ... Dialogue，Paris：FLAMMARION，2001：15 - 16.

自　序

　　近20年来，为了认真学习、理解和体验艺术现象学，我投入到一种新型的"生命实验"过程。这就是以艺术现象学的基本原则，在富有创造活力的艺术领域内，开展对生命和艺术两方面的崭新体验。具体地说，就是涉足艺术实践领域，作为策展人和艺术学术理论顾问的身份，与中国传媒大学金妹教授及清华美术学院、中央美术学院、中国美术学院、鲁迅美术学院等艺术家朋友们一起，于2008年在北京颐和园近邻的玉泉山下风景优美的地方，创建"国际颐和园艺术创作基地"，并接着在巴黎、北京、乌鲁木齐、上海和青岛各地，主持举办生命现象学艺术展，分别以"飞天梦地""暧暧依依""寄情望春""天待自然""紫外线""逍遥自适"和"蓝天野草"为主题，贯彻"艺术即生命""生命即艺术"，以及"艺术是生命的自我展现"的指导原则，陆续展出各位艺术家朋友进行艺术现象学创作实践的丰富作品，他们试图通过艺术创造，显示生命本身"生生不息"和"创新不止"的原初自然状态，以情景交融的艺术美，衬托出生命源于自然，并与天地万物和谐互感相处的本来面目。

　　现象学认为，只有返回生命的原初状态，才能像现象学家胡塞尔和海德格尔所说的那样，展现出生命的原初状态及其自然性质，显现出生

命的赤裸裸的"无敝"绽放状态,即展现出生命的真理本身。其实,真理本来源于自然,所以,希腊人用"自然"(physis)这个词表示"真理",一种"未经污染"和"未经加工"的事物原始状态。中国传统文化也早在新石器时代中后期,就已经明确揭示了生命的真谛在于"生生之谓易"①。因此,有"在天成象,在地成形,变化见矣""立象以尽意,设卦以尽情伪""通神明之德"和"类万物之情"②。到了魏晋南北朝时期,南朝梁代文学理论家、艺术评论家刘勰说:"文之为德也大矣,与天地并生者,何哉?夫玄黄色杂,方圆体分,日月叠璧,以垂丽天之象;山川焕绮,以铺理地之形:此盖道之文也。仰观吐曜,俯察含章,高卑定位,故两仪既生矣;惟人参之,性灵所钟,是为三才。为五行之秀,实天地之心。心生而言立,言立而文明,自然之道也。"③

人与自然万物之间的和谐互感及其真理,本来并不神秘,无非就是生命的原来面目。所以,当希腊人用"自然"表示"真理"的时候,也就强调了"真理的无敝"性质,也就是说,真理乃是赤裸裸敞开的透明状态,而获知真理可以使人"恬然澄明"。

笔者通过 20 多年对艺术现象学的学习和实践,试图进一步继承和发扬中西艺术传统中的原始的自然创作的精神,结合中外哲学史和艺术史上关于艺术创作的研究成果,结合中外艺术创作实践的不同经验,更全面地理解和把握艺术现象学的真谛。

现象学(Phenomenology)本来是现代哲学的一个重要流派,但它同现代艺术具有密切的互动关系。这是因为现象学的形成和传播,在实际上,从一开始,就是在哲学、艺术领域及其他学科的广泛范围内发生和展开,这使现象学具有明显的跨学科和跨领域的性质。此外,现象学作为一种方法和风格,由于始终强调主客体之间的互通互感及人类思想意识在创作中的决定性意义,具有突出的艺术性及美学性,在一定

意义上，甚至还可以说，现象学就是一种带有艺术特征和美学性质的思维方式、创作模式和生活艺术。

所以，就其本质而言，现象学并不仅仅是哲学思想方法，实际上也是科学、艺术创作和美学思想的一种思维模式。在国外，现象学早在哲学和艺术中形成和发展起来，它甚至造成了19世纪下半叶以来，哲学现象学与艺术中的印象派、后印象派、立体主义、超现实主义，以及当代艺术等齐头并进的状态。著名艺术家塞尚、杜尚、梵高、米罗、毕加索等，都是在艺术创作中有意无意地贯彻了艺术生命现象学的原则。20世纪之后，西方在这方面的研究和实践更是一日千里，日新月异。在法国，从柏格森之后，一个又一个哲学家和艺术家，如梅洛—庞蒂、米歇尔·亨利等人，均不停地发表新作深入探讨艺术生命现象学的内容和方法，值得我们借鉴。

在进行艺术现象学的实验的时候，我们始终保持清醒的头脑，注意到艺术生命现象学本身的特征及其创作实践中的特殊逻辑。在这方面，中国传统艺术积累了丰富的经验，更值得我们借鉴。我们参照和发扬中国的艺术传统，尽可能避免西方艺术创作方法对传统自然科学方法的盲目承袭，灵活对待艺术创作中的"形与色"的相互关系，突破西方思维模式中顽固坚持的"主体中心主义"和创作思维"单向单线论"，进一步发挥中国艺术和哲学思想中的独特优秀成果，真正地感悟"万物生灵生息繁衍荣枯"的复杂性、多样性、灵活性、多维性，全面探求人类与天地共生共融的审美方式，力求在艺术创作中贯彻"逍遥于天地间而心意自得"的风格，鉴赏万物在有形与无形之间反复进行万象幻化之变易的美景及其生命本质。

本书尝试通过实验性的探索，使艺术现象学的内在固有的生命力获得进一步的发挥，更强调立足于新时代中国现代化的伟大实践，使本

来富有活力的艺术现象学能够借助 21 世纪人类文化伟大复兴的珍贵时刻,而推动艺术和人类文化整体的重建,满足人们追求审美的诗意人生的崇高目标。

由于我们的探索和实践的局限性,本书难免存在欠缺和不足之处,切望读者给予指教!

2024 年春于上海嘉定

注释

① (魏)王弼撰,楼宇烈校释:《周易注:附周易略例》,北京:中华书局,2011 年,第 347 页。

② 同上,第 339、358—359、363 页。

③ 王运熙,周锋译注:《文心雕龙译注》,上海:上海古籍出版社,2012 年,第 2 页。

目　录

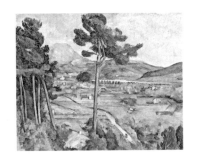

导　言

导　言

　　艺术现象学,从哲学上说,初看起来是现象学的一个分支,试图以现象学及其方法为基础,对艺术进行思想性探索,以新的视野分析艺术的性质、审美价值及其内在生命动力,试图将艺术当成人类文化创造活动的一种具有"自我呈现"性质的活生生的"现象",与人类创造的科学、技术、哲学、宗教一样,当成人类生命"生存于世"的一种展现生命自我创造精神的实践活动,并对艺术的产生及其在人类思想文化生活中的重要意义进行哲学的本质性考察。

　　现象学,就其本质而言,就是使哲学研究"返回事物自身"(Zurück zu den Sachen selbst)的一种科学思维方法。在《纯粹现象学通论:纯粹现象学和现象学哲学的一种观念》这本重要著作中,胡塞尔(Edmund Husserl, 1859—1938)就已经极其简明地把现象学的一切重要原理,归结为一条最根本的原则,这就是他所说的"一切原则的原则"(Das Prinzip aller Prinzipien)。根据这一原则,任何原本地给予的直观,都是我们所遭遇的现象的原始本原;也就是说,"现象"在直观的具体的现实性中,原始地向我们呈现出来的一切,就是直接类似于它原初为其自身

所显现的那样。①

　　因此，一切真正的哲学研究，都必须返回现象自身原始的"亲在"，让现象的"亲在"活灵活现地呈现出来，即让现象自身进行"自我显现""自我言说"和"自我表演"。而这样一来，贯彻现象学的原则，就意味着要把我们所面对的现象，当成具有独自生命力，并具有自我展现能力的生命现象本身。

　　所以，法国现象学家梅洛—庞蒂深刻地指出："现象学的全部努力，就在于重新找出某种与世界的素朴接触，以便最后给予它一个哲学的界说。这是哲学试图成为严谨科学的野心的表示，也是对生活世界的空间、时间和整个世界的清理；这一切，就是尝试如实地直接描述我们的经验，根本不管经验的心理起源，也不管其他科学家、历史学家或社会学家能提供什么样的因果性诠释。"②

　　另一位法国现象学家米歇尔·亨利也明确指出："现象学是关于现象的本质的学问，而这个本质，就是指能够使现象作为现象进行还原。任何现象，它之所以成为现象的内在可能根据，无非就是它自身的现象性(sa phénoménalité)，也就是它的显现的内在根据。因此，我们必须严谨地把'显现'和'使之有可能显现'区分开来。"③在这里，米歇尔·亨利非常清楚地表明了现象学所要求的，就是不要停留在呈现出来的现象面前，而是要追根究底探索"这个现象之所以显现的内在根据"；要做到这一点，就必须反复深入探索"现象之为如此这般地显现的自身内在根据"，而这就自然涉及现象的生命本身。

　　具有意识和自我意识的人类生命，在其生存于世的过程中，受到意识本身内在超越精神的推动，总是千方百计按照内意识累积的原始体验所生成的"意向性"，对遭遇的各种现象进行重构，力图创建生命本身所追求的审美境界。艺术现象学正是要从人类生命本身出发，探索和

说明一切现象的自我显现的生命根据。

当代艺术正以其独有的创造精神,开创艺术史上最富有进取性的新创作景观,展现艺术本身所蕴载的丰富文化历史经验,同时也显示艺术进行自我革新和改造人类文化的强大潜力。艺术的当代景观,进一步显示了艺术本身内含的生命活力及自强不息的进取精神。

因此,当代艺术正经历空前未有的重大变革,这一变革开辟了人类文化创造的新纪元,也预示 21 世纪人类新文化的美好前景。我们可以豪迈地说,艺术从来没有像今天这样,正以其内在潜能,融合人类在科学、哲学、经济和社会治理方面的所有优秀成果,表现出艺术自身在人类文化整体中的优越地位,集中地显示了人类本身的无限自我超越的能力及潜能,显示人类开创自身未来前景的无限可能性,同时也呈现人类文化全面复兴的广阔美好前景。

21 世纪是艺术当道的世纪。全球社会文化的巨大变化,使人类历史来到一个新的转折点。当代艺术的迅猛发展及其创新精神,已经使艺术渗透到人文、科技、生态等各个领域,逐步产生了“艺术＋人文/科技/生态”的崭新人类文化,形成“艺术＋人文＋科技＋生态”结构为基础的新型生活世界,而艺术则成为这个基本结构的核心和基础,这不仅有助于实现“人文艺术化”“科技艺术化”和“生态艺术化”的新局面,而且也使艺术本身进入史无前例的新时代,承担了推动人类文化进行彻底革新的使命,也面临从未有过的新挑战。

人类艺术发展到今日,特别是人类生命本身处于空前未有的新时代,赋有强大无比的创新威力,这使当代艺术有可能以空前未有的创新精神,开创一个与天地万物浑然通情一体的狂欢世界,使艺术本身及深受艺术影响的人文社会科学、自然科学技术、宗教、生活方式和整个人类生态结构,都发生巨大的变化。当代艺术近半个多世纪以来的创造

实践及其各种实验性探索，是人类艺术史无前例的创举，不但改变了艺术本身，也改变了人类文化的性质，改变了人们的生活理念，甚至改变了人类的命运。

如果说，艺术从最早的原始艺术开始，就紧密地与人类文化创造、社会生活的脉动息息相关的话，那么，艺术的发展史及当代艺术的富有成效的大胆创造活动，就进一步给人类提供了新希望。

生命艺术现象学的探索，以及当代艺术的新成果，将是文化和人类整体发展的新曙光，它给我们带来深刻的启示，向我们呈现人类创造能力的深不可测的潜在力，展现了人类创造的无限前景及无可遏止的创新潜力。现在人类所面对的，不但不是"艺术史的终结"或"历史的终结"，也不是"文化的悲剧"，而是 21 世纪人类创造的新视野，这鼓舞我们不但要充分发挥传统的文化力量，也要突破传统的界限，也鼓励我们不但要全面重新挖掘传统文化的深厚底蕴，而且也要向传统文化的文字基础本身挑战，向储藏文化创造经验的历史基础发出挑战，更要向自己的命运挑战。换句话说，当代艺术把我们的创造注意力，从过去转向未来，转向一切可能的和潜在的未来世界。

所以，由于时代的根本性转变，从一般意义上说，我们所考察的艺术现象学，是试图站在新的艺术理论和创作美学的高度，借助当代哲学和人文科学的前沿观点和方法，充分发挥最新生命科学及其他科学技术的最新成果的威力，从人类文化全面复兴和重建的全球新视野，紧密结合 21 世纪以来中国当代艺术的创作实践经验，探索生命艺术现象学在中国传播和实践的可能性，特别要以发扬中国艺术创作传统的丰富生命力为立足点，跳出当代西方人文艺术思潮的发展瓶颈，以向历史挑战的大无畏精神，大胆进行艺术创新的实验和探险活动，寻求

当代中国艺术创新的理论突破口,进一步发展生命艺术现象学的基本原理。

从具体特殊的意义上说,艺术现象学将通过艺术创作生命共同体的实际创作经验和体会,结合每一个艺术家的作品及其艺术生命的生动故事,展现艺术生命现象学在中国这个历史悠久的文化大国的传播和实践历程及其可能前景。

因此,我们所探索的艺术现象学,实际上就是当代西方的艺术现象学与我们的创作理念和实践经验相结合的产物,它体现了我们这一代艺术创作生命共同体的各个成员的创作理念,一方面根据自己亲身创作的活生生的经验,结合和发扬中国艺术史优秀传统,探索当代艺术创作的各种可能性;另一方面,将艺术生命现象学的创作方法,扎根于中国艺术的丰厚土地上,试图把艺术创作奠基于一个持续发展的创作理论的坚实体系上。上述两方面实际上不可分割地交错在一起,两方面的因素构成相互渗透的生命创作活力,将始终推动我们的艺术现象学的无止境的探索和创作过程。

从其原始意义来说,艺术现象学是根据德国哲学家胡塞尔创建的现象学原则,把艺术当成一种生命创新活动进行考察,对艺术进行哲学分析和研究。

胡塞尔现象学的首要原则就是"返回事物自身",即以现象学的原则,使人类生活世界中的一切"现象"以其本来面目,在我们面前显现出来,排除传统理性主义或主观主义对"现象"的歪曲,反对采用传统"主客观二元对立"的"科学"思维模式,主张以直观(anschauung)的原初感受为基础,强调生命内在意识经验中占主导地位的"意向性"(intentionalität)的决定性意义,使"现象"在主客体相互渗透的关系网络中显现其原初的本源状态,即展现艺术家的意识意向性对现象的主

动创造作用和构建功能，又坚持被观察的外在现象本身的特有性质，这就要求首先不满足于一般经验观察所取得的结果，而是必须把被观察到的所有"现象"强制性地"悬挂"起来，谨慎地体验一切感触到的现象的真实性，通过观察者对自身内在意识的意向性的反复检验，贯彻经过观察者深思熟虑而确实严格遵循的真正纯粹理性的反思原则，使观察到的"现象"，实现"现象学的还原"，展现出现象之为原初现象的清晰性或"敞亮"，在观察者与被观察的现象之间的相互关系中彻底敞开其原本状态，使观察者内在心灵真正感受到一种"触及灵魂"的"恬然澄明"状态，达到胡塞尔所说的那种从通常的"现象"向"纯本质的过渡"，并由此产生对"非实在存在"的"现象"的"本质知识"。所有这一切，初看起来，都是非常艰涩难懂的，但追求真正的真理和期望充满美感的崇高精神世界的理念，又不能不是复杂曲折的探索过程。

为了实现胡塞尔所提出的目标，首先必须与传统生活和科学中的"自然的思维"划清界限。胡塞尔指出："生活和科学中的自然的思维对认识可能性的问题是漠不关心的，而哲学的思维则取决于对认识可能性问题的态度。"①显然，胡塞尔特别强调他的现象学与自然的思维的根本区别。为了使哲学思维提升到真正科学的高度，必须弄清认识可能性问题。认识可能性问题，也就是认识的主体、对象、方法及其相互关系问题；在没有弄清这些之前，不应该像以往"自然的思维"那样，想当然地或武断地确定认识主体、对象及其方法的真实性、真理性及其合法性。"力图对这些问题采取科学的态度和做法，已经可以称之为认识论了。无论如何，一种认识论的观念是作为一门科学的观念而形成的，这门科学就解决这里存在的困难，并为我们提供了对认识的本质和它的成效的可能性，以最后的明白的、自身一致的看法；在这个意义上的认识批判是使形而上学成为可能性的条件""认识批判的方法就是现

象学的方法，现象学是普遍的本质学说，在其中包含了关于认识本质的科学"⑤。

为此，胡塞尔费尽心思试图多次对现象学进行概括和界定。比如，在1927年所写《现象学》中，胡塞尔这样说："现象学是关于所有可想象的先验现象的科学，并且，这些现象都具有综合的总体形态，唯有在这些形态中，这些现象才是具体可能的（这里包括先验的个别主体及与此相连的主体共同体），现象学作为这样一门科学同时实际上也是关于所有可能想象的存在之物的科学；但这不是指关于在自然实证观点中的所有客观之物的科学，而是指关于所有那些完全具体的存在之物，即所有那些在相关的意向构造中汲取其存在意义和其有效性的存在之物的科学。这也包括先验主体性本身的存在，这种先验主体性的可实证性的本质在于，它是先验地在自身中自为地构造起来的。"⑥

由此可见，艺术现象学对于艺术的研究，是一种极其复杂多变的富有生命力的"整体性"的探索活动，它不仅把艺术与人类整体思想文化创造活动连成一体，而且也把研究过程中的所有相关联的内外诸因素，特别是把在生活世界中进行观察、分析、创造的人，同他在其中生活的世界中的一切相关因素，联系在一起作为一个相互拉扯的紧张的相互关系网络，来加以观察和综合分析，并又在此基础上对艺术的整个相关要素进行细致的精密分析，还把艺术研究纳入由各个人文社会科学诸学科综合协调进行的全方位研究网络中，实行动静结合的方法，使艺术变成连接人类思想文化创造活动各环节的一个内含创造力的中介力量，把艺术自身内在的生命力加以激活，又极度重视艺术生命力在观察者生命中的积极影响。

由于现象学研究涉及一系列非常复杂的主客观之间随时变动的相

关因素"关系群",它们又赋有许多曲折交错的意义网络,其中特别包括主客体间往来的双向双重关系,还包含人的意识的内外相关复杂因素,所以,胡塞尔对现象学的说明,免不了带有晦涩的意涵。所有意欲认真理解并运用现象学的人,必须以非常严肃和非常认真的态度,进行反复思考,才能最终把握其中的深刻意义。

实际上,艺术家比哲学家更早就敏感地意识到艺术现象学的创作原理,不过艺术家们只是在他们的艺术创作实践中发现并贯彻这些原则。在许多著名艺术家的创作实践中,都已经有过胡塞尔所说的那种现象学创作经验。最明显的,就是法国现代画家塞尚(Paul Cézanne, 1839—1906)的绘画经验。塞尚一生最重要的作品中,大多数与他所

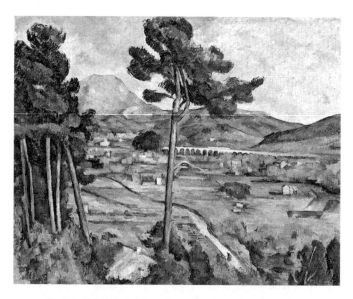

塞尚《圣维克多山》之一(*Mont Sainte-Victoire and the Viaduct of the Arc River Valley*), 1882—1885

观察的圣维克多山（Montagne Sainte-Victoire）有关。塞尚住在法国南部普罗旺斯的埃克斯城（Aix-en-Provence），从他家的一扇窗户可以看到远处的圣维克多山。塞尚首先感受到他所面对的圣维克多山，是一座有生命力的活生生的山：它时时刻刻在发生变化，时刻展现其身不由己的创造活力。这使塞尚在观察中深感不安，激情满怀，魂牵梦萦，日夜思索，他反复观察圣维克多山，而且还在家和圣维克多山之间来回进行观察，每一次观察的感受都不一样。所以，他所画的圣维克多山，共有几十幅，每一幅都不一样。这就表明，艺术家要把握和描述的现象，并不仅仅是自然科学所指的"外在客观对象"，而是作为观察者和创造者的艺术家内心中的"先验"意向性，通过这些先验意向性与其面对的现象之间的相互关系中所"建构"的现象。

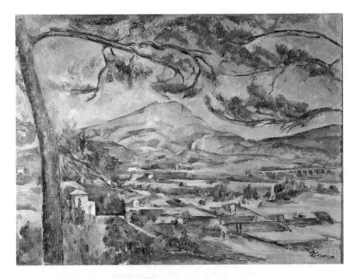

塞尚《圣维克多山》之二，1887

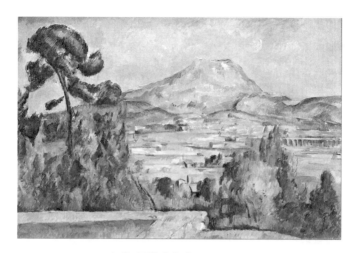

塞尚《圣维克多山》之三,1889

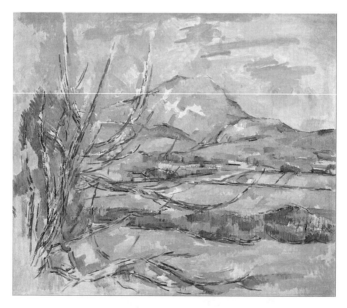

塞尚《圣维克多山》之四,1890

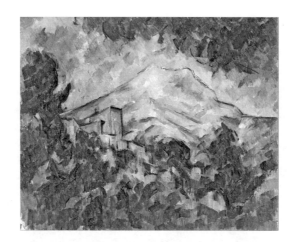

塞尚《圣维克多山》之五《圣维克多山与黑色城堡》
(*Mont Sainte-Victoire and Château Noir*)，1904—1906

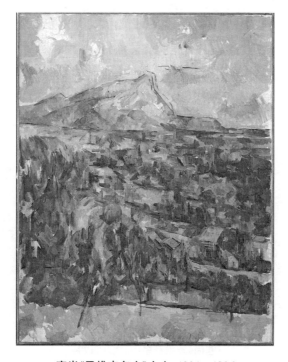

塞尚《圣维克多山》之六，1904—1906

塞尚《圣维克多山》之七，1904—1906

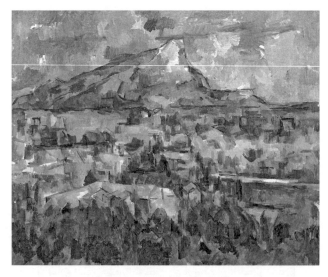

塞尚《圣维克多山》之八，1904

　　塞尚显然并不把圣维克多山当成一个独立于他的"外在对象"或与他无关的"客体"，也不把它当成"客观存在的物质性的山水"，而是把它内在的生命活动同自己的精神状态联系在一起，以自身的心神体验和感受，面对圣维克多山，致使他拿起画笔或画刀的时候，他的手并不是沿着"客观的"圣维克多山的模样而起动。相反，塞尚是以他内心所感受的山的形象，描画圣维克多山。这有一点像中国明朝哲学家王阳明（1472—1529）所说的那种"致良知"的实践。王阳明认为"盖天地万物与人原是一体，其发窍之最精处，是人心一点灵明，风雨露雷、日月星辰、禽兽草木、山川土石，与人原只一体。故五谷禽兽之类，皆可以养人；药石之类，皆可以疗疾，只为同此一气，故能相通耳"⑦"格物是止至善之功，既知至善，即知至善，即知格物也"⑧"格者，正也。正其不正，以归于正"⑨。在谈到观花活动时，王阳明认为："你未看此花时，此花与汝心同归于寂。你来看此花时，则此花颜色一时明白起来。便知此花不在你的心外。"⑩这就说明王阳明已经意识到：万事万物之存在，其真正的本质之敞亮显现，全靠人心之发现。艺术家之心，对于创作及其结果，具有决定性意义。所谓艺术家之心，实际上就是艺术家在创作现场所固有的真实心情，它综合了当时当地条件下一位艺术家的创作心态，综合了艺术家当时当地接触他所面临的现象而引发出来的所有心境感受，涵盖了艺术家当时当地的所有意识、思想、情感、意志、感觉、想象力，以及一切属于艺术家内心活动的整体。

　　法国立体主义艺术家洛特（André Lhote, 1885—1962）曾说："理论是艺术家在他的充满秘密的道路上的停息驻足之点，这条道路是他的本能替他开辟的。这些理论并不是预先想好的，而是事后的努力，为他事先未曾理解的工作，找出合理的根据。各个伟大的艺术时代也正是酝酿着许多这样的问题。许多理论追随这些初期摸索前进的创作后

面,而为以后的创作做准备。"⑪

但对于艺术现象学来说,真正的艺术家,绝不会被出现在他面前的现象"牵着鼻子走",艺术家作为有自身意识的创作主体,必须在其面前显现的现象与他自身之间,搭建起一个互感互动的精神桥梁,使自己的意识意向性在内在意识的创作动力的推动下,通过这个桥梁,对现象进行有意识的加工、改造、更新和重建,使之以新的面貌展现在艺术家面前。这就是一种艺术创造,也是艺术现象学所贯彻的一条基本原则。

塞尚认为:"画画并不意味着盲目地去复制现实,而是寻求各种关系的和谐"⑫;而普照在现象与艺术家之间的相互关系中的光线及与之相关的多元多质的复杂因素,就成为贯穿于有生命活力的"相互关系"中的神秘力量。受塞尚的影响,许多西方画家从原来追求真实地描画自然,逐渐转向表现自我,即有意识地展现自身精神内部的创作意愿及其全部思想基础。

由于意识到"创作初心"在艺术创作中的关键意义,塞尚的创作风格比较重视从色调的相互关系来重现他所描画的现象。绘画对象的形式及其性质,并不决定于它的外在结构,而是决定于物象与画家之间的内在关系,而这种相互关系,又集中在物象与画家内在意向之间的相互感应,而物象同画家内心之间的相互感应,又集中在物象的色彩变动与画家对色彩的感受的相互关系中。因此,在绘画中,画家所感受的,与其说是对象的外在结构和形式,不如说是物象结构运动中的色彩变化与画家内心感受之间的互动状况。物象的色彩变化,是物象自身运动的活生生的表现,而画家对这些色彩变化的感受,则是画家内在特有敏感性对色彩变化的反应。两者的相互影响,构成了画家绘画情境中的决定性因素,制约着艺术家的整个创作过程。塞尚说"物象的体积是从色调准确的相互关系中表现出来"⑬,这就使他的作品成为他自己艺术

思想的体现,表现出扎扎实实的色调清晰的几何体感,不再重视物体的质感及造型的准确性。但这并不意味着塞尚只停留在色调的感知方面,相反,他只是把色调的感知当成他进行艺术创作的首要入口,在紧接着启动的整个艺术创作活动中,塞尚又同时把色调感知所获得的体验,同整个生命的体验联系在一起,使之成为紧密联系生命整体把握现象的基础,而在这过程中,塞尚有意识地将对于色调的感知提升到更高水平,进一步与他生命中的所有精神活动联系起来,连接成他的艺术创作的整体性实践的基础。就在这种整体连接活动中,塞尚将意识的思想反思功能发挥到极致,使艺术创作从原来那种感知性行为提升到意识和思想指导下的活动。这样的创作努力之后,在我们面前出现的艺术作品,就不仅仅是对于自然现象的艺术描画,而是内含无尽生活气息的艺术生命体,这使它在此后的任何展现中,又再次通过它与观赏者之间的互动而激活出新的艺术生命。

塞尚因此认为他所探寻的,不是表面可见性因素,而是那些不可见的力量,即艺术创作中的思想活动:对于变动中的主客观相互关系的感受及其各种可能性,包括体验与之相关的整个现象世界的"气味""空气的味道""周围鸟类的鸣叫声"和"风的流动节奏"等。也正是如此,塞尚比同时代其他艺术家更卓越地表现了他的艺术才华。

塞尚所强调的,是作为生命体的现象的厚重、沉稳的体积感和物体之间的整体关系,以及其中所流动的作者自身的创作意愿。对他来说,现象与他自身的关系是至关重要的;而那些不可见的因素,则占据艺术作品的首要地位。为了寻求各种关系的和谐,他甚至放弃其描画对象的个体的独立性质及其真实性,把它纳入他所处的整个世界的建构架构中,甚至成为艺术家与其面对的世界的整体生命的一个组成部分。

1907 年,德国的年轻诗人里尔克(Rainer Maria Rilke, 1875—

1926)观赏塞尚的作品《穿光亮裙子的塞尚夫人画像》（*Portrait de madame Cézanne la jupe rayée*），发表观感说："塞尚为了最大限度地表现他所固有的强大表现能力，他特别集中力量描画夫人的脸部，……所有这一切，无非就是夫人脸上呈现的颜色状况及其色彩变动过程，似乎画中的任何一点，都与画面的其他各个部分之间存在一种相互认识的关系"；而当里尔克观赏塞尚的作品《苹果》的时候，里尔克又说："对于苹果，塞尚简直无法克制他自己对苹果的炽热的爱；他赤裸裸地表现了他对苹果的那种极其感人的由衷情感，通过绘画一个苹果，他似乎表

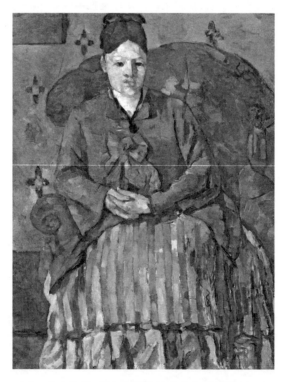

塞尚作品《穿光亮裙子的塞尚夫人画像》

现了画家本人对于自然的全部的爱。在塞尚那里，苹果和其他水果，已经不是单纯的水果，也不是单纯的物质性实体，而是表现画家自身与天地自然之间的刻骨铭心的爱情。"⑭

在塞尚作品中贯彻的创作精神，恰好就是胡塞尔所强调的艺术现象学的创作态度和基本方法。胡塞尔只是以哲学概念的抽象形式，总结了西方艺术界的创作经验。

胡塞尔的追随者之一盖格尔（Moritz Geiger，1880—1937），从1908 年起，开始正式地以胡塞尔现象学的原则和方法，深入探索审美问题。盖格尔原属于慕尼黑学派，他首先在他的导师李普（Theodor Lipps，1851—1914）的心理学思想的启发下，探索了人类心理活动的奥秘，但随后就热衷于胡塞尔的现象学，不但大力支持胡塞尔主编的《哲学与现象学年鉴》（*Jahrbuch für Philosophie und phänomenologische Forschung*），而且还集中精力专门研究艺术和美学现象学。他的主要著作包括《论移情问题》⑮《关于感知的意识》⑯《分享美学乐趣的现象学》⑰《论无意识以及心理现实》⑱《相对论的哲学意义》⑲《美学入门》⑳《科学的真实性与本体论》㉑《论艺术的意味》㉒等。盖格尔主张从现象的原生处探索艺术现象的自我生成过程，既不局限于感知表象或主观提供的观念，也不仅仅满足于有限层面所提供的"事实"，而是把艺术、艺术品、创作者、观赏者，以及艺术现象呈现环境诸因素当成一个紧密相关的整体，并在此基础上更深入地探索艺术本身的性质。

他在现象学美学领域所取得的辉煌成就，影响了一批新一代现象学美学研究者，其中包括伽达默尔（Hans-Georg Gadamer，1901—2002）、本雅明（Walter Benjamin，1892—1940）以及洛维兹（Karl Löwith，1897—1973）等人。

与盖格尔同时代，胡塞尔的学生和继承者海德格尔（Martin

Heidegger，1889—1976)根据现象学原理及其方法，对艺术进行了现象学的深入研究，对艺术现象学的发展作出了重要贡献。海德格尔在艺术现象学方面的研究，开始于 1929 年至 1930 年间，当时，海德格尔已经完成了对于"存在"的最初研究，并于 1927 年发表了他的现象学奠基性著作《存在与时间》。⑧1929 年至 1930 年间，海德格尔加强了对语言和诗歌的研究，并明确表示：艺术是人类思想文化创造的一个非常重要的成果，他甚至把艺术理解成"人类历史的奠基性重要力量"（als geschichtsgründender Macht）。对于海德格尔来说，艺术乃是人类探索和揭示"存在"和世界本质的一种活动，是"存在"本身的自我展现，是"存在"的"本真敞亮"的自然流露；而在这技术到处横行的当代社会中，技术为所欲为地为人们"设置"或"放置"，使人们从自然中脱离开来，并脱离得越来越远，以致把原本在自然中非常恬然明亮的存在状态也变成越来越被技术的各种"设置"所"遮蔽"，而使本来清楚明亮的存在变成不明亮的"遮蔽状态"。于是，真理也被掩盖和遮蔽。正是在这种情况下，更加显示艺术的本体论意义及揭示真理的创造性价值。

所以，艺术的伟大意义，就在于展现所有那些被人为的技术所遮蔽的"存在"。这样看来，技术和艺术都不是单纯的技术和技巧；"由于技术的本质并非任何技术因素，对技术的根本性沉思和对技术的决定性解析，必须在某个领域中进行，该领域一方面与技术之间有亲缘关系，另一方面却又与技术的本质有根本的不同，而这样的领域，就是艺术"⑨。因此，技术和艺术，通过它们对于真理显现过程的相互关系，其性质都发生了根本变化。从根本上说，它们两者并不是单纯的技术问题或技巧问题，而是发现真理的途径，即由于技术和艺术的实现，现象的原有"遮蔽"状态变成了"无蔽"而敞亮，使真理有可能显现出来。艺术现象学要求我们，首先从哲学的高度考察艺术的性质、起源及其创作过程。

　　根据艺术现象学，艺术属于一种"存在自身与世界之间的相互关系"，是敞开被现代技术所遮蔽的世界并使之导向敞亮的真理状态的重要条件，是人类自身置身于恬然澄明的生活状态的基础。人通过艺术创造和鉴赏活动，使自身成为新型的"人与他者的相互关系"的自我创造力量。所以，对海德格尔来说，艺术、诗歌和思想，都是生活世界的创建力量，是生命真理的体现。在这里，再次体现了胡塞尔先前所说的，在艺术创作中，"先验主体性不是意向体验的一团混乱，而是一个综合的统一，并且是一个多层次的综合统一，不断更新的客体类型和个体类型在其中被构造起来。但每一个客体都标志着一个对先验主体性而言的规则结构。正是通过先验的意向性系统，一个自然、一个世界对于我来说才始终是在此的"①。

　　值得注意的是，海德格尔作为胡塞尔的学生，集中研究了"此在"（Dasein）对于把握"存在"的绝对重要性。

　　海德格尔所说的"此在"，用通俗的语言来说，就是一个个活着的人，也就是在"此时此地"当场显现于世界上的那个具体的人。"此在"是海德格尔在其代表作《存在与时间》中提出的哲学概念，把它当成"存在"（Sein）的"守门人"。所以，有时人们也把 Dasein 译成"亲在"，也就是具体的个人的"亲临在世"，以最生动活泼的状态展现"存在"的本质，即表现了"存在"乃是世界之之存在的根本。

　　通过"此在"，人从传统意义上的"人"，从其带有一般性的抽象的"人"的概念，彻底地转化成为"当场在现实世界中显现其生命力的人"，一个掌握自己命运的人，一个对未来有所期待的人。"此在"因此也成为一个以其独自固有的生存能力而开辟其自身"在场显现"状况的自我决定者，人也因此成为对"存在"有所"亲临现场体验"的"存在的开拓者"，成为"存在的守卫者"，或者，成为"真理的守卫者（der Wätcher der

Wahrheit)"，成为一位"存在的放牧人(der Hirtt des Seins)"㉖。

由于提出和使用"此在"新概念，海德格尔不但把"人"的存在加以具体化和生命化，而且，还把"人"的"在世显现"当成一种具有创造意义的"事件"，一种不是抽象和凝固的框架，而是以其"现身"而引起一系列连环式变动的生活过程，一种朝向"光明"(Lichtung)的生命创造性征程。这样一来，"人"转化成为可伸可缩、可上可下的生活探索者和自身命运的决定者。一句话，"人"变成"以其出现而造就一个世界的'存在'"㉗。

上述海德格尔关于"存在"及关于艺术揭示真理的功能的肯定，均建立在他的"此在"论基础上。所以，法国艺术评论家杰拉德·格斯特在评论海德格尔的艺术观时指出："海德格尔把艺术当成'此在'及其现场显现。"㉘

在法国，艺术现象学也随着(哲学)现象学在法国的传播和发展而兴起了一波又一波的研究热潮。在这方面，法国哲学家利科(Paul Ricoeur, 1913—2005)、梅洛—庞蒂(Maurice Merleau-Ponty, 1908—1961)、萨特(Jean-Paul Sartre, 1905—1980)、波伏娃(Simone de Beauvoir, 1908—1986)和杜夫海纳(Mikel Duffrenne, 1910—1995)等，都先后创建了独具特色的现象学美学和艺术现象学。

除上述哲学家外，波兰的英伽登(Roman Ingarden, 1893—1970)也是非常重要的艺术现象学和现象学美学理论家。

为了真正把握艺术现象学的基本原理及其在艺术创作中的实践原则，我们首先必须从哲学的角度，根据现象学的哲学原理，探索艺术在人类文化思想史上的起源及其与人类思想文化成果整体的内在关系，特别要深入探索艺术创作与人类精神生活和思想意识活动的密切关系。

艺术现象学从艺术现象的最初"显现"的根基开始提出问题：艺术究竟是怎样作为一种"现象"而"显现"出来，又如何在艺术家创作中与人类精神活动整体发生关系？艺术究竟应该怎样创作？艺术创作与艺术鉴赏之间存在什么关系？……

因此，艺术现象学的研究和实践，特别注意到：① 艺术与生命的内在关系；② 艺术家创作过程中究竟如何以艺术形式展现世界与生命的相互关系；③ 艺术作品如何"显现"在观赏者面前；④ 艺术创作与人类语言的内在关系；⑤ 艺术语言的特殊性及其原始基础；⑥ 艺术鉴赏的进程如何在艺术品与鉴赏者之间搭起心理桥梁？⑦ 艺术创作为什么具有强大的感染力？⑧ 艺术创作和人类意识活动有什么内在联系？⑨ 艺术创作与人类情感和意志活动存在什么关系？⑩ 艺术怎样激发人类社会各种内在关系网络的张力？⑪ 艺术怎样促进人与人之间的心理沟通？⑫ 艺术作品和世界有什么关系？

注释

① Husserl，H.，*Ideen zu einer reinen Phänomenologie und Phänomenologischen Philosophie*. Tübinmgen. Max Niemeyer Verlag. 2002：43 – 44.

② Merleau-Ponty，*Phénoménologie de la perception*. Paris. Gallimard. 1945：2.

③ Henry，M.，*Auto-donation: Entretiens et conferences*，Paris，Beauchesne，2004：12.

④ Husserl，E. *Die Idee der Phaenomenoligie*，*Fuenfte Vorlesungen*. Hrsg. Und eingeleitet von Walter Biemel，Martinus Nijhoff Verlag，1973：3.

⑤ Ibid.

⑥ 胡塞尔：《现象学》，倪梁康主编：《面对实事本身——现象学经典文选》，北京：东方出版社，2000 年，第 101 页。

⑦ （明）王守仁著，王晓昕、赵平略点校：《王阳明集》，北京：中华书局，2016 年，第 100 页。

⑧ （明）王守仁撰，吴光、钱明、董平、姚延福编校：《王阳明全集上册》卷一，上海：上

海古籍出版社,2018 年,第 5 页。

⑨ 同上,第 28 页。

⑩ 同上,第 122 页。

⑪ Lhote, A. *Parlons peinture*. Paris: Denoël Et Steele, 1936: 4.

⑫ Cézanne, P. Pensées. *L'Occident*, 1904(32 - 37): 27 - 29.

⑬ Ibid: 27.

⑭ Rilke. *Lettre de Rilke à sa femme*. 1907: 71 - 72.

⑮ Zum Problem der Stimmungseinfühlung. *Zeitschrift für Ästhetik*, 1911(6): 1 - 42.

⑯ Das Bewußtsein von Gefühlen. *Münchener Philosophische Abhandlungen*, 1911: 125 - 162.

⑰ Beiträge zur Phänomenologie des ästhetischen Genusses. *Jahrbuch für Philosophie und phänomenologische Forschung*, 1913(1): 567 - 684.

⑱ Das Unbewusste und die psychische Realität. *Jahrbuch für Philosophie und phänomenologische Forschung*, 1921(4): 1 - 138.

⑲ *Die philosophische Bedeutung der Relativitätstheorie*. Vorlesung 1921.

⑳ *Zugänge zur Ästhetik*. Leipzig: Der Neue Geist Verlag, 1928.

㉑ *Die Wirklichkeit der Wissenschaften und die Metaphysik*. Hildesheim 1930, Nachdruck: Olms 1966.

㉒ Heidegger, M.. *Die Bedeutung der Kunst. Zugänge zu einer materialen Wertästhetik. Gesammelte, aus dem Nachlass ergänzte Schriften*. Hrsg. von Klaus Berger und Wolfhart Henckmann. Wilhelm Fink, München, 1976.

㉓ 参见 Heidegger, M.. *Sein und Zeit*. Tübingen Niemeyer, 1927.

㉔ Heidegger, M.. *Vorträge und Aufsätze*. GA 7, S.36.

㉕ 胡塞尔:《现象学》,倪梁康主编:《面对实事本身——现象学经典文选》,北京:东方出版社,2000 年,第 125 页。

㉖ Heidegger, M.. Brief über den Humanismus. 1946, *Gesamtausgabe, Band 9 "Wegmarken", 1.* Aufl., Verlag Vittorio Klostermann, Frankfurt/M 1976, S.342.

㉗ Sartre, J.,-P.. *L'existentialisme est un humanisme* Paris: Les Editions Nagel, 1946.

㉘ Guest, G.. 31e séance du séminaire « Investigations à la limite: Une phénoménologie de l'extrême», vidéo 6: «Violence de l'artiste, la Technè», sur Paroles des Jours, 11 mai 2013.

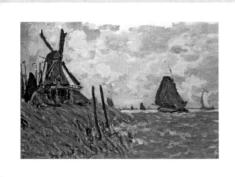

第一章

艺术与生命的同一性

第一章

艺术与生命的同一性

　　艺术现象学的基本原则,就是把艺术当成活生生的生命现象,当成生命自身的内在创造力量的自我展现。艺术的魅力不在于艺术品中隐含的意义,也不在于艺术创作中所表现的艺术技巧,而在于艺术本身的创造精神及其独特风格,在于艺术中隐含的生命活力。

　　生命原本就是最巧妙的艺术典范。不论是生命的形体结构,还是生命的精神力量及其神韵变化,都是天造地设第一美。《诗经》所描述的美人,"手如柔荑,肤如凝脂,领如蝤蛴,齿如瓠犀。螓首蛾眉,巧笑倩兮,美目盼兮"①,淋漓尽致展现了生命化身的艺术形象及其魅力,而生命内在创作力量及其创造活动,更是风姿绰约,神韵独绝。

　　在西方哲学史上,叔本华(Arthur Schopenhauer, 1788—1860)曾经深刻地指明艺术是生命与人类存在的本质的某种流露。②

　　叔本华认为:"意志不单是自由的,而且甚至是万能的。从意志出来的不仅是它的行为,而且,还有它的世界;它是怎样的,它的行为就是怎样的,它的世界就显现为怎样的。"③一切现象都是生命;都是意志的表现:"意志既然是自在之物,是这个世界内在的涵蕴和本质的东西;而

生命这可见的世界，现象，又都只是反映意志的镜子，那么，现象就会不可分离地伴随意志，如影不离形；并且，哪儿有意志，哪儿就会有生命，有世界。"①

叔本华之后，尼采更明确地指出："世界乃是一件自我生产的艺术作品。"⑤世界自然就是美丽的，世界本身就是艺术品，而世界之艺术性及其绚丽可爱，恰恰是因为它是生命本身。而生命是什么？生命的最直接表现，就是它的自我生成、自我创造和生生不息，就是它的艺术性。

生命乃是创造的典范，它直接地表现为艺术。所以，艺术和生命一样，表现了创造力量的奇迹及其唯一性，揭示了创造活动及其动力的审美性、奇妙性、复杂性和多样性，集中地展现了生命之美。

生命的艺术性并不奇怪，也不是难以理解。为了说明这个最简单的道理，尼采干脆说：生命本来就是"我们最熟悉的存在方式"⑥；"存在本身不过是对'生命'（呼吸）'生气勃勃地存在''意愿、发生作用''生成'概念的一个概括"⑦。生命存在的每一刻，都是在进行创造。但是，唯有艺术家的存在，更典型地体现了生命的创造本性，因为艺术家的整个生命，就是在艺术创造活动中度过的。

在尼采的启发下，海德格尔说："艺术家的存在乃是生命的一种方式。"⑧艺术家的生存方式，就是进行一次又一次的艺术创造活动，而这种艺术创造活动本身，又是艺术家自身生命以有形的感性直观图像展现出来。

当代生命科学的研究成果，也同样证实了生命的创造本质。智利生物学家、生命科学家马图拉纳（Humberto Maturana, 1928—　）和瓦列拉（Francisco Varela, 1946—2001）在 1972 年发表的著作中指出：在生命中，"自我创造"就是"自我生产"；反过来，自我创造，也是自我生产。⑨

更令人深思的是，希腊人用 poiesis 指"诗歌"，把"创造""生产"和"诗歌"当成是一回事。希腊人认为，生产、创造是从无到有的过程，是人类所固有的一种自由的生存活动，也是一种人类自然的意识活动和思想活动，唯有诗歌、诗人，才有资格被当成是人类这种固有的创造精神的典范。

按照马图拉纳和瓦列拉的说法，所谓生命的自我生产，指的是一种由多种多样、极其复杂的系统构成的因素之间彼此互动，不断变化，以及它们自身在自我生产过程中创造出类似于电脑程序的编码的过程。在一个生命体的系统中，由生命体构成的复杂因素交错发生影响，它们自己在发生影响的过程中形成、编造、生产和创造了足以使生命自身能够生存和活动的密码，而且这个密码又是不断地再自我生产及自我更新。这个生命科学的重要成果，此后成为崭新的具有哲学意义的生命概念，而且，它同样也进一步证实了生命活动的艺术创造性质。

艺术，作为有生命力的创造活动，如何被艺术家创建并加以实施？艺术家究竟以其自身的什么动人体验而促使他从事艺术创造活动？艺术中所展现的生命活力，又如何以其不可抗拒的诱惑力和感染力而在社会生活中发挥其精神威力？艺术如何以一种生命现象，展现在观赏它的观赏者心中，使艺术有可能成为贯通艺术作品与其观赏者之间的审美力量？……所有这一切，正是艺术现象学所要进行探索的基本问题。

艺术现象学所考查的是创作活动中的思想情感的生动表演，以思想创造的自我展现，显示思想创造活动的原本面貌及其活力，同时还更深刻地呈现人类思想创造活动中隐含的内在运作机制，力图把内在于创造活动中难以表现的生命张力，通过艺术现象学的分析加以显露出来。之所以这样说，是因为艺术现象学所观察的艺术现象，在本质上与

最原始的生命现象和最原始的思想源生现象具有互通互融性;换句话说,艺术、生命、思想,这三者的原始呈现,是最典型地显示"现象之为现象"的"显现"特质的生成运动。

现象学如果真的要探索万事万物的原初本原,要揭示世界的真实面貌,要确实执行胡塞尔关于"返回事物自身"的原则,就必须承认:现象学最核心的"功夫",就是让现象本身自展自演,特别是要让现象作为"在场的事件",以其原本显现形态,活生生地展现在我们面前。这样一来,现象学实际上就是考察具有生命活力的现象的"在场"呈现的学问。

什么是现象? 现象不是已经显示出来的状态,也不是显现的结果,更不是作为某个人观察的现成对象。现象学视野中的现象,只能是正在自我演示的活现象;而活现象的活力,就体现在现象的当场亲自显示表演之中。

现象有可能当场表演吗? 现象学所说的现象的呈现,指的是现象本身依据其内在生命力在其显现时刻的"鲜活显现"。在这样的"鲜活显现"中,一方面是支持该现象呈现的内在生命张力的呈现;另一方面,是在该现象当时当地所处的"生活世界"中,对该现象的呈现这一事件形成新关联的力量的呈现,以致当时当地的现象的呈现,变成在特定生活世界中发生的"鲜活呈现"。也就是说,现象的呈现的当场表演,不但必须以一个特殊的现象的具体呈现作为基本条件,而且还要以该现象呈现时所形成的特殊生活世界的产生作为基础。

艺术现象学所要探索的,是艺术家生命历程中所遭遇的特殊现象如何成为他们进行创作的灵感源泉,又如何与艺术家创作过程的内在情感实现活生生的互动,如何与艺术家进行创作时的艺术技巧相协调而构成创作的特殊风格。

一、人的生命是艺术创作的温床

几乎所有的艺术现象学家，都将生命自身的"存在""自我创造""自我展现"作为艺术创作和艺术鉴赏的基础。胡塞尔本人从一开始，就试图将一切现象当成生命自身内在动力推动的结果。当他历经多年创作历程而重新反思现象学的基本原则的时候，他感悟到"生活世界"对于现象的本质性显现的极端重要性。要真正把握现象学的原理及其在创造性活动中的运用，必须返回"生活世界"。胡塞尔指出，欧洲科学危机的实质，就是"实证主义科学的理念还原为纯粹事实的科学。科学的'危机'表现为科学丧失其对生活的意义"⑩。胡塞尔直到离世前夕，从来没有停止过思考现象学基本原则的正当性和真理性的基础问题。胡塞尔清醒地意识到，把握现象学的要旨是非常困难的。要真正理解现象学的重要性及其必要性，往往需要经历非常曲折的反思过程。世界的可认识性及其内在本质的揭示过程并非一目了然，常常需要经过荆棘丛生的复杂迂回的思考和验证过程。各种各样的问题相互交叉，很容易使人眼花缭乱而产生许多误解。真理是单纯质朴的；但揭示真理的过程却困难重重和错综曲折。现象学本来探索世界普遍存在的现象，但世界的单纯性和复杂性的交错，现实的悖论性，又使现象学的研究过程和运用过程变得很不容易。胡塞尔亲自感受到研究和运用现象学的难处，所以，他在离世前夕所撰写的《欧洲科学的危机与超越论现象学》中，一方面坦诚现象学与生活本身的密切联系；另一方面又告诫人们必须确确实实把现象学研究与对于生活世界的考察结合起来。胡塞尔认为，把握现象学，"我们必须回溯到经常作为世界在具体生活中呈现的，并且如期所是地存在的东西，……"⑪

在胡塞尔之后，法国哲学家萨特早在他就读于巴黎高等师范学院的时候，就已经明显地表现出对艺术理论的兴趣。当时，萨特所关切的基本问题，就是图像和想象力的建构功能及其创造意义。他首先对奥古斯特·弗拉赫（Auguste Flach）的著作《论象征性图像模式在创造性思维过中的作用》（*Über symbolische Schemata in produktiven Denkprozessen*）⑫发生浓厚的兴趣。正是在这部著作的启发下，萨特在1926 至 1927 年间，撰写了论文《论心理生活中的图像》（*L'image dans la vie psychologique*）。于是，在巴黎高等师范学院毕业前夕，萨特在亨利·德拉克鲁瓦（Henri Delacroix，1873—1937）教授的指导下写了一篇毕业论文。萨特集中探索人类意识如何通过想象活动，借助于想象过程中的一系列图形和图像式的象征性事物，表达人类生命自身所追求的理念。萨特认为，图像和想象力的特点，就是把生命意志和理性意识本身所渴望的理念目标，转移到无形的想象世界中的图像和象征性事物。生命只能看到现时有形的事物，而想象却可以飞跃到不可见的无形世界，在未来的更广阔的想象世界中漂游设想，以此满足人类生命的超越欲望及其追求更高级的生活方式的愿望，这就比生命单纯地借助于语言更加自由。作家和哲学家都是靠语言进行思维活动和创作，唯有艺术家是通过图形和想象进行创作，所以，艺术家的创作远比作家和哲学家更加自由得多。⑬由于萨特一生追求创作自由，而唯有艺术家才能真正实现其创作自由，所以，萨特毕生对艺术创作和艺术品产生浓厚的兴趣。⑭

现象学的创建，正是为了彻底批判通行于西方科学界并长期影响现实生活的各种基本原则，把探索世界的本质同人的生活世界联系在一起，并特别强调人的思想意识的创造精神，使艺术不再单纯追求事物的可见外形及其比例，而是重点显示现象中存在的人与世界的关系。

二、意识是创造和鉴赏艺术的真正动力

艺术充满于生活之中,贯穿于生命的一切历程;反过来,生命的展现、延续及其自我创造,不但离不开艺术,而且,艺术本身简直就是生命赤裸裸地本质表现。艺术和生命之间的不可分割性和相互参照性,使艺术和生命双方都同时包含自由创造和导向审美境界的特征。

艺术现象学对于生命与艺术创作之间的内在关系的重视,主要集中于对生命的内在精神活动的分析。任何生命都是身心合一、以心主身、以神为本、道统器行。这就意味着身心合一的人类生命体的一切创造活动,都是在心神和意识的主导下所进行的全方位的生命创造活动。

中国古代典籍《易经》很早就从本体论角度探索宇宙整体中的生命自然化生、演化规律,并以整体生命及其与各层次生命的关联互动过程,集中揭示宇宙自然如何以其内在的本体的生成力量,进行宇宙生命整体和各个生命的自生自演的生命变通发展过程,认为在生命整体及其各层次生命的自然化生过程中,最原始的生命本体基质元素和根本动力,就是混为一体而又相互渗透并自行运动变化的"太极"。它是"精气神""阴阳""五行"之原始混合状态,时隐时现,如幻如实,相互对应又相互转化,不仅显现为"形而下谓之器",作为实质性基本要素渗透其中,构成各种各样的物质存在形态,表现为宇宙中五彩缤纷的大小物体的生命运动;而且,也隐化成"形而上谓之道",神化为客观规律,作为潜在性和可能性的关系流动网络和主导性精神力量,联通贯穿于万物之中,以千变万化的存在和发展途径,寓于并通行于各种生命体及其相互关系网络系统,实现它们之间内外纵横上下的多维交互穿插运动和微妙转化,导致宇宙和自然的整体生命及寓于其中的各生命体,一方面具

有不同的个体生命特征,形成五花八门的无数生命单位和具体生存变易状态,展现出令人叹为观止的多质多形的有形生命世界;另一方面,它们之间又互为条件,相互感应,相互穿插渗透,动中有静,静中有动,以阴阳、天地、日月、男女之间"异性相吸"和"对应统一"的原则,创造出令人眼花缭乱的世界万物生命和寓于其中的各种精神力量,并在经历漫长曲折的生命演变过程之后,衍生出集中体现生命最高神圣价值的"万物之灵",即作为"天地之心"而赋有心智能力的人类生命。

生命的基本特征,既然是"精气神""阴阳""五行"的相互渗透和相互转化,是具有自我运动、自我创造、自我维持、自我协调、自我更新的动力和机制的复杂存在,那么,生命中自然始终存在两种相互对立的力量,表现出生命中的"神"与"形"之间以及"心"与"身"之间的同一性和对立性的共同存在及其相互转换的可能性。也就是说,生命的原始元素本来就存在于宇宙自然的本体之中,运行于宇宙和自然之中,以相互对应和相互转化的力量,以五彩缤纷和千变万化的形态,以隐蔽和敞开的交换活动方式,呈现在宇宙和自然的各个维度,也同时以不同特殊形式呈现于人世间,使人世间生命隐含更加复杂的善恶对立互换、却又以向善为导向在曲折中不断前进。

在阴阳交错和相互转化中化生而来的生命,原本就包含神形合一、相连相交和相济相克的性质。生命之生,就意味着心物一体和心物共生,使宇宙自然万事万物"心物一体""神形相交""善恶混杂""生来有命",相互感应和互通转化,一方面,有可能生生不息,健行于自然和社会;另一方面,又在"生"中显示天道之德,使整个宇宙自然生命体,生机勃勃,富有生命力和创造力!

从本体论的角度,心物共生不只意味着心物一体,而且还要强调"心"是生命的灵魂,它是形的精粹之所在,就是起引领主导作用的

"神"，是生命的"主心骨"，集中浓缩生命最原始的本真良性，也就是"生"中所含的"德"和纯粹极致的精神动力，隐含"精""气""神"的天真之气，是天地化生所赐，乃是心物一体的重中之重。正因为这样，人类生命以精为体，以神为用；心优于物，神高于形，这是生命与生俱来并贯穿生命始终的天命与德性，也是生命自身包含伟大意义和崇高价值的基础。"阴阳不测之谓神"恰恰表现了"心"或"神"的优异本质，它远比有形有限之"身"复杂得多。所以，庄子所谓"形非道不生，生非德不明。存形穷生，立德明道，非至德者邪?"[⑮]；《诗经·大雅·烝民》也说"天生烝民，有物有则。民之秉彝，好是懿德"[⑯]。

《黄帝内经》在分析"生"的心物一体性质的时候，指出："生之本，本于阴阳。天地之间，六合之内，其气九州、九窍、五藏、十二节，皆通乎天气。其生五，其气三。数犯此者，则邪气伤人。此寿命之本也。苍天之气，清静则志意治，顺之则阳气固。虽有贼邪，弗能害也，此因时之序。故圣人传精神，服天气，而通神明。失之则内闭九窍，外壅肌肉，卫气解散，此谓自伤，气之削也"[⑰]；又说："阴阳者，天地之道也，万物之纲纪，变化之父母，生杀之本始，神明之府也，治病必求于本。故积阳为天，积阴为地。阴静阳躁，阳生阴长，阳杀阴藏。阳化气，阴成形。"[⑱]

在这种情况下，作为"一阴一阳之谓道"的生命，自然地展现"形而上谓之道，形而下谓之器"的存在状态和发展过程，在其生命历程中，表现为"道器交合，以道统器"，并在"以神为本"的原则下，不断实现"心"与"物"及"神"与"形"的互动交错，展现为善恶互斗、善必制恶的矛盾力量，构成生命的内在动力，持续而重复地表现为生命的展现全过程。

凡是生命，必有神有形，两者同时共生共存互通，和谐统一而持续相互转化，形成富有生气的生命信息储存和交换系统，维持生命内外全方位连贯互动，推动生命由生至死，适时更新转化，并在不断创新中实

现生命个体的成长和生命整体的和谐发展。

身心合一使生命既以物质性的"气"作为存在和发展的形体基础，又以心神作为生命自身的灵魂和主导力量，两者双双贯穿于生命之始终；或者，也可以说，身心合一的生命，是以身为生存支柱，以神为本，由神统形，以心导身，保证生命具有存在和发展的精神动力和指导方向。没有了神，身体就沦丧成为没有灵魂的空架子，丧失生命活力，没有内在进取动力，也迷失自己的发展方向，也就丧失了生命的价值。

所以，心物一体中，心是关键，是生命的中枢或"司令部"；"心"深藏于"物"，作为一种"阴阳不测"的无形的创造性精神力量，作为集中大道之精华的灵活机智的生命灵魂，统领心物一体的生命，既与生命整体系统进行"形而上"的沟通，又指导本生命体内诸构成部分及其"小生命"的协调关系，保证各个生命对生命整体和对本生命内部诸构成部分的共生和谐发展。

显然，人的生命之所以不同于其他事物，就在于具有内在创造精神，以及以此为动力的创造活动。正如英国哲学家路易斯（George Henry Lewes，1817—1878）所指出："与其说人是环境的生存物，不如说人是其生活环境的创造者或建筑师；人就是创造自己的生活环境的生物。我们的强大力量，就在于我们具有可塑的特点，而决定一个人的能力和生存可能性，完全决定于他自己的创造精神及其创造实践的发挥程度。"⑩

艺术原本就是人的自然活动，是人的天性的自然流露和表现。首先，人作为一个生存物，具有天然的生存欲望、生存意志及与生存相关的情感和心态。在人的生存过程中，人的意志、情感和各种欲望总是自然地表现出来。所以，艺术原本就是人的生命的存在及其成长的自然产物。

法国思想家卢梭（Jean-Jacques Rousseau，1712—1778）指出："我们的无可怀疑和不可争议的最高原则，就是把自然的最原初的运动始终当成是正当的。"[⑳]同样地，"一切由事物自身亲手创造的，都是好的，而凡是经人手修改的，就变质了"[㉑]。艺术，不管是它的内容，还是它的形式及它的艺术魅力，都源自生命自身无穷无尽的自我创造精神。一旦生命爆发出其自身的自我创造力量，即作为生命意欲开辟新的生活境界的一种自然表现，就产生了艺术。

我们特别强调这些生存意志、欲望和情感的自然性，是因为它们都与人的生存紧密相关，是人的生存本身自然地产生出来的，无须任何诠释、论证或证明。实际上，对于生命及其内在创造动力的任何论证，都是在经历人类文明长期发展之后形成的，这些诠释、论证和证明都是"文明的人"所制造出来为一定时期的人的生存利益服务的。

归根结底，由人的自然生存而产生的一切最原始和最朴素的生存意志、欲望和情感，都是无须诠释、说明和论证的。它们一旦被人为地论证，反而与原始的面貌和性质相距越来越远，甚至越是发展到近代阶段，那些生存意志、欲望和情感的真实面貌就越来越受到严重的扭曲。

人固然来自自然，赋有自然的创造精神，但对于人来说，人类的创造精神，更重要的是由于人具有清醒的思想意识，特别是具有主动的自我反省的意识活动。人类的意识活动使人从一般的自然生物提升到富有主动创造精神的存在者。

这就是说，人类生命与宇宙自然生命同源共生，但又是宇宙自然生命的精华结晶，赋有优于宇宙自然生命的奇异心智，集中了人类生命心身两方面的成果。人类赋有意识和理性，进行思想活动，形成智慧，能够使感知、情感、意志、认知、智力和理性功能统一灵活协调，创造多种语言系统，建构各种文化体系，既能自我认识和认识他物，知行合一，辨

明善恶是非,善于综合调控内外所有感应能力,穷神知化,通幽洞微,中和达道,又能适时应变生命内外发展所遭遇的各种问题,以极其灵活的运筹方略,在主动与被动之间,进行伸缩自如的应变,认真总结过往生命经验,根据生命发展需要,对经验进行全面筛选、分析、综合,行归纳、概括、推理之合力,预测和规划未来,以神妙之化,使过去、现在与未来,协调融合于应变之道,将理论与实践结合起来,替天行道,朝着生命创新的方向,实现"一阴一阳之谓道"的生命全生逻辑。也就是说,一方面,不断集中总结和发展生命自身的自我组织能力,心神动静合宜,主动依据自然规律,精通五行相生相克,积极设计筹划创新之路,居安思危,未雨绸缪,合理防范一切可能的灾害与危难,将消极因素尽可能转化为积极的有利因素,临危不惧,有理有节,实事求是,脚踏实地,开发创建人类社会的理想制度,不断发展并运用思想文化成果,运筹帷幄,巧妙解决社会生命遭遇的各种难题,推进社会公平正义事业;另一方面,创造文化及发展科学技术,以自然之道爱护和发展自然生命,使宇宙自然实现更合理的发展,在一定范围内和一定程度上,促使自然规律朝着"人类和自然双赢"的方向发展,使人类生命获得越来越大的自由,促使人类生命与自然生命在曲折复杂的生命发展历程中,共荣共享生命发展的成果。

意识和心智,并不只是人类生命的一种特异心神功能,而且也是人类生命的身心合一长期共时优化演变的结果,是人类特有的十二脏腑,特别是大脑和神经系统等发展极致的综合表演,全方位统合"德""气""生""精""神""魄""魂""心""意""志""思""智""虑"等功能,体现了生命信息大数据积聚及其精确谨慎处理信息的高度机智,堪称为生命信息交集及运用枢纽,成为生命的灵魂本身,因而它永远是生命的中心,成为"身之主"②,不愧是更新发展中的生命升华神妙过程的集成品,集

中体现了生命恒久处于"创新进行中"的活力特征,并随着生命的历练及不同复杂遭遇,持续演变升华,不断朝着精益求精的方向发展。所以,意识和心智,就是"生命中的生命",是生命中最活跃和最具有创新精神的生命力本身!

所以,心智不是可以单纯使用语言的概括或归纳而得出的心神范畴而已,也无法单靠语言论述就可以阐明其本质特征。它是实践中的感应与创新相结合的动态创造活动的生命能量总体和信息集合系统,在人类有生之日,时时随生命时空位置、遭遇和未来演变而发生极其敏感而准确的进化,隐含无穷的发展潜力,将对生命本身的整体命运产生决定性影响。

心智包含极其复杂的构成要素,又包含其活生生的运作实践及其进一步展现的可能性。就其内在构成要素而言,当然包括意识、心灵、理智、智性、理性、悟性、智慧、见地、直观、思想、逻辑的抽象推理能力等成分,但也囊括并统制情感、心绪、态度、意志、感觉、知觉、注意力等层面,同时也包含学习、认识、理解、分析、综合、规划、决策、行动灵活性、坚毅性、忍耐力、分辨能力、情景反应能力、身心综合操作能力、人际关系处理能力、反馈能力、想象力、沟通能力及语言能力等实践智慧诸要素。因此,心智不仅仅是生命的最高功能,而且也是生命的希望及锦绣前程的潜在基础。

对于人类心智和意识的现象学研究,精确指明了它们的复杂性、主动性、指向性、构建性和灵活性,并且还把意识的这些特殊功能,集中以"意向性"的概念表达出来。这也就是说,现象学对人类意识的研究主要贡献在于使用"意向性"这个概念,去集中展现人类意识的最根本的性质。

在现象学的意向性概念中,最中心的问题,就是明确把意识当成一

种具有明确方向的建构活动,并把内在意识中的意向性及其意欲把握和重建的对象和目标,进一步当成富有生命力的相互关联统一体。在这个视野下,意识不仅是内在意识和内在经验的综合结构,又是实现其指向性的创造性活动,在这个意义上说,意识已经不是主体单纯的思想意识功能,也不只是被动的"反映"功能,而且还是导向其指向对象的行为过程。不但如此,现象学还把意识当成由意识意向性主导下的各种行为、各种体验之间的关系本身及其整体生命活动。②

海德格尔以现象学的视野,总结了人类意识的四个重要特点:第一,它是内在的存在;第二,它是绝对被给予的存在(Absoluten Gegebensein),也就是无条件的存在;第三,它是无须任何存在者也可以实现的存在,换句话说,它具有构成性和生成性,因此,为了实现存在,既不需要任何非意识的具有"实在性"的存在者,也不需要超越的存在者,它自身就可以无条件地自我生成和实现建构功能;第四,意识的绝对被给予性和无须任何实在的存在者的"绝对存在",是作为"体验"的本质存在,即体验的一种观念式的"纯粹存在"②。

由此可见,心智和意识,作为生命中的生命,是人类与生俱来的绝对被给予的纯粹存在,本身就具有内在性、先验性、超越性。它就是集前瞻性、历史性与现实性于一身的创造能力的凝聚结晶,赋有穿梭时空的功能,浓缩了生命本身的历史及其趋势,包含经验、记忆能力及应用经验的能力,全方位地积累生命的经验,成为最大而又最灵活的生命信息储存数据库和生命信息交换处理器,呈现出贯通过去、现在和未来的时空调控能力及解决事物的能力,是引导生命朝向优化前景的创新能力和实践智慧的总和,凝聚人类智慧的潜能及广阔发展可能性,有资格成为"天地之心"的栖居所。

心智具有最高的自由,在其自身活动的范围内,它可以任凭自身想

象和欲望的程度，进行多方面的创造活动，无限地开创新的活动领域，延伸日新月异的活动视野，为人类生命的创新活动提供强有力的支持。正是从这个意义上说，心智活动是将一切"不可能性"转化为"可能性"和"现实性"的前提，也是在创新活动中促使一切可能性转化为现实的重要保证。

人类生命不是自然环境发展的单纯结果，而是受到自然环境和社会文化状况的双重环绕，在与宇宙自然和人类自身创造的文化环境的双重互动中，以每一个具有独立创造意志和创新能力的单独个体和社会文化整体的双重身份，经长期曲折发展，成为更新不止的万物之灵。

人并不像其他生命那样，简单地生存，满足于诞生时形成的状态，被动地听命于宇宙自然规律的安排和摆布，而是要不断超越已有环境和现成生活，"遵四时以叹逝，瞻万物而思纷"[⑤]，不停地提升自己的价值，追根究底询问和解释自己的本质和生存使命，也在不断地加深认识自己和自己的生活环境的同时，还不断地给自己提出改造自己及其生活环境的任务，使人不只是决定于先天给予的基因，而且还决定于自己的创造力和决心。正因为这样，人是唯一可以自己决定自己命运的生命体。

马克思（Karl Heinrich Marx，1818—1883）这样写道："思想、观念、意识的生产最初是直接与人们的物质活动，与人们的物质交往，与现实生活的语言交织在一起的。人们的想象、思维、精神交往在这里还是人们物质行动的直接产物。表现在某一民族的政治、法律、道德、宗教、形而上学等的语言中的精神生产也是这样。人们是自己的观念、思想等等的生产者，但这里所说的人们是现实的、从事活动的人们，他们受自己的生产力和与之相适应的交往的一定发展——直到交往的最遥远的形态——所制约。"[⑥]

生活在自然和社会环境的人，由于赋有心智，有可能以独立的、自我反省的及创造性方式进行活动，既改变自然，又创造人的本身。对人来说，最重要的是，人可以依据自己的心智才能和根据自己的需要创造文化财富，使之成为一种新的自我发展的起点。

心之接物，"知别区宇，省摄备至，畅然无遗"[②]。心智对于人来说，最重要的意义在于赋予人类生命一种创造文化财富的使命，使人有可能通过文化创造活动而为自身创建一个高于自然而又尊重自然并与自然协调的文化生活环境，同时也改造和提升了人类生命本身的价值。心智的形成，给予人自觉认识自己和自然的可能性和必要性，要求人自觉地立志于对宇宙自然生命的全面系统的考察，把认识宇宙自然和认识人类自己的双重任务同时地担当起来，以便使人进一步成为宇宙自然和自己命运的主人。所以，认识和把握宇宙自然的本质与认识和把握人类生命自身的使命，在实质上，也就是人类生命实现自我完善和自我提升的不可推卸的责任，通过创造一系列不断完美的文化创造，人成为"天地人三道"全方位和谐调控的"天地之心"。正是在这种情况下，人类生命创建和不断改善文化的过程，也就成为"自然之道"与"为人之道"合而为一的过程。

中国优秀传统文化一贯重视生命的文化创造活动及其对生命自身的重要性。《周易》"贲卦第二十二"云："（刚柔交错，）天文也。文明以止，人文也。观乎天文，以察时变；观乎人文，以化成天下。"[③]正因为这样，孔子说："质胜文则野，文胜质则史。文质彬彬，然后君子。"[④]《文心雕龙·原道》也很明确地说："文之为德也大矣，与天地并生者，何哉？……人文之元，肇自太极，幽赞神明，《易》象惟先。……言之文也，天地之心哉！"[⑤]显然，刘勰强调的是圣人开拓大道，乃是效法自然的结果，文明依据自然的规律就可以完善人类的道德。只有不断创建并改

善自己的文化,人类生命才有可能既改造和改善自己的生活条件,又不断地实现自我提升、自我熏陶和自我教育;既发挥自己的心智积极性和主动性,又越来越完满地完成人类生命自身对宇宙自然生命整体的应尽责任。人就是这样依靠连续的文化创造活动同时完成了改造自然和改造自己的双重任务。

生命创造文化的过程,是与生命整体的成长发展过程同步进行的。这也就是说,对人来说,文化的创造及发展一点都离不开生命自身的生成和发展。人类生命从生成起,就逐渐伴随着文化的创造活动,所谓生生不息和创新不已,就是指生命之生成与成长始终不停地进行文化创造。人通过文化创造,丰富和充实了自己的生命。

有意识的万物之灵,将仁、智、义、信、勇有机地结合起来,贯穿于自己的思想和行动的始终,使生命及其文化创新活动,具有自觉的和明确的反思性或自反性,促使自己的心智不只是一味地创新前行,而是以对生命整体的赤诚之心,以对自己的创造高度负责的道德责任感,以追求真理的严格精神,反复对自己的言行、思想和命运进行反思。一方面不断克服或改正可能犯下的错误,避免各种可能的片面性;另一方面针对自己的创新活动的过程及结果,进行谨慎的检视和反思,并以不断的反思精神和实践,反复检验自己的思想和行动的过程及成果,审慎衡量它们同道德标准和真理标准的差距,使每一个思想和行动,都呈现进退双向循环的特征,让它们有可能反复掂量自身的真理性和道德性,并由此在客观上对外和对内产生双重反作用。一方面使自身有可能斟酌考量其思想和行动的价值的效果,并认真进行反复检验;另一方面也使自身产品客观化过程中同样赋有自反性,有利于自身的思想和行动朝着道德性和真理性的方向前行,由此形成自身与自身之间、自身与他人之间、自身与创新成果之间的相互关系的相互循环和自我调整,使人类文

化整体本身及其与自然生命整体之间的关系,一再地发生互动和变换,大大促进思想和行动同其相关因素之间的沟通与交流,也不断协调和扩大思想和行动同他人和自然之间的相互关系,从而使人类文化整体具有波浪式、螺旋式和倒流式前行的特点。

艺术现象学特别重视人类意识在生命活动中的重要意义。胡塞尔明确指出:"现象学必须研究意识,研究各种体验、行为和行为相关项。……摆脱一切迄今为止通行的思想习惯,认识和摧毁通行思想习惯借以限制我们思想视野的理智束缚,然后以充分的思想自由把握住应当予以全面更新的真正哲学问题,这样才有可能达到向一切方面敞开的视野。……我们将从自然观点,从面对着我们的世界,从在心理经验中呈现出来的意识开始,然后发展一种现象学还原法,按照这种还原法,我们将能排除属于每一种自然研究方式本质的认识障碍,并转变它们固有的片面注意方向,直到最终获得被'先验'纯化的现象的自由视野,从而达到我们所说的特殊意义的现象学领域。"①

人在生存中所自然表达的意志、欲望和情感,隐含着与其生存相关的意向,隐含一定的意义。艺术就是在这种情况下,由人的生存本身自然地产生出来,体现在人的各种活动中。在这个意义上说,一方面,艺术既是人的生存的自然活动,是人的生存意志和情感的表现,也是生存的自然意义的集中表现;另一方面,艺术又是人类思想意识中的创造意向性的表现,是生命内在经验中所蕴含的创造意向性的流露和显现。

艺术创作实践中必然遭遇各种困难,这是生命本身的内在生存欲望与外在环境的矛盾所决定的。生命本身的自我超越活动,在大多数情况下总是遭遇各种不可能性的挑战和围堵,致使生命势必一再地寻求突破不可能性的出路。因此,基于生命运动的生成动力学的艺术创

作,唯有在构成生命自我创造运动的动力基础上探索其原初力量,才能把握创作的可能性与不可能性之间的紧张性质。更确切地说,生命的紧张状态是创作及其诠释活动的真正内在根源,而人的生活世界的极端复杂性则是寻求诠释可能性的外在根源;两者的交叉造成创作及其诠释的永恒循环及其创新中的可能性与不可能性之间的紧张。

要真正理解诠释创新中的可能性与不可能性之间的紧张,还必须从人类学的角度,从人的自然性质和社会性质中探索这种紧张性的人性根源。

法国思想家帕斯卡(Blaise Pascal,1623—1662)认为"人无非是会思考的芦苇",人有思想,使人优于一切生物,但人又只是自然界中一个普通的成员,人的脆弱性使人的生存过程始终处于紧张状态。也就是说,由于人的生存能力是极其有限的,而人所处的生活世界却极端复杂,使人在生存过程中时时处处面临各种可能的危险。所以,从根本上说,创作及其诠释的紧张性与生命的紧张性都是人的本性所决定的。

人的生存能力的有限性和他所面临的世界的极端复杂性,几乎使人处于各种不可预测的"不可能性"(Impossibiltés)之中,这样一来,人难以避免各种的生存危机和创作困境,不但使人自身保持紧张的精神状态,使人随时随地地试图超越紧张状态,也使人处于与周在世界的紧张关系中。

不论是中国的吴道子、八大山人、石涛,还是外国的莫奈、毕加索、梵高等,都在创作中一再面临心灵的极大痛苦和悲哀,在希望和绝望之间相互转化。

创作没有捷径。创作必须付出代价: ① 积累足够的知识和经验; ② 训练自身把握灵感瞬间的能力; ③ 培训艺术创作的技巧,特别是善

于把握艺术语言的表达技巧;④ 善于把握时代精神,不断提出"我们是谁"的问题……

艺术创造所涉及的是直接触及灵魂和情感的东西,它既表现了艺术家的感情和理想,又反映了艺术家时刻无意识地展现的生命节奏。所以,一方面是感情和理想,另一方面是生命的节奏,两者都无法以精确的语言或形式表达出来,但两者赋有的多少带有神秘的性质交错在一起,恰恰又成为艺术家创作思维的构成部分。

值得指出的是,在艺术中体现的生存意义不同于哲学等学科所表达和论述的生存意义。相对于其他学科,由艺术所呈现的生存意义,活生生地表现出生存欲望和自然情感。而且,这些欲望和情感采取的艺术表达形式,具有强烈的灵活性,表现了生存本身的敏感性和机敏性。而经由哲学等学科所表达和论述的生存欲望及情感,都是经过"人为理论加工"或经由占统治地位的社会势力的控制而制造出来的。同艺术形式相比,哲学等学科的表达方式采取了更抽象和更曲折的模式,因而不利于原始生存欲望和情感的自然表现。

艺术创作和哲学不同,不需要沉迷于抽象的思维,但它又仍然离不开意识活动,离不开意识活动过程中的情感和出神入化的生命节奏,同样也离不开意识活动过程中所涉及的语言创造。毕加索(Pablo Picasso, 1881—1973)在 1929 年创作《红椅子上的女人》时指出:"我并不描画我所观看的,而是绘画我所想的。"⑧毕加索以其创作经验见证了艺术家的意识活动的特殊性。

生命作为现象,不同于其他现象的地方,就在于它是以个体自身的内在创造力量而自我呈现并自成现象;生命靠它自身的自我感受、自我验证和自我展现来证实它本身的存在。⑨所以,生命是以其自身的个体特性而展现它的唯一性、不可替代性和不可归纳性。生命的个别性和

特殊性,构成了生命的艺术性的真正基础。也就是说,每一个生命都展现它自身独特的生存之美。正因为这样,任何美都是个别的和特殊的,它们的个别性和特殊性确保了每一种美的不可取代性。

在无限广阔的世界上,唯有每一个以个体存在形式的生命,才有能力和资格来宣称"我就是我"。胡塞尔在 1930 年的一篇手稿中说:"我,并不是仅仅为我自己,但是我就是我。"胡塞尔很明确地指出了生命的个体存在是以"我"的存在作为先决条件的,同时,也强调这一原则并非"仅仅为我",不同于以我为中心的个人主义意识形态,而是显示"我的存在"是个体存在的本体论基础,也是个人主体与相关的其他主体之间的相互关系性的先决条件。[③] 在这个意义上说,现象学的"自我"概念,根本不同于笛卡尔主义意识理论中的"我思"。

为此,法国当代现象学家米歇尔·亨利(Michel Henry, 1922—2002)也说:"我当然不是单纯地是为了我自己;我作为个体,像其他事物和其他现象一样,一起存在于世界上。但我作为个体却始终自我呈现,并始终为自己的存在而焦虑、关注和烦恼;如果我也关注其他事物的话,我也只是从我的个体存在的生命的角度去关注他物。也就是说,为了使其他事物与自身相关,我首先必须成为一个有能力使其他事物都与我相关的存在;而为了使其他事物与自身相关,我必须首先有能力说'我就是我'"[⑤]。卢梭也指出:"为了成为某物,为了成为自身的自身并始终如一,就必须言行一致,必须始终坚持站在理应选择的立场上,并且站得高,坚持到底。"[⑥]

因此,当某个体性的生命消失了它自身的自我,就意味着它自行毁灭属于它自身的生命,它也就当然不再作为生命而存在。生命的个体性及其存在的基本原则,完全不同于认识的逻辑。在认识过程中,对于个体性和特殊性的一般化,只是逻辑程序的概括产物。但逻辑的概括

化,只是认识过程的一种归纳手段和化约工具,它在本质上不同于实际的生命状况。生命的真正的现实性和实际性是不可能被概括和被归纳的。特殊性和个别性始终是现实事物的具体存在形式,从本体论和存在论的意义上说,它们始终是个体的独立存在而不可被化约。所以,不能简单地混淆本体论、存在论与认识论的界限,更不能简单地把认识论领域中有效的逻辑搬用到本体论和存在论的研究中。

个别事物的不可化约性正是它的最高价值的集中体现。反过来,一切可以替代或可被化约成他物的存在,都可能在取代它的他物中被化为无,而它的存在本质也就失去了正当性。因此,凡是靠他物的存在才能显示其存在的存在,总是他物的存在的附属品,即它的存在将他物的存在作为条件。但是,任何个体性的生命,都是靠自身的存在而存在,所以,它的存在是一种绝对意义上的存在。换句话说,只有个体的存在,才是唯一决定其自身的存在的存在,它本身的存在就是它的存在的生命依托基础。

生命的个体性使每个生命具有各自不同的性质和表现。因此,活着的每个人都是不一样的,就好像每片树叶都不一样。世界上不存在完全相同的生命体。所以,卢梭说:"我生来便和我所见到的任何人都不同;甚至于我敢相信全世界也找不到一个生来像我这样的人。"⑩卢梭的浪漫主义导致他对个人天才的坚定信念和赞赏,同样也使他坚信生命的艺术性及不可取代性。

个人才华是每个生命体生存于世的生活智慧及创造力的集中表现。这是因为各个特殊的生命不仅源自不同的基础条件,而且也成长在完全不同的生活环境中。不同的生命根源和不同的生活经历,促使不同的特殊生命体形成和表现出不同的生活智慧,陶冶成不同的才智。卢梭和歌德等人都把才华、才智和天才看成是生命的一部分,这是生命

的珍贵财富,值得拥有的人引以为荣。

显然,只要有人的活动,就有艺术的性质体现在活动中,也体现在活动的结果中。换句话说,只要有人的活动,就有可能形成艺术。艺术的专业化,是人类文化发展到一定程度之后才发生的事情。在原始社会中,艺术普遍地存在,人人都是自然的艺术家,不存在艺术专属于某个人或某个集团的事情。

艺术与人的自然本质以及与生命的相互一致性、相互循环转换及其相互促进提升过程,成为贯穿于整个宇宙的奇妙现象,也成为宇宙本身的生命活力运动的最一般规律。艺术与生命并非只限于人类生存的世界之内,而是普遍存在于宇宙的各个领域,体现了艺术与生命之间的紧密不可分割性及其循环依赖性。同时,就其原本意义而言,艺术和生命是源自最自然的宇宙,而且深存于宇宙深处及其各个角落,形成了一种富有创造力的艺术生命现象,伴随着宇宙的生生不息的运作和整个运动过程。

中国艺术史上所有取得杰出成就的艺术家,无不是把自身生命与艺术创作紧密结合为一体的。吴冠中写道:"从艺以来,如猎人生涯,深山追虎豹,弯弓射大雕。不获猎物则如丧家之犬,心魂失尽依托。在猎取中,亦即创造中,耗尽生命,但生命之花年年璀璨,人虽瘦,心胸是肥硕壮实的。""反刍之草,沧桑味苦,却更接近人生真味。思往事,往往更概括,更突出了某处眉眼,画面随之而呈现简约,强调创痛,呈现无奈——人生之曲,不凭音色悦耳,当亦有未老、将老或老之知音。"所以,吴冠中得出简单而又深刻的结论:"一切艺术不止于音乐,而近于诗,诗更蕴人情。"⑧他的作品及其艺术生涯,确实继承和发扬了中国艺术创作的优秀传统,把艺术与生命巧妙地融合为一体。

吴冠中自评道:"粮食是我的图腾。南方的水稻和小麦个儿都矮,

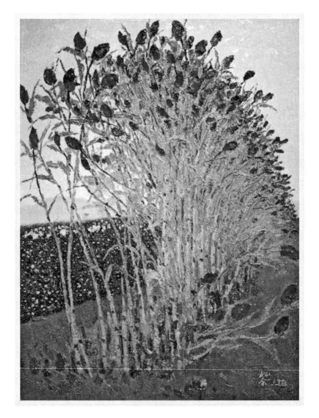

吴冠中作品《高粱与棉花》, 1972

北国的高粱高高挺立, 显得风姿绰约, 而且威武。下放劳动, 种过各种
庄稼。看高粱从幼苗而青春, 满身苍翠, 秋, 通体艳妆, 赤红的脑袋在
蓝天摇曳, 实是一种骄傲。其时相邻的棉桃绽裂, 白花遍野, 因自己
参加过劳动, 也共享了收获的欢乐。假日, 在地头用油彩抱着写生
熟透的高粱, 秋风吹来, 展示了孔雀开屏, 我的图腾原来具孔雀之
华丽。"⑬

吴冠中虽不是哲学家和思想家,但他的任何一部艺术作品都透彻地包含并表现深刻的哲学思想,特别集中表达了他的生命智慧和生命哲学。这是因为他把自身的生命感悟及其生命激情灌注到艺术创作过程,活生生地用自己的作品展现生命经验,使艺术与生命结合起来。在他那里,生命和艺术是分不开的,由此,他的一生和他的艺术创作可以概括成"生命就是艺术,艺术就是生命,艺术就是生命本身的自我展现"。

生命现象是非常奇妙复杂的,这不仅是因为构成生命的成分原本是多种多样的,这些因素又以各自多样的方式参与生命运动的一切过程;而且因为生命自身含有活跃的生命力而始终发生不断的变化和更新,这致使人类对生命的认识过程也非常曲折和富有诗意。把握生命的本质,不可能一蹴而就。在这里,最重要的是生命始终是运动发展的,它们充满生命力,永远不满于现状,始终进行自我革新和自我超越,不停地以自我参照和自我更新的方式生产出在不同时期的不同形态,也决定了生命的多样性和创造性。

生命的多样性及复杂性决定了艺术美的多样性及复杂性。艺术家不应该追求统一的美,更不应该随着潮流附和任何他人的艺术美。真正的艺术家应该敢于通过自身生命的特殊美,去创造自己独有的艺术美。但一切要付出生命代价,要经历艰苦的创作过程,也同样经历曲折的创作探索过程。所有那些试图走捷径的创作,不但是低劣的,也违反艺术的生命逻辑。

所以,只要自己有主见,就已经不是奴隶。浪漫主义思想家卢梭强调:"我并不是根据别人的意见而写作,而是根据我自己的观念。我从来不像别人那样观看事物,正因为这样,人们长期一直责怪我。"⑩每个人必须坚信自身生命内部存在无限的创造力,隐含无穷的活力,潜藏取

之不尽的能量。自我深处是广阔的大海、无限的苍穹、深不可测的深渊。

但我们不能把浪漫主义简单地理解成"自恋""唯我主义"或"个人主义"。长期以来,个人主义作为一种伴随资本主义社会的产生而传播的意识形态,立足于保护私有财产的利益之上。但浪漫主义所主张的生命个体性,却是从生命的存在本质及其自我创造力量的绝对肯定出发的。从这个意义上说,浪漫主义对自身的崇奉,摆脱了功利主义和实用主义的约束,纯粹是基于对自身生命的尊严的尊重。

在宇宙的诸多现象中,生命是最活跃和最生动的,它永远进行由内向外、由外向内的超越活动。超越就是创造,就是更新,就是发展。生命的运动变化,不但使宇宙充满着变异奇特和神秘性,而且也使生命本身在永恒创新中保持既生气勃勃又神秘诱人的不确定形态。

对于生命的关注,是人类思想文化创造的一个不变的焦点。但是,在不同的时期、不同的学科中,研究生命的途径、方法及效果是不一样的。人类的创造精神就体现在哲学、艺术、宗教和科学的不断更新中。哲学、艺术、宗教和科学,表面看来是不同的,也是有分工的,但是归根结底,它们四者是互补互动的,其间的界限也不应该划分得绝对清楚。正因为这样,在对生命的探索中,哲学、艺术、宗教和科学应该齐头并进,相互参考;而哲学、艺术和宗教又以其独特的方式,优越于科学方法;反过来,科学方法对于生命的研究成果,同样也启发了哲学、艺术和宗教。

问题在于生命运动所遵循的变动逻辑是非常独特的,不同于普通自然科学所描述的那种单向、单线的发展逻辑。只有到了自然科学发展的高级阶段,产生基本粒子物理学、生物化学、生物物理、高等数学等新学科之后,自然科学才真正有能力与生命对话,并与哲学、人文社会

科学一起并肩探索，向生命的深度和最底层迈进，逐步揭开生命的奥秘。

生命是许多偶然性、突发性、连续性和断裂性相互混淆的复杂过程。所以，一方面，我们不能忽视当代自然科学在生命研究中的优秀成果，借助于这些新成果，我们更深入地了解生命。但是，另一方面，自然科学本身的旧有传统逻辑，又在一定程度上妨碍我们更准确地把握生命。如果说21世纪是生命的世纪的话，那么就意味着生命科学本身已经突破了传统的科学模式，它直接地把生命科学的研究与哲学、艺术和宗教的思路结合起来。

艺术充满于生活之中，贯穿于生命的一切历程，这是因为生命的展现、延续及其自我创造，不但离不开艺术，而且，艺术本身简直就是生命的本质表现，或者更确切地说，艺术就是生命本身的自我表演，生命要在艺术中呈现自身的本质诉求，生命自然地要在艺术中展现生命本身"生存在世"的基本理念。艺术之花，生在生命之树，也展现在生命之树上。没有生命之树，就没有艺术之花；反过来，唯有艺术之花，才使生命之树变得更加美丽，也使生命之树的存在获得独一无二的特殊意义。

艺术史、人类文化史及考古史，都已经从各个方面以不可争辩的事实和论据，证明生命与艺术之间紧密不可分的联系，证实生命把艺术当成其自身的存在见证。

但是，在人类文化史和思想史上，人类对艺术的认识及其本质的把握，并不是轻而易举的；而对于艺术与生命之间的内在关系的了解，也并非直截了当和直情径行。在世界各个民族的文化史和思想史上，各个民族对艺术及艺术同生命的关系的认识，都分别走过许多不同的曲折的道路。实际上，生命与艺术的同一性，既有自然清晰的一面，又有

掩蔽曲折的一面。用列维-斯特劳斯的话来说，生命与艺术的关系就如同自然与文化的关系那样，既同一又分离，两者之间始终保持一定的间隔，如同有合有离的游戏，两者有可能通过这种无止境的分分合合的游戏，一再地把生命与艺术提升到新的境界。生命与艺术的这种间隔化游戏本身也恰恰体现了生命与艺术本身的发展魅力。

经历了从原始、古代、中世纪到近现代的思想历程之后，西方才出现了现象学的方法，积累了多世纪的思想探索的历险，终于从较为准确的角度洞察到艺术与生命之间的内在紧密关系，并为当代思想界研究艺术及其与生命的关系提供了崭新的观点和方法。

由此看来，真正的现象学只能集中探索"正在"呈现的现象，即生命本身的显现，因为正是生命本身的显现成为最典型的艺术创造。所有"正在呈现"的现象的灵魂所在，就是"即时显现"。"即时显现"就是"在最恰当的时刻和在最恰当的场合，适时出现生命现象"。由于生命自身的显现，均以其内在爆发的生命求新活力呈现，所以，它们往往以不可见和不可测的爆发形式呈现出来，这就是现象学家所说的"涌现"（emergence）。

三、生命在不断"涌现"中展现自身之美

"涌现"是现象的最典型的原初状态的生动表演，也是现象以其活跃的生命力展示其创造功能的集中表现。正是在"涌现"中，现象把自身"初生状态"的多样性、变动性和曲折性及无限可能性，均纤细无遗地展露出来。

仔细观看济南趵突泉的"涌现"，此处生动地表演生命涌现之美：泉水涓涓，动人悦耳，水舞多姿，宛如鸟语花香的形象演出；变化无穷，

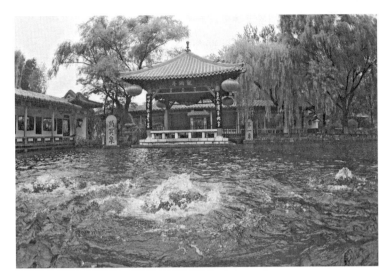

济南趵突泉

又蕴含动人气韵,犹如生命交响乐之即席表演,生生不息,更新不止。

更值得注意的是,涌出的泉水,包含了推动泉水持续运动的无穷动力,包含了多种多样及多方向的自然力量,其中最重要的是由地心引力而产生的强大动力,它使泉水的涌现组成全方位的张力关系,促使泉水运动发生无穷无尽的变化,不但形成了持续变易的形状,还展现出感人肺腑和沁人心脾的无形神韵。

北宋画家郭熙认为最好的画,就是那些提供一种冲虚空间的,能让人在其中流连忘返。所以,郭熙又说一旦"坐穷泉壑","远望之以取其势,近看之以取其质";"君子之所以渴慕林泉者,正谓此佳处故也。故画当以此意造,而鉴者又当以此意穷之,此之谓不失其本意"[①]。

所以,毫不奇怪,法国诗人勒内·沙尔(René Char, 1907—1988)曾经把"涌现"比喻成泉水清流及其生命之美:

> 诗么？它是所有清流之中
>
> 最不留连于桥影的……
>
> 它是在那重获价值的人内心中
>
> 滋生的未来生命。㉕

"涌现"是现象自身内在创造活动的集中展露,它以势不可当之力,将各种不同方向和不同质量的突发力拧成一股盘根错节的冲击力,脱颖而出,异军突起,令人肃然起敬、惊叹不已,又振奋人心,给所有的"在场"观看者提供"昂藏隐天"的特殊感受,用《易经》的话就是"县象著明莫大乎日月,崇高莫大乎富贵"㉖,显示了生命在物质和精神两方面的无与伦比的氛围和气质,表现了生命追求自由与其"生生之德"的高度结合,体现了生命的最高尊严在艺术中的展现。

美学家宗白华在观看法国雕塑家罗丹(Auguste Rodin,1840—1917)的作品之后,发表观感说:"生命是万物的本体,也是艺术的根基。"宗白华把生命情操与自然景象结合在艺术家同自然的互动关联中,使其中持续涌现的流动的艺术美永远活跃并更新不已,活灵活现地表演出人类生命与自然万物之间相应相生之美感。宗白华说:"大自然中有一种不可思议的活力,推动无生界以入于有机界,从有机界以至于最高的生命、理性、情绪、感觉。这个活力是一切生命的源泉,也是一切'美'的源泉"㉗。"'自然'是无时无处不在'动'中的。物即是动,动即是物,不能分离。这种'动象',积微成著,瞬息万变,不可捉摸。能捉摸者,已非是动;非是动者,即非自然。照相片于物象转变之中,摄取一角,强动象以为静象,已非物之象了。况且动者是生命的表示,精神的作用;描写动者即是表现生命,描写精神。自然万象无不在'活动'中,无不在'精神'中,无不在'生命'中。艺术家想借图画、雕刻等以表现

自然之真,当然要表现动象,才能表现精神、表现生命。这种'动象的表现',是艺术最后的目的,也就是艺术与照片根本不同之处了"⑤。

由此可见,生命活力的表现是什么?就是"动"!正如宗白华所说:"'动'是宇宙的真相,唯有'动象',可以表示生命,表示精神,表示那自然背后所深藏的不可思议的东西。"⑥罗丹艺术的成功,就在于通过他的富有创造精神的雕塑,活生生地展现自然界和生命中之"动"之美。

显然,"涌现"就是生命活力的见证,是生命自我生成的典型表演。在一切自然之"动"中,"涌现"是最典型的活生生的美!"涌现"集中了"创发""突现""呈展""演生"和"转生"于一身,又活灵活现展露生命本体多元组成要素的复杂性及不平衡性,充满各种可能的张力,也隐含多样不确定的潜在因素,从而也同时预示生命的各种未来可能性,开辟了无穷无尽的创造前景。

对现象学而言,更重要的是"涌现"包含颠覆传统思维模式的多种可能样式,生动地表现了各种"相互作用""相互关联性"和"互为主体性"的复杂而又多种多样的可能样式,为艺术创作提供多元化的创作思路。

当代生命哲学和生命科学认为,"涌现"乃是生命本身的"诞生"的典型样态。艺术家由此所获得的启发,就是要在创作中密切关注自身精神生活和思想活动中突发的"涌现"现象。

"涌现"的重要意义,使艺术家和哲学家都特别关注它的"即刻表演"和"在场出现",也特别关注所有即刻表演和在场出现的哲学意义和美学意义。

路易斯(George Henry Lewes)指出:"涌现,就是一起发生作用的多种异质性因素及其力量的集合总体的总表演,也是运动多种方向和多种趋势的联合表演,其中的各个力量和趋势,都是不可共量的不同性

质的事物的复杂性总体。"⑰

经历一百多年对生命和艺术创造历史的研究，人们更清晰地理解"涌现"的生命意义及其对艺术创作的重要价值。实际上，"涌现"就是生命的自我生成和自我组织能力的集中表现，当然也是生命力求在现有生活环境中进行自我突破而实现对自身生活环境的改造的创建行为的典范。⑱

这样一来，"涌现"乃是无可复制和不可重复的一次性运动，它始终在变动中和更新中，它是"瞬时即变"和不可替代的。每一个"涌现"都是根本性的创造，是总体性的联动变化，每一次"涌现"总是崭新的，既无前例，也无重叠，带有总体性结构和整体性变化的特点，其中的任何一个组成部分，都在每次表演中带有自身的特点和风格，表现为宏观和微观的全息相关的性质，具有自身推动的动力学基础。

美国艺术家皮尔斯(Michael J. Pearce，1965—)采用艺术现象学的"涌现"观念进行艺术创作，并在他的著作《涌现时代中的艺术》阐述了他的创作心得。⑲作者认为，"涌现"并非外在于我们的"客观"现象，而是发生在艺术家心中的创作力量，它是艺术家精神活动"分享"正在"涌现"的现象时突然生成于心中而生成的创作灵感及其创作实践的动力。

除了皮尔斯之外，葡萄牙艺术家莫拉(Leonel Moura，1948—)也依据"涌现"观念进行艺术创作。⑳莫拉将"涌现"观念应用于他的"机器人艺术"(Robotic art)创作中，巧妙地使用人工智能技术，使他的作品呈现为"无数艺术块体(artistic rhizome)的交错无序的动态堆积品"㉑。与此同时，莫拉还把"块茎"(Rhizome)模式与"共识主动性"(Stigmergy)创作模式联系在一起使用，充分发挥了他所要展现的"多维多向永恒运动更新"的"涌现"特征。

皮尔斯作品《旅游者》(*Traveler*)

莫拉的艺术创作实际上创造性地运用了法国哲学家德勒兹(Gilles Deleuze, 1925—1995)的"块茎"艺术理论②,将"涌现"呈现为成群混沌式杂乱的生成力量的总体,较为成功地再现了"涌现"的活力创造机制。

德勒兹与另一位法国哲学家加塔利(Félix Guattari, 1930—1992),在他们的共同著作中创造性提出"块茎"概念,意指一种永恒运动更新的多向多维创造性总体结构的自我生成机制,强调生命生成中多种多样的力量之间的紧张关系的重要意义,用来抵制和否定死板和僵化的传统创作模式和思维模式,明确反对"主客观二元对立"和"主体中心主义",以及各种传统"金字塔式"等级制度或原则,也反对把生命生成原因简单地当成一两种互动因素的相互作用,从而把创作中最大限度的自由交还给进行创作的每一个个体,哪怕是他们有时也不得不相互结

合在一起成为"共同体"。

显然,"涌现"的最主要特征就是最原初的创造性运动的活跃更新状态,这是最自由的创作活动的典范。莫拉等人在艺术创作中,通过"块茎"和"共识主动性"的交叉运用,将"涌现"中的时时变更的宏观与微观共时运动状态展露无遗。

且看泉眼涌现的泉水运动,一种永远更新的"自然水舞",通过水舞过程中所有组成要素的共时共识协调自然逻辑,实现了多维多向的多元艺术表演。构成块茎共同体的所有成员,涌泉中每一滴涌出的泉水颗粒,都能够依据自身的独立自主的自由意志和自由行为选择的方式,进行自动自控自调的表现方式,展现出群体和个体之间,以及群体中各个个体之间的"嘉年华式"表演,实现群体与个体的各自最大限度的自由,从而达到了艺术创作所追求的"无目的的合目的性",也自然地实现了艺术家个人的创作自由。

在自然界,各种类型的"共识主动性"创作模式比比皆是:群居的蚂蚁、蜜蜂等进行的创造性活动及艺术产品(蚁巢、蜂窝等)等,都淋漓尽致地展现了群体生活的自然动物的"共识主动性"创造行为的杰作。这些自然杰作,不但具有令人惊叹的美感,而且还显示出无数群体动物之间的天衣无缝的全方位自然协调行为的创作品格和生态氛围。也就是说,这些自然的群居动物的天然艺术品,不但实现了它们之间的共识主动性及"交响乐式的全方位协调"特征,还同时实现了它们的全方位协调行为与天地自然运动之间的完满协调。

所谓"共识主动性"是生物界的自组织或人类的最原初的"直接民主"的典范,它表明在无意识地不断反复的群体行动中,每个个体可以通过各自赋有的天然本能机制,无须单一"主体"的统合指挥,也无须意识活动的支配,仅靠实现个体及其本能之间的天然的同频共振,就可以

蚁巢：群居动物的"共识主动性"行为的创作典范

进行它们之间的互联互通关系（Interconnection）和全息连接的合作关系，来识别和反馈其他个体留下的信息和存留产品，并由此独立完成下一个任务，反复循环。虽然个体之间并没有直接接触和联系，他们后续自发的行动却加强和完善了其他个体行动产生的成果，并导致了行动的连贯性，具有系统性活动特征。共识主动性也是无为而治行为，是在缺乏任何规划、控制或者个体之间直接联系的环境中，产生非常繁

盛和具有智能性质的生态体系。从单细胞生物群到整个生物界，以及人类的反核蠕虫、全球脑、"占领华尔街社会运动"及欧洲"黄马甲运动"等，都具有这种非单一主体指挥而由各独立自发主动力量的自然协调共识的特征。原籍俄国的英国艺术评论家米哈伊尔·巴赫金（Mikhail Bakhtin，1895—1975）使用"嘉年华"（或"狂欢节"）模式，来描述类似于"共识主动性"的群体行为模式，其基本特点就在于组成群体的每一个个体成员，都以其各自固有的个人自由为基础，在群体活动中，通过彼此间的互通互感，进行无意识的"自组织"活动，实现具有现象学的"相互关联性"和"原生状态"的"涌现"式的创造性活动。

注释

① 程俊英译注：《诗经译注》，上海：上海古籍出版社，2014 年，第 77 页。

② 转引自齐格飞译：《叔本华论生存与痛苦》，上海：上海人民出版社，2021 年，第 124 页；原文载于叔本华：《作为意志和表象的世界》第二卷，第 34 章。

③ 叔本华著，石冲白译：《作为意志和表象的世界》，北京：商务印书馆，2016 年，第 375 页。

④ 同上。

⑤ 转引自海德格尔著，孙周兴译：《尼采》，北京：商务印书馆，2016 年，第 81 页。

⑥ 同上，第 79 页。

⑦ 同上。

⑧ 同上。

⑨ Humberto Maturana/Francisco Varela, 1972 *Autopoiesis and Cognition: The Realization of the Living*. Boston Studies in the Philosophy of Science. Paperback, 1991: 20 - 21.

⑩ 胡塞尔著，王炳文译：《欧洲科学的危机与超越论的现象学》，北京：商务印书馆，2001 年，第 15 页。

⑪ 同上，第 606 页。

⑫ Auguste Flach, *Über symbolische Schemata in produktiven Denkprozessen*, in: *Archiv für die gesamte Psychologie*, Band LII, 1925, S.369 - 440.

⑬ J.-P. Sartre, *L'image dans la vie psychologique. Rôle et Nature*. Mémoire

présenté pour l'obtention du Diplôme d'Études Supérieures de Philosophie 1926 – 1927. Sous la direction du Professeur Henri Delacroix, in Sartre *inédit: Le mémoire de fin d'études* (*1927*), dans：*Études sartriennes*, dir. G. Dassonneville, 22, 2018：43 – 246.

⑭ Heiner Wittmann, *Sartre et la liberté de la création: l'art entre la philosophie et la littérature*. in：G. Farina, M. Russo, (Hg.), *Sartre et l'arte contemporanea. Immagini e imaginari*, dans：Gruppo Ricerca Sartre, *Studi Sartriani*, Anno XV, 2021：83 – 102.

⑮ (清) 王先谦集解,方勇校点:《庄子》,上海：上海古籍出版社,2013 年,第 133—134 页。

⑯ 程俊英译注:《诗经译注》,上海：上海古籍出版社,2014 年,第 436 页。

⑰ 姚春鹏译注:《黄帝内经》,北京：中华书局,2012 年,第 23 页。

⑱ 同上,第 45 页。

⑲ Lewes, G. H.. *The Life and Works of Goethe*. vol. 1. Boston：Ticknor and Fields, 1856：30.

⑳ 参见 Rousseau. *Émile ou de l'éducation* (*1762*). Paris：Garnier-Flammarion, 1966：111.

㉑ 参见 Rousseau. *Émile ou de l'éducation* (*1762*). Paris：Garnier-Flammarion, 1966：35.

㉒ (明) 王阳明:《传习录·答顾东桥书》。

㉓ Heidegger, M. *Prolegomena zur Geschichte des Zeitbegriffs*. Vittorio Klostermann, 1979：47.

㉔ Ibid：141 – 142；142 – 148.

㉕ (西晋) 陆机著,张怀瑾译注:《文赋译注》,北京：北京出版社,1984 年,第 20 页。

㉖《马克思恩格斯选集第一卷》,北京：人民出版社,2012 年,第 151—152 页。

㉗ (元) 虞集:《诗家一指》。

㉘ (魏) 王弼撰,楼宇烈校释:《周易注：附周易略例》,北京：中华书局,2011 年,第 121 页。

㉙ 余敦康解读:《周易》,北京：国家图书馆出版社,2018 年,第 212 页。

㉚ 王运熙,周锋译注:《文心雕龙译注》,上海：上海古籍出版社,2012 年,第 2—3 页。

㉛ Husserl, E. *Ideen zu einer reinen Phänomenologie und Phänomenologischen Philosophie*, Erstes Buch, Niemeyer, 1980：3 – 4.

㉜ Picasso. Femme au fauteuil rouge. 转引自 Cathrin Klingsöhr-Leroy, Uta Grosenick. *Surréalisme*. Paris：2004：84.

㉝ Henry, M. *De la phénoménologie*. tome 1. phénoménologie de la vie. Paris：PUF, 2003：116.

㉞ Husserl, E. *Nachwort zu meinen "Ideen zu einer reinen Phänomenologie und phänomenologischen Philosophie".* Niemeyer, Halle 1930.

㉟ Henry, M. *De la phénoménologie.* tome 1. phénoménologie de la vie. Paris: PUF, 2003: 68.

㊱ 参见 Rousseau: *Émile ou de l'éducation*（1762）. Paris: Garnier-Flammarion, 1966: 40.

㊲ Rousseau. *Émile ou de l'éducation*（1762）. Paris: Garnier-Flammarion, 1966: 40.

㊳ 吴冠中:《生命的画卷: 吴冠中自述史》,北京: 北京大学出版社,2011 年。

㊴ 同上。

㊵ Rousseau. *Émile ou de l'éducation*（1762）. Paris: Garnier-Flammarion, 1966: 32.

㊶ (北宋) 郭熙:《林泉高致・山水训》。

㊷ René Char. *Ouvres poétiques complètes.* Paris: Gallimard, 2002: 267.

㊸ (魏) 王弼撰,楼宇烈校释:《周易注: 附周易略例》,北京: 中华书局,2011 年,第 358 页。

㊹ 宗白华:《宗白华全集》第一卷,合肥: 安徽教育出版社,1994 年,第 325 页。

㊺ 同上,第 327 页。

㊻ 同上,第 328 页。

㊼ Lewes, George Henry. *Problems of Life and Mind.* First Series: The Foundations of a Creed. 2. Boston: Osgood, 1875: 369.

㊽ Goldstein, Jeffrey. Emergence as a Construct: History and Issues. *Emergence*, 1999, 1(1): 49 - 72.

㊾ Michael J. Pearce. *Art in the Age of Emergence.* Cambridge: Cambridge Scholars Publishing, 2015.

㊿ Moura, Leonel. A new kind of art: The robotic action painter. *X Generative Art Conference*, Politecnico di Milano University, 2007.

�51 Moura, Leonel. Robot Art: An Interview with Leonel Moura. *Arts*, 2018, 7 (3): 28.

�52 Guattari, F. Deleuze, G. Rhizome, (repris dans Mille Plateaux), Paris: Minuit, coll. *Critique*. 1976; Mille Plateaux. *Capitalisme et schizophrénie.* Paris: Minuit, coll. *Critique*, 1980.

第二章

现象学的基本原则

现象学的基本原则

现象学来自希腊名词"现象"（Phainomenon），而其动词 phainesthai 是指"显现"或"自我显现"。其实，动词 phainesthai 又来自另一个类似的动词 phaino，表示"引入光明中"，phaino 一词中的 pha，指的是"光明"，所以，phaino 隐喻地表示某种能使事物在其中公开亮相的场所。因此，整体地说，所谓"现象"，就表示"在光天化日下呈现的一切"。

问题是在光天化日下呈现的一切，有时总是免不了夹杂着真真假假的东西，也就是说，我们一睁眼所看到的一切，有时包含着"真相"和"假象"。所以，在我们通常所用的词汇中，经常同时涌现"现象""幻象"或"假象"等词，以表示通常所说的"现象"并不是那么简单和同一，而是非常复杂和交错的。这就提醒我们：在我们面前呈现的一切，并非理所当然地都属于真正的"现象"，现象采取复杂的形式呈现在世界上，必须对现象本身进行现象学的还原。现象学就是这样的一种学问或方法，要求我们一方面重视现象的显现，但同时又要求我们不要轻易地相信显现的一切，既不要过于主观地把眼前呈现的事物都统称为"现象"，也不要直接地把它归结为"客观对象"，而是弄清它们的显现程度及其

与人的内在意识，以及周围环境的关系，特别是要谨慎弄清现象之显现于我们面前及其与"存在的世界"的关系。

艺术现象学的哲学基础，就是胡塞尔现象学。胡塞尔现象学的创立是欧洲哲学发展的一个重要转折点。胡塞尔自己特别强调："纯粹现象学是一门本质上全新的科学，……它是哲学的基本科学。这门科学由于其本质上的特殊性而远离自然的思想方式，……我们称它是关于'现象'的科学。其他一些人早已熟知的科学也研究现象。因而我们听到，心理学被说成是一门关于心理'显相'或现象的科学，而自然科学则被称为是一门关于物理'显相'或现象的科学；同样，有时人们在历史科学中谈论历史现象，在文化科学中谈论文化现象；与一切其他各类现实相关的科学情况也类似。不论在这些说法中'现象'一词的含义会多么分歧，而且不论他还会有什么其他意义，可以肯定，现象学也与所有这些'现象'有关，而且与'现象'一词的一切意义有关联。不过，现象学却以完全不同的态度与它们相关，按照这种态度，我们在长期熟知的诸科学中见到的'现象'一词的任何意义都以一定方式发生了改变，也只有经过这样的改变之后，它才被纳入现象学领域。理解这类改变，或者更准确地说，产生现象学态度，并通过反思将其特殊性和自然态度的特殊性提升到科学意义的层次，这是首要的然而绝非轻而易举的任务。如果我们要达到现象学领域并以科学的方式使我们把握现象学固有的本质，就应该完满地完成这个任务。"①

胡塞尔在这里反反复复强调的，就是现象学所研究的"现象"，既与以往任何科学所谈论的"现象"相关，却又完全不同；而这个不同点，恰恰就是因为现象学所研究的"现象"已经有所改变：不但其内在意义有所改变，而且，经过现象学改造和重建的"现象"，还必须经过胡塞尔所说的"现象学的态度"的"反思"，而进一步提升到科学意义

的层次，以便达到真正的"现象学领域并以科学的方式使我们把握现象学的固有本质"②。

一、"返回事物自身"

"现象学的态度"的"反思"，首先涉及现象学的首要原则，即"返回事物自身"。现象学所指的"现象"，不是普通人所理解的"现象"，而是指"我们面前显现之物之所以'如此这般显现'的现象"；而要把握它们，按照胡塞尔所说，就必须"返回事物自身"③，即探索现象之为如此显现的原初状态。

胡塞尔强调所有现象学研究，无非就是表达"我们意欲返回'事物自身'"④。而所谓"事物自身"，就是在特定场合下，一个或多个特定主体，当场原本原样地所体验到而显现于我们面前的那个事物自身。这样的"事物自身"，究竟如何原本原样地显现于我们面前？不是像自然科学家那样，把它当成"客观事实"，似乎它们与我们毫无关系，似乎它们的存在并不以我们的意识活动为转移；也不是像主观主义者那样，认为它是由我们的主观意识任意决定的；同样也不像黑格尔在他的《精神现象学》所论述的那样，把"现象"仅仅理解为"精神"的"显现"（Schein）、"呈现"（Erscheinung）或"展现"（Darstellung），并强调它必须沿着"否定之否定"和严格的思想逻辑展开双重过程，才能实现。⑤在这个意义上说，胡塞尔所创建的现象学及他在现象学中所要探索的"现象"，乃是西方哲学史上一个革命性的转变。

显然，由于涉及非常复杂而又必须全面探索的问题，对"返回事物自身"的理解，并非简单地只考虑到"什么是现象"的问题，而是涉及与整个哲学思考紧密相关的一系列重大问题。正如胡塞尔的学生海

德格尔所说，"'返回事物自身'是与那种在传统的、已经越来越失去根基的概念中所进行的人为构造和漂浮无据的提问相反"，它是作为人生在世的"此在"的一种可能的实现样式，即把它当成"人生此在的一种特定的样式"，也就是"作为人生在世"实施中的一个具有"座右铭意义"的生存方式。⑥正因为这样，要全面正确理解"什么是现象"及"返回事物自身"，实际上就是要首先全面解决哲学研究的"问题域"和"视域"（Arbeitshorizonte）的关键性问题。在这里，一个非常重要的问题，就是必须把现象学所说的"现象"，与传统哲学和传统自然科学所说的"现象"区分开来。

更确切地说，要正确理解现象学所说的"现象"，就必须全面颠覆通常受传统哲学和传统自然科学思维方式影响的思维方式和生存方式，彻底走出受传统影响的迷雾，清醒地确立胡塞尔和海德格尔等人所要求的现象学研究的问题域和视域，意识到以人类先天意识所运载的内在生活经验为基础的"意向性"，对于判定什么是现象及"返回事物自身"，具有决定性意义。换句话说，要把握现象学所说的"现象"以及"返回事物自身"的原则，最关键的就是紧紧抓住"意向性"这个具有"定准"意义的现象学"问题域"和"视域"；也就是以现象学的方式，紧紧围绕以意向性为基础而产生的"意向行为"和"意向对象"，以及由它们之间的相互关系所产生的"相关性"，恰当区分出意向行为（Intentio）、意向对象（Intentum）及它们之间的"相关性"，然后又把它们三者重新连接在一起加以整体性考察。

现象学所强调的"意向性"，运载艺术家生命意识的全部创作活力。艺术家对于他所观看的景物的把握，正是通过他的意向性所决定的体验。"体验领域是通过意向性特征而获得规定的。在体验中，超越的世界基于体验的意向性而以某种方式当下在场"⑦。所以，"一切现象学

的行为分析,都这样去观察行为:它的分析,并不是真正的亲证行为,并不探究行为的专题性意义,而是使行为本身成为主题,并借此让行为的对象及其如何被意指的方式(即与行为相应的印象)一同成为主题。这指的就是:被感知者不是自身直接地得到意指,而是通过其存在方式得到意指"⑧。

艺术现象学所要完成的基本任务,就是把艺术当成一个活生生的"现象"来看待,当成艺术家亲自通过其自身的意向性而被体验过的现象的自我表演;也就是说,我们所看到的艺术作品,并不是艺术家面前呈现的"现实的"现象的反映,也不是外在现象的简单艺术加工。艺术现象学认为,一切实际的外在现象,还不能成为艺术创造的直接对象,也不能成为艺术创作的基础。当艺术家面对各种外在现象时,他们实际上还要对它进行"消化",通过艺术家意识中的内在经验的意向性,对它进行"体验",由此产生能够连接外在对象和主体体验之间的相互通融,从而获得艺术创作的真正动力。对于进行鉴赏的艺术鉴赏者来说,这就意味着不但要把艺术创作中的艺术家当成观察艺术现象的生命体,而且也要把他们的艺术作品,当成在我们面前不断"显现"的"有生命力"的美的"现象",使创作过程和鉴赏过程中主客体间和主体之间的互感互动,在我们心目中不断重演,成为在我们面前和我们心目中不断"显现"的双重过程,由此出发,仔细品味具有生命力的艺术美。在艺术品与观赏者之间来回循环交流的微妙感受,使我们自身陶醉于持续生龙活虎地向我们"显现"的艺术美。

因此,艺术现象学不把艺术品当成我们之外的"客体"或"对象",也不把艺术活动当成固定不变的艺术家主体的格式化的行为,而是把艺术创造当成艺术家的艺术生命通过艺术家的生命体验所产生的创作意向而推动进行的内在意向性的自我展现过程,并把艺术家的作品,同样

也当成随作品的生命本身以及观看者的生命运动的变动,而时时以不同的"显现"过程和方式所开展的审美运动。

为了把握艺术现象学所要求的这些原则,既不能把艺术家孤立起来,也不能把艺术家所表现的艺术对象及其内容孤立起来,既不能把两者分割开来,更不能把它们当成相互分离而各成一体的相互独立的"对象";相反,必须把艺术家和他的艺术作品的创作过程,联系成为一个由"触景生情"而生成的艺术创作意向的整体展开实施过程,一个由艺术家内在创作意向所推动的生命创造运动,也就是把艺术家的创作意愿及其创作对象和内容,关联成为一种互动的生命整体,全面展现其中各个组成要素之间的交响乐式和谐表演。

简而言之,艺术创作就是艺术家的生命体验所主导的艺术品自我生成运动,是艺术家身临其境而深受感触生成出来的创作意向所推动的生命创造活动的表演。显然,最重要的创作原动力,只能是艺术家身临其境而由衷形成的原初创作意向。

为了实现艺术现象学的研究任务,显然不能死板搬运传统的艺术创作方法,也不能采用传统艺术分析模式,避免传统的演绎方式,也不能采用传统的归纳方法,而只能诉诸"直观",通过与直观密切相关的思想意识和人类情感的整体活动,直接领会艺术创作过程及作品中所蕴含的本质特点。

正因为这样,现象学把"返回事物自身"当成首要原则,要求哲学家和艺术家"完全彻底中止对所有客观世界做出的姿态,亦即采取那种被我们称之为'现象学悬搁'的做法,……借助于这种手段,将我们自己纯粹地把握为这样的自我和这样的意识体验,在这个体验中并通过这个体验,使整个客观世界成为对我来说是存在着,并且恰恰就像它对我存在那样而存在。所有的世界之物,所有的空间时间的存在对我

来说存在着，这是因为我经验它们、感知它们、回忆它们、思考它们、判断它们、评价它们、欲求它们，等等。众所周知，笛卡尔将所有这些都冠之以'我思'（Cogito）。这样一来，世界对我来说无非就是在这些思维（Cogitation）中被意识到存在的、并对我有效的世界。世界的整个意义以及它的存在有效性，都完全是从这些思维中获得的。……如果我超出这整个生活并且中止进行任何一种直接将世界作为存在着的世界接受下来的存在信仰，如果我仅仅将我的目光指向这个作为关于世界的意识的生活本身，那么，我便获得了自己，作为纯粹本我连同我的诸思维的纯粹河流"①。显然，胡塞尔所强调的，就是现象观察者的先验意识的原初直观及主动精神，而且强调观察者的主动观察活动都是由内心意识的思维所反思决定的。

在胡塞尔看来，只有这样，我们才能摆脱传统科学思维所惯用的那种"主客二元对立"的模式，避免把"科学思维"当成某种固定不变的框架或公式，而是使我们通过自己的意识主动性而分辨出我们所体验的世界的真实面目，从而完成了现象学所说的"现象学的还原"，终将我们面前呈现的现象变为"在我们自己主动意识活动的影响下，真实反映我们与外在世界之间的相互关系性"，使现象变为符合主观和客观两方面合理要求的状况，从而真正实现"返回事物自身"的原则。

所以，"返回事物自身"，首先必须强调艺术家创作意识中的"反思"过程，突出艺术家内在意识对其面临的外在环境的主动意向性及创造精神。

胡塞尔把这一切称为"现象学的还原"，也就是说，艺术家不是对遭遇的现象抱听之任之的"客观态度"，也不是全然由艺术家主体自身的"主观态度"而对现象进行任意专断的规定，而是通过艺术家内在意识对环境的体验及由体验而生成的创作意向性，对一切显现的现象进行

"现象学的还原"。这就意味着第一,强调我们自己的意识思维的主动精神,也就是说,我们绝不能沦为客观现象的附属品,我们应该成为正确处理主客相互关系中所显现的现象的设计者和指挥者,使自己意识中所积累和反思而形成的"先验内在意识",成为具有建构作用的创造性意识,而有利于实现我们的意识意向性所原定的创造目标。第二,被我们的先验意识所造就并重新还原的现象,必须包含我们自己先验意向性原定的设计内容,使之成为我们的意识的真正创造品。第三,必须排除外在"客观现象"中的虚幻部分,同时也排除我们自己内在意识的任意作为,确保主客两方面的真实性及原初性。第四,为此目的,显然要求对"返回事实本身"进行重复的实践,使之尽可能不断趋近现象自身的真理状态,体现出主动创造精神的本来意愿和目的,展现出还原后的现象的"敞亮"。

由此可见,现象学哲学的贡献,就在于对各种"现象"或"显现的事物",始终不满足于眼前出现的外貌或表象,而是更深入探索现象的显现过程与人的意识和思想的内在关系,并在人的内在意识能力与外在现象的相互关系中揭示现象显现的先验意识意向性基础。确切地说,现象学所研究的是外貌或显现之物(Schein)之所以"如此这般显现的现象"(Erscheinung),而现象学的核心,用胡塞尔自己的话来说,就是"返回事物自身"[⑩],即探索现象之为显现的最初状态。所以,胡塞尔强调所有现象学研究,无非是为了表达"我们意欲返回'事物自身'"[⑪]。

胡塞尔强调事物自身的显现,是在具有主观"意向性"(Intentionalität)的主体与这个主体所观察到的事物的"显现"过程的相互关系之中,活灵活现地展现出来的那个"原初被给予的直观"(originäre gebende Anschauung)。现象学认为,一切现象,只有在具有意向性的主体及其意向的客体之间的互动关系中,才能存在。"真正的科学和它本身对偏

见的真正摆脱,要求直接有效的判断本身作为一切证明的基础,而且其有效性取自原初给予的直观"⑫。

由此,我们这一次体会到,"返回事物自身"的原则,包含着多方面的内容和要求:第一,必须重新了解"事物自身"(die 'Sachen selbst')的真正含义。胡塞尔所指的是"我作为主体在当时当地所把握的那个事情",这里既有"事",又有"情"。什么是"事"? 这个"事",不是自然科学家所指的客观对象,也不是传统哲学所指的那种具有特定内容而固定不变的事情;它是哲学家作为观察者在他观察当时当地由他自己所把握的事,而这位观察者不同于其他一般观察者,他具有自身特殊的生活经历和内在经验,因而有他特有的观察事物时所伴随的那种观察态度、情感、意向、反思及各种精神能力,具有只属于他自己的特种心态和能力,使他意识到自己负有责任必须对其思维和论述的明晰性隐含不可动摇的正当性,而且,所有这些特殊的心态和能力又只是在观察发生的当时当地具体地呈现出来,连他自己在别的情况下所形成的心态和情感都不能取代之。胡塞尔把这种特殊心态,称为"其自身实际上亲临现场时所呈现的那种心态"(was sich tatsächlich ereigne)。这就是现象学所要求的"事情"中的那个"情"的真正含义,它是密切联系观察者本身的生活经历和生活经验的特殊情感和能力,是观察者此前从来尚未体验过的一种最新的"亲在"的感受。正因为这样,这种由特殊"亲在"所产生的情感和能力及其与当时当地所观察的事情之间的相关性,才是胡塞尔所说的"原初心态"或"原初情态",也就是胡塞尔现象学所强调的"返回事物自身"的含义。现象学所研究的现象,就是指艺术家当时当地在场触景生情而生成的"原初心态"或"原初情态",这是一种独一无二的"事情";"返回事物自身",指的是返回上述特殊的"亲在"所感受的心态及其同当时当地所观察到的事情的关联性。

第二，由于传统形而上学、认识论和自然科学都经常强调"意义"和"对象（客体）"的重要性，并由此引出一系列成为传统西方哲学的基础的各种真理论，胡塞尔为了避免与上述传统"意义"和"对象"概念相混淆，从一开始就特别强调现象学对"意义"与"对象"的区分的特殊性。从《逻辑研究》（*Logische Untersuchungen*，1900—1901）到《经验与判断》（*Erfahrung und Urteil*，1939），他始终坚持区分"意义"与"对象"。胡塞尔通过对于"意义"与"对象"的区分，进一步消除了由传统西方哲学所产生的各种混乱，更明确地把我们的意识及其意向性的功能界定下来，并强调我们的意识活动，并不是像传统哲学所说的那样，可以不经任何反思和认真分析就同它的对象建立了认识关系，而达到传统真理论所标榜的"真理"。

第三，胡塞尔所说的"返回事物自身"作为现象学研究的原则，并不是轻而易举的事情，不是想当然就可以实现的。胡塞尔为"返回事物自身"提出了现象学所必须遵守的基本原则，那就是要对各种出现的现象进行"现象学的还原"（Phänomenologische Reduktion）和"先验的还原"（Transzendentale Reduktion），这两种还原实际上就是现象学的基本方法及哲学思维的原则，两者是相互包含并构成一种现象学方法的整体。

根据这种现象学还原的方法，我们可以使我们的概念和我们的知识"返回"到它们的最初根源，也就是返回给予我们经验的最初时刻。但这个重现的原初状况，并不是现实的表现或其他表象，而是在当时当地呈现在我们的内在意识中的现实本身的一个方面。因此，对胡塞尔来说，直观是知识的一个来源，但它并没有把我们与外在对象分割开来，并不是我们的纯粹内在意识因素。直观的源泉固然是现实本身，但胡塞尔认为其中包含了非常复杂的因素及其相互关系，特别是因为这个显现过程是发生在内在意识中，是以纯粹意识中的内在经验为基础，

因此必须进行现象学的还原和先验的还原。"为了能够根本得到这种内在的经验，为了能保持它的纯粹性，以及能带来对保持这种纯粹性的科学上的自信，它需要一种特殊的方法，即现象学还原的方法"[13]。

　　现象学的还原所要达到的目的，就是返回"原初给予的直观"，也就是"通过原初给予的直观来揭示现象，并通过忠实地符合在此直观中被给予的东西来确定它们"[14]。这样的直观，在胡塞尔看来，就是"直接的看，不只是感性的、经验的看，而是作为任何一种原初给予的意识的一般看（Sehen überhaupt），这是一切合理论断在最终合法的根源"[15]。

　　由于"原初的直观"在现象学观察中的特别重要地位，胡塞尔特别强调确认并执行"原初的直观"的原则，就是"一切原则的原则"（Prinzip aller Prinzipien）[16]。胡塞尔说："没有任何可想象出的理论会使我们误解这一切原则的原则：即每一种原初给予的直观都是认识的合法源泉，在直观中原初地（可说是在其机体的现实中）给予我们的东西，只应按如其被给予的那样，而且也只在它在此被给予的限度内被理解。应当看到，每一理论只能从原初给予物中引出其真理。"[17]

　　因此，对于现象学来说，"通过仅只向自己阐明并主动地在心中保持一切方法中的最普遍原则，即一切所与物的原初合法性的原则，以便排除自然的'独断论的'科学形式中的那些障碍"[18]。

　　这就是说，为了使意向结构在我们的观念中显示出来，必须同时排除主观和客观因素的干扰。这就要求我们实行一种还原法（Reduktion）。它包括：第一，本质还原，也就是排除掉一切有关对象的客观存在性的判断，使其摆脱一般的时空结构的观念的束缚；第二，先验还原，即排除一切人类学和心理学对意识的说明的影响，转向对作为本质的纯粹直观的意识的分析。这样一来，这个主体就已经不是经验的主体，也不是心理学的或人类学的主体，而是一个具有普遍意义的、高出经验与心理

意识的先验主体。

在胡塞尔看来,现象学的还原构成了导向先验论的通道,走上这条道路确保了向"意识"返回的可能性。由于现象学的还原,对象在意识中的建构问题,即"在意识中消融的存在"(die Auflösung des Seins in Bewußtsein)就成为胡塞尔哲学思想的核心。

现在,问题变得越来越清楚,对艺术现象学来说,"返回事物自身"作为一个基本原则,就是要求艺术家首先将环境中面对的现象,以自身内在意识的意向性为基础,变为"在意识中消融的存在",由此,"涌现"或"重建"一种符合艺术家亲在体验的主客体之间相互关系;而这样一来,艺术创作过程,实际上就是艺术家在自身的意识中"建构"其"消融"或"还原"的现象的过程。

二、现象学的严谨性和清晰性

胡塞尔所要创建的现象学,"不应当是一门关于实在现象的本质科学,而应当是一门关于被先验还原了的现象的本质科学"[19]。这意味着为了实现纯粹意识的直观活动,我们必须完全放弃或否认一切基本信仰和一切对于客体的带有目的性的判断。在这前提下,才可以进行胡塞尔所说的现象学的陈述。这种现象学的陈述具有四种特征:第一,这种陈述是非经验的,是先验的;第二,这种陈述是描述性的,但这种描述不是把主观与客观分割开来的自然科学模式;第三,这种陈述所描述的是现象,而不是单纯性表象,也就是说,它所描述的并非一般自然科学所描述的那种现象,而是被先验还原了的现象;第四,这种描述是意识的意向性行为的表现,体现了内在意识的意向性的力量及其定向能力。

正因为这样,现象学的还原就是一种"形式的还原"(Eidetische Reduktion 即本质的还原),要求哲学家从他个人的意识和具体的对象返回先验的形式的(本质的)直观,以便把握对于现象的纯粹本质性的认识。在这里,胡塞尔使用古希腊柏拉图哲学的"形式"(Eidos)概念,来表示事物不变的和本质的结构,以便从其偶然性和突发性的状态中区分开来。在古希腊,柏拉图使用"形式"表示他的"理念",而亚里士多德使用"形式"表示事物的最本质的内容。按照亚里士多德的思想,"形式"作为一种外在的和显现出来的外形,完全不同于事物的内容。亚里士多德在《形而上学》中特别强调"形式"不同于"物质"或"内容",它是潜在的原则。

现象学的还原作为本质性的还原,在实际操作中,是非常困难的。这不仅是由于形式的还原带有很大的灵活性,而且,它既不是仅仅仰赖于心态建构方面,也不全然决定于具体的事实上的对象,尽管所有这些也都是对于事实的知识的原初基础。本质是看不见的,这是难以把握的,而现象学要求在面对事实的时候,必须实现从感知的明显性过渡到对象的不变的和本质性的内容。

为此,现象学家必须谨慎地对待面对的现象,仔细地和一丝不苟地检验被观察到的事实,发现其中能够导致心态对象本身的显现的所有本质性内容。这就要求通过必要的想象和反思,区分所有决定事实显现的因素,特别是区分出所有可变的因素中的那些不影响事实变化的不变部分。这样一来,形式的还原,既不是一种归纳,也不是一种抽象,同样也不是基于普通人的简朴感知层面的经验性的一般化总结。为此,形式的还原,首先需要"悬搁",即将对象的具体的和事实的内容加以搁置[胡塞尔借用古代怀疑派的"搁置"(Epoché)概念]。

在悬搁的过程中,仅仅使之停留在意识中是不够的;相反,现象学

家必须动用所有意识力量和能力,包括有意识地放弃一切表现出来的表面现象,致使事实的本质即其不变的性质,可以被把握,以确保其确定性。

胡塞尔在晚期著作《第一哲学》谈到"现象学还原"时强调面临的诸种困难。首先,现象学的还原之所以必要,就是为了创造"最终被奠立的科学之无前提性"[20]。现象学家作为真正的哲学家,必须承担一种为自己的哲学思想取得正当性的责任,必须敢于面对各种困难和艰辛,既要使哲学成为真正的科学的基础,又保证哲学思维的绝对可靠性和明晰性。这就要求哲学家和所有致力于从感知的明显性过渡到对象的不变的本质性的内容的思想家和艺术家,严谨地进行"现象学的还原"。

这就要求我们去想象一种"非世界",使我们自己避免现存秩序的优先性。在这过程中,我们不但深入到思想意识的层面,而且,更是一种向作为旁观者的"我"的过渡,等于自己不再参与其中,以便让一种向自由后退的姿态追加于原来的自然状态。这是朝向"构成"迈进的重要转折点。正因为这样,胡塞尔强调在现象学中,世界是在意识中被建构,或者被生成。[21]

三、现象学的生命活力

如果说早期和中期的胡塞尔更多地思考现象学的内在意识活动的基础的话,那么,到了晚期,他就更多地思考经常被西方思想家们忽略的生活世界问题。

胡塞尔晚期进一步引入"生活世界"(die Lebenswelt)概念[22],以便说明:正是在我们的活生生的生活世界中,事物的自然显现发生在进行观察的主体与他当时当地所观察的事物的实际关系之中。现实的生

活世界是多种关联相互交错的多重关系网络。任何主体都无法脱离复杂的关系网络。胡塞尔在此进一步突出了生活世界中的"主体间性"或"主体—客体的相互关系"的重要性。而且,胡塞尔也特别指出:遭遇具体事物的特定主体,由于内在地具有"意向性",才有可能主动产生对于某事物的观察和关注,并由此而形成特殊的"主体—客体的相互关系",研究的动力,不是产生于哲学,而是"从事实和问题出发"[②]。所谓"事实"和"问题",并不是传统理性主义或经验主义所指的"事实"和"问题",因为传统哲学总是把"事实"理解为客观存在的对象,似乎"事实"与主观意识的意向性无关。胡塞尔坚持在思想意识与各种事物之间的相互关系中,在活生生的生活世界中,探索进行观察的主体与他所观察的事物之间的活生生关系,由此揭示人的思想意识的性质,以及被观察到的事实的本质。

所以,胡塞尔在晚期思考中,一再强调现象在生活世界中的重要地位及重要意义。在弗莱堡大学 1923—1924 学年冬季学期的讲课提纲第四十九讲"生动地流动着的现在的地平线"中,他开始更加明显地将视线转向生活本身。所以,在接着讲的第五十讲和第五十一讲的课程中,胡塞尔更详尽展开"生活之无限的时间流及普遍的反思和悬搁之可能性",讲述"向普遍的悬搁和普遍的还原过渡,纯粹普遍的生活及其体验世界"[④]。

这个导向生活世界的转折非常重要!这一转折的背景远远地超出了此前他对现象学的纯粹理论和纯粹观念的思考范围,使他从历史的悲剧性进程中意识到人类的悲剧性命运的可能性及其现实和历史基础。

胡塞尔到了晚年,特别是从 1930 年开始,由于法西斯力量对德国及整个欧洲的威胁,将对哲学的理解与对历史哲学的理解联系在一起。

胡塞尔意识到人类精神尽管有理想,也有能力通过自己的理性推进历史的发展和进步,但不能不看到:人类精神有时会患病,历史是为处于危险的,以及处于可能丧失的境地中的精神而存在的。纳粹分子疯狂地把理性主义诬陷为衰败的思想,并提出政治和精神健康的生物学标准,因此,揭示历史的悲剧及其思想基础将是必要且避免不了的。为了维护理性主义,应该揭示谁生病了,以及在哪里可以发现人的意义与荒谬。㉖

更值得注意的是,就在胡塞尔身边,他的学生、多年的合作者海德格尔也开始着手一部著作,试图从另一个角度展开对古典哲学的批判并至少含蓄地包括了历史的悲剧及其责任的另外一种的诠释。㉗海德格尔声称自己的思想发生了"转折"(als Kehre),并重新全面思考他的基本的存在论,转向对于存在的语言基础和时间的探索。接着,海德格尔在《关于人道主义的书信》中称"人"是"存在的守护者(放牧者)"(Hirte des Seins),对人类的命运表示关切。㉘

在《欧洲科学的危机与超越论的现象学》中,胡塞尔采取与海德格尔不同的观点,以总结西方人的历史经验为基础,试图研究西方人从古希腊经中世纪和文艺复兴到现代化过程中的理性思想的真正性质,以便探讨历来重视理性的西方人为什么一再地面临思想文化危机和社会危机。西方人理性观念包含了什么危险的因素?这些导致危机的理性观念,究竟怎样潜伏在西方人的哲学中?又怎样呈现在西方科学理论及其实践中?胡塞尔反复思考了一向被西方科学和哲学所忽视的"生活世界":为什么声称揭示真理的西方科学自囿于"经证实的经验"所揭示的"科学的世界",而看不到实际存在于眼前的生活世界?问题的提出和探索,使"眼前的世界"与"生活世界"的差异凸显出来。

眼前的世界尽管可以通过科学验证而被证实其"真理性",但富有

讽刺意味的是科学验证的世界,确实扭曲了真正的生活世界。看得见和被证实的世界就是生活世界吗?

传统的西方科学总是在主观与客观的分裂中寻求合理的立足点。西方科学只看到外在检验的经验的可靠性,却忽略人类内在意识及内在经验的主导力量。人类生活世界镶嵌在主客观交错构成的复杂关系中,而人类主观意识的明晰性及其与内在经验活动的紧密关系,促使人类生活世界基本上呈现了人类意识的创造意愿及决定性力量。现象学必须探索,如何使内在意识所设计的生活世界的内在意义与心理学意义上的世界,成为可以理解的事物。

胡塞尔发现了危机的关键。看得见的或被检验的世界并不一定是真正的生活世界。生活世界具有两面性和矛盾性,它的可见性掩盖了它的隐蔽性,只有详尽探索两者的差异及同一可能性的基础,才能真正揭示生活世界的内在本质。关键在于人类意识及内在精神生活的复杂性,以及它们对于生活世界的干预性的程度。

胡塞尔指出:"实证主义将科学的理念还原为纯粹事实的科学。科学的危机表现为科学丧失其对生活的意义。"⑧

胡塞尔并不满足于把握生活世界本身,而是要进一步探索在生活世界的实现中,如何确保能够引申出导向超越论的自我的合法性和真理性。

胡塞尔一方面强调意识的意向性的决定性作用,另一方面又强调主体与他者之间的相互关系的重要性。对胡塞尔来说,意识具有积极主动的创造和建构功能,它总是主动指向某物,在它所遭遇的对象中进行选择,并在意识的意向性内在需求的推动下,在它与其对象之间,以及各个对象之间当场建构一个活灵活现的关系,将意向性的对象置于这个关系之中而加以观察和把握。

"单纯经验根本不是科学"（bloße Erfahrung ist keine Wissenschaft）；如果没有意识对它的关注并建构其相互关系，那么，任何纯粹的经验都绝对不能成为科学。㉒而且，传统理性主义或经验主义，总是过于强调认识本身，却忽略了认识活动是一种由意识及其意向性所带动的整体性活动，不但必须有一个具有意识的主体性，更要建构连接主体及其对象的关系网络。所以，真正的第一哲学，只能是"一种有关进行认识和进行评价以及实践的理性的普遍性理论"㉓。

作为人类特有智慧的功能枢纽，思想意识并非高高在上、孤芳自赏的神秘功能，也无法脱离人类身体的其他功能而单独发挥作用。它一方面是感觉、知觉、悟性、知性、想象力、判断力、分析、归纳、推理和语言使用技巧，以及经验总结本领等一系列认识或认知能力的综合能力的指挥者；另一方面也包含生命内在原始本能因素、情感、激情、意志、记忆、勇气，以及由生命历程所形成的各种实践能力、经验和生存能力等极其活跃的成分。意识集中所有这些能力及其经验和技艺，具有明显的生活性，集中呈现出与意向性密切相关的整体生命的根本需求，主动寻求创新目标的意向性，在各种复杂的情况下，转化成为高度复杂、灵活巧妙的思想创造的活力根源，同时也成为身体精神活动的神经中枢。它既是精神的，又是物质的；既是多种功能集聚而成的合力，又是全身结构制衡中心；既是思想意识活动的驱动力和指挥中枢，又是神经系统汇聚交结的调控基地。所以，意识就是身心合一的最复杂、最高级、最完美的化身，是生命内在创造精神力量的动员者、组织者和行动指挥部，它总体调控整个精神活动，集中了生命生成发展的全过程及其成果，也囊括了生命的各个组成要素，积累生命历史整体的经验，又隐含导向未来的生命潜在诉求及各种可能志向和践行毅力。

对人来说，意识启动的最原初动力源泉，就是生命自我更新实现优

化的由衷诉求，这是发自生命内部深处的自我超越力量，是生命全方位权衡内外力量关系后产生的自新自创要求的总呼声，它因此也成为意识展开思想活动的意向性的基础，而意识活动一旦与其意向的对象结合起来，就会引起最高级的心智活动，即思想创造的全面开花。

在这样的视野下，一切现象都必须是意识的主观意向性对于客观的意向内容的关注、认识和把握。所以，现象是主观意识意向性所摄取和寻求的客观事物，它由意识与其意向对象的相关关系构成，其中自然包含主观意向性和外在意向相关项的连接关系。胡塞尔的《纯粹现象学通论》第一卷指出现象学就是对于同其相关的现象的意识研究。胡塞尔一再强调"意向性"和"相关性"，旨在避免传统西方哲学的主观主义和客观主义倾向，尤其避免受到自然科学思维逻辑的影响。

胡塞尔严厉批判传统古典自然科学思维模式。他在《第一哲学》详细分析了以笛卡尔、洛克和霍布斯为代表的自然科学理性主义、经验主义和客观主义的局限性。

笛卡尔《沉思录》最有价值的东西，就是追求一种作为绝对证明自身具有正当性并因而成为一切科学思维的出发点的"我思"，提出了作为一切科学的先验基础的"怀疑"原则，由此发现了认识活动的先验基础的重要性。但胡塞尔认为笛卡尔并没有真正理解先验性的问题，而是曲解了先验性的问题，未能成功创建作为先验论基础的"自我论"，走上了神学认识论和独断论的形而上学的道路，导致笛卡尔理性主义的失败。

洛克的《人类理解论》虽然试图结束形而上学的无休止争论，创建一个在一定程度上有利于推动自然科学发展的知性论，批判了笛卡尔的理性论，但洛克恰恰拒绝了笛卡尔理性主义所隐含的有关先验论的认识论问题，因而放弃了笛卡尔本来具有重要意义的开端，拒绝探索

先验的原理的内在意义,不在科学思维的源头基础下功夫,走上了完全朴素的客观有效性问题,将一切被经验到的世界此在的存在当成不言而喻的事情。胡塞尔认为这简直就是"自然主义的心理主义"和"纯粹归纳的事实科学"①。洛克和霍布斯的经验主义和客观主义的失误有多方面的原因,但其中最重要的是涉及"经验—归纳的考察方法的根本缺陷"②。

胡塞尔进一步澄清了对经验的自然态度和先验态度之间的根本区别。自然态度的经验,就是通常人们对自身经验的自然的、敞开的、"像是从自身中流出的生命活动的对自身的经验",它如同"感性的""外在的"经验那样,成为传统自然科学研究的基础。但是,这种普通人和传统自然科学所理解的经验存在许多虚假的因素,更没有意识到其中内含的先验成分及其在认识活动中的重要意义。

真正的内在性,并不像洛克在"白板"(Tabula rasa)论中所说的类似"场所"的东西,也不像"平面"或"空间"那样,似乎活跃主动的人类精神目光只是顺着看得见的结构和形式的各个方面进行搜索和观察,然后按照看得见的空间维度和秩序,一个接一个地感知到其中所呈现的一切东西,然后以此为基础进行分析归纳。显然,如果根据这种"白板说",人类意识就是完全被动的,只能听任外在对象及其表现的安排而进行归纳和整理。洛克完全忽略了意识的活动性和创造性及反思性。

实际上,经验中看不到的东西恰恰是最关键的因素。这是累积在意识内部并与人类先前经验紧密相关的知识库,它既是经验的,又是意识的;它与人类整体经验有互通互参的关键成分,也更接近最原初的经验根源,既有第一性和原初性,又有自然性和纯朴性,包含原汁原味的可贵成分,也是在人类整体实践中经常受到检验的可靠因素,因而也具有普遍性的价值。

　　胡塞尔为此引入古希腊两个语词 noesis 和 noema，用以表达意识意向性的意向活动及其相关联的意向对象，即所谓"意向相关项"。本来，希腊动词 noéō(νοέω)，表示感知、思索、意向等，从这个动词 noéō(νοέω)派生出名词 nous，即"心思""思想""心灵"等属于意识活动的范畴。意识意向性的意向动作和过程被称为 noesis，而意向性一旦发生，就不只是发动了意向性本身及其所包含的所有内在的精神性和思想性的因素，而且还关联到活动所指向的对象，以及意向性同它的对象之间的相互关系，即所谓的"相关项"。所以意向活动一方面是在主体内部发生的有所指向的心理和思想活动，另一方面又是包含它所指向的对象及其所有相关项。更重要的是，还要看到意向活动的上述两方面，都不是静止的、不变的因素，相反，它们既是活动的，又是生成的和建构性的。

　　意向对象不是客观实体，意向作用也不是单纯经验活动，它们分别是聚结于意向关系总体的特定因素。现象学主要研究对象在意识中的显现方式，即对象的"透视性形变"、显现时的清晰度，以及意向关系体的统一化作用。现象学探索的目标就是使现象学还原深化为"纯粹意识"或"纯自我"的严谨活动，以便使获知的认识结果及其真理性，建立在纯粹意识的现象学还原的基础上。

　　换句话说，意识的意向活动(Noesis)的特点，就是它所意向的内容是积聚了人的内在精神的各种力量，包括直觉、知觉、感觉、意志、愿望、情感和想象等内在经验的活动性因素，包含特定的意义，集中了发生意向的当时当地的主体的最活跃和最敏感的精神活动状态。而意识的意向活动的内容，即它所指向的对象及其相关项，是被上述意向活动所关注和追问的特定内容，这个内容如何在意识中显现出来，全仰赖于内在意识的意向性的先验基础及其实际动向。所以，作为意向性对象的"现

象"，尽管是在外在对象中显现出来，但其显现状况完全取决于内在意向性的动向。在这种情况下，现象学所指的"现象"，就是"显现中所展现的对象"，或者，是某种"由特定意向性所意向的具体对象及其显现状态"，也就是由 noesis 所指向的整个由 noema 及其所关联的各因素所组成的活生生的关系网络。

中国人使用"现在"，而法国人使用 maintenant 表示被观察到的眼前发生的"当场显现"的状况；两国语言都很巧妙地使用以上两个语词，把"正在'现'的'在'"描述成栩栩如生的"现在"！但法国人用 maintenant，似乎重在表示这个"现在"是"持续在那儿"，而中国人用"现在"，则重在表示这是"正在'现'的那个'在'"。法国人所用的 maintenant，是从动词 maintenir 转化的动名词，而中国人是直接用动词的"现"，强调"在"的"那个现"显现的在场性本身。

不管是中国人，还是法国人，都以不同的方式，表示"现象"之生命和灵魂不是"已经显现出来"的"现象"，而是"正在显现"的"现象"！在"已经显现出来"的"现象"和"正在显现"的"现象"之间，存在一定的间隔，而此间隔的大小，取决于观看的主体在多大的程度内发挥他自身的内在意识的意向性，用胡塞尔现象学的语言来说，就是决定于主体针对其意向的对象，究竟能以何种和何等能力的 noesis 而关联出其所关联的 noema。

所以，胡塞尔在现象学中应用的"意识意向性的意向活动"（Noema），作为胡塞尔现象学的重要概念，具有特定意义，也在其现象学发展过程中的不同阶段包含不同的内容，而其中的关键是胡塞尔在不同时期对"意向性"的不同理解和诠释。这也表明，胡塞尔现象学所研究的"现象"，不是一般人在日常生活中所简单理解的现象，它始终不是孤立的外在现象，不是自然科学家所指的对象或被动的客体，而与我

们的意识的意向性密切相关,而且还与意识意向性及其意向对象之间的变动的相互关系有关。

由此看来,胡塞尔的现象学涉及一系列与意识意向活动相关的活动及其相关项。正因为这样,胡塞尔现象学整合了探索内在心理活动的心理学和研究思维活动的逻辑学,以及认识论,还涉及所有这些活动所面对的事物的本体论基础。但是,值得注意的是,胡塞尔强烈主张要把现象学同传统逻辑所重视的各种"归纳"或"还原"等活动区分开来,反对应用逻辑归纳和纯粹的心理学,以及自然科学的方法对他的现象学中的意识意向性进行研究。胡塞尔所探讨的现象,未经任何逻辑归纳或还原程序,也不需要通过自然科学对经验的分析;胡塞尔所指的现象学研究,就是专门研究人类意识活动中的主观意识对其意向对象的原本自然的处理过程,特别注重分析意识意向性本身的主动选择、分析、确认及对意向对象的关注,详细分析在这一过程中所发生的一切意识活动的内容,返回意识活动的原初状态,原本原样地展现其中发生的一切,绝不允许简单地由科学系统制定的一般性死板格式加以处理,而是将意识活动及其相关各项的关系,根据观察现场所发生的一切原样地展现出来。

意识对显现的现象的处理,是非常复杂和非常能动而变易的。这是因为不只是现象的显现是永远活动的,是随主观意识的意向性的运动所决定的,而且研究这种显现中的现象的现象学本身,也自然是永远活动待发的。

胡塞尔特别强调意识对外在事物的把握,是基于意识内经验的意向性本身的敏感程度及运动状况。所以,要把握现象本身的显现,必须对内经验进行精细的研究和分析,同时,还要对确保其严格意义的现象学的方法,提出同样严谨的规定。

内(在)经验的曲折复杂状况,使胡塞尔给予现象学"第一哲学"的称号,也同时让他对现象学提出了极其严格的标准和方法。在这个意义上说,作为第一哲学的现象学,就是"先于一切形而上学的形而上学之所以可能的条件",是"关于一切可能的认识之纯粹的(先验的)原理之总体的以及关于在这些原理中系统地包含的,因而能纯粹由这些原理演绎的先验真理之总和的科学"。胡塞尔用这么长的句子来表达他的第一哲学的性质,就是为了准确无误地把它的复杂内容表现出来。

作为"第一哲学"的现象学,必须"证明其自身是正当的科学,而且是普遍的科学"。既然现象学特别强调哲学思维及其真理性必须立足于意识内经验的意向性活动,那么,一切哲学思维及其正当性,也都自然地建立在意识内经验最原初的纯粹思维的基础上。

为此,现象学必须使自己成为"有关超越论上纯粹的普遍的精神之科学,并且在转向世界时,是普遍的精神科学,它在一切世间的东西中,认出普遍的精神性之构成物"③。

这就意味着,现象学对于现象的理解,并不仅仅局限于自然科学所追求的实证层面,也不满足于传统精神科学和形而上学所进行的抽象研究,而是从实证科学和精神科学所把握的认识中,进一步从主观与客观的相互连接的层面,从一切世间事物与精神性构成物之间的关系中,全面分析和理解认识过程中的所有的意识构成物,发现其中各要素与意向的关联、精神活动所带来的具体成果、分析过程中的个别与综合的相互关系等等,使其统统连贯起来形成新的认识整体,作为"诸动机的交织",综合认识活动中的所有与认识意向相关的力量和因素的统一性,同时,又展现出正在显示的"存在着的构成物"及其与精神构成活动之间的关系。"这样人们就看到了处于生成之中的和处于充分具体化之中的构成物",使它们不再是模糊不清或保持抽象空洞的形式,而是

"处于其真正具体的,绝对的联系之中的存在者的全面洞察"⑭。

只有通过现象学的还原,才开辟了绝对的经验和绝对的经验科学及一般绝对的科学的可能性。在开展真正的现象学还原之前,首先必须对"自明性"和"我在"的问题进行分析。

现象学对哲学和科学研究提出的严格要求,使现象学即使在胡塞尔在世及其后都不可能停止追求完满化的过程。作为一种严格的哲学科学,现象学永远在"进行中",永远"在场显现",永远"在场展示其不断更新的展现能力"。

海德格尔明确地说:"现象学发现的伟大之处,不是在于它所实际赢得的、可加以估测与评判的成果——这些成果确实引发了今天的问题和研究工作的一种实质性的转变,而是在于现象学是对于哲学研究之可能性的一种开揭。但是,只有当可能性依然作为可能性被看待和作为可能性被保持的时候,一种可能性才能够在其最本己的意义上正确地获得理解。而将可能性作为可能性予以保持,这指的就是:不让自己把研究和探询的一种偶然的状况固定和硬化为极实在的东西,而是开放地保持一种切近实事本身的趋向,并摆脱一直在强加影响及隐蔽地发挥作用的传统的虚假的约束。"⑮"所谓现象学的方式提出存在的问题,指的就是以这样一种方式提出这个问题:使这个问题成为一种探索性的、依据实事本身而得到探询的问题"⑯。

对于现象学的"返回事物自身"这个基本原则,海德格尔更强调"存在"的本体论地位及其对真正把握世界中的现象的真相的重要意义。海德格尔认为:"所谓'世界'意义上的存在者,在其先验构造方面是不可能通过一种向具有同样存在方式的存在者的回溯而得到解释的";"先验构造乃是实际的自身(Selbst)之实存的一个核心可能性。这个自身、具体的人,本身作为存在者,绝不是一个'世内实在的事实'……。

而且,'奇妙之处'在于,此在的实存机制使关于一切实证之物的先验构造成为可能"⑰。"因此,存在问题普遍地与构造者和被构造者相关"⑱。

海德格尔的这段话,本来是作为建议而附在他给胡塞尔的信中,实际上是对胡塞尔"返回事物自身"原则的重要补充。海德格尔把问题归结为:"此在的实存机制使关于一切实证之物的先验构造成为可能。"换句话说,海德格尔特别强调,人作为有意识进行思维的存在者,他的一切对于世界的思维和感知,都是"使关于一切实证之物的先验构造成为可能"!一切对于世界现象的把握,对人来说,就是"使关于一切实证之物的先验构造成为可能"。所以,现象学的"返回事物自身"的原则,本质就是海德格尔所说"使关于一切实证之物的先验构造成为可能"。在这里,海德格尔更加突出人的存在的主动性及其构建事物的可能性和实际性。一切现象,如果与人毫无关系,尽管它可以存在,但无法对人"显现"。"显现"之为可能,就在于它与人的主动观察、感知和体验发生关系,而在两者发生相互关系的过程中,人的意识及其意向性占据绝对的重要地位。

实际上,正在显现的现象乃是生命本身,因为生命的特质就在于靠自身的内在生存动力而实现所追求的存在之美。因此,胡塞尔所说的"返回事物自身",严格说来,就是把握人与显现中的现象之间的那些"正在诞生的现象"。对此,法国现象学家米歇尔·亨利指出,为了严格遵守胡塞尔的"返回事物自身"的原则,必须深入探索双重地发生于人的肉体和精神内部的最原始"显现"的"自我现象化"过程。⑲

胡塞尔所强调的,就是密切关注艺术家最初观察现象时发生在艺术家内心中的意识意向性的原初形成过程,突出艺术家内在意识活动与观察到的现象之间的"相互关联性"及其最初状况。胡塞尔的艺术现象学,实际上把最先发生在艺术家内心深处的意识主动性放在首位,并

把艺术家的先验意识中的"原初直观",当成构建艺术家内心世界与面对的现象之间的"桥梁"的最早创作意境的"设计者"和出发点。

"返回事物自身"绝不是返回外在的那些现象,因为外在的现象充其量也只是勾引内心意识进行创作的一个因素,这个外在因素并不是最重要的;更重要的是与显现的现象照面的内心意识的创作活动,正是内心意识的活动包含艺术创作实际动力的一切奥秘。

让我们集中并仔细分析诗人里尔克的诗歌,由此可以体会到什么是"返回事物自身",又如何"返回事物自身"。

当里尔克观察他喜爱的"玫瑰"的时候,他所关注的表面上是玫瑰的姿容及芬芳,但更重要的是诗人由此启动的内心活动,玫瑰首先启动了诗人内心层出不穷的欲望,期盼穿过玫瑰的"开放"和"包收"之间的互参互渗,勾起内心世界中无穷的情欲和灵感,直至那深邃无底的内心精神王国的整个神秘王国! 由此,里尔克创作了如下诗句:

> 驻存于寂默,无尽地开启,
> 运用空间却不占据空间;
> 自那空间,周遭事物隐逝,
> 不具轮廓宛若浅色画底。
> 只有内心的奇幻的柔媚,
> 自我明亮一直到极边缘。

在里尔克那里,玫瑰的显现,并非主要由于玫瑰本身的呈现,而是更由于那个与玫瑰相遇的内心意识的主动开启及内在欲的全面创造运动,从而使原本客观存在的玫瑰花,不再是原有的外在客体,而是由内心意识所意欲展露的生命欲望和创作思路所决定的整个内心世界的

"开启",从而引申出一系列舒展生命内心活动的诗句,顿时爆发出充满诗意的生存之超越欲望,把玫瑰同内心世界的所有汹涌澎湃的情欲波涛搅和成一股奔腾向前的生命探险。

由此可见,现象学所要研究的,首先是作为一切现象显现的基础的生命本身,因为生命既然成为一切现象进行自我显现的根本条件,它也就是通过其自身内在动力而成为最原生的一切现象的起点。生命成为现象学所要探索的一切现象的真正"范本"。对于米歇尔·亨利来说,现象学的主要目标不是揭示现象,也不是把现象当成研究的"对象",同样也不是研究现象的显现,而是研究纯粹的显现本身,研究一种具有存在论意义的现象的原初显现的自我呈现过程。

正因为这样,现象学的复兴及发展是不可避免的,这不仅是因为它作为一种哲学思潮具有它自身令人信服的逻辑力量,而在产生之后自然地拥有越来越多的支持者,而且还因为就本质而言,作为一种表达永远在显现活动中的现象的哲学,作为一门不断反思的寻求科学精确性的思想方法,现象学永远不会满足于它已有的思考模式。

梅洛—庞蒂在《知觉现象学》一书的开端曾经明确表示:"现象学的未完成状态及它所显示的永远处于起步的姿态,并非一种失败的信号,而是不可避免的,因为现象学的任务,就是揭示世界和理性的奥秘。如果说现象学在成为一个学说或成为一个系统之前,曾经是一个运动,那么,这既非偶然,也不只是一种姿态。现象学,就像巴尔扎克、保罗·瓦雷里或塞尚的作品那样,以同样的注意力和惊异精神,以同样的强求意识,以及以把握世界的意义或初生状态中的历史原本意义的同样意愿,不断地精益求精。在这方面,现象学同近代思想的精神是相一致的。"⑩

这就是说,现象学,作为一种极其严谨而认真的哲学思维方式,为了真正地实现它的"返回事物自身"的基本原则,它始终都把自身的不

完满性和非终极性当作自然的动力,随着其本身思路及世界的变化,以反复的自我更新的方式,一方面从内容方面不断地提出和创建新的探索论题,另一方面又在方法方面尝试探究新的可能模式。

注释

① Husserl，E. *Ideen zu einer reinen Phänomenologie und Phänomenologischen Philosophie. Erstes Buch*. Niemeyer，1980：1 - 2.

② Ibid.

③ Ibid：35.

④ Husserl，E. - *Logische Untersuchungen，Zweiter Theil，Untersuchungen zur Phänomenologie und Theorie der Erkenntnis，3*，Max Niemayer，1901：7. Einleitung，§ 2.

⑤ Hegel，G. W. F. *Phänomenologie des Geistes*. Georg Wilhelm Friedrich Hegel Werke in Zwanzig Bänden. 3. Suhrkamp：Frankfurt am Main，1970：13，46，62，107，116.

⑥ Heidegger，M. *Prolegomena zur Geschichte des Zeitbegriffs*. Vittorio Klostermann：Frakfurt am Main，1979：104.

⑦ Ibid：135.

⑧ Ibid：136.

⑨ 胡塞尔：《先验现象学引论》,引自倪梁康主编:《面对实事本身——现象学经典文选》,北京,东方出版社,2000 年,第 111—112 页。

⑩ Husserl，E. *Ideen zu einer reinen Phänomenologie und phänomenologischen Philosophie. Erstes Buch*. Niemeyer，1980：35.

⑪ Husserl，E. - *Logische Untersuchungen，Zweiter Theil，Untersuchungen zur Phänomenologie und Theorie der Erkenntnis，3*. Max Niemayer，1901：7. Einleitung，§ 2.

⑫ Husserl，E. *Ideen zu einer reinen Phänomenologie und phänomenologischen Philosophie. Erstes Buch*. Niemeyer，1980：36.

⑬ 胡塞尔著,王炳文译:《第一哲学》,北京:商务印书馆,2017 年,第 133 页。

⑭ Husserl，E. *Ideen zu einer reinen Phänomenologie und phänomenologischen Philosophie. Erstes Buch*. Niemeyer，1980：36.

⑮ Ibid.

⑯ Ibid：43 - 45.

⑰ Ibid：43－44.

⑱ Ibid：48.

⑲ Ibid：5.

⑳ 胡塞尔著，王炳文译：《第一哲学》，北京：商务印书馆，2017 年，第 654 页。

㉑ Husserl，E. *Ideen zu einer reinen Phänomenologie und phänomenologischen Philosophie. Erstes Buch.* Niemeyer，1980：94.

㉒ Husserl，E. *Die Krisis der europäischen Wissenschaften und die transzendentale Phänomenologie.* 1936－1937.

㉓ Husserl，E. － Philosophie als strenge Wissenschaft. *Logos*，*Internationale Zeitschrift für Philosophie der Kultur*，hrsg. von Georg Mehlis，1910－1911（3）：340.

㉔ Hisserl，E. *Vorlesungen zur Phänomenologie des inneren Zeitbewusstseins.* Martin Heidegger（Hrsg.）. Niemeyer，Halle 1928.

㉕ Ricoeur，P. *A l'école de la phénoménologie.* Paris：Vrin，2004：20－21.

㉖ Heidegger，M. Die Grundbegriffe der Metaphysik. Welt — Endlichkeit — Einsamkeit. *Heidegger Gesamtausgabe. Band 29－30.* 1929－1930；Kant und das Problem der Metaphysik. 1929；Hegel. Rechtsphilosophie. *Gesamtausgabe Band 86.* 1934－1935. *Beiträge zur Philosophie（Vom Ereignis）. Gesamtausgabe Volume 65.* 1936－1938.

㉗ Heidegger，M. *Brief über den Humanismus.* 1946：In GA 9.

㉘ 胡塞尔著，王炳文译：《欧洲科学的危机与超越论的现象学》，北京：商务印书馆，2001 年，第 15 页。

㉙ Husserl，E. Die reine Phänomenologie，ihr Forschungsgebiet und ihre Methode，Freiburger Antrittsrede 1917. *Husserliana*，Band XXV，Aufsätze und Vorträge（1911－1921）. Hrsg. von Thomas Nenon und Hans Rainer Sepp，Dordrecht：Martinus Nijhoff Publishers，1987.

㉚ Husserl，E. *Erste Philosophie（1923－1924）.* Kluwer Publishers，B. V. 1959：4.

㉛ 胡塞尔著，王炳文译：《第一哲学》，北京：商务印书馆，2017 年，第 127 页。

㉜ 同上，第 128 页。

㉝ 同上，第 482 页。

㉞ 同上，第 482—483 页。

㉟ 海德格尔著，欧东明译：《时间概念史导论》，北京：商务印书馆，2009 年，第 183 页。

㊱ 同上，第 186 页。

㊲ 海德格尔著，陈小文、孙周兴译：《面向思的事物》，北京：商务印书馆，2014 年，第 132 页；Martin Heidegger and F.-W. v. Herrmann，Über das Prinzip „Zu den

Sachen selbst", In Heidegger Studies，Vol.11，The New Onset of the Thinking of Being（1995），Published By：Duncker & Humblot GmbH. pp.5 – 8.

㊳ 海德格尔著，陈小文，孙周兴译：《面向思的事物》，北京：商务印书馆，2014 年，第 133 页。

㊴ Henry，M. *Auto-donnation*. Paris：Beauchesne，2004：66.

㊵ Merleau-Ponty. *Phénoménologie de la perception*. Avant-Propos. Paris：1945：16.

第三章

在"不可见性"中
探索艺术的奥秘

第三章
在"不可见性"中探索艺术的奥秘

法国现象学家梅洛—庞蒂指出：唯有在艺术的"不可见性"中，才可以把握艺术的本质，因为艺术的本质乃是一种不可见的紧张力量关系，它隐含在可见的艺术形象之中和之后，真正表现出隐含于"艺术之后"(Meta-Art)的某种活生生的复杂生命力量，我们或者也可以把它翻译成"艺术的形而上学"(Metaphysique de l'art)和艺术的本体论(Ontologie de l'art)，它是无形、时刻影响艺术家进行创作的巨大精神力量。而且，更重要的是，艺术的可见性与不可见性，向来是相互渗透和相互补充的，并且，正是两者的共时运作中的交互渗透和相互转化，才使它们双双发挥在实际艺术创作中的奇妙建构作用。①

其实，探索艺术的不可见性，不是单靠哲学家的慧眼就能一眼看穿的，这种探索本身乃是艺术家自己，特别是像塞尚、高更和梵高那样有思想的杰出艺术家们，早已在他们的创作实践中为我们树立了榜样。他们在自己的创作的实践过程中，付出了无数代价，经历曲折艰难的认识和反思过程，积累了无数丰富观察经验和内在创作经历，才可能以生动的经验再现，为我们展现艺术的真正奥秘。

塞尚、梵高和高更等人永远不满足于自己的创作成果，始终寻求艺术创作的更高境界，时刻思考，不断进行自我超越。每当在艺术创作中面临难题而焦虑的时候，每当他们深刻反省艺术的根本问题的时候，他们总是试图跳出艺术的视觉界限，从高于艺术的视野审视艺术的根本问题。

把握现实世界的真理，不能停留在表面显示的现象层面，而是要努力探索现象之为现象的根本原因及背后的根据。所以，中国著名思想家老子以惊人的哲学智慧，早就看到了现象及其本然的存在之间的差异，强调必须把显现的现象与其真正的存在，当成根本不同的两个层次，进一步深思两者之间的间隔所包含的形而上学意义。例如，在《老子》第四十一章，老子谈道"明道若昧""质真若渝"；第四十五章又谈"大成若缺""大盈若冲"和"大直若屈"。

在论述"五色""五音"和"五味"时，老子更明确地说："五色令人目盲，五音令人耳聋，五味令人口爽"②。现象世界既然真假难分，鱼龙混杂，为人者就不能沉沦于感官世界，不能迷惑于看得见的五花八门的现象，必须针对看到的现象进行层层反省，就像反反复复来回运动的"风箱"那样，务必通过持续反省，达到真正的"天地根"，即所谓"道"。

米歇尔·亨利等哲学家都仔细分析过著名艺术家康定斯基(Wassily Wassilyevich Kandinsky，1866—1944)的创作活动的基本机制，认为康定斯基的艺术，包括他的绘画、版画、诗歌等，都可以说是一部又一部的"色彩交响乐"，其中包含了作者丰富而有力的创作激情，压缩了足以囊括整个宇宙的丰富意义。③根据康定斯基本人的说法，这主要是受到歌德关于色彩的杰作《论色彩》(*Farbenlehre*)的启发，这本书促使康定斯基决心以色彩选择和应用为主轴，分析和论述在创作中形成的强烈内心动力和激情，替代各种对外在"现实"的模仿行为以及消除各种模仿模式的影响，突出发自内心深处精神世界的模糊色彩游戏

的力量。④如果用现象学的语言来说康定斯基的这段自我说明,就是"使用内心世界中形成的哀婉动人激情以及生命的不可见性,取代那呈现在外在世界的可见表象"⑤。

歌德曾经对色彩本质,以及人类如何看待色彩的问题产生强烈的兴趣。歌德以其水彩画作品展现颜色的哲学和美学意义,认为颜色的创造及感受涉及人类精神生活的内容及形式,它直接关系到人类心灵生活内部的性质,绝对不能把它单纯地当成外在的自然现象,也不能只是当成人类主观精神活动的产物。艺术家的色彩运用,是以象征的形式表现人类内在精神活动及理念的整体性质,体现人类心灵生活与生活世界的复杂关系。为此,艺术家必须走出自然科学色彩观的圈子,从人类精神活动及其与周在世界的相互关系性的角度,认真地探索色彩构成及变化同人类心灵的复杂而又不断变动的灵活关系。

艺术品的色彩并非只是展现其自然性质和功能,更重要的是展现和发挥颜色本身内在的象征性意义。歌德在探讨艺术的创作机制的时候,集中研究了色彩的性质及其在艺术创作中的意义。他认为,色彩的构成及其表现,对于艺术家和一般人来说,都象征性地体现了人类精神生活和周围世界的复杂而灵活的关系。颜色的呈现不是无缘无故的。人和艺术家面前的颜色,就是人类生命与宇宙生命整体的相互关系的象征,它的一点一滴的变化,以及由这些变化所给予的感受,既呈现了环绕人类生活的周围环境的性质及持续变化过程,也体现人类生命本身对外在世界的变化的一种感受过程,一方面它显示周围世界各组成因素之间相互关系的复杂性和变动性,另一方面,也展示人类精神对外在世界变化的复杂感受及主动创造精神。在一定意义上说,颜色以微妙的构成及变化,形象地展示人类生命所遭遇的各种酸甜苦辣的感受。艺术家所展示的颜色游戏,更是艺术家对待生命的一种态度。

歌德水彩画作品之一《象征人类精神和心灵生
活的色彩圈》(*benkreis zur Symbolisierung des
menschlichen Geistes- und Seelenlebens*), 1809

　　各种有关颜色及检验辨色力的实验,证明每个人所接受和感受的
颜色都是不一样的,也是不断改变的。几乎每一天,每一个人都使用眼
睛观看各种颜色及其变化;但每一个人看到同一种颜色,感受都是不一
样的。

　　在英国进行的一次辨色力实验说明,我们的年龄、性别,以及我们
使用的通用语言,都可以影响我们所观察到的颜色的性质及光艳程度。

在艺术创作中,灵巧地使用色彩可以充分发挥艺术家心目中的创作意念及其精神创作的思路的复杂性。而对于艺术观赏者来说,色彩也同样可以发挥它的想象性,不但有利于观赏者全面灵活把握和理解艺术作品的意义,而且也可以推动艺术观赏者的再创造积极性,促使艺术观赏者从静态的观赏过渡到主动的再创造。

受歌德的色彩理论启发而得的"光谱图"
(**Light spectrum from Goethe** *Theory of Colours*)

歌德在 1810 年发表了他的颜色理论作品《论色彩》。他认为颜色显现在边角域,而光谱就形成在颜色重叠交错的领域。

歌德认为,不能把色彩简单地归结为某种物理现象,因此,对于色彩的研究,不能单纯地依赖牛顿的自然科学色彩观点,色彩其实是有生命力的复杂现象。当色彩呈现在普通人和艺术家面前的时候,色彩比

其他任何物体更加具有活动性和变动性,而且,色彩的这些性质在实际的生活中,就好像它是自由自在的某种存在那样,由它自己进行自我表演,同时,又可以引导观看者的内心世界发生变化。歌德认为色彩必须从它们的整体性(Gesamtheit)来把握。⑥

在歌德之后,维特根斯坦(Ludwig Wittgenstein,1889—1951)也在晚期探索色彩问题,并在逝世前一年发表《评颜色》一文,他认为有关色彩的哲学难题只能通过其中相关的语言游戏来解决,并认为一些关于色彩的命题显然既不是经验的,也不是先验的,而是介于两者之间的东西,也正是在这里,歌德的颜色理论显示了艺术现象学研究的特点。⑦

通过艺术创作中的颜色及其运用问题的讨论,艺术现象学所强调的是源自内心的纯粹主观的生命体验及其所推动的创作欲望。这种内在激情,对于每个人来说,都是完全可能的,只要注意关注自身面临世界而观看外在环境时所油然生成的那股内心反应及所勾起的各种复杂情感。抓住这些活生生源自内心的欲望、情感和想象力,就可以复活那些本来呈现在外在图景中的可见现象的真正生命力。这根本与"科学观看"或"客观观看"无关。这就是米歇尔·亨利所说的"内心的绝对主观性或现象学的绝对生命"⑧。

一、重返艺术创作的"原初状态"

艺术现象学始终把艺术及其作品当成一个生命整体来观察,同时又对艺术的整体生命进行细致的分析,以便对生命整体的内在互动关系及其与外在因素的相互关系进行深入领会,并从中把握艺术生命的真正本质。

艺术的真正性质必须在艺术产生的原初状态中探索。这意味着向

三方面原初状态的回归：第一，从人类整体历史的视野，回归到人类历史的原始时代，在那里，人类从自然状态走向文明的第一天便开始在艺术创造中，体现出人的生命与艺术之间的密不可分性。第二，从艺术创作的内在精神源头的角度，回归到人类精神生活的内在意识深处，探索启动创作意图的精神源头，即深藏于精神世界内部的人类整体及个人的历史经验的浓缩结晶，分析内在精神是如何主动生成创作艺术的欲望和相关的艺术才能，这又涉及精神内在创作欲望的性质、意识成分的性质及"自我激化"的奇妙机制。第三，从艺术创作现场即时显现的创作意图的具体实际动因，探索能够启动艺术家形成自身艺术创作意图的"在场"显现的现象，即回归到当场刺激或激化艺术家进行即刻创作的具体原因，寻找刺激艺术家创作的特定现象，这些现象有时是瞬时即刻发生的强烈刺激作用，有时是特殊现象的激发，都引起艺术家创作的情感意图。

对于以上三方面因素的探索，是非常复杂和艰难的，首先涉及梅洛—庞蒂所说的"理解意识与有机的、心理的甚至社会的自然的关系"，而它们是"彼此外在并且通过因果关系联结起来的众多事件"。⑨

值得指出的是，这些众多事件本身就已经是非常复杂多变的，又是多层次和多方面的关系网络，再加上它们之间的因果关系，同样也是复杂多变和多层次的。光是探索这些因素及其相互关系，就"必须进行物理的、心理的、哲学的和多学科的综合研究，同时还要超越行为主义，不是把意识当作心理实在或作为原因，而是作为结构引入，并进一步探索被引入的结构的意义或存在样式"。⑩

在《行为的结构》一书中，梅洛—庞蒂极其深入地研究了人类行为所遭遇的多重多元复杂因素及其相互关系，先是通过对一般的反射及更复杂的有条件反射和无条件反射的实验例子，针对行为中的中心区域及其定位，考察了空间知觉方面的协调与"形象的不协调的复杂关

系",还更深入地探索了"空间知觉与色彩知觉的多层次结构",接着还探索行为过程中所遇到的物理秩序、生命秩序和人类秩序等更复杂的关系网络。

所以,为了真正把握艺术家创作过程中的各种复杂因素及其相互关系,必须反复进行反思和分析。重要的是,人类意识的结构和功能及其与意识对象的相互关系,存在许多令人迷惑的生命活动的诸因素。真正的艺术家,会在他们的艺术创作中越来越深入地体验到上述诸因素及其相互关系的复杂性,他们不会满足于一般的观察,不会停留在一次偶然的观看和注视层面,而是细心体验和反复比较不同观察和观看的周围环境,以及艺术家本人的内在感受,以便使自己的创作更加贴近艺术的真实。这就说明,"知觉问题就在于研究科学逐步阐明了其规定性的主体间世界是如何透过这一知觉而被把握的"。[11]

梅洛—庞蒂所指出的"主体间世界",更是难以表述和分析的关系网络。这是因为"我的知觉始终属于各种个别事件的流动,在知觉的实际透视中存在着完全偶然的东西"[12]。

所以,关于可见的和不可见的相互关系,梅洛—庞蒂指出:"可见的现时不是在时间和空间中,当然也不是在时间和空间之外:在可见的现时之前、之后,及其周围没有任何可与其可见性相竞争的东西。然而,可见的现时既不是独自的,也不是一切。确切地说,它挡住我的目光,也就是说,时间和空间在超出可见的现实的同时,又处在可见的现时之后,在深层中藏匿着。"[13]这就提醒我们,不要满足于可见的层面,因为那还不是真正的世界本身,而是有待我们更深入探索和细细体验的奇特世界的一部分,梅洛—庞蒂由此要求我们更深入探索我们自身的"肉身的奥秘"[14]。

梅洛—庞蒂还指出,必须进一步超越自身而把目光转向"他者",因为"时间和空间的任何定位,都系于他者,都是他者的变体,正如他者也

是它的变体一样"⑮。

接着，梅洛—庞蒂指出"不存在没有屏幕的看：如果我们没有身体，没有感觉，我们就不能很好地认识我们所说的观念"。因此他进一步引入"历史和地理领域"的本质和观念，强调："没有一种不和历史和地理领域相关联的本质和观念，这不是因为本质和观念被关闭在那里，它者不能进入，而是因为和自然的本质和观念一样，文化空间和时间的本质和观念不能被从上面俯瞰，因为一种构成的文化与另一种文化的交流经由一个原始区域，两个文化之源就在这个区域中。"⑯

显然，由于知觉同人类意识、人类世界、物理世界，以及诸种世界的复杂关系，要对我们的观看和知觉有真正的理解，要真正透视我们所看到的现象并把握可见的一切，必须反复经历一次又一次的探索，并必须意识到：在探索中遇到的一切，都只是流动中的一个现象，对它的探明，还有待我们不断地进行多方面的实验验证。

艺术家的重要贡献，就在于他们对于面对的现象，能够进行切实的反复体验，并在实际创作中，留意可见的现象及其和周围各种复杂因素的全方位的变化关系网，促使他们的作品凝聚艺术家本人的生活经验和生命体验，同时也展现了他们的艺术作品所隐含的生命力量。所有这些，"不会在它们的显现中被穷尽，只有肉体经验中才能作为观念给予我们……它们迷人的、不可摧毁的力量，正是在于它们在可感的后面或在其中心是透明的"。⑰

二、人类原始艺术创作的内在动力

早在原始社会时期，人类就随着自身内在思想意识的启蒙过程而逐渐探索艺术创造的各种可能的路径。

现象学把艺术当成"存在"和"真理"的居所,当成存在与真理两者从"遮蔽"导向"去蔽"的生命运动。[⑱]因此,研究艺术就意味着研究人类存在及真理。

海德格尔在《艺术作品的本源》中,首先从本体论和真理的高度对艺术进行现象学的考察。艺术并不只是一种文化形式的真理表达方式,而且还是创造真理本身的一种手段,并通过艺术品的创作来揭示真理的源泉。在这个意义上说,艺术原本就与人的存在紧密联系在一起。换句话说,艺术的起源就意味着人类本身的存在的源头,就意味着人类的起源本身。海德格尔认为艺术是人的存在的一个本体论方式。艺术的起源和创造,就是人的在世存在及其创造活动本身。艺术离不开人的存在,就好像人的存在也离不开艺术的存在那样。因此,在海德格尔看来,在人类历史上并不存在"没有艺术"(Kunst-lost)的时候。

三、返回自然的原初状态

人类社会和文化的发展,一方面是导向越来越复杂和高级,另一方面却又不断地回归到原始状态。正如费希特(Johann Gottlieb Fichte,1762—1814)指出:"人类在尘世中通过一系列时期走过的整个路程,无非是向它最初所处的那个阶段的回归,无非是要复归于它的原始状态。……正因为这样,人类社会首先必须丧失自己的原始状态。如果它不能靠自身的力量成为它自身,它就不会有活生生的生命;在这种情况下,确实根本不会形成任何生命,而是一切都会陷于僵死的、不动的和静止的存在。"[⑲]

只有返回生命的原初状态,才能像胡塞尔和海德格尔所说的那样,原本地展现出生命的起源及自然性质,显现出生命的赤裸裸的"无蔽"

状态,即展现出生命的真理本身。其实,真理本来源于自然,所以希腊人用"自然"(physis)这个词表示真理,一种"未经污染"和"未经加工"的事物原始状态。真理本来并不神秘,无非就是事物的原来面目,只是到了智者派以后,在苏格拉底和柏拉图的精心加工下,才出现后来那种以层层逻辑推理和结论所覆盖的"真理",从此也构成了西方传统认识论所展现的真理论述的基础。

自然可以启发和教导艺术家的创作。正如法国雕塑家罗丹所说:"其实,我并没有什么发明,我只是重新发现。我所做的似乎是新事物,但这是因为人们一般地不理解艺术的真正宗旨及其方法;人们往往错误地把创新理解为返回多年来一直被当成伟大的古典作品中。显然,我很喜欢某些象征,我往往以一种综合的方法去观望事物,自然教会我这一切的。我并不模仿希腊人,而是力图把自己想象成那些古代伟大的雕塑家。艺术界各种学派似乎都去模仿古代,但重要的是重新发现创作的方法。对我来说,开始的时候,我是非常认真地研究自然。然后,我才明白,艺术要求更广阔的视野,要求夸大的方法;或更确切地说,需要一种更适当的夸大手法。也就是说,需要适当地简化甚至牺牲某些几何学意义的结构,以便更好地表现形象的内涵和内在精神。"[20]

这意味着在返回自然原初状态的时候,需要艺术家发挥自己的内在创造精神,并应多多少少带有夸大的想象和造型,使自然不再停留在记忆中的死板状态,而富有内在生命活力地呈现其内在精神。

本来,艺术与神话是原始人最早创建出来的人类原始文化的双重形式,那是在人类系统化语言创建的前夕。人类的出现也就带来了语言。语言的出现就是人类出现的见证。人类历史上没有过"没有语言"的时候,同样的道理,人类历史上也没有"无艺术"的时候。

但最初的语言还带有浓厚的自然气息,在运用中往往表现为支支

吾吾和模棱两可的含混性。后来,随着人类文化的发展,自然语言被人为地改造成为系统化的语言使用原则所约束的体系。这就毁坏了原始语言的混沌性及最初的艺术性。

最初的艺术是原始音乐和原始壁画,它们是人类最早的语言的艺术版本。那是原始人的艺术创作技能的直观表达方式,试图以"敞开"形式展现自然之美,以及人类自身的理想与憧憬。当时,还没有系统的语言,更没有文字,而且只是直接表现出来的象征性线条或无规律的音符,是壁画和原始音乐那样的质朴形式。也正是在这里,展露了人类艺术创作的原初"胚胎"。如果要"返回原初状态"的话,那就是以赤裸裸的方式显示人类试图运用其原始意识功能而超越自然的努力的"幼稚"程度。但也正是在那里,这种"幼稚"的艺术创作活动已经显露出人类力求使用自身独有的原始意识而实行超越活动的欲望。

所以,海德格尔说:"在艺术作品中,存在'存在者'的真理。"㉑当代法国思想家福柯曾经把这种反传统的思想方法,称为"在外面的思想"(la pensée du dehors)或者"跳出艺术的思想",即返回艺术创作活动的原初状态,回归到艺术的原初根源之显现之处,也就是回归到艺术"存在于世"的最初自然状态,返回未经人为地涂改、改造或加工的艺术创作的原本境界,因为只有在那里,才能彰显出艺术的本来面目,才能揭开各种"后天掩饰"艺术的各种人为的"遮蔽物",呈现出艺术作为艺术的最初自然面目。

当然,所谓跳出艺术的视觉范围,所谓"高于艺术的视野",并不是说在艺术之外的随便任何地方进行观察或分析。

对于绘画或其他艺术创作来说,返回"原初状态",就是回归到创作的最初瞬间,体验当时当地的情景下所发生的一切,特别不要忽略当时情景中所发生的无形事物及一切不可见的因素,其中包括:艺术家本

人所处的自然情境、艺术家的活生生的情感事件、人与人之间的实际关系，以及潜伏在内心中的看不见的力量等。所有这些都类似生命本身，具有一定程度的"灵气"和"气韵"，是生命"存在于世"的构成部分或本质部分，撇开这些，创作生命就不复存在，伴随着创作生命而展开的气氛也消失殆尽。

为了把握创作的灵感，为了真正体验艺术创作的情景及复杂感受，就必须同艺术家一样，怀有天真烂漫的素朴情感，体验艺术家进行创作时可能发生的一切可见和不可见的事情。

显然，如果真正试图原汁原味地品尝和鉴赏各种艺术作品的意义，除了尽可能体验艺术家创作的历史时代及其亲身经历，还要尽可能返回艺术家原初创作的实际自然环境和社会背景。例如，为了真正把握塞尚作品的真谛，最好的途径就是亲自到塞尚居住和创作的原地，反复来往于塞尚创作时走过的道路，观看其四周所有自然风景的实情，并联想到当时当地整个普罗旺斯地区的自然环境和社会生活。

普罗旺斯曾经被海德格尔称为"第二个希腊"。这是一个值得我们不断回忆的历史故事。回忆这一切，就好像海德格尔所说的那样，可以引起我们不断回味"思维究竟为何物"的无限深刻的问题，在本质上，它又是艺术和哲学紧密相关联的"见证"：哲学就是对存在本身的回忆，就是对存在原初状态的怀念，又是对于生命的原初涌现的生动刻画；艺术就是对存在的原初感性存在的审美体验，而艺术创作过程就是足以激起生存激情和感化生命重生的神圣时刻的集中表现。

艺术创造所涉及的是直接触及灵魂和情感的东西，它既表现了艺术家的感情和理想，又反映了艺术家时刻无意识地展现的生命节奏；一方面是感情和理想，另一方面是生命的自然韵律，两者都无法以精确的语言或形式表达出来，但两者所赋有的多少带有神秘性的因素，恰恰又

成为艺术家创作思维的构成部分。

艺术创作和哲学不同,不需要沉迷于抽象的思维,但它又仍然离不开思维,离不开思维过程中的情感和已经出神入化的生命节奏,尤其离不开思维过程中所涉及的语言活动。

毕加索那句名言:"我并不描画我所观看的,而是绘画我所想的。"②说明了艺术家思维活动的特殊性。

毕加索在这一时期所试图探索的,是如何能够将有形体内外各种看不见的因素在艺术作品中展现出来,以此展现生命中穿越形体内外的神秘力量。因此,初看毕加索《坐在红色扶手椅上的女人》,人们无法辨别其中的人像。人们只是通过椅子上的无生命的杂乱形状而猜测一个"人"的存在。但是,如果把这幅画与这一时期毕加索的其他作品联系起来,就比较容易理解毕加索在这部作品中所展现的新风格。

毕加索在这一时期经历了一场深刻的思想情感的转变过程。他同一群超现实主义朋友们的紧密来往,使他强烈地意识到人的存在及社会生活的复杂性,也体会到人类创造活动的多层次性和象征性。他决心深入探讨艺术创造在表现人类生命方面所可能达到的深度。

1932 年初,毕加索巧妙地使用装饰性的线条,首先画他的情妇玛丽-德列斯·瓦尔特(Marie-Thérèse Walter)。她稍稍仰着头,婀娜优雅地坐在一张椅子上。在此基础上,他从 1 月 26 日起描画出一系列具有里程碑意义的新作品,《坐在红色扶手椅上的女人》是极具代表性的一幅。

毕加索在这里使用的是一种非哲学的语言,即艺术家们的"艺术语言",通过艺术创作中的特殊语言,艺术家不但能够借此而进行他们的艺术式思维,完成不同于哲学的艺术创造,而且,艺术也因此在创作中与哲学"相遇"。两者的相遇构成了艺术创作原始状态的一个重要机制,向艺术家和哲学家提供进一步思考的珍贵瞬间,带领人们穿越艺术家创作过程的

神秘状态,进入使艺术家本人无法拒绝和难以把握的创作启动时刻。就在这种奇妙的瞬间,本来异于哲学的艺术,在人的天性中与哲学相遇,使艺术与哲学"对话",揭示出人性深处潜在隐含的创作力量的复杂性质。

艺术创作的复杂因素中,"激动"(la Passion)是一种非常特殊的成分。通过对激动的深入分析,我们看到艺术家如何在激动中把情感、意志和思想连接在一起。激动,就是艺术创作的最初心灵起源,也是艺术创作的启动瞬间的本质性力量。艺术家不同于哲学家的地方,恰恰在于艺术家所特有的情感及生存审美意志。艺术家的这些特征,使我们无法拒绝对艺术创作原始状态的好奇,因为它的存在本身已经就是艺术审美的最重要的组成部分!

把握和体验艺术家创作的原初瞬间,就是与瞬间中发生的"激动"相遭遇,重返那个瞬间中艺术家所亲历的时间和空间,并在那个唯一的和独一无二的生存时空中,追忆艺术家体内时而平稳、时而加快的脉动节奏,回溯艺术家瞬时爆发的"激情"究竟怎样呈现出来,回忆那里遭遇到的世界景象的特征,特别是回溯瞬间中可能引起的情感波动和生命意志的膨胀程度。在创作的瞬间所发生的激情,往往是一种"不知从哪里来,也不知到哪里去"的突发性事件,它没有原因,也没有"必然的"结果,而是无法确定的"偶然事件",也就是说,激情缘无故也无影无踪地消失!然而,正是这种奇妙的激情,构成艺术创作原初时刻的主要原动力量。

我们说要返回当年塞尚走过的创作之路,可以找到吗?实际上简直不可能。重要的是,既然不可能找到它,那为什么还要去找?这就等于要我们去做不可能的事情。是的。在不可能中找可能性,因为创作就是向不可能宣战并试图索取可能发生的事件,换句话说,艺术创作是在不可能中寻求可能的东西!为此,艺术家只能按照艺术现象学的要求,对面对的各种事物进行"现象学的还原",也就是说,以自身

内在意识对事物的原初直观体验,发挥意识中的意向性的主动创造精神,重新建构艺术家本身最初触景生情而生成的"原初被给予的直观"(originäre gebende Anschauung)③。

(一)塞尚

画家的天才在于通过他的眼睛敏锐地发现在"不可能之处"所隐藏的"可能性"。在通往圣维克多山的路上,塞尚曾经坐在一块岩石上,他说:"这里就是世界平衡的瞬间。"

艺术作品必须尽可能达到那个境界。在视觉的范围内,画家可以像塞尚那样坐在与画面有一定间隔的"岩石"上,凝视和体验同时地进行于生命的流动脉络,像塞尚那样在视觉观察到的视野以外,体会"世界平衡的瞬间":在那里,一切都是妙不可言地伸展着,生命在视野内缓缓延伸持续,画家体内的感受超出视觉的范围,既向外触及世界的尽头,又向内陶冶生命的灵魂,触动生命的每一根神经,使它们各显神通,尽情地舒展开来。绘画可以达到这一程度吗?这就是塞尚探索的问题!

塞尚等艺术家向来把艺术的本质归结为生命,也把自身的生命完全地融化在艺术之中。对他们来说,活着是为了艺术,艺术就是生命本身;反过来,生活就等于艺术,要在生活中创作艺术、体验艺术、探索艺术。

所以,当塞尚面对圣维克多山时,塞尚在这里所观赏的固然是眼睛可以看得见的那座山,但这已经不是普通人眼睛里的那座山,而是塞尚以其画家特有的眼睛所观看的山。也就是说,塞尚在观看中,已经把他自己在观看中的全部情感、意向性和欲望等身心因素,都同他的观看视觉连成一体,从而使那座山不再是"客观存在"的山,而是他创作意愿所决定的山。视觉在这里也同日常人的一般视觉活动有所区别。

塞尚等杰出的艺术家的视觉具有特殊的功能和特性。正如奥地利

物理学家、哲学家马赫(Ernst Mach，1838—1916)深刻地指出："人突出地具有一种自觉地、随意地决定自己观点的能力。他有时能够撇开极显著的特点，而立刻注目于极微小的部分，有时，能够随意做概括的抽象，又能够沉湎于极琐碎的细节……"㉔马赫接着说道："所有这些现象绝不是纯粹视觉的，而是伴随着一种明确无误的整个身体的运动感觉。""各个视觉在正常的心理生活中并不是孤立地出现的，而是与其他感官的感觉结合在一起出现的。我们看不到视觉空间中的视像，而是知觉到我们周围就有各种各样感性属性的物体。只有做有目的的分析，才能从这个复合体中分出视觉来。但知觉整个来说也几乎是与实现、愿望、欲求结合在一起出现的"㉕。

　　塞尚始终不停地在创作中同时地探索可见性与不可见性的关系及矛盾。塞尚和其他印象派画家之所以极端重视色彩和线条的变化可能性，首先就是因为他们认为绘画本身实际上就是"在可见性与不可见性之间的游戏"。画家要真正成为艺术创造者，不是简单地描画可见的事物，而是要巧妙地把可见性与不可见性结合在一起，把它们当成整体，并对世界以及外在可见事物进行分析，以此震撼观看者的精神世界，并发动他们跟画家一起在鉴赏中倾诉自己的心灵感受，以提升精神世界的内容，感召人们去更好地追求美好的生活。

　　塞尚越到晚年越不甘心于早期的创作水平及作品。他在普罗旺斯创作时，试图通过圣维克多山的艺术生命的展现，一再地改变自己的作品。他为此画出几十幅同样主题的作品，但越到后来，他越不满意自己的作品，因为他越来越重视艺术中的"山"的不可见性，越来越试图探索和表现那些不可见性。

　　塞尚所追求的不可见性，包括视觉以外的感知体验，其中有山周围的环境的氛围、气息、声音、味道、空气的清爽性以及"不可见"(即想象

中)的鸟儿及其歌声等。绘画到底能不能在作品中表现这些理当属于"视觉"以外的因素呢？如果画家忽略了这些视觉以外的成分在作品中的地位和意义，那么，艺术品又怎么能够展现绘画中的生命情感、欲望、倾向性以及生命力呢？塞尚认为生命的意义，恰恰是它的精神层面，如果没有这些非视觉的成分，绘画是没有生命力的，是对生命毫无意义的。

塞尚实际上给画家提出了一个超出艺术的难题！他作为艺术家，总是试图更深刻地探索艺术的视觉效果的性质，超出艺术视觉的范围，首先使艺术家本身的创作活动越出视觉的界限和水平，接着又把艺术活动也放置在视觉以外的领域，即把艺术创作中的不可见性与可见性联系起来，试图进一步把艺术提升到无限的时空维度中，要求艺术家在其创作中设法体验视觉之外的生命运动，让艺术成为艺术家生命的真正自由活动领域。塞尚为此宁愿在晚期放弃孤立的绘画活动，也宁愿孤独地在"非绘画"的沉思中思索问题。

(二) 高更

同塞尚一样，高更（Paul Gauguin，1848—1903）在绘画创作的同时，也一再地探寻绘画的奥秘。他不满足于面对世界事物的各种存在，更无意模仿作为对象而显现在他面前的世界。他更关心视界以外的无形领域，更关心绘画本身的意义及真正根据。对高更来说，创作的强大动力不是单纯的眼前现象，而是内心世界中对现实现象的真切情感。高更来到法属大溪地以后，深入当地居民的生活世界，倾听他们源自灵魂的呼声，仔细观察并热爱他们的本土文化，从而由衷产生了强烈的创作欲望，并受到激励而形成无穷灵感。所以，艺术家克利（Paul Klee，1879—1940）指出："所有事物都在更广阔和更多重的意义中显现，往往经常与过去的合理经验相矛盾。"[⑤]

高更作品《四位布列东妇女》(*Four Breton Women*)，1886

高更作品《维鲁玛蒂女神》(*Vairumati*)，1897

高更作品《海滩上的骑马者》(*Cavaliers sur la plage*)之一，1902

高更作品《海滩上的骑马者》之二

高更作品《艾芮欧的种子》
(*The Seed of the Areoi*), 1892

　　高更的广阔艺术视野使他在印象派时期就创作了一批富有生命活力的作品。

　　当走出法国本土而来到太平洋的大溪地后,高更更进一步发现艺术与生命之间的妙不可言的互动关系,因而又以新的艺术风格创作出一系列优秀的作品,用色彩与线条的不同游戏节奏,表现画家内心汹涌澎湃的思想情感。

（三）梵高

至于梵高，他的成就并不亚于塞尚和高更，对创作的意义及技巧的思考远远地超出一般视觉的界限，试图在视觉与生命的终极之外，在生命原初的生成源泉中，寻求创作本身的真正乐趣。为此，梵高集中在色彩的游戏中解构出绘画的流动密码，并在实际创作中一再地打破先前由自己所发现的生命密码，使色彩游戏的密码变成千变万化的生命运动，并在色彩变化中衬托出画家本身的情绪和整个世界的气韵状况。

梵高的创作动力，始终紧密同自身的遭遇和命运联系在一起，他的作品几乎就是他本人的生命呐喊，也是他对自己和对他所亲历的社会遭遇的抗议，又是他自身生命创造活动的见证。梵高从参与艺术活动开始，就怀抱强烈的生命激情，心系压在社会底层的广大受难者，对处于社会底层的老百姓充满同情心，决心以艺术创作宣泄内心深处的不满。

1879年1月，梵高接受了到比利时南部波利纳日工业区附近小瓦姆村（Petit Wasmes）传教的工作。在那里，梵高看到了资本主义社会的贫民窟中的贫苦生活。为了支援那里的贫民，梵高几乎捐出了自己的大半收入及他自己拥有的财物。他甚至将他在点心店租用的屋子让给了一个流浪汉，而他自己却搬入贫民窟里生活，每天睡在草垛上，有意地使自己不仅在精神上也在肉体上，亲自体验同贫困矿工生活在一起的滋味。当矿区发生灾变，梵高竭尽心力分担矿工的困苦，甚至把自己的衣服都撕成了绷带，去帮助受灾的矿工及其家属。当时的梵高，从矿区回家，每天从头到脚都沾满煤灰。梵高还大力支持矿工进行罢工，表达对政府和矿主的抗议。就是在这种情况下，梵高开始萌生了描画贫民窟周围环境并为社会伸张正义的念头。

1887年,梵高和弟弟住在巴黎期间,非常关心巴黎及其郊区的生活环境。梵高尤其喜欢深入巴黎郊区,关注那里的自然环境、郊区农民的劳动状况以及他们的生活,同时也关切现代工业带来的生态污染。

梵高作品《巴黎郊区肩负铁锹的农民》(*Road on the outskirts of Paris with a male figure with a spade*),1887

生活在19世纪下半叶的梵高,和许多其他印象主义者一样,特别关注技术进步和工业化对景观和生活方式的影响。在荷兰,他对友人——荷兰画家拉帕德(Anthon Gerard Alexander van Rappard,1858—1892)说:"我看到的荒地、小农场、织布机和纺车的模样,同我在莫夫(Anton Mauve,1838—1888)和范·德·莫伦(Adam-François van der Meulen,1632—1690)的画中所看到它们的模样,完全不同……由于农业发展和工业的建立,我所熟悉的布拉班特省发生了巨大的变化。就我自己而言,当我在红瓦小酒馆里消遣的时候,想起曾经

在那里长满青苔的茅草屋顶的壤土小屋,我就不由自主地带有一点悲伤和忧虑。自从出现了甜菜糖工厂、铁路、荒原的农业发展等,这些风景如画的自然环境,就越来越少。"⑳

梵高的作品大量描述和表现生活艰难困苦的状态,尤其集中展现了劳动者尤其是贫民的疲惫、忧虑、担忧和绝望的精神面貌。

《农鞋》栩栩如生地表现了劳动者的生命遭遇及顽强的生活态度。这幅作品所呈现的,不仅仅是那双陈旧不堪的旧靴的形状,而且呈现了劳苦工作中的贫困农民终年劳动的辛酸过程。《农鞋》这一艺术品成为农夫年年艰苦劳动的见证和记忆载体,当它呈现于观看者面前的时候,可以随时转化成为对不平等的非正义社会的罪恶的抗议,也同时表达对贫苦农夫的同情和道义上的支持。

梵高一生经历竭蹶艰难的生活厄运。在梵高的生命历程中,伴随着他的并非舒适浪漫的顺心如意的生活,也没有受时人赞赏的成果,而是一再的颠沛流浪和无数挫折,他的同时代人没有能够真正了解他的作品,对他的艺术作品抱冷漠态度,这使他生命中的大多数日子,总是在孤独、悲悯和贫困中度过。但这并不减少他创作的激情,丝毫没有影响他对艺术创作的忠诚态度。即使是在陷于疾病和饥饿境地的时候,他都没有放弃或放下手中的画笔。

梵高勤奋创作并锲而不舍追求艺术的完美,一生中创作了数百幅油画、一千多张素描、数百张水彩画。他还酷爱肖像画,画过近四十张自画像,也热爱大自然,面对充满阳光的树林、田野、河流和飞鸟,画出大自然的美景。他画出"向日葵系列",更是彰显出他发自内心的自然情感,他把向日葵比喻成朝气蓬勃的生命,因此对永远朝向太阳的向日葵顶礼膜拜,视为圣物。但梵高的作品,只有极少数在他生前售出。

梵高作品《锄地的女农夫》
(*Woman with a Spade*)，1885

梵高作品《播种者》(*The Sower*)，1888

梵高作品《农鞋》(*Shoes*)之一，1888

梵高作品《农鞋》之二

梵高临死前，对病床前的亲人沉默无言，最后闭上眼睛时只说了一句话："痛苦永存。"㉘在给他妹妹伊丽莎白（Elisabeth van Gogh，1859—1936）的一封信中也曾说："贫困永不完结。"㉙

（四）莫奈

法国印象派艺术家莫奈（Claude Monet，1840—1926）是在法国和欧洲社会进入"现代性"的历史时刻，出生于巴黎。当他的艺术生涯进入成年的时候，西方思想界和文化界正处于脱胎换骨的关键阶段：一方面，旧的传统思想文化的内在矛盾暴露无遗，因而受到了根本性的质疑，再也不能按照其旧有的方式继续发挥作用；另一方面，新的创见如雨后春笋"破土而出"，以势不可当之势，向过时的传统发出挑战。19世纪40年代腾空而起的"现代性"思想家们，为青年莫奈的艺术创作开

辟了广阔前景。

莫奈个人的生命始终是在艺术氛围的环抱中成长的。当莫奈五岁时,全家搬到诺曼底的勒阿弗尔。他的父亲希望他继承家里的船具和杂货业务,但在富有艺术才华的母亲的影响下,莫奈选择了艺术作为未来的生活方向。

少年时代随家人重返巴黎后,卢浮宫成为莫奈经常参观的地方,那里陈设和展览的各种丰富的艺术珍品,成为他醉心向往的精神食粮,在卢浮宫周围群居的法国艺术家也成为莫奈的亲密朋友和老师。他在 22 岁成为格莱尔(Charles Gleyre,1806—1874)的学生,当时,格莱尔正在巴黎艺术学院任教,他的学生后来都成为"印象派"的成员并在西方近现代艺术史上占有重要地位,他们当中包括了雷诺阿(Pierre-Auguste Renoir,1841—1919)、巴乔耶(Jean Frédéric Bazille,1841—1870)和希斯雷(Alfred Sisley,1839—1899)等。他们的共同爱好和旨趣,使他们自然而然地共同创造了印象派的新艺术,他们主要突出户外和自然光线下的浓厚色彩对比及千变万化的形态。

1864 年,莫奈远足到法国西海岸诺曼底海滨小镇埃特尔塔(Etretat),到海边悬崖"海蚀门"欣赏美景。这是历经无数岁月的风吹雨打及海水冲刷腐蚀而形成的独特自然艺术品,由"上游门"(Porte d'Aval)、"下游门"(Porte d'Amont)和"马纳门"(Manneporte)三大部分构成的整体和谐的自然景观,就好像上天创造出来的神奇礼物,活灵活现地表演出"大象吸水"的永不疲倦的游戏,同整个海景天空连接成全景观的活动舞台,曾几何时,吸引了成千上万人前去观赏。欧仁·布丹(Eugène Louis Boudin,1824—1898)、库尔贝(Gustave Courbet,1819—1877)等著名画家及作家勒布朗(Maurice-Marie-Émile Leblanc,1864—1941)都在其作品中特别描述埃特尔塔的神奇美景。

莫奈作品《埃特尔塔》(*Etretat*),1864

在写给第二任妻子霍斯谢德(Alice Raingo Hoschedé Monet,1844—1911)的信中,莫奈慷慨激昂地讲述埃特尔塔景观给他的感受。他说:"这里的一切使我流连忘返。我可能会在这儿逗留更久,因为我为这里的自然美景所感动,我比以往任何时候都更拼命地创作,力图尽快抓紧一切时机,描画我所看到的一切。"③莫奈对埃特尔塔的亲身体验也表露在他寄给友人巴吉尔的一封信中,他激动地写道:"啊,何等神奇的美景!我的朋友,它让我陶醉而久久地沉浸于美梦之中,激起我描画它让它永远活生生地展现于世界的欲望。我在整个绘画过程中,一边观察,一边反思,感受到内心体验与自然的融合,似乎越描画它就越理解它!"③

1869 年,莫奈与友人雷诺阿一起游览巴黎西郊十五公里处塞纳河西岸的布吉瓦尔(Bougival)小镇,并计划在这里进行创作。其实,和他

莫奈《沐浴在格勒奴耶》或《蛙塘》(*Bain à la Grenouillère*)，**1869**

们一样，许多印象派艺术家都很喜欢这个风景如画的地方，以致人们不约而同地称之为"印象派漫步胜地"。流经布古瓦尔的塞纳河上冲积形成一座圆形小岛格勒奴耶（又译为"蛙塘"），宛如漂浮在河上的一块永不消融的圆奶酪，水木秀水。前往小岛上的格勒奴耶餐厅的游客，络绎不绝，他们边进餐边欣赏四周景观，还可以登上游艇，或下水沐浴、游泳，或登岸漫步，随餐厅乐队奏起的动人舞曲，翩翩起舞。

莫奈在 1869 年 9 月写给巴吉尔的信中说："我怀抱一个梦，想把格勒奴耶沐浴的场面描画出来，一想到它，我就无法克制内心的激动，因为那是一场令人难忘的体验！"[②]

1871 年，普法战争和巴黎公社起义期间，莫奈为了逃避动乱到英国伦敦，这恰好给他一个机会，他集中研究了英国艺术家康斯太布尔

莫奈作品《赞丹附近的风车》(*A windmill near Zaandam*)，1871

(John Constable，1776—1837)和特纳(Joseph Mallord William Turner，1775—1851)的艺术风格。这两位画家在风景画创作中所展示的色彩游戏，给予莫奈很大的启发，使莫奈在创造印象派的过程中充分发挥色彩多元素紧张关系中的生命创造活力。莫奈带着英国画派的丰富经验来到荷兰赞丹(Zaandam)地区，创作了二十多幅油画和水彩画，进一步胸有成竹地展露印象派画风。莫奈给原籍丹麦的艺术家毕沙罗(Jacob Abraham Camille Pissaro，1830—1903)的信中说，在赞丹，到处看到绿色田野里的风车，环绕风车的鲜艳郁金香等鲜花，秀色可餐，而操着流利法语、和蔼可亲的荷兰农夫更令人怀念。这一切，激起莫奈进行色彩创作的内在意向性的冲动。㉝

　　经历了多年的绘画磨炼和体验，莫奈把注意力越来越转向创作过程中的内在心情和生命体验，从此，观看中的景色再也不是孤立存在于外界环境中的"对象"或"客体"，而是受自身内在体验和创作意向性所

支配的创作情感总体的一部分，由景色与内在体验结合在一起所构成的创作意识，贯穿于创作过程，并体现在创作的作品中，使作品本身从平面和平静的画布，转化成为艺术家亲临体验其创作现场的特殊情感的象征，也使作品承载着艺术家的生命而充满艺术活力。

法国研究印象派艺术的专家杜雷（Théodore Duret，1838—1927）针对莫奈的印象派典型作品《日出·印象》评论说："莫奈不再单纯关注不动和恒久不变的风景，他所注意的是风景激起的内在性情，以及伴随艺术家体验而动荡不定的各种发生在情感生活中的偶然性和难以捕捉的心神状态，还有贯穿艺术品内外的氛围中的各种复杂因素的变动过程。总之，莫奈所传达的是大家看到的层面底下的不可见因素，这是他和他的作品中的艺术生命及其中的运动和不断再生产的艺术美。"⑭

《日出·印象》是莫奈印象派作品的典范。莫奈在总结印象派作品的特点时说："一派景象，仅仅是一种瞬时发生的印象，它所展现图像的重要点，是由我给予它自身体验，展露这种内在印象的发生过程。我在构思这幅作品时，就是我从勒阿弗尔家中的窗户远看旭日东升的那一霎间感受，当时徐徐升起的太阳在水中稍有颠簸的船只的淡薄影子之间，被环绕它的淡而模糊的晨雾所掩饰，激起我内心对整个迷幻神秘世界的向往，勾连起内心对生命的难以言说的体会，所以我将它题名为《日出·印象》。"⑮这是莫奈对采访他的巴黎《插图杂志》（La Revue Illustrée）编辑吉耶莫（Maurice Guillemot，1859—1931）解释他的作品时说的。

莫奈生命的最后 40 年，是在风景如画的吉维尼小镇度过的。环绕其创作别墅的自然山水和人文环境，把他同周围的世界连接成一个互动的整体，如同莫奈自己已经融化到环境中，而环境又渗透

莫奈作品《日出·印象》(*Impression Sunrise*)，1872

和凝聚在他的心中那样。所以，莫奈在给友人的信中反复强调必须同时使用观察和反思。他说："唯有通过观察和反思，才能有所发现，有所创新；且让我们为此而坚持刻苦认真地学习和尝试！""对我来说，当我观看自然时，我感觉自然已是现成地被描画成那样地摆在那儿，它已经自然而然地成为我和它的精神交流的产物，它已经是被描画出来的东西；我们的任务，无非就是把我的观察感受和自然因素相结合的那个现成作品，用我的画笔细心描画出来！但把它如此描画出来，并非易事。尽管如此，我还是要拼命地描画。这就是说，我必须尽力设想我所观察的'印象'，通过观察和反思的结合，才能有所发现，有所创造"[35]。

莫奈作品《阳光下的白杨树》(*Poplars in the Sun*), 1887

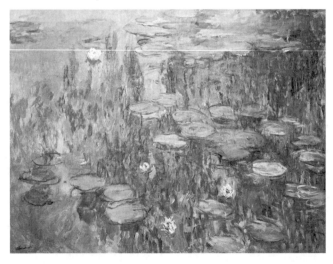

莫奈作品《睡莲》(*Le Bassin Aux Nympheas*), 1918—1919

越到晚年,莫奈越使自己变成"诗人般的艺术家"。他感慨万分地说:"尽管我不懂得诗歌,我也对爱伦·坡的诗歌一窍不通,但我越来越意识到:诗歌是令人向往的,正是诗歌本身成为梦想,让我感受到,唯有诗歌,才能表现出心灵!这样一来,我就不再感觉到自己对诗歌的无知,而是感受到诗歌的迷人之处及魅力。这使我想起年轻时代所读过的爱伦·坡的诗歌,并且体会到唯有诗歌,才能完全表现'什么是人'!这样一来,我感觉到,自己逐渐返回到所有那些根本不可能的事物,诸如,水以及被水中的杂草所摇动的水波,还有那些阳光下奇妙的景物,它们的生命活力及其微小的变动,都会激发我的创作,使我为之狂叫、着迷和神魂颠倒,从而完全改变了我自己,因为我体验到自己已经不是原来的我,而是紧紧地被融化在自然中的我,我只有努力地创作,才觉得我自己存在。"⑩

在莫奈的另一封致友人的信中,针对自己的创作感受,他说:"我在绘画中变成另一个人,我似乎变成一个情绪低落的人,全然浸泡在创作中,因为创作让我陷入困局,但又不能自拔,因为我想要描画的周围气氛和山水都是活的事物,它们随时在变动和转化,而且还包含许多难以区分和难以辨别的复杂因素。为了漫画它们,我必须把自己化解成幽灵,渗透到它们当中,然后再从其中冒出来。这一切,会使人变得疯狂。"⑪

对于风景和各种景色,莫奈指出:"对我来说,景色并不是像自然中本然显示的那样,它是每时每刻不断发生瞬时变易的现象,环绕它的气氛令它本身活跃起来,如同生命那般,其氛围和光亮一直在变化,表现出它自身的内在价值。"⑫

所以,当塞尚谈到莫奈的时候,他说:"莫奈的眼睛,每当创作起步的时候,马上变得非常奇特和美妙无比!为此,我向他致敬。莫奈就像

库尔贝那样,在他的眼中,早已形成一个图像,一个'现成的'图像。……确实,我也相信,只要一触及绿色和各种色彩,马上就给予我们一幅美丽的景色图像,如同碰触到脸上任何一丁点儿,就可以马上体验到整个脸型那样。"⑩"当然,对我来说,非常不幸,因为真正地操用自己的感觉去创作,是非常困难的。我做不到通过观看就可以马上展现丰富多彩的图像,也无法通过感觉就可以支配自己的画笔去表现那丰富多彩的色彩变动现象,去展示那通过颜色的变化而活跃起来的自然。我也做不到在观看云彩时就马上表现云彩的变幻无穷状况。但莫奈可以做到,因为他使用他的肌肉运动,同时就把内心的所有感受活生生地展现出来。"⑪

从莫奈等的创作及其体验,我们可以看到:艺术现象学早在 19 世纪中叶就已经在莫奈等艺术家那里得到展现,具体展现在艺术创作过程;尽管他们没有使用哲学的语言,但艺术现象学的核心精神却已经被栩栩如生地展现出来。

在塞尚等人的个人创作史上,如此诉诸表面的景物结构之外的不可见因素及其变化,并由此去探索艺术的本质,探索艺术创作的关键问题,既不是少数几次,也不是偶然的作为,而是反反复复地进行,直到他们停止了创作,即直到逝世为止。这就表明,艺术现象学的产生及其运用,完全符合现代艺术史的创作实践经验,具有坚实的艺术创作实践基础。

其实,作为一门严谨的科学,现象学所强调的"返回事物自身"指的是专注于事物之根本,指向其根底和最原初的"开端"。也就是说,现象学所注重的并不是表面意义的经验现象,而是从根本上属于本源的实际事物。当然,胡塞尔的现象学并不单纯停留在这一点上,而是进一步强调达到上述目标的严格方法,使现象学同经验主义、理性主义及各种

传统的形而上学和认识论区别开来。

　　印象派的绘画之所以体现了现象学的原则,就在于他们特别强调艺术家所自然产生的"原初印象",这种原初印象,是艺术家面对事物时从内心深处产生的"意向性"与自然对象的"自我显现"相结合的产物。艺术家必须善于抓住它,以巧妙和富有变幻的色彩和线条,把它的不确定的动态结构呈现出来,使之产生能够影响观赏者精神世界的强大力量,达到提升人类精神境界的崇高目标。

注释

① 梅洛—庞蒂著,罗国祥译:《可见的与不可见的》,北京:商务印书馆,2016 年,第 17—22 页。

② 陈鼓应著:《老子注译及评价》,北京:中华书局,2015 年,第 100 页。

③ Michel Henry. Voir l'invisible. Sur Kandinsky. Paris: PUF, coll. *Quadridge*, 2005; Philippe Sers. *Kandinsky. Philosophie de l'art abstrait. Peinture, poésie, scénographie*, Paris: Skira, 2003; Alexandre Kojève. Les Peintures concrètes de Kandinsky. *La Lettre volée*, coll. *Palimpsestes*, 2002; Serge Chamchinov. *La Méthode du lire la peinture: Michaux, Klee, Kandinsky*, Moscou, éd. OGI, 2006.

④ Kandinsky, V. *Du spirituel dans l'art et Regards sur le passé et dans la peinture en particulier* (Über die Geistige in der Kunst, inbesondere in der Malerei, Munich: Piper, 1912.

⑤ Henry, M. Voir l'invisible. Sur Kandinsky. Paris: PUF, coll. *Quadridge*, 2005: 26 - 27.

⑥ Goethe, Johann Wolfgang von: Zur Farbenlehre, Didaktischer Teil (= Entwurf einer Farbenlehre), in Goethe — Die Schriften zur Naturwissenschaft (Leopoldina-Ausgabe), Erste Abteilung, Vierter Band (LA I. 4); Hans Wohlbold (Herausg.): Goethes Farbenlehre. Eugen Diederichs, Jena 1928.

⑦ Wittgenstein, L. *Remarks on Colour* (Bemerkungen über die Farben). ed. G. E. M. Anscombe and trans. Linda Schättle Oxford Blackwell: 1977[1950], III - 248, ff., 49e.

⑧ Henry, M. *Voir l'invisible*. Paris: éd. Bourin, 1988: 25;51.

⑨ 梅洛—庞蒂著,杨大春,张尧均译:《行为的结构》,北京:商务印书馆,2014年,第15页。

⑩ 同上,第18页。

⑪ 同上,第318页。

⑫ 同上。

⑬ 同上,第141页。

⑭ 同上。

⑮ 同上,第142页。

⑯ 同上,第143页。

⑰ 同上,第185页。

⑱ Martin Heidegger: Holzwege (GA 5), S. 21; Holzwege (GA 5), S. 65; Der Ursprung des Kunstwerkes. Ditzingen 1986, S. 103; Hölderlins Hymne Der Ister. (GA 53), S. 21; Beiträge zu Philosophie. (Vom Ereignis) (GA 65), S.503f.

⑲ 费希特著,梁志学等译:《现时代的根本特点》,沈阳:辽宁教育出版社,2003年,第11页;Die Grundzüge des gegenwärtigen Zeitalters. 1806: 8.

⑳ Mauclair, Camille. Auguste Rodin: The Man, His Ideas, His Works. London: Duckworth and Co., 1905: 60 - 61.

㉑ Heidegger, M. Holzwege (GA 5), S.21.

㉒ Picasso, Femme au fauteuil rouge. 转引自 Cathrin Klingsöhr-Leroy/Uta Grosenick, Surréalisme. Paris. 2004: 84.

㉓ Husserl, E. Ideen zu einer reinen Phänomenologie und phänomenologischen Philosophie. Erstes Buch. Niemeyer, 1980: 36.

㉔ Mach. Analyse der Empfindungen. Jena: Gustav Fischer Verlag, 1922: 5 - 6.

㉕ Ibid: 160.

㉖ Klee, P. Über moderne Kunst (On Modern Art). lecture held at Paul Klee's exhibition at the Kunstverein in Jena on 26 January 1924.

㉗ Zemel, C. Van Gogh's Progress: Utopia, Modernity, and Late-Nineteenth-Century Art. Berkeley: University of California Press, 1997: 63.

㉘ Sweetman, David. Van Gogh: His Life and His Art. Touchstone, 1990: 42 - 343; Hulsker, Jan. The Complete Van Gogh. Phaidon. 1980: 480 - 483.

㉙ Van Gogh, Elisabeth du Quesne., Vincent van Gogh. Persoonlijke herinneringen aangaande een kunstenaar. J. F. van der Ven, Baarn (1910); Van Gogh, Elisabeth du Quesne., Personal recollection of Vincent van Gogh. New York: Dover Publications; van Gogh, Theodorus., Letter from Theo van Gogh to Elisabeth van Gogh Paris, 5 August 1890.

㉚ Monet's letter from Etretat to his second wife Alice Hoschedé. 1883, as cited in:

K. E. *Sullivan. Monet: Discovering Art.* London: Brockhampton press, 2004: 51.

㉛ Monet, In his letter to w: Frédéric Bazille 1864 from Paris. Vivian Rusell. *Monet's landschappen.* Icob, Alphen aan de Rijn, The Netherlands 2010: 12.

㉜ quote in a letter to Frédéric Bazille, September 25, 1869; Bonafoux, Pascal. *The Impressionists, Portraits and Confidences.* AnnArbor: the University of Michigan Press, 1986: 72.

㉝ quote of Monet in a letter to Pissarro, June 1871, *Van Gogh Museum Journal*, 2001, Van Gogh Museum, Amsterdam 140.

㉞ Duret, Théodore. *Histoire des peintres impressionnistes.* Librairie Parisienne, 1878: 7 - 15.

㉟ Stuckey, Charles F. *Monet: a retrospective.* New York: Hugh Lauter Levin Associates, 1985: 24 - 25.

㊱ Monet's letter to Frédéric Bazille from Honfleur, July 15, 1864. *Mary M. Gedo Psychoanalytic Perspectives on Art.* 2013: 114 - 115.

㊲ Monet's letter. 15 February 1889. Steven Z. Levine. Claude Monet. *Narcissus, and Self-Reflection: The Modernist Myth of the Self.* 1994: 93.

㊳ Monet's letter to art-critic and his friend Gustave Geffroy. Giverny 1890. *Letters of the great artists - from Blake to Pollock.* Richard Friedenthal, Thames and Hudson, London, 1963: 56.

㊴ Claude Monet, 1891; as cited in: Michael Lloyd, Michael Desmond European and American paintings and sculptures 1870 - 1970 in the Australian National Gallery, 1992: 75.

㊵ Gasquet, Joachim. *Cézanne,- a Memoir with Conversations,* (1897 - 1906), London, Thames and Hudson, 1991: 164.

㊶ Paul Cézanne, in a conversation with Vollard, along the river near Aix de Provence, 1896, as quoted in Cezanne, by Ambroise Vollard, New York, Dover publications Inc. 1984: 74.

第四章

艺术本身的自我显现

第四章

艺术本身的自我显现

什么是艺术？海德格尔说："就其本质来看，艺术乃是一种供奉和一个宝藏，在其中，现实把它一直隐而不显的光彩常新地馈赠给人，使得人在这种光亮中更纯粹地直观和更清晰地倾听那允诺给他的本质的东西。"①

为什么艺术是供奉和宝藏？为什么作为供奉和宝藏的艺术，可以通过其光亮的显现而向人们提供所有那些被"遮蔽"的事物的本质呢？

要真正理解艺术的本质，当然不能仅仅停留在艺术作品的显现上。其实，所有显现于人们面前的艺术作品，作为人类的一种创作成品，作为一个思想文化生命体，都负有一个神圣的使命，即一方面展现艺术家自身从头到尾的创作过程，展艺术家最初形成创作意向的内在意识动力（意向性），以及艺术家为此施展全部精神力量的曲折过程；另一方面，探索艺术品存在于人类社会而遭遇各种各样的鉴赏者，以及鉴赏者为此而进行的鉴赏过程。这样一来，艺术就成为艺术家、艺术品创作过程、鉴赏过程，以及由此产生的各种相互关系网络等多种处于动态的思想文化生命体所构成的复杂整体。值得注意的是，贯穿于上述多种力

量因素的相互关系网络整体中的本体基础，就是艺术家最原初的创作意向性，它以审美意向的主要模态，从艺术家内在经验的宝库中油然而生，自我生成、自我运动、自我展现，不但推动艺术家的创作过程，渗透到艺术创作的各个环节，还扮演一种深不可测的串联角色，把艺术创作过程及其成品、艺术鉴赏过程及其所在世界，连接成一个全方位的生机勃勃、创意昂扬、六通四达的富有审美魅力的艺术生命体。在其中，艺术家及其内心世界、艺术品及其鉴赏者以及艺术创作和艺术鉴赏的原初场所，又不断地进行循环往复的来回运动，使生活世界在不可避免的盛衰循环以及生死更替中，欣欣向荣地升华到更高的生活境界。

艺术的本质，使它在创作和传播过程中，为人们提供一个进行反思和鉴赏的机会，而通过鉴赏和思想的机遇，人们有可能被鉴赏和思想过程中的精神活动引领，直至领会那些被艺术作品表面所遮蔽的世界的本质，由此人的内心世界被震撼，并发生本质性变化。

对于真正把握艺术本质的人来说，艺术乃是人类原始时代最虔诚和最诚实的自我表白，是人类受到宏伟壮观的自然的召唤而勾连起心灵内部最纯粹的渴望的直接表现。

理解这一切，我们必须一起以赤诚之心返回那最初的人类诞生的原始岁月。在人类从自然状态走向文化和社会生活的过程中，我们的祖先怀着对自然的崇奉之情，历经种种考验，试图以自身内在累积的超越意识，不断地重新发现新生事物。这就是原始人在最初的创造活动中的最初尝试，它包含着原始人对自身生命的极度关切和珍爱，表现出他们天真烂漫的好奇心态，也同时表露出他们对天地自然的崇敬。

所以，在人类朝向文明的道途中，艺术是人类纯粹之心最先表现的关切自身命运的流露，也是人类探索真理之欲望的首次展露，因此，艺术成为人类引以自豪的超越性活动的典范。人类通过艺术创造而首次

表现的"超越"，同时也是生命自身的内在求真求善求美之心的结合；而且，这种求真求善求美的内在之心，实际上在一定程度上，就是生命自身的由衷求真求善求美的欲望之表露，它是人类意欲超越自身和超越周围环境的意向性的真正动力源泉。也正因为如此，从一开始，艺术隐含人类与自然之间相互切磋而又相互信任的纯情，在其中，人类和自然以淳朴、开放、真切的态度，以相互之间共同的赤诚精神，拥抱和共享他们所共同面对的各种因素，由此产生人与自然万物之间的互感共享之情，使人与自然之间形成了敞亮的互动关系。

这样一来，艺术成为人与自然进行朴实交流的初步形式，储藏了人与自然之间的默许和承诺，这致使艺术有可能成为此后人与自然进行互动的原初模式，并为后人继续进行和谐互动提供了典范，也使原初艺术赋有多重意义，随历史的变迁而逐渐沉积越来越丰富的内容，成为有待后人重新揭示其隐含的奥妙故事的象征性文化生命体。

所以，艺术并非纯粹的手工技巧和心神机灵的表演，而是艺术家及面对艺术的人们进行的思想和反思。他们借助于意识中潜伏的"意向性"的引领，让思想对艺术创作及其作品进行虔诚的思索，在纯粹思想意识活动的带动下，结合艺术本身所展现的内在因素，沿着意识活动自身的逻辑，结合生命内含的生活情趣和意愿，重建艺术生命整体中的各种因素之间的相互关系，展现出生命自身内在意识所追求的目标，在自身与艺术之间、艺术与世界之间、艺术与历史之间，以不同时期和不同场合的意向性为基础，尽情开拓新的生活世界的景观，最终引起艺术自身的彻底敞开，展现出艺术中的生命之光的靓丽光芒。

由此可见，艺术及对艺术的鉴赏，都不仅仅是"技巧"而已。如果把艺术简单地理解成一种"技巧"或"技艺"的产物，那就贬低了艺术本身

的神圣意义。艺术所展现的,不是单纯的技巧或技艺,艺术是值得人们永远解析的精神"宝藏",是一种可以伸缩,可以开发和发掘,也可以实现转化的奇特文化生命体。因为艺术的生命,源出于人与自然的活动及其相互承诺意识,它们在艺术创作过程中凝聚和同化于作品中,是艺术中的意义本身,有待有识之士再次揭示和"解蔽"。由于艺术中的宝藏具有生命力,对于艺术的"解蔽"和"理解",就成为具有伸缩性的无穷无尽的人类精神的思索、讲解、鉴赏和自我再创造的过程。

艺术的产生与神话的产生同源也同时。艺术与神话从最初出现就混合在一起,在人类从自然向文化的过渡过程中,两者并生并进,相互混杂又相互促进,成为人向文化过渡的两个方面,它们都以各自独特的形式表现人类进行自我超越和自我创造的过程。所以,神话是艺术创作内容的真正宝库,而艺术则是神话的进一步象征化的结果。推动神话和艺术并进的动力,主要是人类内在意识中的意向性。

总的来讲,从现象学的角度来说,艺术现象学要深入探究艺术家本人的思想创造活动的"在场"呈现,也要考察面对艺术的人们的思想过程,特别要深入探索推动艺术思考的意向性的关键作用。

所以,艺术的生命就存在于艺术之中。艺术的生命不是抽象的,而是具体的,也就是说,它是源自艺术家创作时所引发的生命创造精神,其中灌注和贯穿艺术家创作生命的全部力量,显示了艺术家作为一个在世存在者所隐含的强烈创作意向及其与创造中的艺术形象之间的张力关系。艺术家之所以成为艺术家,最关键的是因为他始终在乎他自身的"创造者"的身份,同时还把这种自我肯定精神付诸他的艺术创作的行动中。

正因为这样,艺术的问题归根结底就是作为创造者的艺术家的问题,艺术家作为具有生产和创造的能力的存在,他的原初创作意向性、

他的整个创作过程、他所赋有的对于生命之美的经验，以及他对生命之美的执着追求，为人们提供了艺术创造的典范。

探索和分析艺术的本质，就是以艺术家为典范，集中探索所有推动艺术创造的原动力，在人类本身的创造意识及其意向性的"原灶"寻找创造意识的产生及实施动因。艺术现象学在理论上的重要贡献，就在于一针见血地把艺术研究集中到艺术家的创造意向及其与创作过程的内在关系，在此基础上，再进一步展开对艺术家与现象、艺术创作过程与整个世界的循环变易的内在关系以及艺术品自身自我显现的可能性的探讨。

任何真正的艺术，绝不是人类被动反映周围环境的行为的产物，也不是任何"客观规律"或"预定原则"的直接产物。正如美国生命科学家柯宁（Peter Corning, 1935—　）所说："规则或规律，并不会产生或生成任何东西；充其量它们也只是单纯用于描述自然界某些现象的规则性及其稳定的关系性。这些科学模式也许很有用或很有指导性，但所有隐含于现象背后的支持现象发生的变易，都只能靠专门的探索和创造性的发现。例如在对弈中，绝不能仅仅靠规则或套路来进行，……因为一切现象的发生都存在极其复杂的因素及相互关联的个性网络，存在着一系列无法完全归纳的因素，更何况所有这些因素之间的相互关系是随时随地变动的。再者，对现象涌现发生作用的因素本身，也流动多变，它们的变易包含多种可能性和可选择性，而这一切，我们是无法预测的。最后，更重要的是，现象如同对弈游戏一样，是难以控制的，它们的走向及结果，涉及复杂多变的控制论、合目的性理论以及各种反馈理论，它并非单纯是自我操纵的过程，而是涉及极其复杂的'合目的性'活动。"[②]

如果说，艺术具有彻底解放人类并使之有可能达到最大的行动自

由的话，那么，艺术本身就不可能单纯是循规蹈矩的活动，更不是模仿性、被动性、消极性和盲目性的活动。

一、艺术不是单纯的模仿

从古希腊以来，艺术作为寻求美和鉴赏美的创作活动，一直被看作是对外在对象的模仿。但是，自从胡塞尔和海德格尔对艺术进行现象学分析之后，越来越多的艺术家才逐渐地改变了对艺术的看法，重新理解艺术同世界、生活及艺术家本身的创作活动的关系。他们把艺术看作是艺术生命的展现本身，把艺术创作当作是一种独具生命力，并能够进行自我呈现的复杂的生命现象，同时也把艺术创作看作是艺术家创作过程同世界、生活和艺术作品紧密相互交错和结合的审美生命运动的显现过程。所有这一切彻底地打破了各种形式的传统艺术观。

其实，艺术、生命、思想三者的共同点，就是它们都呈现出"从无到有"的生命运动的生产本质。"生产"，在古希腊的原词是 ποίησις（poiesis），poiesis 含有"生产""诗性""创造"的意思。亚里士多德很深刻地揭示了"诗歌"的创造性品质。当时，亚里士多德根据人类活动的差异性，把科学（学问）划分为三类：第一类是理论性科学，指数学、物理学、形而上学等；第二类是实践性科学，包括政治学、伦理学等；第三类是创造性科学，包括诗学和修辞学等。亚里士多德认为，理论性科学是为知识而知识，只有后两类科学才有外在目的：实践性科学指导行动，创造性科学指导创作活动。所以，诗歌就是指导创造性活动的学问。亚里士多德认为，艺术家赋予形式以质料，艺术家的工作就是创造活动。亚里士多德又强调说："诗人的职责不在于描述已经发生的事情，而在于描述可能发生的事情。"[③] 他在《诗学》中还说："悲剧……通过引起怜悯和恐惧"使人类情感"得到疏泄（katharsis，

也有'陶冶''净化'的意思)"④。总之,艺术活动集中了生命和思想运动的创造性特质,也形象地呈现了生命和思想运动的审美性质。

在法国当代艺术史上,曾经出现过为数不少的杰出艺术家,他们并不把自己局限于"艺术家"的传统框架内,而是通过他们的艺术生命的实际展现过程,使艺术、生命、生活世界、语言及思想创造活动紧密地联系在一起,生动地体现了艺术与生命及生活世界之间的相互渗透过程,也体现了艺术与生命之间的互通性和一致性及相互影响。在这方面,杰出的法国建筑学家克里斯蒂安·德·包赞巴克(Christian de Portzamparc, 1944—　)通过他自身充满活力的艺术创造,集"艺术家、建筑学家、都市设计师与思想家"于一身,展现了艺术生命的魅力。

苏州湾文化中心由克里斯蒂安·德·包赞巴克设计

在这个意义上说,艺术现象学远不只是限于艺术分析领域,它所展示的是在艺术生命产生及发展中作为基本动力的原始力量所隐含的各

种复杂矛盾及悖论,展示这些矛盾和悖论从内向外又从外向内的循环生成过程及其各种可能性。我们通过艺术创作的过程及其活生生的丰富经验,已经看到艺术和生命之间难以分割的互动关系,而两者的互动关系绝不是作为外在因素发生作用;艺术和生命原本具有同一个性质,它们是同一种含有创造力的强大力量。

传统艺术往往自命为"模仿"活动。但是,什么是"模仿"?

早在古希腊时期,从最早的自然哲学家赫拉克利特(Heraklit,约520—约460 B.C.)到柏拉图和亚里士多德,都曾经以这样或那样的论述形式,把艺术当成人的模仿行为的产物。赫拉克里特认为,艺术模仿"和谐的自然",使艺术作品表现为"和谐的总体"。在他之后,柏拉图用理念论进一步把艺术当成是对于宇宙本质的"理念"的"模仿的模仿"。亚里士多德改造了柏拉图的理念论的模仿学说,强调"模仿"中的创造精神,他认为,对自然的模仿只是艺术题材的来源,艺术家所要做的就是创作行动,通过情节、性格、语言和形象等创造性艺术手段,集中地揭示必然与可能之间的复杂关系,以达到使心灵纯洁化的目的。

古希腊的"艺术模仿论"长远地影响了艺术和美学的发展,成为西方各种传统艺术创作的指导思想之一。在这种思想的指导下,艺术创作的目的,似乎是要以逼真的形式表现世界和各种事物。

其实,艺术并不是模仿,而是生命之美的自我显现,是人类生命中的审美意象的自我展现过程。梅洛—庞蒂说:"艺术并不是结构,不是技巧,也不是对空间和外部世界的巧妙关系的刻画;艺术确实是比赫尔梅斯诠释神所呼喊的'类似智能之声的含糊不清的叫喊'更加伟大三倍的神圣之音。而且,只要在它那里,它便拥有如同沉睡的能力,在寻常的被观看中,可以唤醒某种预先存在的秘密。当我通过水的厚度观看

游泳池底面的方砖时,尽管存在的只是水和它的反射,但我实际上看不到它们;我所看到的,恰恰是通过水和反射所看到的方砖。如果没有这些畸变,没有这些光斑,如果我只是看到这些方砖的几何图形,而看不到它们的实际状况,那么,我就不会把方砖看作是'其所是的'那样,也不会在它所在的地方看到它。须知,这一切所表示的远比一切类似场合更远地表现了某种东西。水本身是水质的能量和镜面般的反光物质。但我们不能说它在空间,它并不在别处,也不在游泳池。你们看,水占据着游泳池,它在那里被物化,但实际上却又不可能被限制在那里;只要我们抬头看那些在柏树的树枝间晃动着却又受到约束的光束,我们就不能不说:水远远地造访了柏树屏障,或者至少水把它积极的本质远送到柏树那里。由此可见,绘画在深度、空间、色彩的名义下所寻找的,正是这种内在的生命力,这种可见物的不可见的辐射形状。"⑤

　　梅洛—庞蒂在这里所说的,就是画家如同其他一切艺术家一样,通过他们的艺术创造及作品,所寻求的不是复制或模仿某个实体性对象,不是现成的、普通人所看到的外物及其表面现象,更不是科学家所"实证地验证的对象物"或"客观实在"。画家眼睛里所看到并通过他的手所画出的,是显现的现象背后看不见的真正现象。

　　所以,正如罗丹所说:"其实,我并没有发明什么……其要点,就是审慎地扩大模态,也就是尽可能把形象逐渐地化为几何形体,并为达到总体上的需要,牺牲形体的某些部分,这就如同哥特式雕塑家那样,看看他们是怎样建造教堂的!法国的夏特尔大教堂(Cathédrale Notre-Dame de Chartres)就是一个典型,该教堂的主体是大手笔的巨型块体,不附加任何装饰,也就是说,宁愿牺牲这些装饰而把它的内在微妙精致的价值转让给其他部分。"⑥

夏特尔大教堂

二、艺术不是事物或世界的本质

黑格尔(Georg Wilhelm Friedrich Hegel，1770—1831)作为德国古

典哲学的集大成者,不遗余力地论证世界的本质就是"绝对精神"(Absoluter Geist),并在此基础上强调艺术是"精神的感性审美的显现形式",是"理性对世界本质的一种感性理解形式"[⑦]。

黑格尔的美学典型地表现了"艺术本质论"的抽象特点。这一派哲学家首先以他们对世界的总观点,把世界归结为这样或那样的"终极元素""实体""绝对精神"或"理念"等,然后把艺术说成"对世界本质的一种审美形式的表现"。这种哲学学说,无非是将艺术当成他们论证其哲学体系的工具或手段,当成他们的基本哲学理论的一个构成部分,而为他们的本质论哲学服务。因此,在这些哲学家的体系中,艺术并没有自身的独立生命,只从属于他们的哲学理论。

但是,艺术创作本身却体现了艺术家生命内部的创作意向性及其与内在的抽象能力和艺术表现能力的综合。在艺术创作过程中,艺术家的上述主观能力,扮演了决定性的作用,主导着艺术创作的整个过程,并在整个过程中,又把上述主观创造精神及其力量,施展到艺术创作所面对的对象上,由此而把主客之间的各种不同因素连接成一个紧张的多因素的相互关系网络。

值得注意的是,一旦艺术创作实际地进行,组成创作整体过程的诸因素及相互之间的张力关系,都自然地发生由其自身独立性决定的自由变化。这种在实际创作中的诸因素的复杂变易,不但由不得艺术家本人的主观控制,也由不得黑格尔等人的"理念"逻辑的设定操纵。艺术创作过程是极其自由的创造性活动,其中的各种因素的变化,以及创作整体运动过程的变动,都按照它们自身的逻辑而开展实施。在艺术家的整个创作过程中,上述紧张的相互关系网络的各个组成部分,都是独立的生命体,它们随时随地发生变化,它们的瞬时变易都是不可预测的,带有非常浓厚的偶然性。因此,黑格尔所说的"理念"的实施及"辩

证"发展,根本无法概括或决定创作过程中的各种偶然性。

三、艺术不仅仅是"审美鉴赏对象"

康德作为确立近代美学典范的代表人物,曾经把品味判断力(das Geschmacksurteil)归属于审美能力,并因此也将品味能力当成美学的主要研究对象。⑧康德为审美品味(品味判断力)界定了四项标准:第一,从"质"(Qualität)的角度,品味判断力是独立于一切利益的。他说:"由品味判断力所决定的愉悦,并不具有任何利益。"⑨换句话说,对于一个对象或一个形象显现形式,不凭任何利益标准,而单凭是否能引起愉悦感所进行的判断力,就是品味判断力。⑩所谓美,其首要标准,就是不计较任何利益、毫无功利性而又能引起愉悦感的那种对象。第二,从"量"(Quantität)的角度,所谓美就是"不涉及任何概念,却又能呈现普遍的愉悦感的对象"⑪。康德在这里强调,美虽然是一种属于主观的愉悦感受,但它不是概念;然而,它虽然是非概念,却具有普遍性的品格。也就是说,美是主观的感性愉悦,却必须同时又能被多数人普遍地感受到。第三,从"关系"(Relation)的角度,美"是一个对象的合目的性的形式,但在感受它时,并不包含任何目的观念的感觉"⑫。所以,美是一种无目的的"合目的性"(forma finalis)的形式。美既然是先天形式,康德就把它归入先验的原则。品味判断力作为一种反思的判断力,是一种自然的合目的性。"这个对于自然的先验的合目的性概念,既不是一个自然概念,也不是一个自由概念,因为它并不赋予对象(自然)以任何东西,而仅仅表现一种唯一的艺术(die einzige Art),就好像当我们反思自然诸对象的时候,必定感受到贯穿于其中的连贯性经验那样。因此,它是'一个判断力的主观原则'"⑬。第四,从模态(Modalität)的角度,美

是一种不涉及概念而必然令人愉悦的对象。审美品味判断虽然不属于认识领域，不需要概念建构，但它属于"必然性"这个模态范畴，即需要得到社会的普遍承认和接受，具有普遍有效的可传达性。在康德看来，品味判断的这种性质，说明它并不只是可能性和现实性，而且也是一种社会性和必然性。但是，美感的这种必然性并非来自经验，而只能属于先验性。康德把这种特殊的先验性称为先验的共通感。人的社会性决定了所有的人都会有共通感。审美品味无非是人类共同体中通行的"共同感的一种方式"(als einer Art von sunsus communis)⑬。

　　康德的美学无疑奠定了近代美学的基础，同时也启发了现当代艺术的创作，因为康德天才地指明了审美的无功利性及无目的的"合目的性"，因而把艺术美的创作提升到绝无仅有的最高自由度。在这一点上，康德美学又为后来的现象学和后现代的美学提供深刻的启发。然而，把艺术仅仅归结为"审美鉴赏对象"，实际上缩小和贬低了艺术的意义，其要害在于把艺术从艺术家的主动创作过程贬低成为一个"鉴赏对象"。

　　艺术现象学主张把艺术当成人类思想意识的内在意向性的创造活动，而且，这种特殊的创造活动始终都是在主客两方面的互动互感的基础上进行的。人及其生活世界的复杂关系，既不是人的主观意向所决定的，也不是外在世界的客观环境所决定的，人类的生存，始终是在同外在世界的互动关系中进行。人与其外在世界的关系，不论在本体上，还是在实际的生活世界中，都是密不可分的血肉相连关系：没有世界，就没有人；而没有人，世界的存在就没有意义。所以，人与其生活世界的关系，是相互融合的关系。

　　人对艺术的鉴赏，不能孤立于艺术的本质及存在，更不能脱离艺术的根本问题；艺术鉴赏也并不单纯是一种主体与客体的关系，更不是由

谁决定谁的问题。艺术的鉴赏是艺术本身的本质所决定的,艺术的本质决定了鉴赏活动必须以艺术创造为基础。鉴赏无非是艺术的整体性质中的一个组成环节,更何况艺术鉴赏本身不仅仅是主观对客观的观察和体验,也是观赏者与其艺术对象之间的互动交流及融合过程;而且,在艺术鉴赏过程中,艺术品并不是被动的外在对象,艺术品作为一个生命体不可避免地与鉴赏者的鉴赏活动,存在密切的互动互感,因此,对艺术的鉴赏也不可避免地包含艺术的自我再生产过程。

艺术的形成,以及它的生成,不决定于观赏过程,与此相反,鉴赏必须以艺术的存在作为先决条件,有了艺术创作及其成果,才谈得上对艺术的鉴赏。艺术并不是为了被鉴赏而存在,它从根本上是人类生存及其与生存条件之间的相互渗透所需要的,艺术是人类生存于生活世界中所必不可少的一个基本条件,艺术的产生及鉴赏作为一个整体,是人类与其生活世界的紧密相互关系网络中所形成的自然结果。

四、艺术不是对"美的理念"的"分有"

用柏拉图在《会饮篇》(*Symposium*)的话来说,真正的美是永恒的、绝对的、单一的,但又是可以被具体分享的。[⑮]在晚期探讨"快感"(The Pleasure)的《菲勒布斯篇》(*Philebus*)中,柏拉图不再像《斐多篇》(*Phaedo*)那样强调禁欲主义的道德精神,而是尽可能把理念与审美快感加以协调。他认为,真正的美并不是单纯靠它所产生的审美快感(Plaisir esthéthique)来决定,而是更多地取决于由尺度(Mesure)和比率(Proportion)所组成的一种秩序理念(l'idée d'un ordre)。因此,所谓美的艺术作品,就是以人的微观感受形式所呈现的宏观和谐秩序。美感虽然产生于主观的精神世界,但它是对于客观和谐(Harmonie)的美

的秩序的鉴赏快感,有其客观标准(Critère)。柏拉图的观点,实际上仍然试图通过"和谐"和"标准"来约束艺术创作活动,并由此使艺术创作的生命从属于艺术之外的抽象理念。

柏拉图使用"分享"或"分有"的概念,来说明作为世界本质的"理念"与具体的艺术作品的关系。"分享"或"分有",来自古希腊字 μεθεξις,后来罗马人用拉丁字 participatio 来表示。在柏拉图主义的词汇中,它本来表示感性的存在物与理念的个体性与一般性的关系。柏拉图特别在《斐多篇》中讲到个别事物"分有"一般概念。柏拉图认为,个别事物之所以存在,是因为它们"分有"了同类事物的"理念"。所以,一个东西之所以是美的,是因为它分有了作为美的理念的"美"本身。柏拉图说:"一件东西之所以美,是由于美本身出现在它上面,或者为它所分有。"⑯ 在这种情况下,作为个体性表现的艺术,隶属于并根源于作为一般性的理念。显然,柏拉图主义试图借此强调艺术作品对理念本质的"模仿的模仿"以及艺术作品在本体论意义上依赖于或附属于"理念"而处于低劣地位。这就从根本上否定了艺术的自我创造性质及生命基础。

五、艺术是艺术生命本身的"显现"

艺术现象学分析艺术与生命的相互关系问题的基本原则,这种原则可以简单地归结为三句话:"艺术就是生命;生命就是艺术;艺术就是生命的自我展现。"生命艺术现象学并不神秘玄虚,它是艺术创作的活生生展现的哲学概括。艺术家创造艺术品的时候,不是仅限于创造那些可见的艺术结构,也不限于各种可以表达出来的元素混合体,而是要通过可见的形式和可表达的手段,通过具有形象性和象征性的艺术作

品及视觉语言,表达和呈现可见元素背后充满活力的不可见的意义,特别是造成这些艺术意义的艺术家的内在意向性。艺术的价值正是在于它恒久地隐含着值得人们一再发现和不断回味的不可见的意义。

现象学一反过去的传统,认为艺术既不是"模仿"或世界的本质的表现,也不是"审美鉴赏的对象"或"对理念的分有"。那么,艺术究竟是什么? 现象学怎样看待艺术?

现象学首先认为,对于艺术问题,不能沿用"艺术是什么"或"什么是什么"的传统提问法。在现象学看来,一切传统思维探究事物时所惯用的提问模式,已经包含了传统思想所预先设定的成见,即把被提问的事物当成"先定的对象",而这种提问模式的要害就是总把被考究的问题,当成是某一个"主体"向外在于他的另一个"对象"所发出的。被考究的事物或事情,被当成对象,这就意味着把事物本身变成了"非其本身",即变成了脱离其原初本相并因而隶属于提问者(提问主体)的一个"东西"。这样一来,借用这种提问方式,原初的事物本身刹那间变成了"非其本身"。这就是说,一切传统形而上学的提问和考究方式,实际上偷偷地把被提问的事物篡改成隶属于它(形而上学)的"问题"。

与传统形而上学相反,现象学并不打算把艺术归结为"它是什么"的问题。我们看到上述各种关于艺术的传统理论采取各种表达方式和论述形式,但它们拥有一个共同点,就是把艺术当成与一般存在物一样的外在对象,把艺术当成没有自身生命的物品。因此,所有上述艺术理论和艺术哲学,都急急忙忙试图首先给艺术一种"定义",用概括或"一般化"的形式回答"艺术是什么"的问题。

"定义"这个概念是含有玄机的,它的要害就是那个"定"字:被定义的对象,不知不觉地"被定"为"某物",被"定"为丧失其本身的独立性的附属品,因而也就被抽去它自身的独立生命。

其实,现象学从一开始就反对把艺术当成"对象"或"一种东西"的传统取向和观点。同时,现象学也反对以"主体"和"客体"相互分割和对立的方法去探索艺术本身。

现象学认为,艺术作为人类生活世界中呈现的一个现象,是艺术生命本身的自我显现的结果。艺术的可贵之处,就在于它自身内在的生命力;艺术从来都是靠自身的生命力而独立自主地显现于世界。一旦艺术的生命力自身受到外在的力量的干预,它的艺术价值就遭到破坏,它就不再成为艺术。因此,研究艺术,不应该在艺术之外,以外在的"主体"的身份把艺术当成研究"对象",并由此给艺术"下定义"。

现象学主张让艺术的生命本身来自我显现,由艺术本身在其"在世呈现"的自我创造的本真过程中,"自显自说"(Selbstdarstellung),即让艺术自己来表现它自身的生命,由它自己来说话。

现象学关于文学艺术作为"在世存在"的自我显现的这一论断,海德格尔在《林中路》这本书中曾经作了一番很深刻的论述。他在这本书中首先批判了流传于西方几千年的关于艺术作品的看法。他说:"自从开始专门考察艺术和艺术家以来,人们就把这种考察称为美学。美学把艺术作品当作一个对象,尽管是当作广义的感性感受的对象。今天人们又把这种感受称为体验……体验不仅成为艺术欣赏的标准的根源,也成为艺术创作的标准的根源。一切都成了体验。然而体验也许不过是一种将艺术置于死地的因素。但这种死亡,出现得很慢很慢,以致需要好几个世纪的时间。"[①]海德格尔认为,人们始终都只是在艺术的活动的本真结构之外去兜圈子,把艺术活动的产品(作品、艺术品)同创造这一艺术作品的艺术活动分割开来。

于是,海德格尔向我们推荐了梵高的作品《农鞋》(见第三章)。海德格尔说:"艺术作品绝不是对那些总是现成的个别存在者的再现",

"这幅画,作为艺术品,让人懂得了鞋真正是什么,因为这幅画'有所言说'"⑱。这就是说,《农鞋》作为具有其自身生命力的艺术作品,当展现在我们面前的时候,向我们"言说",并由此向我们打开了一个存在者的一片混沌境况及其在世历程,它向我们展现出许许多多有关"存在"的本真含义;反过来说,"存在"之为存在,在其展现过程中的全部多种多样的本真的意义,也栖身于这幅作为艺术作品的油画之中,然后又在被观赏的过程中,通过这幅画的自我言说,自我显现出艺术的真正生命。

海德格尔认为在艺术家的眼里,在被磨损了的农鞋的那些每一个敞开着的黑洞中,凝聚着劳动者的艰辛。这硬邦邦、沉甸甸的旧农鞋,聚积着那双在寒风刺骨的农地上迈步的双脚的辛酸,显现出沉重地走动于一望无际永远单调的田埂上的步履的坚韧和滞缓。而鞋面上黏着的湿漉漉的泥土,则散发出大地的清新气息及劳动者耕耘时下滴累积的汗水。

暮色降临,农鞋在田野小径上踽踽独行。农鞋回应着大地无声的召唤,显耀着大地对成熟谷物的宁静的馈赠,表征着大地在冬闲的荒芜田野里朦胧的冬眠。这农鞋,渗透着对面包的无怨无艾的低沉焦虑,也倾诉着那战胜了贫困的无言的喜悦。

海德格尔的现象学分析,使《农鞋》自己说出了它所要"说"出的"话"。《农鞋》这幅画就这样在我们面前"自显自说"。

显然,现象学的艺术观,深刻地涉及艺术品同真理的关系。如果说,一切艺术品都是"有所言说",那么,它们究竟在"说"些什么呢?艺术品"有所言说"同艺术的本质又有什么关系呢?海德格尔认为,艺术的性质与"什么是真理"有关。

海德格尔告诉我们,"真理"的原义,应该是"真正的存在"的意思,它起源于希腊文的"alethea",意思是"无蔽"(Unverborgenheit),是"存

在"的一种赤裸裸敞开、毫无掩盖的状态。所有的艺术，都是在向我们展示真理。所以，海德格尔说《农鞋》"使我们懂得了鞋真正是什么"，揭示了鞋"在真理中的存在"，即真正的鞋在毫无掩蔽状态下的"存在"。

希腊人所谓的"无蔽"状态，就是指把掩盖着一个事物的那些遮蔽物揭开，让它暴露在光天化日之下，为所有的人可见。所以，《农鞋》既不是一种对于现成的农鞋的逼真的摹写，也不是临摹某一双实际的农鞋的产物。

在海德格尔那里，艺术品无非就是对物的存在的一种本质性再现，用他的哲学语言来说，就是指艺术作品"以自己的方式敞开了存在者的存在"。

由于在海德格尔的眼中，艺术品就是"在真理中的物"，也就是它自身"敞开地"显现出来，赤裸裸地暴露于光天化日之下的存在者的存在的本真结构，所以，当我们真正地以现象学的方法看待艺术品的时候，我们也就进入了另一种天地。

通过对《农鞋》的现象学分析，我们看到的，本质上是鞋本身所经历的一切在世过程的自我显现。这幅画作为一个"存在"的自我显现，实际上是在向我们"说话"，在向我们倾诉它所经历过的一切"在世存在"的活生生状态。由此，它道出了"存在"作为"存在"的本真结构，也同时向我们揭示：作为存在者的存在，是怎样通过揭示掩盖着它的一切掩遮物而真正地进入到自我显现的过程。

这样的一个作为"存在的自我显现"的艺术品，它在我们面前呈现的时候，同时也就把这幅画所关联的一切在世过程中遇到的因素呈现出来，再次地表演了它本身从"有蔽"到"无蔽"的存在过程。换句话说，这幅画的"自我显现"，似乎是在我们面前"召唤"它本身在世过程中所遭遇的一切原初事物，让它们统统显示在我们眼前，"返回事物自

身"。用海德格尔的话说就是在艺术作品中,存在的真理"自行安置,自行其是"。

在海德格尔看来,艺术是某一个艺术品亲自敞开、揭示出自身的"此在"的生命历程的自我表演。艺术是一切存在中最富有创造生命力的"存在",因为它集一切存在的在世过程的奥秘,又能够在自我显现中,生动地再现出"原初的现象"的自我显现过程。

通过艺术品的自我显现所揭示"存在"的真理,也典型的揭示"此在"所经历的生活世界,使之处于无蔽的公开状态,使我们把握了这个以艺术品的形式而表现出来的存在者的"存在"的真理。一个艺术品之所以能产生强大的感人力量,就在于这个艺术品在展示过程中所显示的那种'存在'的"在世"过程。这个艺术品所经历的生活世界,正是同我们生活在其中的生活世界息息相通的,因而也才使我们产生了共鸣。正是在这个意义上,海德格尔在前面所批判的传统的"艺术鉴赏感受论"才有新的意义。

海德格尔在《艺术作品的本源》中指出,艺术"作品"(Werk)是存在的真理的显示和澄明,作品开启和敞露了一个"世界",这个"世界"就是一定时代的人们生活于其中、寓于其中的那个生活世界及与其相应的"在者"的各种遭遇的敞开状态。但海德格尔接着说,这个敞开的世界,不是无根无基的虚幻缥缈的世界,而是以"遮蔽的大地"(verborgene Erde)为基础的世界。所以,在海德格尔看来,任何艺术作品都是由"世界"和"大地"的对立交错而构成的。被遮蔽的"大地"离不开生活于其上的那个"世界"的敞开和澄明,就如同敞开的世界也必须以遮蔽的大地为基础一样。

世界与大地的这种有血有肉的内在关系,构成艺术作品本身的生命力,贯穿于艺术作品的创作、"存在"与"自我显示"的过程的始终,也

构成了艺术作品创作和被鉴赏过程中的一切矛盾因素的总根源，而且还是艺术作品能包含和显示"存在"之"真理"的根本原因。

　　所以，海德格尔明确指出："成为艺术家，就是成为'有能力生产的人'。而所谓'生产'，就表示把某种'尚未存在的东西'变为'存在'。在'生产'中，我们始终强调'存在者的生成'以及由此而获得其持久的本质。"⑲海德格尔接着还指出：对尼采来说，生命的真正意义就在于"使生存激荡起来"。所以，海德格尔又说："成为艺术家，就是使生命变得最光辉不过的生活方式。"因此，艺术必须从创造者本身谈起，即从生产艺术的人谈起，从艺术家谈起。艺术只有放置在"生产"和"创新"的视野下，才有可能从本质上被把握住。艺术的真正价值，就在于它始终坚持在"变动""革新"和"创造"的过程中呈现"存在"本身的本质。艺术从来唾弃那些稳定不变的事物，从来向往尚未存在的状态，从来都是导向将来，导向可能性，充满着希望。因此，对于一切自称自己是"真理"的东西，艺术始终都抱着否弃的态度。在艺术面前，不存在固定不变的真理；恰恰相反，艺术所追求的是真理的对立面，是一切正在否定真理的力量，因为只有否定真理，才能达到真理。也就是说，艺术向我们展示：追求真理，就意味着走向"自我否定"，走向"自我超越"。

　　一切生命，归根结底，都是朝向"美"的无止境的自我超越运动，都是导向"美"的最高和最强的奋斗过程。几乎所有的生命体都具有呈现"美"的趋势，因为一切生命都身心合一并以神导形和以心主身，对于"美"的追求，就是生命在"心神"导引下走向更高境界的表现。这就是前面我们所说的生命内部的生存意向性的本质。生命的产生，就是寻求美的力量的爆发结果。我们只要仔细观察宇宙间的生命的产生及其发展，就可以看出它们无不朝着其内在力量所选择和决定的方向成长。生命成长的方向，不是生命以外的任何因素所决定的；生命发展的方

向,是由生命系统内在诸因素之间的交错平衡的产物。生命系统总是根据生命本身同其环境诸因素的较量,权衡获得它本身内在力量相互关系的基本原则。在生命与其环境的关系的影响下,生命内在诸因素之间根据生命本身的优化欲望,自然会选择其期望的存在方向。所以,一切生命体在世界的特定关系中存在,都势必朝着一个优化的方向生存,呈现出它所选择和创造的美的方式,这就是生命运动本身的"意向性"。胡塞尔非常重视一切原初现象本身的意向性,它显示生命运动的意义和方向。生命的意义,就在它自身所选择的运动方向中。

作为生命的艺术,表现出生命选择和朝向美的基本特征。美是生命;生命就是美!但是,美的出现不是轻而易举的事情。美的自我呈现,就如同生命的自我呈现那样,需要经历艰难曲折的自我奋斗和自我创造过程。一切真正的美,都需要经历拨乱反正的过程,都必须经历拨开一切"遮蔽"的超越过程。

凡是有生命存在和展现的地方,便有美神秘地和令人动情地呈现在那里。美伴随生命的成长而呈现。生命的自然历程,为美的展现和敞开提供广阔的前景,也为美的内在强大力量的涌现及神圣性奠定不可摧毁的基础。

所有的生命都是唯一的,不可替代的;同样地,所有来自生命的美,也都是唯一的,不可替代的,珍贵的,因而也是永恒的,又是瞬间的。美在永恒和瞬间的交错中,展现她的珍贵性、历史性、偶然性、爆发性、突发性、循环性和奇异性,同时也呈现她的神秘性和诱惑性,呈现她的多样性、变动性和灵活性。美隐含创造的动力,又伴随创造的智能。美是生命本身的精华和本质。

美永远像生命那样,有无穷无尽的新生源泉,又有无限的发展前程。美需要生命的内在力量的支持,也需要在生命的反复曲折成长中

展现她的神奇魅力。

梅洛—庞蒂在谈到绘画艺术的内在生命之美时说绘画之美，就在于其内在生命具有永恒不满足和永不完善的特征："如果说，没有一种绘画能够结束，甚至没有一部作品能够绝对结束的话，那么，每种创作就都在改变着、替换着、启示着、深化着、加强着、完善着、再创造或预先创造着其他的创造。如果这些创作都不完成，那么，这不仅由于它们像一切事物一样要消失掉，还因为它们面临事物时，几乎都赋有其自身的生命。"[20]

艺术之美，归根结底，就在于它自身生命具有"永恒待发"的特征；反过来，一个存在物一旦丧失其"待发"之特征，就意味着它失去存在的动力，也意味着它已经不具备朝向美的可能性。

美永远是在同生命中的"恶"的对决中存在，也在与"恶"的对决中呈现她的崇高性。因此，美不只是美学的范畴，更是伦理的和道德的及政治的范畴。美因而也不只是文化的范畴，也是社会性的范畴。但"美"并不因为超越出艺术创作的范围而庸俗化，也不因为在社会生活中的检验和干预而沉沦。她归根结底将在社会和文化创造的漩涡中，发挥她压倒一切的魅力及无穷精神力量。

因此，美产生于艺术创作中，又超越艺术的范围：她向人的生命领域的一切恶势力发出挑战，并在与恶的决斗中再次呈现她的神圣不可辱和至高无上的高尚品格。

珍惜生命的每一刻，抓住生命的每一个机会，点燃起生命的每一个火花，便无愧于生命拥有者的身份。须知，并不是所有的生命都自然地导向美。美需要创造的勇气，需要创造的智慧和力量，也需要创造的时机和周围生活世界的必要条件。这一切，决定于生命中的每一个抉择，决定于生命展现中的各种力量配备，在一定意义上说，决定于特定的命

运,美也需要具体的策略和生活技巧。这是多种多样的生活技艺,是在生命经验中的多次艰苦磨炼和沉思的结果,美决不会无缘无故地降临在懒汉和懦夫的生活中。美不是靠侥幸得来的。

美在自我呈现中,可能给人一种脆弱的错觉,但她却内含着势不可当、坚不可摧的柔性力量。她是可伸可缩的象征力的综合体,既是"深不可测的无底深渊",又是"广阔、无边无际的黑洞式宇宙"。她最终在"神"之所在,安息和恬静地舒展身手,自如地翱翔于超越的"彼岸",却又时时向"此岸"招手呐喊。

在艺术创作中,生命本身之美更随着创作运动的展现,徐徐而生,变化无穷。所以,海德格尔在探索艺术生命时反复思索:是艺术给予艺术家生命力,还是艺术家赋予艺术以生命? 其实,是艺术本身的生命伴随着艺术家的艺术创作而使两者的生命交错在一起,相互升华和提升,相互超越而产生美的无穷魅力。

总之,美并不仅限于传统的艺术领域,而是发生在整个生存过程;美也不只是指审美主体同其审美对象的和谐统一,不是指主体审美活动的一次性快感满足,而是指贯穿于人的生存始终的生活实践本身。不仅不能将审美单纯理解为艺术创造的独有活动,同时也不能将审美当成某一位"主体"的特殊能力,因为任何将审美归结为主体的说法,归根结底还是从传统的主体论或主客二元对立的理论出发。须知,一旦将审美归于主体的能力或活动,就势必以主体约束审美,并终将葬送审美的绝对自由性质。审美的绝对自由性及本身的无止境超越性,是审美的生存本体论和自然本体论性质所决定的,美成为人之为人的第一需要、基本要求、前提条件和基础。

正是审美的无限超越性,集中地体现了人的生存不同于一般生物生存的特征:人绝不是为生存而生存,也绝不是单纯为满足身体生物

需要而生存,而是为了追求审美的绝对自由目标而生存。正是在这个最高生存目标的推动下,人才有可能在哲学、科学、艺术、生产劳动和宗教活动形式中,不断进行一次又一次的超越。

注释

① 海德格尔著,孙周兴译:《演讲与论文集》,北京:生活·读书·新知三联书店,2005 年,第 38—39 页。

② Corning, Peter A. (2002), The Re-Emergence of "Emergence": A Venerable Concept in Search of a Theory, in Complexity, 7(6): 18 – 30.

③ 亚里士多德著,陈中梅译注:《诗学》,北京:商务印书馆,2003 年,第 81 页。

④ 同上,第 20 页。

⑤ Merleau-Ponty. L'œil et l'esprit. *Les Temps modernes*, 1961(17).

⑥ Mauclair, Camille. *Auguste Rodin: The Man*, *His Ideas*, *His Works*. London Crescent Moon Publishing, Illustrated edition 2017[1905]: 60 - 61.

⑦ Hegel. Vorlesungen über die Ästhetik. I Teilbd. *Werke*, Bd. 1986(13): 65 – 66.

⑧ Kant. *Kritik der Urteilskraft*. Dortmund: Könemann. 1995[1790]: 57.

⑨ Ibid: 58.

⑩ Ibid: 67.

⑪ Ibid: 67.

⑫ Ibid: 99.

⑬ Ibid: 34.

⑭ Ibid: 172.

⑮ Plato. *Symposium*. 211a – b.

⑯ 柏拉图:《斐多篇》,100C – 101A。

⑰ Heidegger. Holzwege. Klostermann, 1950: 35 – 36.

⑱ 海德格尔著,孙周兴译:《林中路》,北京:商务印书馆,2015 年,第 28—44 页。

⑲ Martin Heidegger, Holzwege, S.49.

⑳ Merleau-Ponty. L'oeil et l'esprit. *Les temps modernes*, 1961(17): 105.

第五章

艺术思维的特殊性
及其生命基础

第五章

艺术思维的特殊性及其生命基础

　　长期以来,受到西方传统形而上学思考模式的影响,艺术家也和一般人一样,把艺术创作,尤其是绘画创作活动,当作是一个具有独立创作主体的艺术家的对象化和内在化活动的统一。这样一来,艺术创作只不过是艺术家,特别是画家,面对客观对象而进行的主体性艺术创作活动,这种活动的完成被理解为"主客体的统一性"的实现过程。

　　其实,艺术创作同科学认识过程有根本的区别。艺术家在创作中并不需要像科学家那样,采取科学真理的思维模式,以科学思维模式为典范实现主体与外在对象的统一性活动。艺术家不是首先"看到"对象,然后才进行对外在客观对象的模拟式描摹。严格地说,艺术家必须首先"有创作的意向性",也就是说,内在地形成发自心灵深处的"创作欲望",即必须在自身的艺术生命中点燃或燃烧起创作灵感之火星,接着又在实际创作中,伴随着创作活动之展开,将内在的意向性当成自身生命的审美生存方式,通过眼睛的"面向存在的观看",引导出画者之思,让自身的创作之思配合巧妙的手的机智运作,进行自我展现和自我实现。

艺术家之思，就是艺术家内在意识中的意向性的自我展现。

一、基于"在世存在"的艺术之思

要真正懂得艺术现象学关于艺术作品的本质的基本观点，当然必须首先彻底摆脱传统形而上学关于美学和"思"和"物"的陈旧观点，真正地照胡塞尔和海德格尔的"思"的方式去考察艺术及艺术作品的本质问题。

海德格尔关于存在及艺术作品的本质和真理的思考，本来就是建立在对传统思维方式的批判的基础上的。这个批判越彻底，我们就越深刻地领会海德格尔的艺术现象学。

所以，问题的首要关键是要像海德格尔那样，学会如何"思"。按照海德格尔的说法，"我们首先必须深思存在"①。只有在这样的视野下，思的活动，一方面让我们本身同"思"一起去"思"，在直接的和亲临的"思"中"存在"；另一方面，又在"思"的"存在"中，召唤出一切所思之物，使之随思的活动而来到这个世界上，使之"临在于世""显现其所是"，也就是说，使被召唤之物也随"思"的存在的自我显现而同时地"存在"于世界。海德格尔所进行的"思"，就是现象学的"思"的典范，是对艺术进行艺术现象学研究的"基本功"。

海德格尔对"思"的上述理解，集中地表现在他所写的《什么叫思想？》和《面向思的事情》这两本书中。《什么叫思想？》这个题目，其原文（*Was heisst Denken?*）本来是具有双关性的深刻意义的。原动词 heissen 如同英语中的 call 和法语中的 appeler 一样，既有"称谓""取名"的意思，又有"召唤""呼叫"的意思。所以，"Was heisst Denken?"真正的和全部的含义，应该包括"什么是思想？"（什么叫作思想？）和"思想

召唤着什么?"两层不可分割的内容。显然,这样一种"思想",只能在艺术家那里才能典型地实施,因为艺术家之所思,一方面展示了艺术家内在意向性的创作意愿及实施方向,另一方面直接把艺术家自身及其思维活动同其所思的事物联系在一起。而在艺术创作过程中,艺术家总是力图使其所思体现在其创作的图形或象征性事物中,这就意味着,"思之启动""思之所思""所思过程""所思之对象之呈现"及"思之终结"等各个环节联系在一起,从而全面展现了思之"存在化"的过程及其中涉及的各种因素之间的相互关系。因此,艺术家之思只能在创作过程的现场徐徐展开,并在其作品中"永驻其创作生命"。

显然,从海德格尔的现象学出发所理解的"Was heisst Denken?"这个问题,是海德格尔批判旧形而上学的深入展开,又是他关于艺术的一系列重要观点的基础。所以,海德格尔所说的艺术作品的真理,与其说是在传统意义上的鉴赏艺术品中所获得,不如说是艺术家和鉴赏者在"思"中,作为"存在"的亲临于"思"中,去同时地"思"艺术之所思和"召唤"艺术之所召唤者。

不论是创作还是欣赏,都是一种作为"存在"的"思",但这种"思"又不同于普通的"思"。这种现象学意义上的特殊的"思"的活动,原本又同"思"的最原初的意义相联系。

海德格尔指出,思想本是一种手艺(Handwerk),他所强调的正是思想的无言的和沉默的劳作。在这里要注意,德语中 werk 和英语中的 work 及法语中的 oeuvre,都包含着"劳作"和"作品"的意思。所以,作为一种"手艺"的"思",从一开始,就包含两层相辅相成的因素:它既是"劳作"过程,又是"劳作"的作品。

还要注意到:所有的"劳作"都是要靠手去完成的;但手的劳作技巧无非是"思的存在"以及"思"与"世界"发生关联的最亲近的和最直接

的手段。

在手的劳作中的"思"的展开，正是人类区别于一切动物，因而能以"谋划"或"筹划"（Entwerfen）方式而"在世存在"的最本质的特点。

艺术作为"存在"，作为"思"，就是这种原本意义上的"无言的沉思"和"创造性的劳作"的自我显示，是在"思"中"安排世界"，在"思"中将一个"敞开的世界"立足于一个遮蔽的"大地"之上。当艺术品在我们面前和盘托出一个立足于遮蔽的大地上的"敞开的世界"的时候，就是达到了海德格尔所说的那种状况，即"艺术作品以自己的方式敞开了存在者的存在"；也就是说，我们在艺术品中看到了"某一个存在者……在作品中进入其存在的光亮（Licht）里而立足"，进入原本意义的真理之中，即进入"无蔽状态"②。

二、艺术与真理

艺术品的真正意义——正是在作品中演历着这种敞开、这种揭示、这种存在者的真理。③

问题在于艺术中的这种"存在的真理"，究竟是什么？它为什么会在鉴赏中引起"共鸣"？

既然艺术不是以作为存在者的"物"为对象的某个艺术家的主观意向性的创造活动，那么，艺术品的"真理"也自然不仅仅是作为主体的艺术家在临摹外物对象时的"情感""意境"的注入的产物，同样也不是作为主体的艺术家"反映"现实对象的结果。海德格尔认为，艺术品中的"存在"的真理，是原本的艺术创作活动中，作为"存在"的"思"的"在世"的谋划的结果，是"在世"中所遇到的"世界"的敞开过程，因而也是"在世"中的"世界"的"自我澄明"。这是艺术中的真理的真正根源。

因此，在欣赏中的欣赏者，在把欣赏本身视为艺术中的存在真理的显示过程的时候，由于欣赏者把这种欣赏也同时地视为自身的"存在"的显示过程，才有可能在艺术所显示的那个世界中找到欣赏者自身的生活世界，由此，才产生了共鸣。

所以，欣赏者的欣赏，作为"存在"在艺术品中的自我显示，是立足于艺术品本身所包含的原有的那种"存在的真理"。欣赏活动中的"共鸣"，欣赏者在艺术品中所发现的"存在"的"真理"，毕竟是第二性的，是由艺术的本质中原已凝聚的存在的真理所决定的。

任何一种艺术作品，其感人力量，就其本源而言，是来自原初艺术活动中的艺术本身的自我存在化过程；在欣赏的过程中，这种原初的存在的真理，又随着欣赏者将艺术品作为艺术品（als Kunstwerk）的"存在"的自我显现而自我显现，重新召唤起艺术本身原初遭遇到的那个"世界"。所以，共鸣中产生的世界，是艺术品中的"世界"同欣赏者在观赏中所召唤的"世界"的相互沟通交流，是被欣赏的艺术品中的艺术力量和艺术生命力的又一次"在世显示"的过程。关于这一点，海德格尔在分析古希腊建筑艺术典范——神殿的时候，为我们树立了最生动的榜样："神殿阒然无声地开启着世界，同时把这世界重又置回到大地之中。如此这般，大地本身才作为家园般的基地而露面。"①

三、艺术家的"看"与"思"

艺术家的思维具有常人所缺乏的某种特殊性。中国美术学院许江在《第三眼》一文中说："画之所画，是人之所见，艺术的本体正是'人如何去看'的问题。绘画艺术正可以在一个命定的视域中，在准备好的坚定之中，演习'看与被看'的基本命题，从一个更高的层次上回返自己。

对中国美术学院油画系的艺术家来说,这种艺行的明证,不仅在于创作作品,更在于构建'艺术之如何去看'的方法体系。所以在今天面对图像时代、图像化感知带来种种弊端的情形下,他们是较早的觉醒者。他们的艺行表现出这样一种人文的境界:如何以直观建构和反观自照的方式,让人的视觉体验持续地走向被普通理解的精神存在。"

所谓"看与被看"的问题,就是"画中之思"的自我展开过程。艺术家之思,不是像科学家那样"从主体到客体、又从客体到主体"的逻辑归纳和推理过程;也不是像哲学家那样进行抽象的概念运动过程;而是在"看与被看"的逐步和反复的实践中,让"思"自身从画家身体生命的隐秘处,在绘画意向的不知不觉地引导下,缓缓地展现出来,并在自我展现中,又同时地向画家发出"召唤",使画家在"被召唤"中接获"思"自身所给予的珍贵礼物。艺术创作完成之时,正是画中之思所给予的"礼物"获得明亮敞开之日。

所以,许江认为,绘画的意义就在于寻求大道自然的记忆,以大道自然的角度来观看世界。这里所说的"大道自然的记忆",实际上就是艺术家内在心灵中对世界的亲身体验的思想结晶,是艺术家"在世存在"过程中积累和反复提升的生命智慧。当然,这是一种生命境界的不断提升过程,需要艺术家主动形成对自然之道和生存之道的虔诚的信仰。

中国传统文化对生命的独特理解,从一开始就强调"天地感而万物化生,圣人感人心而天下和平"⑤,集中从"自然化生""天人合一""生生之德"的三重交错视野,切入宇宙观和生命观,从而以宇宙生命整体及其与人类生命的全方位关联的广阔视野,探索并实践独特的生命观。这完全不同于西方古希腊哲学家所创建的生命观,他们试图从超自然的"神"入手,把超自然的"神"当成创造宇宙的神秘力量,并由此出发,

仅将生命当成个体化的"存在",突出个体生命的价值,孤立地探究以独立个体为基本生存单位的生命的自由性质,一方面在哲学上造就关于个体生命的各种主体化理论,另一方面在自然科学领域,将个体生命分割成"身体"(Body)和"精神(心理)"(Spirit)两个相互对立的系统,再以"分析""综合""归纳"的基本方法,把个体的生命拆解成各个器官及不同系统,注重从"实证"角度研究可见的形体、器官及其功能,建构针对生命各个部分的分门别类的生命"学科"。直到20世纪末,西方思想家和生命科学家在总结生命科学的最新成果之后,特别是吸取西方近代化对宇宙自然生命造成的严重破坏的惨痛教训之后,少数杰出的生命科学家诸如莫洛维奇(Harold J. Morowitz, 1927—2016)和乌拉诺维奇(Robert Ulanowitz, 1943—)等人,着手修正西方传统生命观,认为与其说生命是单个的独立封闭有机体,不如说是多维度开放的自我组织体系,靠有机体与周在环境系统的信息、能量和物质的交流,维持生态系统的关系网络,他们强烈主张以生命生态系统的观点,取代传统单纯生物学或生物物理化学的生命观。⑥

可是,翻阅中国最早关于生命的典籍《黄帝内经》,通篇全面体现"天人同道、天人同理、天人同序"的基本道理。正如明代张介宾说:"天地之道,以阴阳二气而造化万物;人生之理,以阴阳二气而长养百骸。易者,易也,具阴阳动静之妙;医者,意也,合阴阳消长之机。虽阴阳已备于《内经》,而变化莫大乎周易。故曰天人一理者,一此阴阳也;医易同原者,同此变化也。岂非医易相通,理无二致,可以医而不知易乎?"⑦

所以,论及人类生命之生,《黄帝内经》以"上古天真论篇"为第一章,开宗明义宣称:"天者,本也。"天,作为生命之本,隐含极其丰富而深刻的意义:生命源自天,"天"不仅成为一切生命的自然父母,也是一切生命继续生存发展和生生不息的基本条件,又是一切生命始终进行自

我创造和自我更新的动力源泉,是一切生命有可能延续传宗接代的自然客观基础,同样也是实现生命个体之间进行不断互动、交错渗透转化并构成全息连接的命运共同体的最高力量。为此,《黄帝内经》明确指出:"人生于地,悬命于天,天地合气,命之曰人"⑧。

《黄帝内经》引用黄帝与岐伯的对话:"黄帝问于岐伯曰:愿闻人之始生,何气筑为基?何立而为楯?何失而死?何得而生?岐伯曰:以母为基,以父为楯。失神者死,得神者生也。黄帝曰:何者为神?岐伯曰:血气已和,荣卫已通,五脏已成,神气舍心,魂魄毕具,乃成为人。"⑨

《黄帝内经》认为"生"作为生命的根本、灵魂和动力,并非只是单指一个有限生命个体的诞生及其基本条件和过程,也不是单个孤立原始基质的单向直线展开,而是宇宙自然全方位发挥多维度生成功能并持续保障不断更新的生机勃勃的多元生命原动力的总称,是充满创造潜力的多元生命原初本体基质("精""气""神""道""阴阳")有可能和谐构成并错综复杂进行协调运作的生命统一系统的总表演。诚如《黄帝内经》所言:"太虚寥廓,肇基化元,万物资始,五运终天,布气真灵,揔统坤元,九星悬朗,七曜周旋,曰阴曰阳,曰柔曰刚。幽显既位,寒暑弛张。生生化化,品物咸章。"⑩

《素问·宝命全形论》进一步指出:"人以天地之气生,四时之法成","人能应四时者,天地为之父母"⑪。这也就是说,生命作为自然生成的结晶和产物,不是神秘不可测的,而是自然精气运动并进行自我创造的体现,是宇宙万物不断进行精气聚合离散而又不断重复更新的过程的缩影。《庄子·知北游》说:"人之生,气之聚也。聚则为生,散则为死。……故曰:'通天下一气耳'";《鹖冠子·环流》说:"有一而有气,有气而有意,有意而有图,有图而有名,有名而有形,有形而有事,有事而有约。约决而时生,时立而物生";"莫不发于气,通于道,约于事,正

于时,离于名,成于法者也";《鹖冠子·泰录》认为"天地成于元气,万物乘于天地","天者气之所总出也"。⑫所以,元气是天地万物的本原,天本身就是气。王充在《论衡·自然》中也明确地说:"天地,含气之自然也","天地合气,万物自生"。后来,金元时期名医李杲根据他自己研究生命的经验并集中针对《黄帝内经》"上古天真论篇"指出:"真气,又名元气乃先身生之精气也"⑬,"天真,天乙始生之真元也。首四篇论调精神气血。所生之来谓之精,故首论精;两精相搏谓之神,故次论神;气乃精水中之生阳,故后论气"⑭。

这样一来,《黄帝内经》所强调的生命之"气",实际上不仅包含了作为生命原始基质的"精""气""神",而且,也包括与之协调运动不止的"天道""地道""人道"和"阴阳五行"诸要素及其复杂交错运作。

从这样的生命哲学出发,中国传统人文思想要求每个人严于律己,德行天下,止于至善。"合抱之木,生于毫末;九层之台,起于垒土;千里之行,始于足下"⑮。"诚者,天之道也;诚之者,人之道也"⑯;人秉天命为性,自然要求继承和发扬天道之诚。凡立志"明明德于天下"的人,都无例外地从自修自律出发,克己度人,致力于"慎独",以诚为心,不自欺欺人,不弄虚作假,言行一致,扎扎实实。孔子就说"为仁由己,而由人乎哉"⑰,"志士仁人,无求生以害仁,有杀身以成仁"⑱。汉儒大家董仲舒由此指出:"仁之法,在爱人,不在爱我;义之法,在正我,不在正人。我不自正,虽能正人,弗予为义。"⑲

以此为基础,进一步要求自己从大局出发,心怀天下,尊重自然,关心人类命运共同体的建设发展,把社会利益摆在首位,以奉献社会为乐,心系人民,树立人民至上的坚定生命志向,兢兢业业为人民服务,一心为人民谋幸福。

当代,由于现代社会已经随物质丰富而腐蚀了相当一部分人的道

德良心,强调"诚"的态度,具有特别重要的意义。"诚"的真正意义,已经远远超出古代人的理解,不只是停留在"慎独",不仅仅是闭门思过,进行自我检查,而是进一步树立自觉心,不仅对自己,而且对国家、对民族、对社会、对人民、对他人,以及对整个自然和整个世界,时时进行认真的反省,时时处处,以诚相待,认真负责,不弄虚作假,而要实事求是,尽心尽力把自己的生命奉献给民族和国家的事业。

生命是人类一切物质财富和精神财富的基础和创造力量,也只有人类生命才能创造文化。文化的出现及其在人类社会中的发展和繁荣,体现和见证了人类生命的伟大价值。文化是人类生命的社会实践和个人生活实践的经验总结,是人类生命智慧的结晶和持续创新的能量源泉,是个体生命和社会生命合作共享的思想资源和精神财富,也是人类生命朝向光明未来和开拓新希望的精神动力。

文化是宇宙自然和人类生命中的精华相互渗透融合而"化生"出来的,是"天地人"三重生命长期交错互动而演变发展的优秀成果及神奇微妙的结晶和象征。文化不但累积和浓缩"天地人"三重生命的丰富经验,升华了"天地人"三重生命的智慧,也继承和不断发扬了生命自身的"生生之德",本身成为"天地人"三重生命的交错互动的优化成品,承载言象意象互动互通的特性,获得和具备"有无相生"和"意象互换"而生生不息的生命力,而具有无上生命价值和创新不止的精神,文化价值本身也获得与时俱进的自我发展动力。

因此,文化是拥有生命力的"天地人三才"长期和谐融合的生产精华,特别是人类心智独特创造的产物,在人类历史发展史上,文化始终成为"天地人三才"生命共同体的精神支柱,更是人类命运共同体健康发展的基础力量。文化远不是有形的文化产品和可见可感知的文化活动的集合体,也不是单纯由语言文字表达的论述系统,更不是单纯表现

为"歌舞升平"的五光十色景象，而是源自"神飞扬""思浩荡"^②的主动创造精神的表现，是"能通天下之志"的创造生命体不断更新的创新实践的产物，其内在固有的各构成因素及其相互关系网络，是一种活生生的创造生命体，而形成了文化自身的生命基础，它们之间形成的关系张力，始终在进行自我活动和自我创新中，更会随着时代的进展而不断发生变化和重构。

文化不能脱离人及社会，文化更不能脱离社会和文化本身不断变动中的生命及整个宇宙自然，一点也不能脱离文化内在动力的不断更新过程。所以，文化的不断更新过程，也是每个人生命品格和价值不断提升的过程。

中国传统优秀知识分子，历来把自己从事文化事业当成献身民族大业、报效国家的神圣活动。孔子说："敏而好学，不耻下问，是以谓之文也。"^②刘勰在《文心雕龙》中说："文之为德也大矣，与天地并生者，何哉？夫玄黄色杂，方圆体分，日月叠璧，以垂丽天之象；山川焕绮，以铺理地之形：此盖道之文也。仰观吐曜，俯察含章，高卑定位，故两仪既生矣；惟人参之，性灵所钟，是为三才。为五行之秀，实天地之心。心生而言立，言立而文明，自然之道也"；又云"人文之元，肇自太极，幽赞神明，《易》象惟先。庖牺画其始，仲尼翼其终。而《乾》《坤》两位，独制《文言》。言之文也，天地之心哉！若乃《河图》孕乎八卦，《洛书》韫乎九畴，玉版金镂之实，丹文绿牒之华，谁其尸之？亦神理而已。"^②三国时期，在国家动乱、生灵涂炭的危急时刻，魏国谱学家挚虞（250—300 年）指出："文章者，所以宣上下之象，明人伦之叙，穷理尽性，以究万物之宜也。"^②

实际上，"文化，无论其认为经天还是纬地，往往具有人为属性；它都是属于人类自己的感性认知及其实践行为，在初始阶段，是各自生存

方式的多元化存在"㉔。中国文化就是中华民族传统生命观的集中表现,体现了中华传统生命观的特征,特别是隐含着中华民族历经千百年历史经验而累积的珍贵价值观。

人类生命始终伴随文化生命本身的发展。"由于历史的原因,人类一直在黑暗中追求光明。众多的人由于生活的困境,一生疲于奔命,只有少数智者在为光明而苦其心志。虽然在世界各文明古国都产生过这样的智者,但我们认为中国先秦古典文献中蕴涵的哲学智慧,更具根源性、系统性、逻辑性和天然性。在当今互联互通的全球化时代,唯一持续不断衍生了数千年的中华古文化,为人类共同追求与探索命运共同体的智慧成为可能并提供条件"㉕。

新时代的中华儿女不仅要继承与发扬中华文化和世界文化的优秀传统,而且也身负全面复兴人类文化的重任。每个人都应该通过自身生命的自我教育、自我提升和精思力践,充分发挥生命的光和热,为人类思想文化的全面复兴,以及人类命运共同体的健康发展作出贡献。

艺术家的创作不是在整个世界及生活世界之外进行的。艺术家的任何创作灵感及他们的整个创作活动,乃是世界生命整体的一个重要"生命之道"的体现。艺术家只有主动地使自己的创作活动纳入这个"生命之道",才有不断创新的希望。

四、艺术家的"思"的特殊性

艺术家的"思"是很复杂的。它包含多层次的结构,又同时实现多面向和多维度的运作,甚至包含某些神秘的因素,即包含某些难以言说和难以表达的成分,因为它涉及许多超出语言和逻辑的范围的东西。不仅如此,艺术家的思还往往采取许多无意识和不确定的运作方式,在

实际展开时卷入许多非理性、非经验和非秩序化的程序,以致艺术家的思,不仅呈现出难以通过普通语言表达和概括的特殊性,而且还使艺术家本人既无法控制它的进程,也无意去理解它。在这种情况下,艺术家的思,是在艺术家本人专心致志从事创作的时候,在艺术家无意识的情况下,由思想本身的自我实现而运作的。

概括地说,艺术家的思是把其特殊的"身体之思""情欲之思""历史之思"及"生命之思"交错地运行起来的创作过程。也就是说,这是将生命中的"身心合一"在创作中相互交错进行的"特殊的思",是在艺术创作过程中采用超越主体和客体的方式,单凭创作欲望和情欲自身的自我展现,在眼与手的双重审美表演的和谐配合中,把头脑中的思考巧妙地与眼和手的共时性审美创造活动结合起来进行的。

为什么要把艺术家的"思"规定为"身体之思"? 传统形而上学把"思"规定为意识的逻辑思考活动,并使之沿着理性的规则实际展开。在西方近代哲学史上,人们还创造了各种经验主义和理性主义的思维模式,试图使思维活动统一在特定的逻辑框架中。所有这些规定和模式,都只能使创作中活生生的复杂思维活动被纳入僵化的公式,无助于实际创造活动的实际展开本身。

对艺术家来说,创造活动本身不应该先有框架,而后才照此行事;相反,创作是生命体本身的一种生存欲望的由衷展现和实施,因此,创作应该让创作者自身放松一切精神压力,特别不要受到外来干扰,仅就于自身内在经验的解放,任内在经验中的意向性自由展开,自在地与天地自然万物敞开互通互感,解除原有的被遮蔽的天地,从而敞亮起来,显现在光亮中的世界真理。这就是海德格尔所说的艺术家亲临现场时应有的自然态度。唯其如此,原来被遮蔽的万物,才能够在艺术家意向性的冲击下徐徐敞开自身面貌。正是在这里,艺术家的意

向性扮演了非常重要的作用。所以，海德格尔说："存在说的是在场。着眼于在场者来看，在场显示为让在场。……让在场的本己因素表现在：它带入到无蔽者之中。让在场意味着：解蔽（Entbergen），带入敞开域（das Offene）之中。在解蔽中运作的是一种给出，也就是在让—在场（Anwesen-lassen）中给出在场即存在的那种给出。"⑳

艺术家的思想，作为一种特殊的思，之所以能够敞开原有的遮蔽，恰恰是因为思想是在生命的自然运作中进行自我展现。在这种情况下，思想是生命活动的一个组成部分，也是生命力的一个表现。在这样的视野下，思想不是脱离生命运动的纯粹意识的孤立活动，而是整个生命体的超越欲望和超越实践的一个环节，是同整个生命体的综合性超越活动紧密结合在一起的，特别是集中表现在艺术家的意向性之中。为此，艺术家的思，与其说是属于主体性逻辑思维和概念运作过程，不如说成是整个生命体的审美生存的在世过程的一部分，特别是作为生命基础的身体的在世存在过程的一部分。

对于艺术家来说，我们特别强调身体的重要性，即强调艺术家的身体在创作中的特殊敏感性及在世生存的实践智慧。艺术家的思从来都不是孤立的纯粹意识活动，也不是脱离整个身体的审美感应性运作，而是会紧密配合身体在世过程中所遭遇的生存情态，紧密配合身体在世时所形成的情趣心态，紧密配合身体所产生的创作欲望和意向性。艺术家的身体之思就是指他的整个身体生命力的复杂展现：一方面是指身体作为肉体和生理结构的有机运作，另一方面又是指身体中的肉体与精神因素在创作中的和谐配合。

为此，我们还必须深入理解艺术家的身体的特殊功能，尤其是它的特殊创作功能以及它在创作中的思的性质。

艺术家的身体的思，首先是让身体尽情发挥内在的生存欲望和激

情。梵高的每次创作，都伴随着一系列欲望和激情的爆发过程，这是梵高身体本身的自然反应和敏感性的表现。

梵高的身体具有别人所没有的那种生命激情和生存意志。因此，梵高的眼睛，作为他的身体的一个最敏感的部分，始终在生命激情的感召下颤抖不已，每当遭遇一个令它激动的事件的时候，它就发出连梵高自己都无法控制的颤动性反应和神秘光芒。由梵高眼睛中发射的这种带有神秘性的眼光，使他敏锐地捕捉到自然界的生命运动，他创作的油画作品，诸如描画塞纳河沿岸各种景色的作品，巧妙地表现了塞纳河水上下左右一切存在物的生命冲动及生存脉搏，梵高用灵巧的手的运作，还画出它们的生命运动的强烈色彩及节奏。

所以，梵高画中的向日葵和麦田，才成为他的眼睛、自然界及他的整个身体的颤动式生命激情的集中表现。在这种情况下，绘画活动并不归结为画家本人的单纯性基本色彩的并列或拼凑，而是活生生地把握生命运动的脉搏，通过眼睛的敏锐觉察，通过手对混沌色彩的交错混合，展现生命本身在自然条件的挤压和安排下所表现的强烈而美丽的生存意志。因此，梵高对实际自然对象的自然线条细节及光影边界并不感兴趣，干脆不去处理有些细节；对他来说，重要的是要画出他的身体的生存感受中的最敏感部分，画出身体对自然物的最强烈反应的那种特殊情绪的波浪运动及所反射的奇特色彩。

由此可见，画家的身体之思，尤其体现在他的眼睛和手的巧妙配合中。法国超现实主义戏剧家、诗人让—科克多(Jean Cocteau, 1889—1963)曾经生动地说：在实际创作中，不是他的头脑在思考，而是他的手在思考，也是他的手带领他手中的笔进行创作。同样地，西班牙超现实主义画家、雕塑家胡安·米罗(Joan Miro, 1893—1983)也很重视身体之思的运作及发挥。他说："我所寻求的，是没有运动的运动，是类似

于人们所说的那种沉默的说话艺术。"⑫米罗所说的"沉默的说话艺术"就是艺术家的身体之思的一种表达方式,它通过无言的图像呈现,向人们陈说画家的身体的感受及在世欲望。

所以,艺术家的身体之思又同时展现了艺术家的情欲之思。本来,艺术家生命的珍贵性就在于他们的身体的敏感性。这种敏感性建立在艺术家的情欲的强烈性及直接性之上。构成艺术家生命的基本动力,是他们的情欲冲动和强烈生存意志。艺术家充满了对生存的激情,尽管此种生存激情时而赤裸裸地呈现,时而又隐秘。但是,归根结底,艺术家的激情是他的艺术生命的基本动力和创作基础。因此,即使当激情掩饰的时候,它并没有真正地熄灭,而是潜伏在生命深处,时时期待新的爆发。每一场激情的爆发,都是艺术家生活中的真正欢乐节日。这时,用毕加索的话来说,就是艺术家通过他们的创作狂热,用身体之思及其运作,"清洗着我们灵魂中所积累的日常生活的尘埃",从而把艺术家引入最疯狂的激情爆发时刻,也使他们进入情欲奔放的巅峰。毕加索说:"我并不画我所看到的,而是画我所想的。"⑬毕加索在这里强调:画家所"想"的,不是哲学家所想的,也不是科学家所想的,而是艺术家所欲求的,是他们激情期待着的那些东西。这也就是说,艺术家在创作中所"想"的,是他的情欲所追求的东西,而不是理性的对象。因此,画家的充满激情的思并不需要固定的对象,也无须物质地展现在眼前。

所以,对艺术家来说,他的思是激荡起来的情欲的变种。它来自艺术家精神生命的激动和感应。本来就字面意义来看,艺术家的思是"被激荡的理性",法国人称之为 la raison affectée,它来自拉丁文动词 afficere,意思是指"被触动的才能",因为艺术家具有一种特殊的才能和感应能力,这就是"善于被触动",同时又善于做出敏感的反应。由于这

是属于情感范畴的特别敏感的反应能力，又是通过身体的神秘部位所作出的反应，所以，它也是一种"无法控制的能力"。

许江在《心中之葵》一文中说："也许是家乡特有的树种，也许是打小门前常见的闲花野卉。这些植物与人相伴，常含一番情。当相关的思绪涌动之时，植物便活脱出来，生生如在目前。这植物常常是记忆的引子，在眼前与脑海中穿针引线，在现实与远年的交叠中见出岁月的情愫。"他坦率地说道：正是在他眼前的葵的感应下，他像梵高那样由衷地觉得葵"那里边联结的正是金黄而狂热的感人生命"②。

为了消除传统形而上学对"创作中的思"的误解，海德格尔多次邀请艺术家与哲学家一起共同"亲临""思之自我展现"过程，这就是某种"可思虑的东西"与艺术家的眼睛和手的创造性共时运作而自我呈现的过程。海德格尔指出："可思虑的东西乃是给予思想的东西。它从自身而来呼唤我们，要我们朝向它，而且有所运思地朝向它。可思虑的东西绝不只是由我们提出来的。它绝不仅仅依赖于我们对它的表象。可思虑的东西有所给予，它给予我们去思想。它给予自身具有的东西。它具有它本身之所是。多半从自身而来给予思想的东西，即最可思虑的东西，应当在我们尚未思想这一点上显示出来。"③

在画家那里，海德格尔所说的"可思虑的东西"，实际上就是发自画家生命深处而形成的特殊生存欲望，一种具有审美价值的存在意愿，它随着画家面对存在的境遇，由衷地产生于生命内部，采取生命生存的特殊方式，主要以身体感应和情欲直觉表达的途径，在画家随机应变地操作自身的眼和手的过程中，直接地转化成为画家的一系列创作活动。

许江《被拯救的葵园》中的各种葵花，固然原汁原味地呈现出当代地球环境的污染以及自然万物的兴衰历程，证实了李白的诗句"天地

者,万物之逆旅;光阴者,百代之过客";同时,也深刻地描绘了当代技术世界及全球化之悖论性质,揭示人类为现代化付出的沉重代价。然而,更重要的是,这一系列葵花,又错综复杂地表达了画家本人面对活生生的存在时,所流露的情感和意志以及他对未来的期望。因此,《被拯救的葵园》中的葵花,与其说是自然界的对象的反映,不如说是画家本人的生存经验的积淀结果及其积极外化力量的宣示。显然,许江在创作过程中所展现的思路,已经原汁原味地自我显现在我们面前。

因此,艺术家的思是不同于科学家和哲学家的特殊的思,它是由理性与非理性、感性与智性、情趣与欲望以及肉体感受与心灵感应相结合的复杂运作。所有这一切表明,只有首先彻底批判传统形而上学的思的模式,才能真正体会艺术家的思的性质及特殊性。

五、艺术家的"思"与知觉的整体性

知觉在艺术创作和审美活动中占据非常重要的地位。艺术家作为创作主体,作为审美实践的主导者,作为审美创造的实践者,都不能不把知觉当成首要创作和鉴赏的"门户",并以知觉为基础和出发点开启艺术创作与艺术审美的整体活动,而且始终把知觉贯穿于艺术创作和艺术审美之中。

知觉不只是艺术家开启自身艺术创作过程的首要步骤,而且也是艺术家持续维持其艺术作品的内在生命力的重要杠杠。

对于有文化修养和文化创作意志的人来说,知觉乃是使艺术家及其观众共同集聚于天地之间及维持其"在世存在"并由此而同整个世界联系在一起的基本通道,是使人类共聚于天地之间并让每个人与社会

的特殊性得以保持的基本存在方式。正如梅洛—庞蒂所说，唯有通过知觉，我们所经验和观察到的物、真和善，才成为我们所创建的世界。真正对我们具有"意义"的世界，是通过知觉这个沟通"门户"所创建的；反过来，我们也只有通过知觉，才能使我们自己体验到我们所感知的世界的原初状态。换句话说，只有知觉，才使我们摆脱传统一切独断论（不管是主观主义还是客观主义）的约束而真正触及原有的自然世界，也只有通过知觉，我们才能体验到亲临的世界。我们只有通过感知，才能体会到我们的身体所体验的经验存在；感知也就因此而成为我们与世界实现相互接触的"必不可少的根基"⑩。

艺术家不能停留在自身视觉的欲望及其在特定瞬间内的满足感。他们要探索的是一再地更新和延伸的人性欲望，并在他们的生命历程中努力地陶冶自己的生活情趣，调整自己的生命节奏。杜尚曾经把这种无止境的特殊创作欲望称为"理解的嗜好"（Appétit de compréhension）。在这里，杜尚用法语 appétit，即"食欲"这个词，来形象地表达动脑筋活动中对各种未知事物的嗜好及好奇状态。因此，杜尚说："绘画不应该只单纯停留在视觉或视网膜上，它也应该关切脑筋活动，关注我们的理解嗜好……创作《凉瓶架》，就是为了满足超视觉的欲望，为了满足无形的'伤脑筋'问题，是对我们的思想挑战的艺术品。"

所以，艺术固然离不开视觉，但视觉之所以重要正是在于视觉本身是艺术家的生命的"窗户"，是艺术生命的灵感通道，是艺术家与世界交流的中介，又是艺术家灵魂的敏感性的测量器。

既然视觉的重要性脱离不开它与生命活动的联系，离不开它与不可见事物的联系，也脱离不开它与艺术创造的关联，那么艺术家的视觉，就应该像自由的生命那样，是毫无约束和毫无规则的。所以，真正的艺术意义上的视觉，就是超视觉的视觉，是"非常态"的视觉！

正如达利所说："艺术并不像玩足球；越违反规则，就越能够更好地命中目标。"[②]所以，探索艺术创作之谜的过程，就是通过感性，但又向感性之外进军的探险活动，是借助于感性，但又超越感性向无底的深渊探索的游戏过程，是向反常规挑战的过程。这就给艺术创作提出了极其困难的问题，也是向艺术家提出挑战性的问题。但是，恰恰是向极其困难的目标的挑战，是对艺术家的一种极大的尊重，是对艺术家的极度赞美和极大期望。换句话说，唯有艺术家才有资格享受这样的荣誉，也唯有他们才有资格获得人们对他们的极大期望。

实际上，杜尚为当代艺术开辟的新视野，集中在"观看"这一最具"直观性""主观性"，以及"内外同一相关性"的一种"知觉"。在这里，观看并非人们一般所理解的"一种知觉"而已，在所有知觉中，它是最典型的"情""意""感""智""想象"相统一的人类生命的特殊官能，又是最敏感的身心合一的生命触觉。"观看"并非单纯眼睛的"观看"，而主要是以什么心态"观看"：在"观看"中，你想什么，就"观看"成什么。同时，"观看"并非单纯停留在"观看"范围内，也不仅仅是观看者对于某个对象的观看而已，而是包含了观看中一切相关的主客体互动关系、内外各种相关因素之间相互关系的变化，以及观看者的内心情志变化。人是有思想意识，会说话又善于创新的视觉动物。"观看"实际上集中暴露"观看者"本人在"观看"中的心态。"观看什么"和"观看到什么"，在很大程度上取决于观看者本人的思想意识及追求的目标。一个人有什么样的道德意识，也同样可以在其"观看"中显示出来。"观看"之所以如此奇特，并不是它具有什么神奇的功能，而是因为一切"观看"及其效果，实际上都与"观看者"的心态紧密相关。

中国传统思想文化很早就揭示了"观看"的真正奥秘。艺术和医学一样，把"观看"视为"命门"，所谓"神乎神，耳不闻，目明心开而志先，慧

然独悟,口弗能言。俱视独见,适若昏,昭然独明,若风吹云,故曰神"③。

作为观看的一个器官,"眼"是艺术家进行艺术创作的"门户"及其联结内外世界的关键环节。中国传统艺术和中国传统医学一样,都认为人的眼睛是"五脏六腑之精也,营卫魂魄之所常营也,神气之所生也。故神劳则魂魄散,志意乱。是故瞳子、黑眼法于阴,白眼、赤脉法于阳也,故阴阳合传而精明也。目者,心使也;心者,神之舍也。故神分精乱而不转,卒然见非常处,精神魂魄,散不相得,故曰惑也"③;不仅如此,眼睛还是经脉的交接点:"十二经脉,三百六十五络,其血气皆上于面而走空窍,其精阳气上走于目而为睛"⑤,"诸脉者皆属于目"⑥。

北宋著名理学家、诗人邵雍(1012—1077)说:"唯人兼乎万物而为万物之灵。人之知能兼乎万物,而为他类之所不及。"⑦"人之所以灵于万物者,谓其目能收万物之色,耳能收万物之声,鼻能收万物之气,口能收万物之味。声色气味者,万物之体也;耳目鼻口者,万人之用也。体无定用,惟变是用;用无定体,惟化是体。体用交而人物之道于是乎备矣。……是知人也者,物之至者也;圣也者,人之至者也……人之至者……谓其能以一心观万心,一身观万身……一世观万世者焉。又谓其能以心代天意,口代天言,手代天工,身代天事者焉。又谓其能以上顺天时,下应地理,中徇物情,通尽人事者焉。又谓其能以弥纶天地,出入造化,进退古今,表里人物者焉"⑧。"道之道,尽之于天矣,天之道,尽之于地矣,天地之道,尽之于物矣,天地万物之道,尽之于人矣"⑨。

清代名医石寿棠说:"人之神气,栖于二目,而历乎百体,尤必统百体察之。""察其清浊,以辨燥湿;察其动静,以辨阴阳;察其有无,以决死生。"⑩

望而知之谓之神,是以目察五色也。疾病表现千变万化,而社会问题则错综复杂,只有忠诚尽责,功夫笃实,灵巧机智,才能观细洞微,目

及四海,望穿病因。

由此可见,"观看"是艺术家进行创作的主要"门户"和"基地"。正是在观看中,艺术家把他的感性和理性、外来刺激和内在感受结合起来,并把他的整个生命与周围相关网络联系在一起,开动创作思路和创作实践,并以此为中心,将创作的场域扩展成艺术表演的舞台。

福柯以考古学和谱系学的方法,对西班牙著名画家委拉斯凯兹(Diego Rodríguez de Silva y Velázquez,1599—1660)描画作品的过程进行分析,揭示委拉斯凯兹的"观看"技巧,说明"观看"在艺术创作中的关键意义。

委拉斯凯兹善于用镜子的反射功能展现"观看"的神奇创造力量,使创作画面拓展延伸开来,并在来回运动的多维时空中进行旋转。1656 年,他创作了一生中最著名的一幅作品《宫娥》。

关于委拉斯凯兹和《宫娥》,参见拙作《当代艺术的创新潜力及前景》(上海交通大学出版社,2023 年)一书。

杜尚所遗留的作品《既然这样》(Étant donnés)也试图向我们提示:当代艺术是以"观看"为核心。通过艺术家创作的作品,给当代人提出一系列艺术问题,同时也带出一系列值得当代人质疑的其他社会问题和哲学问题。艺术就因此变成"观看"的一再重演,并通过"观看"的重演,向当代人提出一系列值得反思的重大问题,这使艺术有可能变成连接当代社会各种重大问题的"中介",让艺术占据社会各种矛盾的焦点,也使艺术从古典的传统意义变为兼有煽动性和启发性的社会力量和精神力量。这就使当代艺术时时都有"变异"(不是"变易")和创新的"两种可能"或"两难窘境":或者变成"随意而变"的"乱七八糟的东西",或者变成创新的产品。

六、一切"现象"均由人所"思"而显现

现象学认为，现象之为现象，是对人而言的。没有人，就无所谓"现象"。也就是说，"现象"在本质上是为人而显现；现象之所以呈现在人的面前，不仅仅是由于现象本身的"客观性"，也不是单纯靠现象本身的独立呈现，而是由于显现出来的现象与人发生了互感，即"呈现的现象"与"观看的人"发生了关系。所以，现象之为现象，只能是在"现象"与"感受现象的人"的相互关系中呈现出来。也就是说，现象的显现，唯有为人所感受，才成为"人的现象"而呈现于世。

要弄清艺术与生命的内在关系，首先必须弄清"什么是人？""为什么艺术成为人类生命的一种最重要的意识超越活动？"

人是有意识的生命体。人的一切活动，作为人的活动，只能是在人的意识的统筹和干预中进行。不受意识干预的人类活动，不是有意识的活动，也就不是人类活动，充其量也只能成为人的"本能"反应。

人的意识使人自身的一切行为和活动，都被纳入由意识统一协调的有意识的行为中。人的一切活动和行为，哪怕是最简单的感觉或知觉，都是与人的生命中占有主宰地位的意识发生关联，受意识的协调而发生其效用。

人的意识具有"统摄"人自身一切活动的能力，也有建构人类生命与万事万物生命的普遍联系的能力，通过意识的这种特有的能力，人类生命与万事万物生命沟通成为新的生命体，赋有意识所熏染和渗透的新意义，万事万物生命也产生出足以震慑人类生命的多样化意义和情趣。

唯有在人的意识活动中，现象才对人具有吸引力并同时又由人的

意识活动而呈现为它所显现的原初生命状态。现象之为现象，不是由于现象本身，正是在这种情况下，一切与人相关的事物的显现，才成为具有现象学意义的"现象"。自然科学与现象学的差异，就在于自然科学所研究的对象，就是那些自然状态中的自然事物，它们以其自身的内在生成和生长规律而运动，不断地发生变异。因此，自然科学一贯套用"主客二元对立"的思维模式，去研究各种自然现象。在自然科学对现象的研究中，不允许科学家怀有任何主观的意愿而去改造他们的研究对象。

心理学与现象学之差异，也同样是由于心理学把它所研究的一切心理现象，当成自然状态中的心理现象，如同自然科学那样，采用自然科学的研究和分析方法，将各种心理现象当成外在于研究者的"客体"或"对象"，并由此寻求它们的各种"规律"。

一切与人类无关的自然现象，当人们对它们还没有给予注意和关注的时候，都是自然状态中的自然现象。所有自然状态中的现象，以其自身的生命力显现于自然的天地之间，表现出它们固有的自然属性，但并没有构成人类意识中的真正意义的"现象"，它们充其量也只能是自然科学家所要探索的自然客观对象。而胡塞尔所一再强调的，恰恰就是要突出人与自然的相互关系中的"现象"的真实意义，即它们具有与人的内在意识及其意向性之间的活生生的关系。现象学批判和颠覆自然科学对于自然现象的研究模式及方法，强调真正的"现象"必须赋有与人相关的鲜活特性。胡塞尔指出："一切可想象的东西都应该回引到作为绝对存在领域和绝对构造领域的先验现象学的领域中。"①他由此而向人们显示了不同于传统理性主义的现象学理性观，指明了进行理性反思的"另类"（Alternative）方向，这直接推动了对传统理性主义的批判。

如前文所述,胡塞尔在晚期思考中,一再强调现象在生活世界中的重要地位及重要意义。

为了强调现象学的"现象"概念的重要性及其特性,海德格尔在谈到语言与人的相互关系时,引用了德国诗人荷尔德林的一句话:"人居于蓬屋茅舍,自惭形秽,以粗布裹体,从此更真挚也更细心。人保存精神,一如女巫保持天神的火焰;这就是人的理智。因此,人便肆意专断,类似于女神,被赋予颐指气使和完成大业的更高职权;因此,人被赋予语言,那最危险的财富,人借语言创造、毁灭、沉沦,并且向永生之物返回,向主宰和母亲返回,人借语言见证其本质——人已受惠于你,领教于你,最神性的东西,那守护一切的爱。"⑫

"人是谁呢? 是必须见证他之所是的那个东西。'见证'一方面意味着一种证明,但同时也意味为见证过程中的被证明者担保。人之成为他之所是,恰恰在于他对本己此在的见证"⑬。人为自身的存在而见证,这就意味着人必须在返回自身本己的时候,也同时返回他同万物的自然关系。这是因为人之为人,从来不能脱离他同天地自然的原初关系,这就意味着人必须返回人自身从最初与天地自然的原始关系脱颖而出的那个原初状态。正是在这种原始状态中,人最能够体验到他同天地自然的单纯质朴的性质。但问题在于人之为人,既然不同于其他生物,由于具备理智和语言,这就要求人必须正视自己的复杂性和双重性质:人一方面是自然的一部分,简单朴素,一切功能都是自然的,一目了然的;但是,另一方面,人既然赋有理智和语言,人又不由自主地成为非常复杂的生物,以致人面对自然时,他总是"自以为是"地而自觉地将自己设为"自然的主人",人不知不觉地借用自身的理智和语言,将自然原本的面貌及其同人的关系加以掩饰,或者加以"改造",这使人与自然的关系,经人的感受及"处理"之后,便从其原本的最初状态转变成

人为加工过的"遮蔽"状态。

人对其与自然的关系的"遮蔽",究竟好不好呢？奇妙的是,一方面,人本身如果不自觉地进行反省,并不会意识到这种人为的遮蔽;另一方面,这种"遮蔽"反而为下一步人对自身与自然的关系的认识,提供了进一步进行思考和加工的新机会,也提供了人类进行创造的机遇。问题的复杂性就在这里!

艺术作为人的存在的自我超越,如同人类语言一样,一方面具有自然性,也是人类值得自豪的"财富";但另一方面,它们又成为"天地赋予的危险的礼物"。

现象学之所以必要存在,恰恰在于人的存在及其语言的悖论性,在于人类生命自身的悖论性。

法国哲学家阿兰(Alain dit Emile Chartier,1868—1951)深刻地指出:"所有的艺术作品都焕发出思想;同样地,从来没有一部作品不是源自思想。"⑬艺术作品与思想之间始终相互渗透和相互影响,这构成了人类文化发展链条中的一篇又一篇壮丽乐章,不断推进和鼓励文化本身的创造活动。

梅洛—庞蒂借用诗人瓦雷里的话这样说道:"画家提供他的身体。"画家用他的身体,特别是他的眼睛和手,去巧妙地观看和体验那被常人所看不到的"现象"本身。

所以,梅洛—庞蒂说:"绘画的整部现代史,为脱离幻术,为获得它自己的维度所作的努力,都具有形而上学的意义。……说到艺术品的历史,不管怎么说,如果作品本身是伟大的,人们日后赋予它的意义也都是出于它本身;正是作品本身,打开了它在他日出现时的场域。正是作品,它自我变形,并不断地变成自己的续篇,使作品理所当然地能接受永无完结的再诠释,使它在本身中改变其自身……作品本身的潜能

及其生成性,可以超越一切因果关系和前后联系以及演变之间的肯定关系。"⑤

也正因为这样,雕塑家基亚格梅迪(Alberto Giagometti)深刻地说:"我想象塞尚的一生,就是在寻找深度。"而画家德劳内(Robert Delaunay,1885—1941)则说:"深度就是新的灵感。"梅洛—庞蒂在引用上述两句话之后,感叹地说:"在文艺复兴已经'解决'这个'深度'问题之后四个世纪,在笛卡尔的理论经历三个世纪之后,'深度'一直成为新的课题;而且,它要求人们急需寻找它,不是一生中只找一次,而是终生寻找。"⑥

实际上,画家们也是这样寻找"深度"的。所谓深度,严格地说,它没有明确的层次,没有明确的界限,也没有明确的标准。它是现象本身所固有的神秘结构,层次可长可短、可深可浅,端看画家自己如何以自身的自然眼光面对显现的世界。勒努阿认为绘画的对象本身一直在运动,画家自己也同样在运动,因为两者都赋有生命,有自身的欲望、情感、意向性及发展方向。艺术品如果真正试图呈现生命的运动,力图将生命中奇妙的活动呈现出来,就必须力求使绘画创造不再成为扼杀和压制生命运动和破坏生命之美的杀手。

人的生命的呈现,主要表现在人的创造活动,并通过创造而体现出生命的独特性及不可通约的个性。海德格尔在论述尼采的权力意志时强调人的生命存在的特色,就在于他以自身的创造精神所显示的独特性。他指出:"诠释权力意志的关键,就是首先把权力意志当成艺术。"⑦

成为艺术家,就是选择一种生活方式,就意味着进行无止境的创造。生命尚存,诠释不止,创作不息。反过来,只有创作不息和诠释不止,生命才显示其意义。

注释

① 海德格尔著,陈小文、孙周兴译:《面向思的事情》,北京:商务印书馆,2015 年,第 9 页。

② 同上,第 9—12 页。

③ 海德格尔著,孙周兴译:《林中路》,北京:商务印书馆,2015 年,第 18—29 页。

④ 同上,第 31 页。

⑤ (魏)王弼撰,楼宇烈校释:《周易注:附周易略例》,北京:中华书局,2011 年,第 170 页。

⑥ Morowitz, Harold J. and Trefil, James. *The Facts of Life*. Oxford：Oxford University Press, 1992；Morowitz, Harold J. *Beginnings of Cellular Life: Metabolism Recapitulates Biogenesis*. New Haven：Yale University Press, 1992；*Entropy and the Magic Flute*. Oxford：Oxford University Press, 1993；Ulanowicz, Robert. *A Third Window: Natural Life Beyond Newton and Darwin*, Templeton Foundation Press, 2009；*Ecology: The Ascendant Perspective*, New York：Columbia University Press, 1997.

⑦ (清)张介宾:《医易义》,方春阳主编:《中国医药大成》,长春:吉林科学技术出版社,1994 年,第 245 页。

⑧ 姚春鹏译注:《黄帝内经》,北京:中华书局,2012 年,第 141 页。

⑨ 同上,第 375 页。

⑩ 同上,第 205 页。

⑪ 同上,第 140—141 页。

⑫ (战国)鹖冠子:《鹖冠子》,《百子全书》第三册,长沙:岳麓书社,1994 年,第 2608—2610 页。

⑬ (金)李东垣著:《脾胃论》,北京:中国医药科技出版社,2018 年,第 50 页。

⑭ (清)张志聪注:《黄帝内经集注上 素问》,北京:中医古籍出版社,2015 年,第 1 页。

⑮ 陈鼓应著:《老子注译及评价》,北京:中华书局,2015 年,第 285 页。

⑯ 徐儒宗译注:《中庸》,陈晓芬,徐儒宗译注:《论语 大学 中庸》,北京,中华书局,2019 年,第 331 页。

⑰ 杨伯峻译注:《论语译注》,北京:中华书局,1958 年,第 121 页。

⑱ 同上,第 161 页。

⑲ (西汉)董仲舒著,陈蒲清校注:《春秋繁露·天人三策》,长沙:岳麓书社,1997 年,第 142 页。

⑳ (南北朝)王微:《叙画》,王伯敏,任道斌主编:《画学集成》,石家庄:河北美术出版社,2002 年,第 15 页。

㉑ 杨伯峻译注:《论语译注》,北京:中华书局,1958 年,第 46 页。

㉒ 王运熙,周锋译注:《文心雕龙译注》,上海:上海古籍出版社,2012 年,第 2—3 页。

㉓ (西晋)挚虞:《文章流别论》。

㉔ 马宝善著:《易道五观说》,北京,人民出版社,2017 年,第 85 页。

㉕ 同上,第 84 页。

㉖ 海德格尔著,陈小文、孙周兴译:《面向思的事情》,北京:商务印书馆,2017 年,第 8 页。

㉗ Miro, J. Femme. Cathrin Klingsohr-Leroy, ed. *Surrealisme*, London/Paris, 2004:78.

㉘ Picasso, P. Femme au fauteuil rouge. 转引自 Cathrin Klingsöhr-Leroy, Uta Grosenick. *Surréalisme*. Paris Minuit, 2004:84.

㉙ 许江:《被拯救的葵园》,杭州:浙江人民美术出版社,2009 年,第 63 页。

㉚ 海德格尔著,孙周兴译:《演讲与论文集》,北京:生活·读书·新知三联书店,2005 年,第 138—139 页。

㉛ Merleau-Ponty, M. *Le primat de la perception et ses concequances philosophiques*. Paris, 1996:85.

㉜ Klingsoehr-Leroy, C. *Surréalisme*. Koeln/London/Los Angeles/Madrid/Paris, Taschen,2000:1.

㉝ 姚春鹏译注:《黄帝内经》,北京:中华书局,2012 年,第 154 页。

㉞ 《黄帝内经·灵枢》,北京:中国医药科技出版社,2018 年,第 256 页。

㉟ 姚春鹏译注:《黄帝内经》,北京:中华书局,2012 年,第 252 页。

㊱ 《黄帝内经·素问》,北京:中国中医药出版社,2022 年,第 14 页。

㊲ (北宋)邵雍:《观物内外篇》。

㊳ 同上。

㊴ 同上。

㊵ (清)石寿棠:《医原》,南京:江苏科学技术出版社,1983 年,第 40—41 页。

㊶ 胡塞尔在 1929 年所发表的巴黎演说《先验现象学引论》(*Introduction à la phenomenologie transzendentale*),在德国正式发表时,改名为 *Cartesianische Meditationen und Pariser Vorträge*. Hrsg. und eingeleitet von Stephan Strasser. Nachdruck der 2., verbesserte Auflage. 1991.

㊷ 海德格尔著,孙周兴、王庆节主编:《荷尔德林诗的阐释》,北京:商务印书馆,2016 年,第 37 页。

㊸ 同上,第 38 页。

㊹ Alain. La visite d'une musicien. *Les Arts et les Dieux*, Paris:Gallimard, 1921:15.

㊺ Ibid.

㊻ Merleau-Ponty. Le Primat de la perception et ses conaquances philosophiques, Paris, Editions Verdier, 1996:85.

㊼ Heidegger. *Nietzsche*. Günther Neske Verlag, 1961.

第六章

艺术语言现象学

艺术语言现象学

一切艺术都是以特殊的艺术语言表达出来的人类精神作品,艺术语言乃是艺术的灵魂,是艺术用以表现艺术家内在创作意向并由此与艺术鉴赏者发生互通互感关系的桥梁,又是艺术家内在创作意向与其外在客观环境发生共鸣的媒介。

在人类的原始时代,艺术与语言是伴随人类生命的成长而同时产生和形成的。初步具备思想意识的人类原始祖先,为了超越自身生活环境的约束,以求得生命的优化,尽可能将自身生活中所取得的感知经验,通过思想意识的提炼和升华,以最素朴的形式发明了各种中介性和象征性表达手段,其中最重要的部分,就是作为艺术和语言的基础的象征性图像或意象。由此出发,人类在不断的实践和反复思想意识总结的过程中,通过多次实验、检验和改进,逐步形成了由原始语言和原始音乐相结合的象征性形式,意欲借此把自身思想意识内部的要求和情感,表达出来和加以相互沟通。

如果说从艺术史的宏观的角度,我们可以清楚地看到艺术与语言的紧密关系的话,那么,在考察每一个艺术家的艺术创作过程的时候,

我们也同样可以发现,各个艺术家进行艺术创作的最初阶段,总是面临如何选择自己的艺术语言的问题。

一、艺术语言是艺术的灵魂

任何艺术家,在进行艺术创作的时候,势必面临选择何种艺术语言的问题,不管自己是否意识到,艺术家既然要创作,他就必须要为自身的艺术寻找一个可行的语言表达形式和手段。但是,艺术语言不同于普通语言,它并不是一种可以说出来、听得见、看得见的语言文字,而是原创于艺术家心灵内部,在艺术家的创作汇他的内心世界时运作,用于表达他的创作灵感的一种形式,显然这种形式不拘泥于日常语言的形式,只要能够把一闪而过的灵感表达出来,这个表达方式就是艺术语言。所以艺术语言,是不可见、不可听的一种艺术创作的表达方式,是艺术家创作过程中最原始的灵感爆发瞬间的表达手段,所以其原始状态同艺术家创作灵感瞬间联系在一起。由于任何创作灵感的到来都是不可预见的,而且是瞬时即逝的,所以艺术家不得不敏捷地把握这个瞬间及其隐含的丰富灵感意义。在原始语言中的艺术创作灵感及其爆发瞬间是无法掌握的,同时也是不可预见的,难于通过理性的反思加以预估,但它却在艺术创作过程中留下了痕迹,尽管这种痕迹模模糊糊、杂乱无章,但不管是艺术家本人还是艺术评论家,都可以顺着杂乱无章和模糊的混沌寻求艺术创作时所经历的创作逻辑。问题在于,恰恰是原始艺术语言的模模糊糊与杂乱无章的性质呈现了原始创作状态,这是非常珍贵的,也是有必要通过艺术现象学的研究加以集中揭示的。这就给我们一个启示,任何艺术创作的价值,决定于艺术创作原始的状态中的各个灵感的发生瞬间,而这个瞬间,不管长短,都有可能是隐含经

历漫长时代的经验积累而凝聚构成的一个时间点。所以在估计艺术创作的价值的时候,不是靠日常生活中的时间的长短而判断,而是以艺术创作瞬间爆发的艺术语言实际刹那而判断,同时也决定于这个灵感爆发刹那所可能积累的生活经验的丰富程度。艺术作品原始创作中的刹那爆发,同样潜伏着影响艺术家创作的各种历史背景,隐含着这些历史背景中难以用价值评估的人类经验程度。所以一个艺术家的艺术语言爆发所显现的,表面上是发生在艺术家创作中的原始状态,实际上是此前传递给艺术家的整个历史背景的缩影,这个缩影包含历代艺术创作经验,同时包含艺术家本人所积累的个人生命中特有的生命基因,这是不可替代的,所以这种属于艺术家个人的特殊语言也具有不可估量的重要价值。

由此可见,艺术语言乃是艺术本身的生命力的生动展现。艺术语言不是凭空产生的,而是艺术家在其创作中赋予艺术品中的,又经历它同其观赏者的互动而勾引起它的不断再现,并频频在与它互动的观看者之间施展其艺术魅力。

艺术语言隐含在艺术中,而且,艺术语言的每一次表达都采取不同的形式和内容,而这一切,主要决定于艺术创造者和艺术观赏者自身的内在意识的质量、风格和灵活程度。

艺术作品之所以具有魅力,不是由于艺术品所表现的具体形式,而是由于真正的艺术品隐含特殊的艺术语言,它紧密地附着于艺术作品所表达的形象,以艺术作品中的艺术形象的"在场说话者"的身份,向所有鉴赏艺术品的鉴赏者展示该艺术品的魅力。而且,艺术语言极不稳定,它不像日常语言那样呈现为固定的表达形式,它是随艺术品内容的展示过程而发生变化,同时又随展示过程中的鉴赏者的内在心理变化而变化。所以,艺术语言不是孤立于艺术品而独立存在,它是艺术品生

命本身的内在组成部分。这是因为任何艺术都必须通过特定的艺术语言来表达，并且只有通过这种特定的语言，才能使艺术作品本身真正成为艺术品。

只有通过艺术语言，艺术品才能够为艺术鉴赏者所了解，同时通过这些特殊的艺术语言，艺术作品的创作者所要表达的内在意愿才能与鉴赏者进行对话。

这也就是说，艺术语言的表达及其形式，是关系艺术作品能否发挥它的审美作用的关键。

二、艺术语言是人类语言的原型

艺术语言是人类语言的一部分，也是人类语言的母型和原型，它是人类语言的原始形式，又是人类语言的基本模式，换句话说，艺术语言是人类语言的基础和典范。然而，人类的语言，不论其诞生或其运用，以及它们的发展成长，都一刻也离不开生命本身及其活力。

原始艺术的显现过程，是与人类原始语言的形成过程同步进行的。

人类生命不同于其他任何生物的生命，是由于它凝聚了一切生命的优秀素质和本能，而成为万物生命之首，成为"万物之灵"。万物之灵的根本，就是人类意识，以及与意识连接成不可分割整体的情感、意志、感觉和本能等生命功能的统一性运作，由此人类生命，不论在何时何地都作为意识统筹下的生命整体而进行创新活动，以此为基础，人类生命永远处于生生不息和更新不已的状态。

在人类生命逐步优化的过程中，内聚于生命中的意识及其统筹下的情感和意志，呈现为向内和向外的双重超越过程。人类生命的这个特点，使人类生命呈现为不断超越状态而逐渐优化，尤其注重于优化内

在精神生命,并以优化的内在生命,统筹人的身心合一,持续地与其周在生命连成一体,互感互动互渗,致使人类生命在同其周在世界整体生命的提升中形成了以语言为基础的人类文化。

就在人类生命不断超越的过程中,人类生命的内在情感和意志,作为人类生命优化过程的基本动力,在意识的导引下与生命其他功能紧密结合,以直接发音和表演简单动作为开始而不断地爆发出来。这就是卢梭所说的人类"生命激情"的产生及其实际表达方式。卢梭说:"言语(le Langage)区分了人与动物;语言(la Langue)区分了不同的民族。人只要一开口,就会显示他来自何处。……一个人一旦将另一个人视为与己类似的、能感知、能思想的存在,那么,交流感觉与思想的渴望或需要,就会促使他寻找交流的方式。这些方法只能产生于感觉,这是一个人能够作用于他人的唯一手段。于是乎有了表达思想的感性符号。语言的发明者并不是通过理性论证,而是通过直觉得出了这个结论。"①原初的人类语言,就某一自然的发声和简单的肢体运动而言,实际上就是艺术的原型。一切艺术,简化到最后,就只是自然声音和简单的肢体动作。所以,就原初形式而言,语言和艺术是同一的。

三、作为生命本体的语言与艺术

人类原初语言和最简单的肢体动作,不是孤立进行的。人类从一开始,就以同一的生命整体,使所有运动,包括身体的和精神的,都直属于原初的人类意识。这就是说,人类从一诞生就赋有意识并以意识统辖身心合一的生命。以意识为主导的人类行动的根本特点,就是进行向内和向外的超越。人类意识引导下的超越,乃是人类文化产生的本质性表现。人类意识引导下的人类文化的原初基干,就是由语言和艺

术构成的。在现象学看来,语言和艺术都是特殊的存在。语言和艺术的"存在化",将会使使用语言和创作艺术的人接近存在本身;而艺术语言则比一般语言,更加密切地关联"存在"本身。

生命必须使自身维持和不断更新自我组织、自我协调和自我生产的能力,以便使各个生命体与宇宙生命整体及其各个部分之间,进行全方位的互通互换,形成每个生命体与宇宙生命整体之间的相互协调的开放性网络系统,表现为静态和动态、能动和被动,以及有形和无形的交错混合的运动变易体,在生成和消失、创新和陈旧、诞生和死亡、存有和虚无、成长和衰竭的反复过程中,实现"稳步变易"和"瞬间突变"的双重交错演化,以"实际和潜在""敞开和遮蔽"的双重存在方式及其相互交替转换的运动"迷阵",在最复杂的"单维""双维""三维"和"多维"的时间空间结构中,贯穿生命本身"独立自主"和"和谐共生"的双重实践,既确保生命"个体"及其"类存在"的优化生存及世代繁衍的可能条件,又确保宇宙整个生命体有系统地按规律运作,尽可能朝向生命存在的"全息连接"和共同发展的理想境界发展,形成整个宇宙生命共同体与有限世界内各个具体生命体之间的整体和谐关系网络,而使生命自身通过"有限生存"和"无限循环更替"的持续交错发展,确保反复"求生""新生""恒生"的"生命之道",齐头并进,和谐发展。

在艺术和文化创造的过程中,伴随着生命整体的全方位演化,人类也同时发明、学习和发展自己的语言,促使人类心智进一步发扬光大,通过语言文字的应用,整体地活跃了人类生命,特别是促进思想创造运动能够畅行无阻地在天地万物之间自由翱翔,以致有可能将实际的时空转化为象征性时空,从而使原本实际三维的时空,渗透到语言文字系统,以潜在的形式,穿越物质运动所限定的实际时空,打破实际时空在方向、面积、体积等方面的狭隘范围,极大地开辟人类生命进行思想文

化创造的天地,并使之与整个生命成长和文化发展,协调相向而行,相互渗透,相互推动,一次又一次逐步将语言为基础的艺术和文化,提升到新的层面,并同时提升了人类生命自身。

发明、使用和不断更新提升自己的语言能力,是人类生命不同于其他生命的一个优点,它实际上就是人类生命本身的基因能力及创新精神之间的互贯互通的一个重要标志,也是人类生命有能力创建文化的基本条件。

现代语言心理学、社会语言学,以及脑科学等学科的研究成果证明,人类生命拥有通过发声和文本符号系统而进行意义表达的语言能力及功能,一方面有大脑功能及相关的人体特殊结构作为基础,另一方面又与生命整体演化过程中所经历的各种复杂的实践,特别是为生存而进行的劳动及文化创造有关。由此出发,尽管每个人的语言功能是有限的,但人们仍然可以通过各种途径和方法,促使自己在生命固有的功能和掌握已有语言的基础上,逐渐扩大和增加自己的语言容量、使用量、应用技巧及功能质量,促使意识、思想创造与语言交错并行,既相互促进,又相互限制,通过思想意识与语言之间的矛盾和悖论,推动思想与语言双双以充满张力的潜能,驰骋于创造的广阔时空,有利于万物之灵进一步充分发挥"天地之心"的角色。

这就表明,语言确实同生命本身的演化和生存需要密切相关,一旦实际生活不断增加重复的行动并总结经验,语言能力自然同时增强;反过来,语言能力的增强又推动生命进一步增强自己的功能整体及其各部分,使生命与语言连续反复地在生命演化中相互推动和相互补充,让人类在语言能力方面有可能越来越远离动物界而成为万物之灵。在这个意义上说,语言的发明及不断完善,是人类心智的又一个重要特征,有了语言,人类的生命及心智又获得了远比一般动物高明得多的手段,

人类自身也有可能更完美地发挥"万物之灵"的功能和"天地之心"的责任。

通过对正常儿童认知过程及人类提升语言能力的调查研究,证实人类是自然地结合生活需要并同时依靠自身身体器官而学会讲话和使用语言。由人和自然所构成的生活环境不时产生各种声音,其通过气流的声浪波动不断地刺激人的耳膜,实际上培育了人类识别各种声音与其生活需要的关系的能力;与此同时,经人类先天固有的发音器官(舌头、上颚软体组织、喉咙、声带、口、鼻等)长期反复受大脑的和谐统一牵动,人逐渐学会发动和组织整个发音器官系统及通过语言行为,表达自身需求。

语言功能的发展是与人类脑容量扩展及优化过程相适应的。人脑有许多部分专门处理语言,但主要是被称为"布罗卡氏区"(Broca's area)的说话中枢和被称为"韦尼克区"(Wernicke's area)的语言理解控制中枢。

语言固然有其基因根源,但人类语言的习得,要靠后天训练和思想活动的经验。在这个意义上说,语言不仅是思想的通道和储存库,也是思想创造的基本条件;语言与思想始终维持双方的互动互通,在双方内在张力的推动下,人类心智和思想创造不断推向前进。

语言的使用,经历千万代的继承和发扬,已成为人类生命的"存在之家",深深扎根于人类文化之中。尤其关键的是,声音与人的生活之间的反复对流碰撞,使人的思想意识学会识别不同声音所运载的"意义"和"信息"。这一切实际上都与人类长期实际生活的磨炼有关,通过劳动过程和各种涉及生老病死的切身经验,人才逐步掌握通过大脑神经系统的调控,不断学习、使用和发展自己的语言的方法。从童年早期的社会互动中学习开始,小孩大约三岁就可以流利地说话了。一旦人

脑中掌控语言使用的部分发生病变,就会导致语言使用的故障。

语言固然是一种复杂的沟通交流系统,但它尤其是人类生存能力的一个不可或缺的部分,它不只是一系列符号、符码、语音和规则,而且也包括与语言应用能力和运用过程相关的一切思想意识创造活动,既包含语言及其运用所连贯的一切因素,包括生命的静与动、无形与有形等相互对应的两种成分之间的和谐关系,也包括语言使用时所引起的整个生命运动。

语言通过象征和符号构成的文字而运载各种意义,使人有可能进一步创建文化,以思想意识创造活动为引擎,带动人类生命整体,更有组织、有意识地实现与天地自然的和谐进化,也因此同时反过来推动人类生命本身的全面新生。

正因为这样,中国语言文字的形成及发展,总是与中华民族文化整体的发展连成一体,与中华民族的整体命运相互关联,相依为命。中国语言文字的发展史就是中华民族整体命运的忠实记录,也同时集中了中华民族特有的生命智慧。

中国字"文",甲骨文至周初金文,都是像人正立、胸前有纹饰,直截了当宣示了中国人及中国文明的人文本质,集中体现了中华民族思想文化的精华,要求为人处世必须堂堂正正,光明磊落;同时,"文"还表示先民身上描画的花纹,引申事物错综复杂的纹理或形象,所以,从"人"到"文"再到"天文"和"地文",最后成为系统的"文化"和"文明",都是顺理成章的事情,意味着中华民族的最早祖先很早就意识到,以"文"这个字为出发点,我们的语言文字及其使用,可以勾连"天地人"之间的全方位和全息连接关系,象征着"天地人"三者之间的同源同道同理性质。

中国文字"言",最初的甲骨文,从"牛",与"告"同,表示原始人诚心用他们从事劳动的主要牲畜"牛",向天祭祀祷告的意思,也就意味着

"人依天地之道而开口做事"。同样的，中国字"信"，最早从人从口，从心从言，意味着人一开口说话，就要"诚心以信为人"。

实际上，语言发声的基础，就是天地万物感人而动心的过程。所以，在这方面，语言和音乐一样，有共同的内外基础，它们都是生命对于万物感应的表现，也是生命意欲与万物沟通协调并实现和谐共生的真情告白。有了语言，才使人与万事万物相互沟通，连接成一个有机整体，也才使人的生命变得生动活泼、创新不止、千姿百态，情志如江似海，起伏不定、风韵万千、健行不息。

组成《周易》符号体系的八卦和六十四卦，实际上就是中国最早的文字，它们集中了中华民族的遗传密码，率先以男女生殖器和日月对立为基础，发明最初的文字基元，即"阴"和"阳"二爻，"言乎变者也"[②]，并推而广之，表示"古者包牺氏之王天下也，仰则观象于天，俯则观法于地，观鸟兽之文，与地之宜；近取诸身，远取诸物，于是始作八卦"[③]，这意味着整个语言文字体系，无非以相互对应的二元因素之间的相互对立、相互转化、相互统一，构成一切语言文字的象征符号体系的雏形楷模，然后以之为基础创建整个生命文化体系。

《周易·系辞上》又说："是故，君子所居而安者，易之序也。所乐而玩者，爻之辞也"[④]；"六爻之动，三极之道也"[⑤]。《周易·系辞下》还说："爻也者，效天下之动者也"，"六爻相杂，唯其时物也"[⑥]。总之，"道有变动，故曰爻；爻有等，故曰物；物相杂，故曰文；文不当，故吉凶生焉"；"八卦以象告，爻象以情言，刚柔杂居，而吉凶可见矣"[⑦]。爻与卦，如体与用；卦是物之体，爻是物之用。爻是动态地观察万事万物，重在表现阴阳之动，体现物之变，物之化；卦是从静态角度反映阴阳之物，表现物之象和形。

研究中国语言文字的清代著名学者王筠(1784—1854)总结了中国语言文字发展过程的经验，深刻地指出："故其始也，呼为天地，即造天

地字以寄其声;呼为人物,即造人物字以寄其声。是声者造字之本也。及其后也,有是声即以声配形而为字。"⑧在他之前,南宋的戴侗(1200—1285)指出:"夫文生于声音也。有声而后形之以文。义与声俱立,非生于文也。……夫文,声之象也。声,气之鸣也。有其气则有其声,有其声,则有其文。"⑨

所以,语言就是生命本身的一部分,而对人来说,语言简直就是生命的基本标志,是心动感物的直接表现,也是意欲表达和履行改造生命环境的由衷呼声及实践要件,体现了人类生命具有使用语言、发挥思想意识主导作用,以及贯彻言行一致的实践活动的独特能力,使人无愧于"万物之灵"的称号。

语言的出现及运用,对人来说,并不是偶然的。只要谈到人类生命,就会涉及语言。换句话说,不存在没有语言的人类生命。这是因为语言不但标志着人类生命的心智能力的特殊性,也意味着人类的文化特性及创新精神。

由此可见,人类意识一方面伴随人类生命而形成,构成人类生命的精神本体;另一方面,人类意识始终以其活动性和主动性,以最原初的语言和艺术为主轴,统帅人类整体生命进行持续不断的优化,推动人类思想文化的发展。

卢梭说过:"无论是第一次的吐字,还是第一次的声音,都是与第一次的发声(Voix)一同形成的,它们的基础就是支配着它们的激情。"⑩

每个人从娘胎中出世,就自然地号啕大哭,宣示自己的初次"在世生存",而这一哭声实际上就是一部最自然的、最简单的和最朴实的"歌声",它喊出了生命的由衷欢乐,也同时唱出了人生第一首歌曲和最简单的语音,成为人类语言的基础。

人类语言和艺术是在婴儿的最原始的喊叫声(艺术语言)发展的基

础上形成并不断提升的结果。

艺术语言的形成和发展，从最原始的"声音"和"意义"的简单二元对立开始，也就是说，从最原始的音乐语言中的语音与意义的二元对立开始，逐渐发展成为有层次的多项中介的二元对立，使人类语言以艺术语言为基础，并持续保持与艺术语言的密切关系。

从此以后，人类持续提升自己的语言和艺术，并在每一次重建新的语言和艺术的时候，不断地进行语言和艺术同人类意识之间的新互动，并以此为基础，开展人类意识与宇宙万物生命整体之间的全方位的互感互动，一再地将人类生命整体提升到新的高度。

艺术家每次进行创作的时候，也就是他将其自身的生命语言重新注入艺术作品中的过程。所以，探讨艺术语言是把握艺术的本质的基本前提，同时也是艺术家能够创造出有效地激荡艺术鉴赏者心中美感的一个重要条件，实际上就是艺术作品本身的生命究竟如何延伸、如何表达，以及它的内在价值的含量发生变化的决定性因素。显然，同样的艺术品，在不同时代，对于不同的鉴赏者，可以被赋予不同的艺术审美价值，这是因为每一件艺术品都隐含不同的艺术语言，不但同时表达不同的艺术意义，而且也运载不同的艺术价值。

被艺术家注入艺术作品中的艺术语言，以沉默的状态凝固在作品中，等待艺术鉴赏活动重新激荡起来。

梵高的作品，在他有生之年，鲜有人关注，更无人对它们进行正确观赏和给予真正的评价。但在梵高逝世之后，这些艺术品，却随其中丰富的艺术语言的活泼展现，以及观赏者对其艺术语言的鉴赏能力的提高，而不断提升了价值。

由此可见，艺术语言是艺术内含意义和价值的重要载体，这些因素并不是在任何时候都以同样形式和同样程度表现出来，只有在不同环

境、不同状况，以及不同的关系网络中，才能具体表现出来。

在这种情况下，艺术现象学的一个重要内容，就是要探讨、分析和追踪艺术品的意义及价值。

四、语言研究的根本性"转向"

艺术现象学对于艺术语言的研究，首先摆脱了西方传统哲学对语言的研究模式，转而突出了生活世界中语言现象的重要性，试图破解语音中心主义的迷思，也批判了西方传统本体论对语言的各种论述典范。

关于语言在社会生活中的重要意义和中介作用，特别是关于语言在人类文化生活中的决定性意义，本来一直都是西方社会理论家和思想家们的重视对象和研究焦点。但是，从问题的提出和出现，到正确解决这些问题，总是要经历非常漫长和曲折的过程，而解决过程又同整个西方文化和传统思想，以及传统认识论的曲折发展过程密切相关。

西方思想家们对于语言的探讨，经历了三大历史阶段：第一阶段是把语言当成语言自身，就语言研究语言，即只是在纯粹语言的范围内探讨语言，这是语言学研究阶段。这一阶段涵盖了 19 世纪末以前的整个历史时期。第二阶段是超出语言的范围，从语言的本体论、认识论和方法论意义，以及从语言的社会使用过程及其所引起的一系列复杂关系网络研究语言，打破了纯粹以传统语言学观点研究语言的狭隘视野和方法，从哲学、人类学、社会学、心理学、美学及其他人文社会科学的整合角度，不只是将语言当成已经说出来的话或写出来的文字，即不单纯将语言当成一堆死而不动，只是被动地受到语法规则规定的符号，而是当成活生生的文化创造生命体，当成与人的社会生活紧密相关的社

会文化现象,当成人的思想与社会活动本身,当成能够进行自我生产和自我创造的动态社会文化结构,当成人的思想和行动创造的活动场域,也当成人向一切可能性开拓自由领域的桥梁。这是对于语言的语言哲学、语言心理学和语言社会学的研究阶段。这一时期大约是从 19 世纪末到 20 世纪中叶,其间曾先后出现精神分析学、实用主义、语用论、现象学、语言分析哲学、存在主义、象征互动论等学派。第三阶段是超越语言、解构语言和否定语言,并使语言和社会文化创造活动紧密结合起来,将语言当成人超越自身及世界的一个中介手段,深刻揭示语言本身的界限和极限,从而打破语言对于人的自由创造的束缚,试图在语言之外探索非语言的各种多元新因素,以便通过这些非语言因素,包括各种非语言和超语言的象征、符号、信号、号志、图像、物语、意象及拟象等,将人的生活世界进一步扩散到新的境界。伴随着超越语言的活动,思想家们宁愿在不确定的、冒风险的、可能的世界中游荡,也不愿满足于现实稳定的充斥着"人的发明物"的现代社会之中。当代法国哲学家们对于语言、语音中心主义及语言论述的理论,都是这一时期的代表性理论成果,包括列维—斯特劳斯人类学结构主义和神话学、罗兰·巴特新符号论、德里达对于语音中心主义的解构理论、福柯的论述解构理论及策略、布尔迪厄象征性思想人类学和社会学、鲍德里亚拟像理论以及利奥塔后现代主义对于"大论述"的解构理论。

同上述研究语言的三大阶段相适应的,是西方思想家们的思考模式、认识典范和思想方法的转变。第一阶段是意识哲学占统治地位时期,人们将思想当成人的本质,因而也以主体中心主义或理性中心主义的基本原则探讨语言。在这一阶段,主体中心主义的思考模式采取主客体二元对立统一的主要形式;一切都是在主客体二元对立统一中加以分析和解决,其最终目的无非就是要树立人在世界上的主体地位,将

人当成与客观世界相对立的世界宰制者和统治者。意识是人的主体性的基础。这是从古希腊以来的西方传统人文主义和理性中心主义的直接结果,更是近现代哲学发展的思想产物。第二阶段是语言哲学和语言社会学占统治地位的时期。与这一时期相对应的是思想家们所采取的结构主义模式,试图将语言结构置于主体之上,导致对于人的主体性的否定,并在"无主体的人"的自由创造活动中,寻求人的语言活动游戏的最大乐趣,享受语言游戏为人类所带来的新的自由创造天地。在这一时期,思想家们的思考模式是"结构至上",由语言符号所建构的人际关系被列为首位,于是一种"主体间性"的思想典范取代了主体中心主义。第三阶段是"去中心主义"和混沌、不确定的时代,思想家们宁愿采取多变多元的方式,不再寻求确定的"意义"或某种"真理"标准,只强调思想发现的各种可能性及符号游戏的基本策略,在"相互关系性"(Relationalité)和"相互关系网络"的范围内来回循环运动,尽可能跳出传统理论追求体系化和绝对化的模式。

通过当代法国哲学家们的近半个世纪的曲折探讨过程,我们大致可以看到关于人的思想同语言的关系,实际上可以从四个不同取向去探讨: ① 人的思想带动和决定语言及其使用;② 语言带动和决定思想的展开;③ 人的思想和语言共时进行,且互相推动、互为条件;④ 不论是思想还是语言,都离不开人的实际生活及社会环境,因此,思想和语言都是社会生活的产物。至于研究和探索语言的奥秘,除了不可避免地要探讨语言和思想的相互关系以外,还要深入解析语言的实际运用中的各种过程、策略及运作机制。正如当代法国哲学家们在探索语言过程中所总结出来的基本经验那样,单纯研究语言本身的结构并不难,难的是要揭示语言何以在社会生活中成为整个社会运作的关键。这就直接关系到语言的实际运用中的各种连接关系网络及其连接机制和基

本因素,而且这些连接机制和基本因素,在不同的社会历史环境中呈现多种多样的形式和极其复杂的运作过程。这一切是灵活变动的,是有它的生命运作逻辑的。当代法国哲学家们的卓越贡献,就在于集中地深入探索了这些问题,并成功地提出了他们的独具特色的理论方案和论证程序。

最后,当回顾整个当代法国哲学家对于语言的探索过程时,会有令人惊讶的发现:整个当代法国思想围绕着人和语言的争论,先是从对萨特哲学的否定开始,最后又以重评萨特的理论而告终。萨特戏剧性地同时成为这个时期法国思想争论的发动者、发难者和总结者、审判者。

(一) 从生存的双重性揭示语言象征的双重结构

西方文化一开始建构所面临的上述在语言及其使用方面的矛盾或悲剧,是由人这个特殊的生存物本身(在肉体和精神两方面)的双重生命及其在生活中的双重需要引起的。人的双重生命及其肉体上和精神上的双重需要,固然显示着人高于其他生物的优越性,显示出人的生命本身包含着永远相互矛盾、不断超越、永远不满足于现状、永远追求着更高的自由的永不枯竭的内在动力,使人类有可能创立并不断发展自己的文化,不断建构和改善自己所追求的生活世界(le Monde vécu)。与此同时,这也显示出人的生命存在本身内含着永远不可克服的矛盾和困扰,使人永远处于不满足的紧张和匮乏的精神状态,并以永无止境的"不满足"来折磨自己,使人的任何文化建构过程及其文化产品,都不可避免地内含着二重性:一方面超越旧的文化,另一方面又面临着被改造和被克服的命运。而在这一过程中,文化创造及其产品的二重性,又体现在人的思想及其象征性的语言本身的二重性。语言,如前所述,作为人所追求的理想和现实对象之间的中介,作为人的思想同其现实

对象，以及同其理想对象之间的双重中介，作为被描述和被表达的对象和实际对象之间的中介，作为主体的人同他周围的他物和他人的关系的中介，也作为现实文化同过去和将来的文化之间，也就是作为"在场出席"的文化同一切"不在场"或"缺席"的文化之间的中介，不可避免地包含着并时时呈现出上述人本身及其文化的二重性。但是，语言的二重性，作为语言的一种特殊的象征性社会符号体系的二重性，又不同于上述人本身及其文化的二重性。具体来说，语言的二重性，就是语言的有限性和无限性、封闭性和开放性、精确性和模糊性、一义性和多义性（歧义性）、共时性和贯时性、可表达性和不可表达性等。

实际上，人本身、人的文化和人的语言的二重性，一方面是由三者各自的本性和结构所产生和决定的，另一方面又是由三者间密不可分的相互制约象征性关系所决定的。同时，三者中的任何一方的二重性，与三者中的另外两方的二重性，又保持着相互决定和相互依赖的关系。因此，在研究西方文化的发展过程及各阶段文化的时候，一方面要看到上述三者二重性特征的具体历史表现及其对于不同时代的文化的影响，另一方面又要深入分析三者各自不同的二重性的具体演变状况以及各时代思想家们对于这些二重性的具体态度。

西方文化和社会理论的发展过程，深刻地表明人本身、人所处的客观世界、人在实际言行中所涉及的生活世界、人的认识和各种社会活动、人的象征性文化及其语言的双重性及矛盾，都是紧密地相互联系在一起，相互影响和相互渗透，但同时，它们又各自表现出不同的特殊结构和性质。人的文化的发展过程，不但表现了上述矛盾的不断变化和发展，也表现了从事文化创造的人本身对这些矛盾的认识状况，以及这些认识状况对于不同历史文化的影响（其中始终包括积极的影响和消极的影响两方面）。

如果说，上述相互联系而又各自不同的二重性，对于西方文化发展的影响呈现出一种客观的历史演化过程的话，那么，各时代的思想家们对于这些二重性的具体态度，就在很大程度上表现出人的主观因素对于自己所创造的文化的矛盾态度及其约束性和限制。而在这后一方面，对语言的二重性的认识过程和状况，对以逻辑中心主义和语音中心主义为基本原则的西方文化来说，是一个决定性的重要因素。

对语言二重性的认识过程和状况，不但显示了不同时代的西方思想家对于人本身、社会、自然世界及文化的不同态度，显示出不同历史时代的西方文化的特征，而且也在很大程度上，表现了西方思想家的自我意识同其认识理想、道德理念之间的矛盾，也表现了他们对语言和文化的认识能力的有限性。西方文化的发展证明：上述过程是非常复杂而曲折的，人类在文化创造中为此付出的代价是不可估量的。但总的来说，西方文化的发展是与不同时代的思想家们对于语言的二重性的认识，是与他们对语言和人的文化的相互关系的认识密切相关的。哲学、人文科学以及各种社会理论，作为西方文化中深刻涉及社会、文化结构和性质的重要组成部分，其发展尤其同不同时代的思想家们对于语言的二重性的认识，同他们对语言和人的文化的相互关系的认识有直接的关联。

（二）人类经验同语言象征双重性的密切关系

经验同人的生活和认识活动之间的关系，实际上是互动的。这就是说，一方面古希腊古罗马历史发展所带来的丰富生活经验，为西方人扩大和提高自己的认识能力，为发展各种关于世界、社会和人自身的实际知识，提供了坚实的基础，使西方人越来越意识到从事创造性的认识活动对于树立人的主体地位的决定性意义；另一方面，自古希腊以来所奠定的逻辑中心主义和理性主义原则以及以此原则为基础所发展起来

的认识能力，历经一千多年，对于世界、社会和人本身的宏观总体观察所累积的各种知识，又使西方人反过来更重视自己的历史经验，并不断提高总结历史经验和生活经验的能力。

正如我们已经在前面反复指出的，现代知识在思想和文化建构中占据绝对优势的地位，而经验则是现代的一切知识，特别是实证知识的基础和基本研究对象。但是，什么是经验？就其拉丁原文"experiri"从西方本体论和认识论建构的时候起，就包含着"感受"和"尝试"的意义。所谓"感受"（éprouver），就是主体对对象及其本身的实际经历的体验和感知，而所谓"尝试"（Essayer）是主体意欲开创新生活所采取的带有冒险性的实验活动。经验的这两方面的含义，都在强调主体意识和主体精神同异己的现实的遭遇，以及在这种遭遇中主体所接收的信息及其认识状况。所以，"经验"验证了人类精神在其同世界的遭遇中所面临的双重关系：主动的和被动的关系，即它对它所面对的世界采取的"接受"和"自由"的双重态度。也就是说，经验具有如同语言那样的双重性：既能够给人知识、能力和采取创造行动的自由，又能够限制、约束人。经验同语言的双重性，使两者在很大程度上相互依存、相互转化和相互进行循环论证。

经验是由语言来总结的。在传统西方文化和思想史上，对于经验和语言的重视是一致的。在近现代科学产生以后，经各种科学实证性实验所验证的各种经验，必须由具有逻辑结构的语言性"科学论述"来表达、描述和传递。语言的象征性结构和性质，以及人们对于语言的这种象征性的有意操作，使特定社会历史条件下的语言论述，在使经验异化的过程中充当了决定性的关键角色。在西方社会文化的发展史上，逻辑中心主义、主体中心主义和语音中心主义进一步密切地结合在一起，成为一切传统文化和现代知识体系得以正当化的基本条件。经验、

科学语言论述、知识和社会文化稳定秩序的正当化，成为完全一致的事情。维护科学语言论述的神圣性和至高无上性也成为近现代各种"科学哲学"和科学理论的基本任务。反过来，为了加强科学语言论述的神圣性和至高无上性，论证经验本身的重要性也自然地列为科学理论的日常基本任务。翻阅近现代科学理论和科学哲学的历史，几乎没有一个学派不极力为经验的神圣性质进行辩护：从以孔德为代表的古典实证主义、以皮尔斯（Charles Sanders Peirce，1839—1914）、詹姆斯（William James，1842—1910）和杜威（John Dewey，1859—1952）为代表的实用主义（le pragmatisme），到以维也纳学派为核心的逻辑实证主义（le positivisme logique）或经验实证主义（le positivisme empirique），一直到最新的各种科学理论，都反复将经验捧为科学理论论述的基础和核心。他们的论述遵循着一种奇特的"套套逻辑"（同语反复，tautologie）：经验是科学论述的基础，而科学论述又以实证性验证的经验为依据。

所以，只要揭示科学论述所反复正当化的"经验"的实际性质，就无疑将揭开"科学论述"的神秘外衣。福柯为此从另一角度揭示经验的性质。他遵循尼采等的思路，强调经验既不是什么"客观"或"中立"的事物，也不是一旦经科学实验证实就赫然成为"真理"的基石。福柯认为，传统理论所维护的经验，带有很大的主观性，它本身是主体性的产物。如前所述，经验及其神圣性的建构和正当化，是同知识、主体性及语言论述的神圣性的建构同步进行的。在传统的循环论证的过程中，经验成为知识和语言论述的基础，仰赖于论述本身的正当化和神秘化过程。所以，为了揭示经验、真理和科学的实质，在福柯的知识考古学中，问题并不在于探讨一门科学的历史是以什么程度接近真理本身，而是在于考察：知识及其论述究竟同其本身保持什么样的关系？论述同其本身

的这种关系究竟又是在什么样的历史中形成和变化的？也就是说，真理本身本来就是构成论述的历史的一部分，所谓真理不过是一种论述或一种实践的一个结果罢了。因此，经验或真理的历史及其实质，实际上也就是论述本身的某些变戏法的结果。任何论述之所以能够在科学历史上扮演如此重要的角色，其奥秘正是在于语言论述是靠建构它的社会文化条件而在特定社会历史情况下形成的。福柯以精神病治疗学史为例生动地说明：在精神病治疗学历史中，从来都不存在什么客观的真理，也不存在什么经"科学验证的经验"作为基础和客观标准的问题。精神病治疗学史所揭示的是某种特定的"科学实践"（la pratique scientifique），即既建构这门科学的"主体"，又建构它的"对象"。福柯指出："问题的症结在于探讨，在西方世界中，为什么疯子只能是在 18 世纪之后才成为科学分析和调查的具体对象？……由此，人们可以检验和验证，正是在疯子成为对象的同一个时刻，那些有能力研究和理解疯子的主体也同时被建构起来。也就是说，同作为对象的疯子的建构相对应的，就是一种理性化的主体的建构；这些主体具备了有关疯子的知识，因而有能力认识他们。在《疯癫与文明：理性时代的疯狂史》一书中，我就是试图了解，在 16 世纪和 19 世纪之间，这种类型的集体的、多样的和确定的经验。这种经验的特点，就是以一种具有理性能力的人和患有精神病的人之间的互动关系或相互依赖关系；前者有知识能够确认和认识疯子，后者则有可能成为理解和确认的对象。"福柯进一步指出他对于精神病史的研究，"就是要指明：这种关于作为对象的疯子同认识他们的主体的同时建构的经验，只有在严格地探索其历史过程的情况下，才能被充分理解。这个特定的历史过程，实际上关系到某种规范化的社会的诞生。这样的规范化的社会，是同具备关押技术和实践、同一种特定经济和社会状况紧密联系的；这就是同某种都市化

的阶段、同资本主义的诞生、同一群流浪和散播于各处的人的存在相适应;而这些流浪和散播于各处的人群,又是特定经济和国家形式的新的要求所不能容许的"。福柯等人对于语言论述神秘性的揭露,就是这样始终伴随着对于被捧为真理基础的"经验"的解剖和解构。由于福柯的揭露,以往所谓具有真理性和客观性的经验论述,无非就是采用科学外衣的特定社会文化机制和充满着权力斗争的运作和操纵过程的产物。

(三) 现代日常生活对破解语言迷思的启示

语言的极限和界限,限制了思想自由的展开,却又为思想的逾越提供潜在条件。语言的极限和界限,在没有打破对于语言的迷信以前,就是人的思想的极限和界限,也就是人的极限和界限。为此,当代法国哲学家朝着超越语言、打破语言极限的方向努力,试图探索在语言之外,人的自由究竟能扩张到何种程度。

随着现代社会日常生活领域的不断扩大及其内容的多样化,日常生活对于整个社会结构及其性质的影响越来越大。当代日常生活结构的重大变化以及日常生活在整个社会体系的运作过程中的决定性意义,改变了思想家们的语言观,同时也影响了当代社会理论的建构和重建的基本方向,推动了当代社会理论许多新派别的出现,也丰富了当代社会理论的研究内容,为当代社会理论的进一步发展开辟了新的前景。

在西方哲学思潮中,首先重视文化中的日常生活问题和语言使用问题的学派,是 19 世纪末到 20 世纪初,以卡西尔(Ernst Cassirer, 1874—1945)、狄尔泰(Wilhelm Dilthey, 1833—1911)等人为代表的新康德主义文化学派,以皮尔斯和詹姆斯等人为代表的美国实用主义,以罗素、维特根斯坦等人为代表的现代英国分析哲学,以及弗洛伊德的精神分析学。狄尔泰等人通过诠释学,对语言在思想、社会功能、人际关

系等方面的意义进行分析，说明语言是人在世界上生活的主要手段。皮尔斯集中分析了语言及其他各种符号同人的思想、行为及整个社会活动的紧密关系。

　　而在当代社会理论中，对于日常生活领域以及日常语言进行重点研究并获得重要成果的派别，包括常人方法论（ethnométhodologie）、现象学社会学（sociologie phénoménologique）、象征互动论（interactionisme symbolique）和沟通行为理论（Théorie de l'agir communicationnel）。其中，常人方法论、现象学社会学和象征互动论，早在第二次世界大战前就已经形成，并在近半个多世纪的历史时期内取得了显著的进展。

　　这些理论派别在研究日常生活同社会的关系的时候，充分意识到语言对于理解两者关系的重要意义。语言不只是沟通的工具，而且贯穿于人的各种活动中，也贯穿于人的各种关系中。因此，语言也成为生活和社会的实际组织力量。同时，由于语言记录了人的行为经验，伴随着人的思想而渗透到人的各种创造作品中去，因此，语言也成为不同时代的人和文化之间的继承媒介，成为不同时代的生活和社会相联结的桥梁。语言不仅成为生活和社会静态组织和静态制度的中介性联结和构成因素，而且也成为生活和社会不断运动和再生产的动力脉络，成为生活和社会中各种动力性力量的负载者。在语言的运用和交流中，贯穿着社会和生活中各种力量和权力的流通与竞争，不但表现着这些力量和权力的意志、意愿和权威（l'autorité），而且也表现了它们在运作中所可能采用的策略和技巧。在一切生活和社会活动所到达的时间和空间中，语言的因素也同时呈现出来；反过来，在语言所呈现和到达的地方，同时也存在着或留存着生活和社会的痕迹，表现了生活和世界实际的和可能的界线。语言成为社会和生活的真正象征、标志、条件和载体。由于语言具有可塑的抽象功能，同时又包含象征性的结构，语言比

生活和社会的实际结构更具有可变和可塑的向量结构（vectorial structure），这使生活和社会可借助于语言而变为多维度和多面向的新结构，从而也具有可见和不可见、有形和无形及实际和可能的双重结构（double structures）。在这个意义上说，语言不只是生活和社会的实际的时间和空间结构的重要因素，而且也成为它们在时空方面不断扩大或缩小的重要中介手段，生活和社会有可能通过语言的管道或支架而扩大或缩小，有时甚至有可能在"现场出席"（或"在场"）和"缺席"（或"不在场"）之间来回走动和转换。语言在生活和社会中的上述重要功能和作用，使生活和社会中的人扩展了视野，增加了智能和才能，也为人的生活和社会在时间和空间方面的不断更新和不断发展提供了广阔的前景。从这个意义上说，语言不仅为社会和生活的维持和发展提供了可能的条件，也为这些可能性转化为现实性创造了条件。语言是使社会和生活成为可能和成为现实的必要条件。当然，语言之所以可以同时成为社会和生活的可能的和现实的必要条件，又是因为社会和生活本身给予语言以生命，给予语言以存在和发展的空间和时间，给予语言以创造性运作的条件。语言、社会和生活就是这样相辅相成、相互渗透和相互转化的。三者的相互循环式的依赖关系，使任何研究社会和生活的社会理论家越来越重视对语言的研究。

当代法国人文社会科学界在探讨社会结构和行为的相互关系时，经历了相当长的时间，并付出了相当大的理论上和实践上的代价，才逐渐地发现：社会理论的许多基本概念和基本问题，关系到整体社会结构和人的行为的一般性质的问题，实际上与日常生活的普通行为和各种言谈有密切关系。社会理论的这种曲折发展过程，一方面同社会理论本身的成长和自我认识有关，另一方面也同西方哲学、方法论对理论与生活的关系的片面认识有关。西方哲学和方法论长期以来片面地将

理论与生活割裂开来。从理论上看，社会结构和一般行为的问题似乎带有很抽象的性质，似乎距离普通人的日常生活和语言交往比较远。社会理论的前期发展过程，深受西方传统哲学和方法论的影响，把抽象的理论问题和带普遍性的客观真理问题，划归为纯粹认知活动领域和理论思维的范畴。近代社会学产生以后，又受到资本主义社会专业化和社会分工合理化的影响，把社会学研究当作一门专门的学问，也同实际生活分隔开来。这种倾向又随着自然科学研究方法的影响，从 19 世纪末到 20 世纪 20 年代有进一步的发展。但是，脱离实际生活的理性主义和逻辑中心主义方法越是发展，越遭到社会理论发展本身的曲折经验所质疑，同时也遭到重视生活和感性经验的各种新哲学和新的方法论的批评和挑战。所以，从 19 世纪末开始，弗洛伊德的精神分析学、尼采等人的生活哲学、重视实际经验的实用主义、强调科学研究同生活世界相结合的现象学派等开始以新的观点和方法，从实际生活和日常语言的使用入手，去深入探讨社会和人本身的基本问题。

怎样从日常生活和日常生活中的语言使用去发现社会的奥秘？日常生活和日常生活中的语言使用同人们观察社会的基本观点和基本方法，又有什么关系？如何通过日常生活和日常生活中的语言使用去探讨人的社会观？所有这些问题并不是一目了然的。这不仅同社会的复杂性有关，同人观察社会活动的复杂性有关，而且也同生活、语言运用及其同社会的关系的复杂性有关，又同人在观察这些现象时的复杂的认识活动及认识活动中的主客体因素的复杂变化有关。

五、艺术语言的特殊结构及其性质

一切艺术之所以具有审美诱惑力，就在于它隐含内在艺术语言的

灵活性及自我创造性。艺术的审美魅力,在很大程度上取决于它所采用的象征性及灵活性。可以说,艺术的魅力及效应,决定于它的象征性结构及其灵活性。艺术的象征性结构和形式,表现了艺术家本身的创作精神及其实际威力所可能达到的程度。

实际上,任何语言都属于象征性系统。语言就是通过象征性的不同形式而表达特定意义的系统。艺术语言是语言的一个组成部分。艺术语言不同于一般语言的地方,就在于它采用特别的象征性方式,以更复杂的结构表现艺术家意欲表达的内在意义。

艺术,归根结底,就是以各种形象而灵活的象征性系统去表达人类心灵内在世界的复杂多变的诉求。艺术的象征性结构和形式,就是展现艺术内在精神诉求的基本手段。艺术语言就是艺术的象征性结构和形式的一个重要组成部分。

每一种艺术都有自己独特的艺术语言。换句话说,艺术作品的诱惑力,首先源自艺术作品本身所展现的艺术语言的魅力。而且,每一个艺术作品的艺术语言,在不同的环境和不同的生活世界中,都可以表达完全不同的艺术语言。艺术语言随艺术所处的环境以及所涉及的周在相互关系网络的变化,形成和表达不同的语言。

康定斯基说:"绘画是一种艺术,而艺术作为整体并不是在虚空中迷走的虚幻作品,而是一部有其自身目标的强大力量,用以提炼和陶冶人类精神,并为人类精神生命的优化服务。……艺术是一种倾诉灵魂心声的语言,采用艺术的特殊形式表达出来。"[1]

艺术家的创作精神及创作风格是艺术家本身的生活命运及艺术经验的体现。好的生活历程和所遭遇的特殊命运,为艺术家提供了得天独厚的优越条件而造就了艺术家珍贵的艺术生命,同时也决定了艺术家所固有的艺术风格。

　　法国现代性作家波德莱尔(Charles Baudelaire，1821—1867)在评论雨果的艺术作品时说："我在艺术沙龙画展中，只是在维克多·雨果的绘画作品，特别是他应用中国水墨而创作的作品中，发现任何别的艺术家所没有的那种才华横溢的风格：具有生命力的作品流淌着活灵活现的想象力的运作流程，就好像把天上隐含的神秘景象重新呈现在绘画中。"

　　好的艺术珍品，如同波德莱尔所说，"流淌着活灵活现的想象力的运作流程，就好像把天上隐含的神秘景象重新呈现在绘画中"，具有强大的诱惑力，将观赏者导入动人的世界，让他们在那里体验可以随时缓缓转化的审美快感。其实，真正的艺术作品，不应该是固定不变的形式结构，它应该包含丰富的反思性和再生产能力，浓缩艺术家心胸中始终运动着的内在灵魂，同时又展示艺术家心潮起伏的情感波涛，并以艺术家特有的风格表达他的生命意志及审美欲望。艺术家所有活跃的创作情感，就应该像萤火虫的闪闪荧光，既温暖观赏者，引发他们的再生产的想象力，又能够激荡人们的超越情感，让他们试图探索新的可能世界。一位至诚投入的观赏者，面对好的作品，就会不由自主地沉溺于沁心温柔的韵律世界中，在艺术品迸发出来的动人旋律的伴奏中，悠悠然往来于过去、现在、未来的多维度时空之中。

　　一位艺术家要善于把自己的情感意志融入创作中，同时还要善于通过熟练而奇妙的艺术技巧，包括机敏地运用特殊的绘画语言，使作品成为自身内在情感的结晶体，使之随时可以与他人对话，同时又频频复生和更新。这样一来，艺术家的生命力就融于他的艺术作品中，他的作品也因此而获得可以永远复生的生命力。

　　真正的艺术家以认真严肃的态度进行创作，长期刻苦地磨炼自己的艺术基本功，并用心地把自己的理想和情感引到画笔，将创作中的兴

致意念细腻地融化在画笔的运作中。所以,好的艺术很自然地与艺术家的身心相结合,又深深地隐含着艺术家本人的个性,致使他们的作品浓缩地象征着轻柔的生活舞姿,随时可以在观赏者面前以独有的神态重新翩翩起舞。

好的艺术生涯充满着神奇的情节和故事。好的生活境遇,不但造就了独特的艺术,而且也淬炼出特殊的艺术语言。艺术的生命性并不是抽象的。艺术的生命性是很具体的,甚至是非常微观精细的。首先当然指艺术中隐含的生命运动及其活力,但同时也指艺术中呈现的特殊风格,还指艺术中使用的语言。

艺术家在作品中渗透着自己的生命风格。真正成功的艺术家都是形成自身生命风格的人。什么是风格?风格是艺术家自身生命在其艺术作品中的直接流露,它以无形的氛围和精神力量,表达出艺术家创作的生机和情趣,是艺术家灵魂的直接体现。但另一方面,由于艺术作品免不了都要借助于语言来表达,所以,所谓风格,实际上又是艺术语言的多样化游戏。艺术语言是一种无声的和形象的语言,曲折地表现在艺术作品的每一个细节中,也体现在艺术作品的整体结构中。艺术家往往是杰出的诗人,他们的精神世界乃是诗的海洋。正因为这样,艺术家、诗人、思想家石涛曾在一幅画上留下惊人的跋:"画到无声,何敢题句。"在石涛等人那里,艺术语言已经成为他们对氤氲流荡生命的至诚钟爱之盛情的自然流露。

奇妙的艺术语言具有引而不发的特征,这在好的作品中尤其明显。艺术语言不同于正常的日常语言,它并不靠有声的或可见的形式,也不靠有规则的象征体系,而是由灵活的艺术技巧加以运作,以审美的韵律悠然舞动于作品中,融化在作品的各个部分,却又活跃地纵横交错在艺术作品的整体结构中。所以,不仅艺术语言不同于日常语言,甚至不同

的艺术家也使用各自不同的艺术语言。这也就是说,艺术语言不像日常语言那样,过分强调语言的通用性和统一规则性。艺术语言偏于特殊性和独特性,它以不同的艺术家的创作风格而异,不同的艺术家使用自己不同的艺术语言,他们的各自不同的艺术语言表现了他们不同的艺术生命及特殊风格。在这个意义上说,艺术家要善于使自己的艺术生命及风格渗透到他所使用的艺术语言中,使自己的艺术品形成大家所认同的特殊性。

真正的艺术家善于使用自己的艺术语言表达意蕴深长的意境,巧妙地掺入程度不同的音乐性和诗性,使用富有弹性的飘逸柔和的笔触,阐发自己的生命情趣和理想。

由此可见,风格与语言的关联性往往掩盖了两者之间的微妙差异性及穿插性。在真正的艺术家那里,风格与语言的关系并不是直接的,而是通过许多复杂的中介因素,曲折地在语言结构中表现出来。罗兰·巴特说过:"作家的风格固然通过语言表现出来,但风格本身并非语言。更确切地说,风格是通过语言表达,但风格不等于语言。任何作家如果满足于使用语言,那他还不是好作家。好的作家必须善于通过语言,但并不停留在语言上,而是在语言之外表现他的风格。语言是任何人都可以使用的。作家的特点是不仅仅使用语言,而且是巧妙地使用语言之外的各种'中性的语言',也即使用'非一般人所使用的语言',让自己的语言超越普通的语言之外,在语言中渗透着作家自身的灵魂、情趣、品位和爱好,使之成为作家内心世界的千种风情的审美表达。"

风格往往自然地将作品中试图表达的语言引向"他处",即引向作品之外,引向作者、读者和鉴赏者的心灵内部,然后又把他们的心灵引向一个不可预知的、可能的世界。正如罗兰·巴特所说:"作为一种自然,语言是在不给予任何形式的情况下彻头彻尾地贯穿于作家的话

语之中。……因此，语言是在文学之外。"但是与此相反，一旦文学性文字显现出纯粹的形式时，面对这种虚空形式而引起的恐惧不安，又在不知不觉的情况下，引导文字本身设法寻求一种类似于自然秩序的新秩序；然而，这种由作家本人无意识地表现的新秩序，恰恰又具有社会和历史的性质。这就是所谓的"风格"或"文风"。

因此，文风是什么？罗兰·巴特又说："文风几乎是在文学之外；它是一堆图像、一种语言口才和谈吐风格、一种词汇累积；它们源自作家的身体及其过往历史，并逐渐地演变成作家的具有自动化性质的个人技艺。因此，要注意采取文风的形式，文风乃是一种自给自足的语言，它深深地隐含在作家的个人神话之中。"文风向语言秩序导入一种历史动力，因为它在公共语言的文化平面上导入一种自然的深度。

同样的，艺术风格并不禁锢在艺术品的框架中，更不可以被死板地归纳成简短的语词，因为它是在艺术之外的，它是飘荡于艺术品内外的艺术家的生命韵律，既游动于艺术中和环绕在艺术周围，又是来往于艺术家及观赏者之间的"游魂"，往往在创作和观赏的互动中怫然侵入心扉，触动人们的创作热情和审美欲望。

哈曼作为一位充满幻想和具有丰富浪漫情感的作家、诗人和哲学家，并不轻易相信启蒙思想家宣传的理性的力量。他更多地期待在历史的漫长而曲折的演变过程中，人类精神本身所隐含的各种充满刺激和充满希望的偶然因素和可能性因素能够全面地发挥出来。

由于诗歌创作所使用的语言的神奇性，哈曼更相信潜伏在语言创造中的各种非理性因素，他也更多地期待语言神秘启示过程的刺激性和好奇性。语言和潜意识一样，不是在逻辑规定中显示它的奇妙力量，而是在多变和不可控制性中吸引着我们。哈曼始终认为，语言并非如同传统思想家所宣称的那样准确和"单义性"，而是模糊和歧义的混合

体。语言作为语言，是各种复杂的精神和历史因素的交错集合。语言的神奇性和宗教的神秘性结合起来，成为人生快乐和文化创造的基础。

另外，哈曼还坚信语言本身的自然本性。他认为语言的珍贵性，就在于它的自然力量和非人为的逻辑性。他在《自然颂》(*Gesang der Natur*)中赞颂语言本身的"民族特质"(natioanle Originalität)，因此他还主张"返回自然的语言"(die Rückkehr zur naturliche sprache)。他的这种观点和主张，后来得到了诗人赫尔德(Johann Gottfried von Herder，1744—1803)的支持。⑫

哈曼的基本思想环绕着人性的本质、两性关系、教育、语言及人对神的关系等重要问题。在哈曼的思想中，最重要的因素就是把生命当成潜伏着无意识力量的语言和性的合成物。哈曼认为，只有通过语言和性，人们才能理解到神的真正存在，也才能把握哲学真理。他强调说，人的语言和性的高度神秘性质及其在人类生活和创作中的关键地位，只能是伟大的神所赋予的。哈曼把语言及性的重要性同神联系在一起，表明他对三者(神、语言、性)在人性与文化中的地位的高度重视。在他的《论婚姻的奢侈逸乐》一书中，他具体地指出了性和男女两性的关系同神的意向的密切关系。他认为，没有性，就无法理解人与神的关系。性是连接神与人的唯一联系通道。他说，神在造物和造人的时候，就已经喻示性的重要性。基督来自女性，这意味着人的一切也来自女性，来自女性与男性的性的关系。神的神秘性和不可思议性决定了性的问题的不可思议性。哈曼在诙谐地谈论性的时候，更玩弄了德语的语词游戏，表现了他对语言艺术的熟练掌握。⑬

人性的一切最复杂的性质，集中地体现在人所使用的语言和人的"性的关系"之中。世界上没有别的任何东西，可以与人的语言和性相

比拟;语言和性,既包含理性的因素,又隐含一切非理性和反理性的因素及倾向。因此,人的语言和性,可以在不同的社会条件下变成一切可能性,它们甚至也可以成为一切不可能的事物。换句话说,语言及性,既是一切可能性,又是一切不可能性。在语言和性之中,包含着一切创造和变化的因素和力量,同时又包含各种破坏性力量。真正的人,必须重视语言和性的创造潜能,必须重视它们的变化趋向,也必须在它们的创造过程及变化趋向中吸取创作的营养,获得生活的动力和乐趣。为此,人必须发挥人本身所固有的思想、理性、情感、意志、感性及欲望等,利用语言及性的创造力,进行无限的探索。把人限定在理性范围内,就等于把人紧闭在狭小无望的框架中。

哈曼指出:"我们的知识,哪怕是最低限度,都同时双重地仰赖于和来源于感性的启示和人类的检验。"他反对康德把感性和理智区隔开来,强调两者之间的相互联系性。为此,他借喻地说:"感性就像胃脏,理智就像血管。不但血管需要胃脏提供的食物来供应身体的需要,而且胃脏也需要血管才能运作起来。"哈曼关于感性与理性之间的相互联系性的观点,不只是用来批判康德,而且也是对所有启蒙思想家过分夸大理性的抗议。

但哈曼始终都不把语言与情感表达简单地等同起来。在给赫尔德的信中,哈曼讨论了语言的起源,并认为语言同思想以及同外在世界都有中介关系。同时,语言本身是以人与上帝的关系为基础而建立起来的。哈曼通过对《圣经》中创世纪部分的修改,试图说明在最原初的时候,人的面前所呈现的一切事物和现象,都表现了语言的性质。他说:"在天堂那里,每一个自然现象都是一个语词。每一种现象,都体现了一种神秘的、不可表达的和暗示的神性能量或观念的集合。人类的最早祖先所听到的第一个声音,通过眼睛所看到的第一件事,通过他的手

所接触到的第一个事物，都是活生生的语词；也就是神的语词。"所以，语言的起源是很自然和易于理解的，就好像儿童的游戏那样简单易懂。当哈曼与康德一起讨论启蒙的问题时，哈曼更是集中地考虑语言与思想、理性的关系。哈曼甚至明确地指出：康德在他的《纯粹理性批判》中所探讨的"先天知识"的可能性问题，直接地与语言的本质相关。他说："思想能力不仅全部地依靠语言，而且，语言本身还是理性及其自身发生误解的关键。"因此，在撰写的《对康德总批判》一文中，哈曼提出唯有语言才有希望治疗哲学，因为语言是经验和传统的载体，它也因此永远是思想的基础。哈曼由此严厉地批判康德将感性、理智、理性和审美力加以区分的做法。哈曼认为，康德所提出的"什么是理性"的问题，并不比"什么是语言"更重要。语言才是一切知识、理性、感性、情感、论述、逻辑及审美的真正基础，也是一切矛盾和辩证法的根源。

哈曼说："没有语言，我们就不会有理性；没有理性，就没有宗教；而缺乏我们的本性中的语言、理性和宗教，没有这三种因素，就不会有心灵和社会关系。"而且，哈曼又认为，理性的存在一点也不意味着我们的推理就注定是合理的；推理就像我们的存在那样，可以是错误的，可以是反理性的和非理性的。反过来，错误也并不一定是不合理的。错误有时是正常的，甚至是合理的。哈曼所反对的，是启蒙思想家所宣称的那种"普遍的、不可错的和合理的理性"。他说："存在、信仰和理性，纯粹是关系而已，三者都不能绝对化。它们不是事物，不过是纯粹的思考概念而已，是用来当成理智的符号罢了。"

由此看来，精神领域是不可见的世界，但它又是现实世界的重要组成部分，而对人来说，精神世界甚至更优越于现实世界，在很大程度上决定着人在现实世界中的生活，特别是文化创造活动。

在探索人类语言与人类内在精神生活的相互关系网络方面，法国

精神分析学家拉康(Jacques Lacan，1901—1981)和弗洛伊德一样，一贯重视对人的精神世界的探索，并把人类精神活动同语言运用的相互关系列为首位而加以考察。

拉康的在人的精神世界的探险历程在很大程度上重演了弗洛伊德的实践历程，只是拉康在新的层面上扩展了研究的视野，开辟了新的研究可能性。

首先，拉康在重演弗洛伊德的探险历程的同时，细腻、谨慎地分析了弗洛伊德的宝贵经验。1985 年当结构主义大师列维—斯特劳斯发表《嫉妒的制陶女》的时候，曾经总结了弗洛伊德的象征理论，指出弗洛伊德象征论的矛盾性，就在于未能恰当处理象征转变的规律性同其无规律性之间的复杂关系，以致使弗洛伊德试图寻求普遍有效的象征变换模式。[14]列维—斯特劳斯为此指出，弗洛伊德理论的主要缺点是"动摇于现实主义概念与相对主义概念之间"[15]。他还指出，弗洛伊德以为在神话的变换活动中存在的多种密码中，其中必定有这样或那样的一种普遍性密码是通用的。但是，列维—斯特劳斯却认为，在神话思想体系中，始终存在着各种密码之间的变戏法式的游戏或组合分离魔术；不同密码间的组合游戏乃是我们所要特别注意和加以具体解析把握的。[16]在这一点上，拉康与列维—斯特劳斯基本上是一致的。他们俩从 20 年代末至 30 年代初，一直在一起研究和探索结构主义，并一起创造性地试图把结构主义与弗洛伊德精神分析学结合起来，使之贯彻在对于人的精神创造活动的研究中去。

受到弗洛伊德的启发，拉康认为，在显现的世界及活生生的呈现活动现象之外，就是象征性世界的存在及其运作。象征性世界是人类社会及其文化创造的背景条件，又是它的创造产物的储存库和普遍交换场所，是现实世界之所以可能的基本条件。拉康在发展弗洛伊德思想

的时候,把他的目光和视野扩展到人的现实活动范围之外,在有形世界之后和之外,寻求那些不可见的世界及其可能的活动程度,同时充分估计到它的潜在能力。

拉康还认为:在无形和想象的世界中所存在的事物,有可能转化成现实世界的一个组成部分,并随时渗透到现实中,牵动现实世界的运动逻辑。[17]

拉康充分地估计到由象征性构成的"可能的世界"对于人类社会的存在及其文化创造的决定性意义。他甚至认为:现实世界的再生产过程很大程度上决定于象征性世界的运作。[18]想象的世界并非是虚幻的、无能为力的,更不是无望的;恰恰相反,它们时时参与现实世界本身的再生产过程,又渗透到现实世界的各个组成部分,成为现实世界的实际存在及其运动的内在能量基础。

想象的世界之所以有力量和具有无穷的发展远景,是因为想象的世界始终与象征性世界交错在一起,并同时相互交叉地影响着现实世界。[19]在拉康看来,象征性世界既然介于现实与想象之间,就同时赋有两者的性质,而且,它还具备两者所没有的新特征,这就是它通过自身的中介性和过渡性,一方面共享了两者的优点,同时又在两者的连接过程和相互转化的过程中,变成两者进行自我创造的场域,使两者在象征性中释放出创造的能量,从而使象征性成为能动的和生成的场域。

拉康为此把希望寄托在由"想象性"(l'imaginaire)推动、由象征性组成的无所不在的可能性世界。象征性由此成为可能的世界自身,也变成可能性世界的生成基础。

象征性世界为人类提供了语言创造的可能性和现实性。由于象征性世界的形成和发展,人类才有可能创造语言,并借助于语言把象征性世界本身的内在创造力提升到更高的层面。

人类创造语言，不仅是为了更好地表达，也为了不断地进行再创造。我们可以创造语言，这是上天给予我们的恩宠，为的是让我们能够使用语言进行无限的创造循环游戏。

语言不应该成为创造的约束物。象征游戏使人在自身和世界之间进行创造性的思想游戏。人们使用语言进行创造，不是为了满足，而是为了鼓动和激发更大的创造乐趣。

为了使语言真正成为思想和生命的创造力量，成为不断创新的基础，成为一再开拓新视野的潜在能量，就必须首先摆脱通常人们所理解的语言约束，同时也要打破语言学及所谓"科学语言"的各种规则的限定。拉康之成为拉康，就在于他是从新的角度和更深的层面把握语言，并善于借语言之美及魅力而"将计就计"，顺着语言的游戏路径及其潜力，深入到内心深处，揭示人的表面现象的背后及其深沉基础。

所以，拉康所分析的不是一般的语言，不是只停留在听得到和写出来的语言层面，也不是语言学意义上的语言，同样也不是什么"科学语言"，而是"讲出来的话背后的话"，是"意欲讲出来又不愿意说出来的话"，是"隐晦的和被掩饰的话"，是"讲了一半或只讲一点而留下没说的话"，是指"身体中乱窜又听不到的话"等。人说出来的话，往往不是仅仅已经讲出来的言语。重要的是人生活在语言的王国中，也生活在语言的历史及未来中。所以，分析语言不在于满足于分析语言的表面结构。

象征性是人的思想的基本结构。在对于象征性结构的精神分析中，拉康清晰地揭示了"疯狂"（la folie）的真正性质：疯狂并非"不正常"，它恰恰是思想本身的一个现象，而且它还是思想的一个基础性的现象。[20]

比弗洛伊德幸运的是，拉康享用了19世纪末以来发展起来的结构

语言学的研究成果，并使之与 20 世纪以后传播开来的黑格尔主义、马克思主义、存在主义、超现实主义及现象学等思潮结合起来，引发了精神分析学的一场新的革命。

值得一再重复指出的是，拉康的贡献尤其集中在他对精神活动与人的语言活动的密切关系的研究方面，他总结出精神活动的潜意识基础同语言相关联的基本结构。他发表于 1938 年的《家庭情结》，以及尤其是 1936 年（当时弗洛伊德还在世）他在德国波希米亚地区马利安巴特（Marienbad）矿泉疗养院所召开的精神分析学国际研讨会上发表的《论镜像阶段》的重要论文，标志着他本人创造性的新弗洛伊德主义或后弗洛伊德主义精神分析学的诞生。正因为这样，他的学说的产生也促进了国际精神分析学运动的分裂，造成原有死板固守弗洛伊德学说的人同支持拉康所创立的新弗洛伊德主义的人之间的对立。

拉康首先集中发展了"欲望"（le désire）概念。拉康比弗洛伊德更深入地分析欲望的性质，特别把它当成语言交往中的"活能指"，认为欲望并不是单纯发自主体内心深处潜意识的需求，而是在人同人的语言交往关系中形成的，是在与他人的语言互动中不断更新的象征性力量，是构成语言论述和言谈内在结构的重要成分，是一种最根本的"能指"。因此，他说："欲望既不是寻求满足的快乐，也不是对于爱的需求，而是前者减去后者所得的差额。"[①]

拉康指出语言及其能指功能无所不在。[②]"人不但生活在语言中，而且永远是在遭遇先于他而存在的语言的情况下出生的。"这就是说，人不但不能脱离语言而存在，而且是在先于他存在的语言结构中生存的，又难以摆脱语言的控制而思想和行动。拉康说："语言是隐藏在大脑中的活蜘蛛。"这就决定了人的一切活动特别是他的精神活动的语言性。

如果说，人的存在是以语言为前提的话，那么，反过来，人在生命中对语言的掌握及运用的熟练程度，又能够在很大程度上决定人的存在状况及未来。拉康强调说："我的教学，无非就是语言，如此而已，没有别的。"他认为，精神分析学的成败及命运，决定于语言的运用；而精神分析学的思想创造性，也决定于语言的运用。

弗洛伊德精神分析学特别强调欲望的潜意识基础，把欲望的主要形成动力归结为潜意识的本能冲动（pulsion instinctive）。但拉康却从语言运用的角度深入揭示了欲望的对象及其与主体的复杂关系。"潜意识无非就是被结构化的语言"⑧，拉康的这句名言，高度概括了他的思想。

在拉康那里，欲望的对象是非常重要的，因为任何欲望并不是主体潜意识的内在要求的结果，而是在与他人的交往中，在语言的社会运用中，受到主体之外的他人的影响和刺激，根据象征符号的运作规则而形成的。因此，关于欲望对象的问题，可以进一步使拉康所独有的"机器世界"（le monde de machine）具体化，由此揭示出这个被他称为"真正的人的世界"（le monde proprement humain）的具体结构。

所以，语言的运用不但把人引向他者的网络中，而且也使人成为他者的一个对象。也就是说，在语言交往中指向一定意义的欲望，作为特殊的能指，把本来作为主体的某个人，通过语言交往变成与他者相互对话的"活能指"，随时可以转化成为新的主体；同时，主体的随时变化性，导致活动的主体之间的"互为主体性"或"主体间性"。

这样一来，他者在语言运用中扮演了决定主体的功能。他者从来都不是单纯以其时空结构的死框架出现在人的面前。他者是在"会说话的人"的面前，始终都是在说话中以象征的性质及结构而曲折地和活生生地呈现出来的。因此，"他者"与"象征"不仅同时出现在人的面前，

而且两者也同时以象征性的运作规律相互影响,并推动人的整个心理发展过程。

拉康从语言的运用及其在确定身份与人际关系中的决定性作用出发,强调靠语言的运用而显示出来的"能指"(le signifiant)的神秘功能。能指的神秘性,就在于它在不知不觉中,即在无意识的独立指引下,把人与人之间的关系衬托出来,同时又协调了自身、他人、各个主体及其与实际世界的关系,使人陷入他自身难以理解也难以摆脱的神秘境地。

拉康认为,能指就是一切表象和观念的基础,是人的精神心理能量的主要来源。人在成长中,通过与他人的来往和言说,认识了世界,也认识了自己。"能指"在其运作过程中,能够产生出连说话者自己都意想不到的事情,那就是能指在运作中,不仅引出了所指,更重要的是自身也同时进行自我生产,导引出一系列超越主体意识的效果。拉康也借此表明他者是"能指"之处所(le lieu du signifiant),"能指"无非是面对另一个能指所显示的主体。拉康由此指出:"一个能指,就是对其他能指而言的主体。"(un signifiant est ce qui représente un sujet pour un autre signifiant)因此,"他者"并非单纯是通过他者的主体化,而是一个具有决定意义的象征性结构,是言语和话语能够发生作用的关键领域,"主体是以相反的形式从他者那里接受他自身的信息"(le sujet reçoit de l'Autre son propre message sous une forme inversée)。

在这里,最关键的是话语的应用引入了他者,或者也可以说,他人在人的言说中进入了主体,使主体发生连主体自己都无法控制的新变化。在这个意义上说,人是被语言所言说,而他者倒成为主体的替身,能指既造就了主体,又泯灭了主体。所以,对于拉康来说,能指对于主体来说是强制性的,它的确强加于主体,是主体无论如何都必须接受的;而"他者"是"能指的宝库"(le trésor signifiant)之所在。所以,在这

个意义上说，欲望，归根结底是他者的欲望。有了他者，才有可能形成能指，才有可能使主体形成接受能指的能力，也只有他者的出现，才使主体的欲望被引向另一个欲望中。

正是在"他者"那里，一切具体的论述被揭示无遗，也正是在这同一个地方，一切想象的东西被揭示无遗。拉康还指出：没有"他者"，自然的人无非是残暴的野兽（une bête féroce）；正是靠他人及由此而出现的"能指"，人变成站立的残暴野兽。也正是靠他者的介入，儿童逐步地形成自己的主体，人随时成为不同的创作者。由于一切要求都以言语来作为表达中介，所以言语永远一再地要求其他因素的东西。所以，在产生和表达要求的过程中，欲求的对象永远都是隶属于能指的永恒换喻的系列中。在这个意义上说，欲求本身的提出就必然地包含着欲求的无止境的不满足状态。

另外，不同于弗洛伊德，拉康强调"无意识"（l'inconscient）的结构及其活动的独立性，反对把无意识当成意识低下并附属于意识的"潜意识"（la subconscience）或"次结构"，也反对把无意识与"自我"（le moi）联系在一起。拉康认为，无意识不是被压抑的意识，不是意识的一部分，不是由意识转化而成的，更不是潜在的意识，也不是可以由意识来指挥和管辖的附属部分，而是一种自在的创造性力量，即它本身是独立的，具有自身的生命活力，是人的生命，即人的精神和身体所构成的完整生命体的基础。

"无意识"与"原我"或"自我"无关，因为"我"本来就不存在。"我"永远是分裂的，是进行中的创建和分裂过程。"我"是原本具有思想创造力的个体生命对人为规则的屈从的产物。拉康的新观点颠覆了弗洛伊德关于意识、前意识与潜意识三重结构的假设，也重构了弗洛伊德的主体性观念及由此建构的精神分析学。

　　为了使精神分析学扩大成为思想文化不断更新的精神力量,拉康在他的"语言""能指""意志"的三重关系结构的基础上,进一步创造了"RSI 模式"(le schéma RSI)把"现实""象征性"和"想象力"(le Réel, le Symbolique, et l'Imaginaire)三者拧结成一个"波洛美扭结"(le noeud Borroméen)㉔。拉康指出:"它不只是概念性,而且也是数学的和实物的"(non seulement conceptual, mais mathémathique et matériel);它开端于拉康在 1953 年 7 月 8 日的演讲,并始终成为他思考的主题。在组成不同个人的人格的三大轴线中,想象的部分是一种由镜像阶段所产生出来的混杂统一体,它是主体在镜像阶段所记录下来的有关现实世界的复杂图像,其中包括有意识的、无意识的、知道的及想象到的各种成分。在这个意义上说,现实世界是主体的一种想象图像,不过它并非一种任意编造出来的单一成分的图像,必须对这个图像的成分进行深入的分析,发现其中各种不同成分,并指明其性质和运作机制。也就是说,必须将主体想象中的现实世界图像同主体的象征能力,以及现实本身的结构结合在一起加以探讨。

　　象征的世界当然由某种多样的符号构成。不论产生符号还是运用符号,都是人的特殊能力,也是人进行各种心灵思想创造活动的动力和基础,又是人同外在世界打交道并对外在世界进行改造的中介因素。象征把人的能力、内在世界,以及实际活动同外在世界联系在一起,并使人相对于自己所面对的外在世界不处于纯粹被动消极的地位,而是反过来采取具有主体性的积极主动态度,以其本身所固有的象征能力,将外在世界所提供的各种有利于自身的因素加以改造,使之变为有利于主体或适应于主体创造精神的因素。象征对于人发挥主体性具有特别重要的意义。而且象征也是人同外在世界打交道并使之改造成有利于人的世界的不可缺少的中介力量。这就是说,没有象征能力,不仅人

的思想创造精神无法发挥和运作，而且人也无从对付极端复杂的外在世界，更无从改变外在世界对于人的摆布。

想象的世界同象征的世界相结合就是现实的世界，就是具有主体性的人所面对的外在现实世界。人所面对的世界永远都不是客观中立的外在因素组合体，而是同人的主观能力及其意愿和实际活动紧密相关的。外在世界在人的主体性真正地树立起来以前，只是一种"未知数"。现实无非就是由意义的效果所组成的世界（le réel d'un effet de sens）[⑥]。

在人面前的现实世界的性质及实际意义，就看人的想象和象征能力如何对待现实世界。由于人的主体性本身是可变的和不稳定的，永远是有待建构的，所以，人的现实世界是永远不可能完满的，也是不可能一劳永逸地被建构的。所以，它又是不可知的和带有神秘性的，是宗教的和实际的交错产物，是一时难以把握的。为此，拉康坦率地说："现实，就是不可能的。"（le Réel, c'est l'impossible）

最后，拉康反对仅仅在医学和精神病学的范围内探讨精神分析学，也反对把精神分析学的首要目标仅限于关注"性"的问题。[⑧]他尖锐地指出："精神分析学难道纯粹是或只是一种精神治疗法，一种医学治疗，一种膏药，一种江湖郎中的万灵药？它是靠这些来治疗？第一眼看来，难道它不是这样吗？但是，精神分析学绝对不是如此。"[⑨]拉康坚持主张进一步扩大精神分析学的研究、探索和试验范围，不但使之成为人文社会科学的各学科以及自然科学相互交叉和交流的平台，而且也使之成为思想家和精神分析学家共同探索人性及其文化创造性质的战略基地。所以，拉康虽然在精神分析学的领域中成长，但他的精神分析学又远远地超出这个学科本身，同时地吸收人文社会科学乃至自然科学的优秀成果，他的精神分析学因而具有医学、心理学、生理学、人类学、社

会学、语言学、符号学、文学和哲学的跨学科性质。同时，拉康还极其重视在人的思想创造实践中的灵活机智性，因此他坚持主张把精神分析学变成一种真正的"实践智慧"，一种"生活艺术"。

弗洛伊德精神分析学的曲折发展史，同人类现代化进程的曲折性一样，需要我们不断地进行思想上的反思，结合各国思想文化传统中的历史智慧，特别是中国《黄帝内经》的生命观，去探索精神分析学在现代化和全球化过程中的创新可能性，使精神分析学和精神治疗学一样，不只是从医学、生理学和心理学的科学专业层面，而且还从人文思想和精神陶冶艺术的高度，变成新时代现代化和全球化的积极精神力量。

六、艺术语言的多样性和个体性

艺术语言是多样的。艺术作为人类精神创造的一个重要表现，突出地呈现了人类生命的多样性、丰富性和无限潜在可能性。

第一，任何艺术形式都具有其自身特有的艺术语言，也就是说，各种不同的艺术创作，采用不同的艺术语言。绘画采用视觉语言，音乐采用听觉语言等。不仅如此，就连同一种艺术，它的艺术语言也将随着不同的展现时间以及不同的环境而发生灵活变化。

第二，不同的艺术家，作为不同的生命体，具有其自身的特殊语言。艺术家靠自身的生命体验、情感和思想深度及不同理念、不同的艺术技巧和艺术创作原材料，可以表达不同的艺术语言。康定斯基是靠色彩的变化，表达他赋予其作品中的艺术语言的。康定斯基把色彩当作有生命的材料，坚信色彩在不同的环境可以产生不同的艺术效果。康定斯基说："在一般情况下，色彩并不是对心灵产生直接影响的因素。但色彩就是琴键，眼睛乃是锤子，而心灵是赋有许多琴弦的钢琴。艺术家

就是那弹琴的手,通过他灵活敲打这个或那个琴键,使人心灵产生振动。显然,色彩的协调就只能基于这样的状况,即有效地使色彩协调与心灵产生共鸣,而这一切,就是创作中内在心灵的具有决定性意义的必然性原则。"③

康定斯基的话,点明了人类内在心灵在艺术创作中的绝对重要的地位。正是内在意识的灵活性及敏感性,直接决定艺术中的艺术语言的多样性及不同的表现程度。

第三,艺术语言与普通语言的异同及相互转化的可能性。艺术语言问题实际上和普通语言问题在很大程度上有很大相似性,也就是说普通语言有什么样的特点,艺术语言就有什么样的特点,这是从大的方面来说明艺术语言同普通语言的关系。艺术语言又在很大程度上不同于普通语言,因为艺术语言没有像普通语言那样的普遍规律性,不像普通语言那样具有为大家所共同接受的普通规则。普通语言是所有的人都使用的语言,所以它只需要表达意愿,掌握意义,达成沟通和协议的目的。为此,普通语言就遵循着大家都可以接受的共同规则,比如说,大家所承认并且执行的语法规则,以及在语言与词语意义之间必须遵守的一定的规则等。这是普通语言的特点,但是艺术语言有非常特殊的性质,它关系到艺术创作本身能否表现出来,也关系到艺术鉴赏者能否接受,所以艺术语言同普通语言不一样,它涉及任何一种艺术作品的命运问题,而不关系到所有人的沟通关系问题,甚至可以这样讲,艺术语言具有普通语言所没有的特殊性,它是作为个体的艺术家所使用的语言,所以艺术语言永远具有特殊性、个别性。不同的艺术家具有不同的艺术语言,每个艺术家个人提升提炼、创造所能驾驭的特别语言系统,我们不能要求艺术语言像普通语言一样。在这种情况下,很多艺术家尽管创造出很多作品,也具有自己的艺术风

格,同时也在创造风格中隐含了他特有的艺术语言,却不愿意去探索艺术语言的本质问题和性质,他们满足于他们的艺术作品在社会上的成功,不去自觉地总结所使用的艺术语言的性质。这也说明艺术语言的创作及使用带有很大的潜意识的性质,是艺术家本人从来没有考虑过的问题。但是,反过来,也是艺术家刻意不去主动地意识到这个问题的重要性。艺术语言作为艺术家、美学家、评论家都必须重视的问题,对其的探讨可以提升艺术的水平,为本来盲目的艺术语言的交流和提升开辟创新的前景。

艺术语言的性质,涉及艺术语言同普通语言的关系,也涉及艺术语言与艺术家的关系,还涉及艺术语言及艺术家内在心理活动及其创作风格的关系,在艺术语言的性质中就隐含了艺术语言同社会语言的关系,也隐含了艺术家在进行创作时他的内在世界的活动的奥秘。

但是,艺术语言还包含着另一层关系网络,这就是艺术作品所隐含的艺术语言一旦随着作品而公开发表之后,所表现出来的各种状态,就关系到隐含在艺术作品中的原有的艺术语言它的可能走向及其同鉴赏者的心理活动的关系。艺术的魅力,不但不是艺术家本人所能够预料的,也不是任何一个艺术评论家所能够决定的,因为它是艺术作品中隐含的艺术语言同鉴赏者的各种可能关系,而跟鉴赏者的关系这一种活生生的生命现象,可以不断展开、不断创新,生生不息,以致在艺术家本人所无法预料的情况下,艺术作品本身不断地取得新的意义。在市场经济介入艺术创作以及艺术的交流活动之后,艺术作品中的艺术语言的延伸和再生产还进一步同掌握艺术作品交换的市场的市场经济逻辑结合在一起,导致进入市场交流中的艺术语言变得无法控制,由所遭遇的新的市场环境的各种力量所操纵,而使艺术作品产生了许多新的意义并陷入重重旋涡之中,难以预测。更具体地说,进入到交换市场的艺

术作品远远脱离了原作者的精神世界,成为掌握艺术市场的资本的各种力量的竞争、交换的筹码。在这种情况下,受市场经济控制的艺术作品所表达的语言已经越来越远离艺术创作的逻辑,也同艺术的原始状态的艺术价值脱离开来。

艺术语言现象学所谈论的,是艺术语言的"显现"问题,所谓"显现",指的是艺术语言的原始显现过程,而这种原始显现过程隐含双层意义,第一层是指人类文明创始阶段的艺术语言显现,第二层是指艺术家在创作中的艺术语言的显现,上述两个层次的艺术语言的显现,既相异又相互连接。相异是指人类原始文明阶段的艺术语言显现,不同于艺术家在创作中的艺术语言的显现,前者体现了:在人类原始文明创作过程中,作为人类超越能力的重要部分的艺术创作,究竟是如何随着艺术语言的出现而进行的。因此,现象与研究涉及人类原始文明阶段艺术语言的显现的特点,而这部分的探讨将有助于揭示人类文明是如何出现的,同时也将揭示人类文明原始显现过程中的各种奥秘,人类原始思维、文字、象征、形式以及人类原始思维、象征、艺术语言同人类文明行为的关系。对于这部分的现象学研究,也就是说对人类原始艺术现象的研究,是探索原始艺术产生条件及过程的不可缺少的部分,同时也可用于探索当时原始人如何通过原始艺术而创造整个的人类文明体系。

对原始人类艺术的现象学研究,尽管是针对原始人类文明创作阶段的创作过程,但它仍然与我们当前研究任何一种艺术语言的显现有重要关系,因为原始文化创作中的原始艺术语言显现作为一切艺术语言创作的原本和模本,将在人类历史各个阶段的艺术创作中不断重现,并不断更新,以它的不可磨灭的生命性,参与到任何一个艺术家的艺术创作活动中。所以,研究艺术语言的现象学,必须要同时研究原始艺术

语言的显现过程；同时，由于原始艺术语言的显现，也同人类一般语言的出现有密切关系，所以，探讨原始艺术语言的起源，又关系到人类一般语言的起源。

卢梭指出："言语的最初发明，应归功于激情，而不是需要。……看来，需要造就了第一句手语，而激情逼出了第一句言语（voix）……古老的语言不是系统性的或理性的，而是生动的、象征性的。我们以为第一个开口说话的人的言语（假使曾经存在过），是一种几何学家的语言，可是在实际上，那是一种诗人的语言。"㉟卢梭生动而含蓄地指出了原始语言的活泼性、生动性、情感性、概括性、象征性和多义性！卢梭认为："那么，语言起源于何处？精神的需要（moral needs），亦即激情（passion）。激情促使人们联合，生存之必然性迫使人们彼此逃避。逼迫着人类说出第一个词（voix）的不是饥渴，而是爱、憎、怜悯、愤怒。果实不会从我们手中退避，一个人不必说什么就可以吃掉它，植物的茎秆是沉默的，同样，它被默默地吞食，成为牺牲品。但为了感动一颗年轻的心灵，为了击退非法的入侵者，自然（nature）指使我们发出声音、呐喊、哀叹——这些最古老的话语。这可以说明为什么在简约化和系统化之前，最古老的语言像诗歌一样，饱含激情。"㊱

在哈曼看来，语言中的各种语词、象征等及其所隐含的各种情感及沟通愿望，远远地超出一切抽象和逻辑公式所包含的意义。因此，语言比概念和逻辑研究还重要。一切概念和论述都是以语言为基础。没有语言，便没有思想和推论。为此，必须把语言研究放在首位，置于优先于逻辑研究的特殊地位。

在他的早期著作中，哈曼经常强调情感的重要性，并认为语言与情感和激情是分不开的。同时，哈曼还很重视他人经验的重要性，严厉地批评康德过分肯定知识对自身先天意识的重要性。哈曼认为，不管是

理性还是哲学,都不可能脱离语言、经验和他人的经历。语言的如此神秘般的性质,来自它所隐含的辩证法。一切语言都是对立而统一的,都是美学的、逻辑的、感性的、思想的统一体,而这种统一又来源于语言同神的统一性。语言的如此神秘的特点,只有靠神的神秘性,才能得到诠释。哈曼借用休谟和贝克莱的经验论及对一般性和抽象的怀疑论,批判康德的概念论和范畴论,也不同意他的物自体的概念。哈曼认为,语言的极端重要性及神秘性,是无法通过任何概念或论述来表达的。在一封致友人的信中,哈曼很诙谐而深刻地指出:"即使我果真如同古代的德莫斯丁那样能说会道,我也只能一再地三次重复同一个字来表达我无法表达的意思,理性就是语言,就是逻格斯。我死啃着这个硬骨头,并将继续啃到我死的时候为止,但对于它的深刻意义,即使到我死的时候,都无法弄清楚。我始终都在期盼一位带着揭开语言深邃性的神秘钥匙的天使的到来。"

哈曼的主要著作,除了论述的主题变化多端以外,其论证过程也曲折隐晦,表现方法灵活细腻,还往往采用修辞、模仿、想象、隐喻和象征的方法,并借用《圣经》或其他著作的人物、论题和语词,穿插地进行绕道的论证,使人难以立即把握其真实含义。哈曼还善于引用各种想象中的妖魔鬼怪或怪物的名称,借用它们曲折地表达某种想法。例如,他借用被称为"阿利斯朵勃鲁斯"(Aristobolus)的人物的口吻,诙谐而机智地批判他所反对的观点。这一切,使他深刻地影响了同时代的诗人和思想家,例如赫尔德和雅可比等人。黑格尔和歌德曾经给予哈曼很高的评价,黑格尔认为他是最有清醒头脑的人,而歌德则指出在阅读哈曼的著作时,任何人都必须清醒地超越日常习惯进行的思维方法。哈曼经常在著作中玩弄游戏策略,故意地把"球"抛向他的读者,让读者自己把游戏的"球"接过来,而促使读者继续玩下去。黑格尔曾经为此说:

"法国人常说,文风就是作者本身。哈曼的著作并没有固定的风格,有的只是风格中的风格。所以,掌握哈曼的风格,就如同掌握他自己那样困难。"哈曼玩弄风格游戏,就是他的一种写作策略。这意味着他充分地理解到在文本与读者之间存在着某种神秘的关系。只有当读者和作者领会到这种神秘而隐喻式的关系,才能在文本的穿越中相互理解。他期望读者不要处于被动的状态,而是以创造的精神,反过来向作者挑战,向文本的纵深方向和象征性结构进行独立的探索。哈曼甚至不怕自己被误解。他反而认为被误解是一种正常的现象,是值得庆幸的事情。

通过艺术语言现象的研究,我们还看到一种极其复杂的现象,这就是个别艺术家进行创作时,他所采用的艺术语言,一方面决定于艺术家本人的特殊经历及个人才华,另一方面决定于他所遭遇的历史条件。所以,任何艺术家的创作,所使用的原始艺术语言,既包含艺术家本人及艺术家所遭遇历史环境之间的某种客观关系,又包含艺术家个人历史遭遇以及在这种遭遇中隐含的命运的因素。

那么,首先要特别深入说明上述所说的艺术家的命运问题。一谈到命运,就包含某些规律性的因素,但同时更多地包含无法预测的甚至带有神秘性的因素。两者是相互交错的,而造成历史的复杂性及艺术家个人命运的复杂性。这里要特别说明艺术家的个人命运问题。艺术家作为个人,他的生命历程如同他的艺术创作过程一样,都含有客观规律的部分,也就是说任何艺术家不管他有如何惊人的才华,都无法摆脱客观历史发展规律的控制和影响,在这一点上,中国古代《易经》谈到天命的时候,就已经很明确地指出任何个人都无法脱离天命对他的控制,但这不意味着天命可以决定个人命运,还要看个人对天命的态度及自己如何发挥自身生命中的智慧和经验。所以《易经》提到"穷理尽性以

至于命"，这对于每个人来说都是非常重要的，而对艺术家来说，更是如此。

如何发挥个人才华及处理个人才华和社会的关系，在艺术创作的原始状态中是特别重要的。但是这个问题是非常复杂的，各个艺术家在创作的原始状态中，往往是很被动的，也就是说没有意识到自己的处境，也无法预估自己的反应，所以，在这个时候也就决定于艺术家的灵敏度及其对于历史做出的机敏反应。

七、音乐语言：艺术语言的原始基础

音乐是人类创造的最优美的语言，音乐语言是艺术语言的神妙灵巧性质的集中表现。叔本华高度评价音乐的艺术价值，认为音乐就是人类生命意志本身的完美体现，主张不要把音乐当成现象的表现形式。音乐所表现的，不是具体的苦与乐，而是人类生命中自生的愉悦本身、情感本身以及生存本身。正是在这个意义上说，音乐是医治我们的痛苦的万应妙方。[31]

音乐既抽象，又富有创造旋律，是生命本身和思想创造的最好模式，贯穿于音乐中的旋律和节奏，直接地表现了生命的自我运动的质朴性。音乐乃是人类全部意志的直接客体化和写照，因为音乐不同于其他艺术，它绝不是理念的写照，而是意志自身的写照。叔本华认为，音乐由于跳过了理念，也完全不依赖于现象世界，甚至无视现象世界；在某种意义上说，即令这世界全不存在，音乐却还是存在。然而对于其他艺术却不能这样说。[32]

音乐语言既是人类日常语言的最初形式，又是人类语言的最高形式，也就是说，音乐语言体现了人类语言的最原始和最高级的特征。

八、诗歌语言的生命基础

（一）诗人的生命

"诗是一个民族的精神文化的存在基础"⑧。诗歌记载了各民族自身生命的兴起和发展的历程。

因此，诗的创造是人类生命的一种苦修，一种圣德，使自己成为诗人，投身于诗歌的创作，并不意味着仅仅为了创作诗歌而已，因为诗人的真正使命，并不只是创作诗歌，而是要求自己作为存在而存在，学会像"存在"那样存在于世上，把握存在之为存在的要义，而这就意味着要使自己无时无刻、终生地实现宗教式的献身，一种对庄严而无限的世界的祭献，对万事万物生命总体的供奉。这是将自身的生命无条件地和全部地与伟大的世界进行合而为一的脱胎换骨的过程，它既包含精神上的无止境的升华，又同时包含肉体上的磨炼。

诗人之成为诗人，就是从他的生命诞生的第一天起，肩负着全人类赋予的责任，承载人类生命的崇高使命，在天地万物生命整体的循环互动中，担当解放者、拯救者和启蒙者，唱出人类生命与天地万物生命之间的协奏曲，始终不渝使自己成为天道、地道和人道的歌颂者和捍卫者。在这个意义上说，诗人不愧是"道成肉身"的见证。

显然，诗人并非只是一群以写诗为职业的人，他们也不应该满足于单纯地写诗。正如法籍华裔诗人程抱一先生所说："诗的生命，……不是'诗意'的生命，因为诗，不再是诗意的抒写，而是存在的基本方式。只有诗，能够收纳生命的基本现象，把它们提升为另一种存在。于是，一开始，他就无暇顾及他事。瞪目注视大自然的动态，裂心感受人间的伤痛。无遮地面对死亡，祈求在腐臭与枯朽彼端寻觅生的灵机，可以说，

还没有享受生活,他就已经付出了生命的代价,处身在'另一边'了。"㉞

且听法国诗人勒内·夏尔(René Char,1907—1988)的《诗歌》(*La poésie*)向我们倾诉:

> 诗么？它是所有清流之中
>
> 最不流连于桥影的
>
> 它是在那重获价值的人内部
>
> 滋生的未来生命
>
> La poésie est de toutes les eaux claires celle qui s'attarde le moins aux reflets de ses ponts;
>
> Poésie, la vie future à l'intérieur de l'homme requalifié㉟。

因此,诗人要饱受激情的煎熬,替人类承受心灵和肉体的创造流程中的所有苦难,同时也准备尽情地享受人类极致的喜悦。

不要误解,以为作为诗人的里尔克是一生坚贞如一的,从事诗歌创造从无动摇;也不要误解,以为诗人既献身于圣德,他就完满无瑕,不会做错事。里尔克像所有真正的诗人那样,不是圣人,更不是圣贤。

其实,面临世界的艰险以及眼花缭乱的世俗事务的干扰,有时是各种实际的诱惑,包括美如鲜花的女人的青睐,里尔克也难免发生过动摇和犹豫。但里尔克最终仍能朝向诗人的理念和目标,经历无数的迟疑和摸索,越过各种生活的失败经验的阻碍,特别是他的婚姻的失败,一再地如同经历炼狱的层层磨炼那样,使自身的罪过、失误、动摇及犹疑得到明智的逃脱,在灵魂净土的磨炼中实现诗人生命的充分展现。

(二) 诗人与审美

诗人爱世界,爱每一个人,不管他们是"低贱"的,还是"有罪"的。

诗人的爱永远超过被爱者,因为他要引领他们的精神趋向无限。

夏尔的诗说:

> 我的爱,
>
> 我是否出世,
>
> 并不重要;
>
> 而你,
>
> 注定显现在,
>
> 我消失的地方。
>
> Mon amour, peu importe que je sois né; tu deviens visible à la place où je disparais⑧。

诗人寻求存在的基本方式,就是使生命朝向更高的层次,他们不满足于生活的现状,坚持使生命导向未来,超越时间和空间的限制,在同内外世界的互感互通中,实现生命向无限的、无止境的伸延。这是一场关爱所有生命的过程,因为在同周在生命的互感互通中,体验到无限生命的魅力,使自己超越自身的局限性,逐步同整体生命融合在一起。再也没有别的爱,比这种同周在生命整体的和谐融合更加真实和纯粹!

这样一来,诗人必须拥有极大的胸怀,把关心世界整体生命及其命运,当成自己唯一的生存目标。

为此,最重要的就是要充分把握人的生存与命运同世界万物生命紧密不可分的统一性。这就必须首先摆脱自然科学的思维模式的约束,因为这个模式总是强调被观察的外在对象的“客观性”;同时,还要警惕传统的二元论的思维和分析程序,因为所有的二元论都是把精神与物质以及主体和客体分割开来。

　　为了避免把"美"当成一般认识的对象,康德创造性地通过对于"审美判断力"的分析批判,在纯粹理性和实践理性之间,在自然概念和自由概念之间,对美进行了别具一格的探究。他由此得出了关于"美"的四项结论。但是,问题还在于,康德仍然把"美"当成真理的感性形式,也就是说,他把美当成鉴赏的观察者面前的一个对象,当成应该被把握的事物。由此可见,康德并未跨越二元论的藩篱,他实际上止步于人们不可知的"物自体"面前。

　　在西方哲学史和美学史上,为了有可能创造性地从分割精神与物质、主体与客体的二元论中走脱出来,必须等到西方文化危机充分地暴露出来,因为只有在这个时候,西方思想的内在悖论性的内容及性质,作为西方整个危机的基础,才能充分地显露出来;而且,与此同时,解决危机的潜在出路也逐渐明朗化。

　　经历从波德莱尔、马克思、叔本华、尼采和弗洛伊德的批判,经历艺术上的印象派特别是它的杰出代表塞尚的批判,终于来到现象学的发展阶段;正是在这一阶段,基于艺术和哲学研究的成果,在历史经验的启示下,现象学试图克服传统二元论,并由此引导思想家和艺术家,依据现象学原理,根据存在本身的自我显露和自我启示,立足于发自存在内部的创造意向性的活生生的显现,进行艺术和思想的创造性活动,使得创造活动成为存在本身朝向完美存在的自我实现过程,从而也使美成为美的存在的真正理由。

　　实际上,"显现"比"存在"更加重要,因为任何事物之所以存在,就是由于它首先显现。一切存在,就其最原始的根源,作为在场出席,都是潜在地包含着朝向美的能力,都具有朝向美的欲望。

　　因此,美就是一种"在此显现",就是造化,就是行动中的事件;也就是说,美并不在那儿,它是正在变成美的"显现",它始终是在不停地朝

向美的方向演变。美隐含着它自身之间的互动,它在正在显现中的美与正在把握它的观看之间。

为了恰当指出美的活生生的在场性质,有必要回溯到中国传统的视野,借用"气"的概念,把美当成活生生的美的自我显现本身,当成在观察和鉴赏中同时戏剧性地展现其自身的过程。在这里,凭借"气"的不确定的可能的波浪式运动,遵循阴阳规律,每一个存在为了寻找机会朝向完满的美发展,都自置于极其紧张和竞争的关系网络之中。因此,美如同生活本身,都通过曲折迂回的复杂途径,自我显现在所显现的时空中。

美从来都不停地运动,也从来不是现成完满地呈现。一切美,既然都是唯一特殊的存在,其显现程度,总是一方面依据过渡性的和偶然性的因素,特别通过环绕着它的光亮的出乎预料的变化,另一方面又依赖美自身的自我显现及朝向生命的启示过程。所以,爱一切生命,实际上就是"让生命自身进行自我表达"。

每个生命的自我表达和显现,是在生命之间的相互观看中实现的。诗人在寻求实现"存在的基本方式"的时候,以平等的态度,虔诚地和虚心地观看一切,学会观看,并在观看中表达爱。程抱一以精辟的话语总结道:"爱和美一样,是在相互观看中实现的;一切真正的观看都是相互交叉的观看。因此,梅洛—庞蒂用'交错'的概念来界定感知,而这个'交错',恰好就是观看者与被观看者之间的相互渗透。"[30]

(三) 诗人与语言

谈论诗歌,势必涉及诗歌的语言;而探索诗歌的语言,就势必探讨诗歌与语言的关系;而要探讨诗歌与语言的关系,又不得不讨论诗歌本身的性质以及语言本身的性质。但是,语言问题不是孤立的语言问题,

因为语言本身就是最复杂的社会现象，又是最复杂和最深邃的人性表达通道。语言从来并不"老实"，从来都是"两面三刀"，也就是说，语言从根本上说，就是最复杂的矛盾生命体。它一方面作为社会表达方式，推动实现社会的交流和沟通；但另一方面，语言又是引起各种混乱的"种子"，它的应用并不像最初人们所期望的那样，似乎可以顺顺当当地相互理解，相反，语言的使用往往会由于语言本身的复杂性及其各种矛盾的可能性，导致新的预想不到的混乱，导致各种新的误会，造成新的矛盾。正因为这样，伽达默尔认为在诠释过程中，语言"导致误解是必然的"；而且，语言导致误解是正常的，这也就是为什么人们需要诠释学的研究，并在诠释学研究中集中讨论语言的复杂性及各种可能性。语言本来就是隐含着各种复杂的矛盾的，它的沟通功能是在一定条件下才具有意义的；这个必要的条件，就是使用特定语言的特定共同体必须对特定语言的内涵及表达方式具有一定的"共识"，并因此达成一定的协议。不然的话，语言表面上是沟通工具，但应用起来，就会产生各种矛盾。因此，语言从来就是一种"双刃剑"，它有明显的两面性：一方面语言可以沟通，另一方面语言会产生误会；一方面语言具有一定的稳定性，另一方面语言又是变化莫测的。这就说明，语言具有去内在的生命本质，不是任何自称语言主体的人所可以任意使用并给予确定的。

语言本来就是一种纯粹的"存在"，它不只是作为社会生活中的沟通手段，而且更重要的是作为"社会的存在"本身的存在基础。接着，更紧要的是，语言还直接深入到人性之中，直接"掏心掏肺"地把人性中的一切最关键的因素，揭示在光天化日之下，使人性在语言的游戏中赤裸裸地显示其本质。实际上，正是语言的种种特殊的性质，使语言与诗歌从一开始就结缘，使它们之间从头到尾相互依存又相互矛盾，在诗歌与语言的关系史上，始终表现出争吵不休的状态；可以说，诗歌与语言，本

来是天生的结缘,但它们之间却始终相互争吵,相互争夺主动权,却又同时谁也离不开谁,就好像一对结了婚的夫妻那样,表面上相互有意愿结合在一起,却又觉得结合在一起造成了相互之间的约束,恨不得又要"离婚"一样。

这也就是说,谈论诗歌的语言,将引起一系列循环往复的一大堆麻球式的问题"乱阵",而所谓"乱阵",指的是没完没了的讨论游戏,其中掺杂层层交错的乱麻式的思想悖论和语言悖论,同时也卷入创作理论与创作实践的复杂矛盾。所有这一切,恰好表现了诗歌这一文学表达形式的特殊性及神奇性。但是,更确切地说,恰好是诗歌的这一特点,集中显示了诗歌作为文学的"女王"或"女神"的优越性;同时,更珍贵的是,诗歌这一特点,也表现了诗歌不愧是艺术与文学、艺术与哲学以及艺术与社会三大关系网络的最强而有力的创造性力量,以致不管是艺术还是文学或是哲学乃至社会,都不得不重视诗歌的存在,或者更确切地说,文学、哲学和社会,都对诗歌"刮目相看":文学、哲学、艺术和社会,都不得不承认诗歌的存在的必要性,同时又对诗歌怀有一定的"戒心",因为诗歌有可能凭借它同文学、哲学、艺术和社会的上述悖论式关系,在文学、艺术、哲学和社会的各种活动中,利用它自己的特殊身份和特殊能力,特别是利用诗歌本身与语言之间的特殊关系,进行诗歌自身的自由创作。

一切创造出来的真正艺术,都是艺术家运用特殊的手段,赋予转瞬即逝的美妙瞬间一种永恒的可能性,使他内心深处所隐含的创作灵感以其内在的不可见的潜力,在世世代代的文化传承中延续下去,并再生产和不断更新,从而获得千秋万代的生命延续性,远远地超越作品本身的原作者的有限生存时空维度,在艺术史上焕发出耀眼的光芒。诗人所使用的特殊手段只能是语言。诗人之所以集中地使用语言,不是因

为它是人间最普通的沟通工具,恰恰相反,诗人所要运用的语言,正是要把语言逆转成为"反语言",使之不再是普通的沟通工具,而是赋予它新的创造生命力,使它成为衬托世界本质和生命意义的无限精神力量。不但在诗歌的创作过程中,而且在诗歌传播的过程中,都借助于语言的神秘力量,使读者、整个世界同诗人一起,扮演着模仿天神而进行惊天动地创世行动的行动者的角色。

语言一经为诗人所用,就一改其本来的世俗功能,即刻成为流露内在丰富真情以及掀开世界本真面目的奇妙手段。正如瓦雷里所说:"对诗人来说,语言的重要性,一方面显然是它的和谐诗性或和谐可能性,另一方面则是它的含义无限性,具有无限再生产意义的文化生命体。"⑧但是,语言本身的日常生活性质,使诗人面临最恼人和最困难的语言使用技巧。"诗人的坎坷经历和异常机遇使他不得不对语言进行颠覆性的创新,而且,还通过这种彻底的改造,使语言可以用来抒发诗人的极其特殊的情感,一种非凡的情感! 诗人必须在这千百种可选择的语词中,经过千思万虑的比较,经过精巧的加工过程,把他所选择的语词变成更臻完美的诗句,以便表达出任何普通语言都无法表达的纯洁而卓绝的情感"⑨。应该说,上述诗歌语言的选择和加工过程,说来容易,做起来却比任何最复杂的工艺都更加复杂!

(四) 诗人与宗教

诗人但丁坦诚地说他的《神曲》(*Divina Commedia*)的灵感来自神的启示。他认为,诗人的创作乃是上帝创世行为的重复,正如上帝规范着世界的形体一样,诗人以其语言创造行为而规范着现实。在《信札》(XII,47)中,但丁更明确地谈论诗人的神圣职责(munus divinum),而且还谈论诗人的神圣天赋及其与上帝、阿波罗和缪斯的神秘关系。

在哈曼的许多诗歌和作品中,他反复赞颂基督教启示力量的创造性作用。他认为,诗歌的创造不是求助于理性,而是相反,要诉诸宗教的神奇启示力量。启示是一种无法彻底被理解的神秘因素。启示的神秘性,绝不是它的负面,而是它的珍贵所在。一切神秘的东西往往给予人的思想和精神强大的启示,引导思想走出常规、突破各种限制而达到全新的领域,有时还会引导到令人惊讶的程度,即达到新的精神高度,使人从陈规戒律中苏醒过来。当然,作为新柏拉图主义者,哈曼也不是简单盲目地颂扬启示,而是强调启示在历史、自然和语言中的中介性迂回的必要性。他指出:基督教新约和《圣经》所使用的象征性语言和符号,是各种创作的启示性源泉。他认为,正是在这些语言的象征性迂回和变化中,可以看出与理性相对立的非理性因素的迷人的诱惑力和创造性力量。

正因为这样,哈曼强调理性之外的感性及欲望。他认为,人的感性和欲望,固然不同于理性,但绝不是有害的,相反,其非常有益于创作的深化和展开,有助于创造和生活的多样化。哈曼同天才诗人赫尔德有很密切的关系,他们之间的通信,揭示了德国启蒙时代非常有趣的面向。他们经常探讨理性之外的感性及语言的神奇力量。

然而,哈曼之所以对神和宗教如此抱有希望和寄托,也是因为他对人性本身有复杂的看法。哈曼反对简单地将人性归结或化约为一个终极的因素,反对把人性化约为一种独立不变的实体,更加反对康德等人将人性过分地理性化。他认为,与其说人是理性的生存物,不如说人是比理性更复杂得多的动物。理性只是人性中的一个成分,人性是复杂得多的存在,在很大程度上是不可认识和不可把握的。也就是说,人性是世界上最复杂的因素,也是最不稳定的因素,与其说人性是某种实体,不如说它是某种不可把握的倾向和生命力,是一种不

断生成和不断更新的生命力量。人的生命本身就是不可测定和不可预示的。生命作为一种独立的力量和倾向，只能由其自身的内在发展趋势及其选择所决定。人性就是人的生命力的体现和展示，它隐含着他人无法确定的生长趋势。正是神赋予人的生命以强大的生活欲望和力量。

在所有的艺术家中，诗人是最接近也是最通晓神明的。这是为什么？里尔克说："生命不是既定的、重复的现象，而是一种'大可能''大变化'和'大形成'。生命的无形的另一面，就是精神吸收了有形的世界的精华之后的另一种存在。"[⑩]诗人的生命中蕴含着常人所难以承载的"大可能"，这使他们可以伸向无形的"大可能"，在"彼岸"与神明相通。而且，也由于诗人赋有"大可能"的生命，他们比其他任何人都敏感地感受到神明的启迪和暗示。

里尔克在《哀歌》第八章讲到生命的"大开"：那是"骏马奔驰，它奔向纯粹的空间"的时刻。"纯粹的空间"就是莎士比亚在他的《哈姆莱特》中所说的"那从来不曾有一个旅人回来过的神秘之国"[⑪]，即死亡和神圣的天国，那众神群居的神秘彼岸。既然是死亡和神圣的国度，它就是永恒的世界，无形无界的超时空的领域，只有诗人的高超精神境界才能达到。

诗人为什么不安于现实的此岸，非要历经艰险，像骏马那样奔向神秘的彼岸？那是因为他们自认赋有特殊的使命，同时自身也感受到自身生命的无限性及永恒超越的欲望。

里尔克说："一开始，幼儿们就被迫转身、顾后，只瞧见形体世界，未注视动物所显示的深邃的'大开'，那免于死亡的。我们处处与死亡打照面。自由的动物总把衰退扔后，前面是神。它们的奔驰朝向永恒，好似湍流不息的清泉。"[⑫]

普通的人只是"生手,不,还是呈奉单纯的事物,那代代相传成为我们一部分的活在眼前晃手边的事物"。但诗人"面对天使,赞美这些。天使会惊叹,如你自己也曾惊叹罗马的编织匠和尼罗河畔制陶匠的手艺。示给他看,人间也有欢愉的事物,无辜而属于我们;它们自伤痛中净化而成形,在供用中、死亡中成为物,然后,向彼端,至乐地脱离琴弦"④。

真正的诗人,像屈原、李白、里尔克、荷尔德林、哈曼等,都从他们的生命深处感受到世界的深邃不可测性,而极端地期盼追溯到神秘的源头,一再地尝试冲破有形世界的约束,逾越地享受着在永恒世界中创作的喜悦!为此,诗人不惜向死亡挑战,把现实的生活当成一段短暂的生命历程,既珍惜这短暂的历程,像月桂一样可以让短暂的生命散发出芳香,好好珍惜作为"盛事"的此在生存,但又期盼"只有一次,不会多于一次"地继续如此生存,毫不迟疑地催促自己,切勿忘记"该携带什么"到另一种关联的领域里,说出万物自身未悟的内向存在,同自己所爱的人一起,双双踏过那奇妙的门槛,"在古人之后,在来者之前"④。

荷尔德林 1802 年至 1806 年间的《汉堡笔记》(*Hamburger Folioheft*),作为一篇诗作草稿,为我们留下大量零散的诗歌段落,它们生动地呈现出诗人创作过程的断裂性、爆发性、共时性和零散性,从而也呈现出诗人创作思路的错综复杂性。

被我们引用的《面包与酒》这首诗的第七段,以双重隐喻的方式告诉我们:人间所欠缺的三个东西,乃是"友爱""神的在场"及"时间性"。通过这三个东西在人间的缺乏,荷尔德林的诗句揭示了他当下所处的"现代"的悖论性。这个悖论性集中地表现在现代时间的极度匮乏、混乱和充满危机,表现出现代人的极端无奈和矛盾。

荷尔德林的《面包与酒》

- Aber Freund! Wir kommen zu spät. Zwar leben die Götter
- Aber über dem Haupt droben in anderen Welt.
- Endlos wirken sie da und scheinens wenig zu achten,
- Ob wir leben, so sehr schonen die Himmlischen uns.
- Denn nicht immer vermag ein schwaches Gefäß sie zu fassen,
- Nur zu Zeiten erträgt göttliche Fülle der Mensch.

 aus <Brod und Wein>, an Heinze

- 但朋友啊！我们来得太迟。诚然诸神活着
- 却在我们头顶之上的另一世道。
- 他们尽管永在彼岸尽职，但似乎很少注意到：
- 我们活着而受惠天国的关照。
- 脆弱的器具总不能容纳诸神，
- 因为只在有限时刻人们才承载得起神圣的完好。

 引自《面包与酒》第一份草稿的第七段

荷尔德林机智地以"zu spät"这个简短的语词，深刻地揭示了"现代"中最缺乏的"当下"，使人感受到"生活在现代"的踌躇性、徘徊性、无奈性、失落性和焦虑性。

"太迟"或"太晚"，意味着我们人类历史的空乏和无意义，我们所正在生活着的"现代"，是彻头彻尾的骗局，是虚幻的谎言，是经过精心修饰的密谋。

"太迟"是指我们清醒得太晚了，我们在朦胧中沉睡得太久，没有意识到自己正过着浑然不清的日子，却又自以为发现了"现代"，自以为自己已经受到"启蒙"。

诗人比我们当中的任何人，都觉得我们的生活离理想的状态和人性的完美还太远太远。

"太早"是指我们到达理想的"现代"还差得很远，在我们面前还有

一段非常遥远的路程,尤其是我们在思想、情感上远没有足够的基础和条件,在当下实现现代性的梦想。"太早",尤其指我们当下所处的"现代",是缺乏"现在"的假现在,是一种装作"现代"的"无现在性的现在";也就是说,"现在"充其量也只是自我欺骗的麻醉剂,是未亡的"过去"的再现。

其实,诗人要表达的是我们过去未曾完美,现在没有完美,将来还要很久很久才能完美,甚至将来永远不可能完美,因为我们毕竟不是神。我们只是分享了少量的神性,而天神也远没有像我们想象中那样关怀我们的生活,尤其没有关注我们的现状。

"现代性"对人来说,从来还只是一个遥不可及的梦想。"神的在场缺席"意味着人的局限性与无奈,也同样意味着现代人自身的心灵贫困和道德败坏。人渴求神一般的自由、解放与完美,但人的能力致使人走不出种种桎梏。

诗中提到的人造的"器具",象征着人类追寻完美的技术器物,但它是渺小、无能的,甚至为人类增添了累赘和负担,它如同攥在人类手中的双刃剑,诗人对它的出现表示质疑。

正是在这种太迟和过早之间的游戏中,荷尔德林试图双重隐喻地表现出他对于"现在"的忧虑,也就是对"当前的现代性"的质疑。显然,在诗人看来,我们这个时代的出现只能完满时刻的一个梦幻,只是一段历史的噩梦的重演罢了。

(五) 诗人与哲学

世界上不存在与生命无关的真理,任何真理归根结底只能是为了生命本身,也在生命中被验证。换句话说,真理的产生及界定、验证和贯彻,从根本上说,都是靠生命自身。"生命自我启示。生命是一种自

我启示：不但生命是自我启示，而且它所启示的也是它自身"，因为"生命的启示以及在生命中所启示的，无非是一码事"。

那么，生命对自身的启示及它所启示的究竟意味着什么？既然生命是在自我显示的纯粹显示中彰显出来，那么生命本身就是真理，因为凡是真理，都是自我显示的，都是自我澄明的。

回溯到古希腊原文，真理就是"无蔽"的意义，指的是显现的一种赤裸地敞开、没有掩盖的状态。海德格尔曾经为此而把暴露于光天化日之下的存在者的"存在"的本真结构也称为真理。进一步说，"无蔽"从根本上说，就是"自然"。而在古希腊的原文中，所谓自然，本来是指每个生命体"与生俱来"的本质特性。因此，原希腊文"自然"指"产生""出生"和"兴起"的意思。荷马曾经在《奥德赛》中引用此词专门指一种特殊的植物的内在生长能力。⑤正因为这样，美国哲学家梭罗（Henry David Thoreau，1817—1862）很形象地指出："自然"，不论从生物学还是宇宙论或者认识论的角度，都意味着"从黑暗来到光明。"⑯同样地，海德格尔也认为希腊人并不仅仅把自然理解为自然现象，而是从"存在"本身的诗意的和本体论经验的角度来理解。因此，希腊人通过"自然"这两字而在他们面前展现了自然的真正原初意义，即活生生地自我展现出来的天地万物以及神和人类本身的本真命运。⑰

海德格尔还大段地引述了里尔克的《杜伊诺哀歌》（Duineser Elegien）的第十九首的第一部分及其他诗歌，强调：在里尔克的诗歌中，"自然"也是指"生命"。接着，海德格尔引用尼采的一句话："我们除了用'生命'以外，别无其他关于'存在'的观念。"

里尔克之所以能在自己的诗中，让世界上的存在者，在其自然的位置上，"油然而生"，达到在真理中的存在，是因为他懂得"诗人为何？"之理。里尔克说过："我们应该以一生之久，尽可能那样久去等待，采集真

意与精华,最后或许能够写出十行好诗。因为诗并不像一般人所说的是情感,因为说到情感,人们早就很满足了。"米歇尔·亨利和里尔克一样,认为诗和艺术都是生命的自我体验,也是生命的自我显示。所以,诗和艺术就是真理自身。

米歇尔·亨利同意里尔克的话:"为了一首诗,我们必须观看许多城市,观看人和物,我们必须认识动物,我们必须去感觉鸟怎样飞翔,知道小小的花朵在早晨开放时的姿态。我们必须能够回想:异乡的路途,不期的相遇,逐渐临近的别离;回想那还不清楚的童年的岁月。我们还要亲临其境地想到父母,如果他们给我们一种快乐,而我们并不理解他们,致使他们不得不产生苦恼;想到儿童的疾病,病状离奇地发作,这么多深沉的变化;想到寂静,沉闷的小屋内的白昼和海滨的早晨,想到海的一般,想到许多的海,想到旅途之夜,在这些夜里万籁齐鸣,群星飞舞。可是即使这一切都能想到,也还远远不够。我们必须回忆许多爱情的夜,一夜又一夜极其不同的夜晚,要记住分娩者痛苦的呼喊和安然入睡的白衣产妇。同时,我们还要陪伴临死的人,坐在死者的身边,在窗子开着的小屋里有那么一些突如其来的声息。我们即使有回忆,也还不够。如果回忆很多,我们也必须能够忘记,我们要有惊人的忍耐力等着它们再来,因为只是回忆还不算数。等到它们成为我们身内的血、我们的目光和姿态,无名地和我们自己相互渗透以致再也不能相互区分,到那个时候,在一个很稀有的时刻,我们才能得以实现,才有可能使一行诗的第一个字在诗行的中心形成,脱颖而出。"⑱

里尔克在他的随笔中,生动地说明了诗作为生命的存在的真实表现,如何构成诗人的"身内的血、我们的目光和姿态,无名地和我们自己相互渗透以致再也不能相互区分"! 正如米歇尔·亨利所说:"艺术比世界更深刻地向我们显示我们都在其中思索着生命的现实,这是一种

关于这个世界的可能性的事物。"

（六）诗歌语言是"存在"的本真展露

有些人认为，探索诗歌的本质，就首先必须分析研究诗歌本身，甚至认为诗歌的定义决定了诗歌的本质。从定义出发来分析诗歌，实际上就是在抽象的圈子里探索诗歌，就好像通过一个人的名字探索一个人的品质那样，其结果只能是原地不动，是不会有成效的。

诗歌语言是诗歌的灵魂。一切诗歌都是靠其自身的特殊语言，展现其内容、风格和性质。诗歌语言的卓越之处，就在于它能够通过并超越语言而提升到优于一般语言的高度，灵活应用语言本身所包含的"可表达与不可表达"的悖论，使诗歌远远超出一般的语言结构和格式而真正成为具有生命力的思想文化载体，展现诗歌生命的脉络及运动节奏。更确切地说，诗歌虽然通过语言，却又超过语言而实现一般语言所难以达到的目标，生动展现诗歌内在生命的诉求和自然欲望，以精微细腻和宏伟壮观相结合的气质，淋漓尽致和活灵活现地展现了诗歌生命与整个宇宙大生命系统，以及其中不同个别生命体之间的活生生互动过程，展现生命本身在整个宇宙和不同个体中上下纵横演变及不断更新的微妙图景。所以，诗歌语言本真地展示"存在"的奥秘。

诗歌语言是诗歌生命的基本部分，没有诗歌语言，就没有诗歌本身的生命；反过来，没有诗歌生命，也就不需要和不存在诗歌语言。所以诗歌语言和诗歌生命是相互依赖又相互渗透的统一生命体；正是诗歌本身的生命特征，将诗歌语言从一般语言中抽取出来，使之经受诗歌本身的生成而成为"超语言"的特殊语言。诗歌语言的声音、音律、节奏及意义关系网络，直接流露了诗歌的生命运动及其动向。

所以，诗歌随其语言而飘动，靠其语言的负载而翩翩起舞，显示其活

灵活现的生命本质，表现出它的风格和意境，也由此展现其审美魅力。正如德国文学评论家沃尔夫冈·门泽尔（Wolfgang Menzel，1798—1873）所说：“诗歌就是舞动在世界花丛之上的蝴蝶。”[⑬]

门泽尔把诗歌比喻为花上的蝴蝶的观点，揭示了诗歌语言与世界的双重关系：诗歌语言源自世界和自然，与世界和自然保持紧密关系，却又与自然维持忽近忽远的动态式关系，只在世界和自然的上方保持不确定的距离，旨在表达诗歌迷恋世界与自然，却又不屑与其合而为一的豪迈志趣，表现出诗歌本身的“舞动”生命状态及其寻求自由自在生存方式的宏愿壮志，同时又保留其迷恋自然故乡的“乡愁”情怀，永远环绕世界花丛而飘忽不定，在维持弹性距离的限度内，纵情享受生命之美。

探讨诗歌语言是把握诗歌的本质及创作基础的基本条件，同时也是诗人是否能够有效地激荡起诗歌鉴赏者心中的美感的一个重要条件。这也就是说，诗歌语言的性质及应用技巧，关系到诗人的创作质量及效果，实际上就是关系到诗歌本身的生死存亡的命运。

（七）诗歌语言现象学的基本目标

诗歌是内含自身生命的思想文化生命体；所有的诗歌，如同原始音乐和原始神话那样，也如同原始艺术那样，无非就是人类生命的最原始的自我反思和自我超越的产物。尽管不同时代的诗人创造了无数动人的诗歌，但就其本质而言，所有的杰出的诗歌，都是原始诗歌的翻版。换而言之，一切真正成功的诗歌，不论在什么时代，都源自它们再现了原始人试图通过创作而实现自我超越的最初生存状态，集中表现了原始诗歌的韵味、氛围、情趣和风格，都是原始诗歌所应用的诗歌语言的不折不扣的重演结果。

诗歌离不开人类生命,离不开生命自身的自我创造精神,离不开生命及其基本特征:刚健中正,运行不止,应化无穷,无时懈倦,上下无常,一屈一伸,刚柔相错,生生不息。诗歌的生命力确保了瞬时创造出来的诗歌,能够一代又一代地被传颂,而诗歌生命的基本精神也随着传颂过程的延续而更新无穷。

诗歌创作的最大难处,就是要求诗人真切表现生命自我创造的自然性质,既身处当代,又回溯人类原始状态,善于把握身处历史间隔的"生命情态",善于把生命中的身心关系放置在"历史与当代"的悖论中,使本来的"身心一体"变成游动中的"身心一体",即使之转化成身心两者之间忽近忽远、相互牵制的原生态,从中抓住"过去、未来、现在"时空维度的"长过程、瞬间距"的矛盾,使自身生命在当代与历史的来回运动中,触动并发挥生命的创作灵感。

诗人的伟大使命,就是把握生命的意义。生命是非常复杂的生成运动系统,它始终是静态和动态、能动和被动、自动和互动、有形和无形的交错混合的运动变易过程,不断实现生成和创新、诞生和死亡、存有和虚无、成长和衰竭、和谐稳定和瞬间突变的双重交错变易,从内外两个方面包含着"可见"与"不可见"以及"有形"与"无形"的多种运动变化形式,以"实际和潜在""敞开和遮蔽"的双重存在方式及其相互交替转换的运动"迷阵",在最复杂的时间和空间结构中,贯穿生命本身"独立自主"和"共生互动"的双重实践。一方面在每一个体生命自身的有限维度中,实行其独一无二的生活和创新逻辑,保证各个体生命的自身系统整体性及其存在的同一性和连贯性,确保各自独具风格和富有个性的个体生命的不可取代的特殊身份及个体生存的尊严,也就是确保各个体生命的生存价值及特殊创造精神;另一方面又在其自身有限生存的维度之外,与维持自身生存所必需的周在生态系统,特别是与其周在

自然环境,与其他个体生命,连接成复杂的整体和谐交融过程,以"你中有我和我中有你"的共生共存的命运共同体运作逻辑,灵活实行个体生命之间,以及个体生命和整体宇宙生命之间的相互开放和互补策略,既确保生命"个体"及其"类存在"的优化生存及世代繁衍的可能条件,又确保宇宙整个生命体有系统性地按规律运作,尽可能朝向生命存在的"全息连接"和共同发展的理想境界发展,形成整个宇宙生命共同体与有限世界内各个具体生命体之间的和谐关系网络,使生命自身通过"有限生存"和"无限循环更替"的交错发展,确保"生命之道"的完美实施。

人类的最早祖先对于生命如此奇妙复杂的自我创造过程,始终抱着天真朴素的态度。他们面对自然,同样也不加掩饰和不加伪装地真诚相待,以自然的态度面对生命的自然状态。所以,在原始人那里,当他们对自己和周在事物产生困惑而对自身生命进行反思的时候,他们就使用最接近自然的原始象数结构而创造出最原始的音乐、神话、艺术和宗教礼仪,而试图表达他们对自身生命及其与自然的关系的含糊观念。

在这种情况下,原始人还没有学会进行主客分离和自然与文化的对立策略,他们的任何创造,靠的是集体性的无意识活动及其重复来回运动的体验,如同集体的无意识的梦那样,通过难以计数的反复探险实验,把集体的生命实践智慧逐渐积累和加工提升,创造出无数既没有作者也没有固定内容和形式的原始神话、诗歌、艺术、宗教仪式等作品,再经历无数世代的历险实验,才逐渐走出从自然到文化的过渡时期,慢慢创造出具有固定意义的作品。

诗歌语言现象学试图通过对原始诗歌语言的溯源探索,原本原貌和原汁原味地展现诗歌的生命本身。

要探索诗歌语言,不能从现成的诗歌语言中开始。现成的诗歌语

言已经赤裸裸地作为一种不动的文字结构呈现在它所呈现的地方。如果仅仅从可见的现象来看,已经呈现在我们面前的诗歌语言,无非就是那些由特定作者撰写,按诗歌格式陈列的诗歌作品。但那是诗歌语言吗? 诗歌语言现象学所要揭示的,恰恰是在这些表面呈现在读者面前的诗歌文字背后的"活"语言,它们早已被表达出来的诗句堆砌物所掩盖,甚至早已被扭曲成死板的语句"结构",经各种不愿意进行反思的读者们的反复背诵,而"异化"为语词锁定的"棺材",或者成为可以被人们传来传去的"装饰品",成为有名有姓的特定作者的"文化遗产"。

换句话说,已经成为现成诗句的诗歌语言,实际上成为一般语言或普通语言的牺牲品,因为诗歌语言原先生机勃勃的创作精神被压抑在一般语言中,被人们想当然地传播开来而造成越来越不像话的误解,被理解成可以背诵的死语言。在这种情况下,一般语言成为"遮盖"或"遮蔽"诗歌语言的帮凶,让原来富有创造精神的诗歌语言在普通语言的传播过程中变为生活的工具或日常生活游戏的中介物。

所以,荷尔德林早就警告诗人:语言是上天赋予人类的富有危险性的财富(ist der Güter Gefährlichstes)!⑳为什么语言这个财富会成为"最危险的"? 荷尔德林在《林中》中说:

> 最危险的财富,语言,
> 一旦为人类所掌握,
> 他就因此进行创造和毁灭,
> 反复沉落、又回归于
> 朝向永生之邦的道途,
> 朝向女神和母亲,
> 以便显示

他借此遗产，有可能向女神

获取最神性的能力，向她学习

成为

一切现存事物的爱的守护神，

爱情女神。

der Güter Gefährlichstes, die Sprache dem Menschen

gegeben, damit er schaffend, zerstörend, und

untergehened, und wiederkehrend zur ewiglebenden,

zur Meisterin und Mutter, damit er zeuge, was

er sei geerbt zu haben, gelernt von ihr, ihr

Göttlichstes, die allerhaltende Liebe[51]。

　　这就告诉我们，语言本身，作为人类掌握的珍贵本领，同时又是最危险的财富，因为语言有可能引导人类无止境地超越原有的界限，甚至自以为是地将自身当成最高的爱、最高的神。用海德格尔的话来说，人类原本以语言作为"存在的家"，但语言一旦被使用，就打开了通向世界之路，而这样一来，世界上各种各样的"存在者"，就可能蜂拥而至，既围困他们，又引诱他们，把原本作为存在基础的人的存在本身，同各种"存在者"混淆一体，同时也使人的欲望膨胀起来，试图拥有越来越多的存在者，盲目吸纳各种"存在者"，人类因而失去了理智，冲昏头脑，在"存在者"的包围中沉落，却又反以为自己"万能"。

　　要使人自己苏醒过来，唯一的途径就是进行"思"与"诗"的对话[52]，探明语言运载人类生存之道的基本条件，清醒地辨明人类经验中的"存在"与"存在者"之间的差异，从而坚定导向存在原道的决心。

　　这就要求"返回"原始状态，回忆并再度体验怀抱于自然母体的温

暖情怀，在人类理智的"胎儿"状态，回顾人类最初试图超越自身和世界所遭遇的困境：好奇、犹豫、烦恼、忧虑、恐惧及向往冒险逾越的精神等。

人类能否实现这种几乎类似冒险的试探？唯有创作诗歌，通过创作诗歌语言的探险实验性游戏，方能检验人类的真正创造能力、潜力及其限度，也才能体验超越限度和逾越界限的那股"又爽又惊"的矛盾精神状态。正是在这种难得的状态中，人类又一次体验生命自身与自然相通而飘荡不定的自由气息。

荷尔德林为此说过："凡存在危险的地方，被拯救的能力也同时增长。"⑤

诗人应该清醒，在任何时候和任何地方，当创作欲望爆发出来的瞬间，就必须同时掂量诗歌语言的分量及恰当的存在方式，借此掌握语言与存在的妥善关系，尽可能返回存在和语言的原初关系，设法尝试最原始的人类存在与语言的混沌模糊状态的性质，体验当初人类在"存在"与语言的原初关系中的游戏过程。

这就要返回当初人类从自然导向文化的无限反复过程，不只是宏观地复返原时原地，还要体验当时进行创造时的充满苦恼的原始精神状态。

什么是人类文化原初创作中的鲜活精神状态？荷尔德林以艺术为例这个问题。

> 艺术是从自然向图像以及
>
> 从图像向自然的过渡
>
> Die Kunst ist der Übergang
>
> aus der Natur zur Bildung,

und aus der Bildung zur Natur⑭

由此可见,返回诗歌创作的原初状态,就是返回人类创造艺术的最初状态,就是返回人类从自然过渡到文化的最原初"在场显现"之情状,在那里,发生过并将继续反复发生"来回运动于自然与图景之间"的游戏过程,人类为此寻求确切表达创造欲望的途径,试图以种种图景和象数形式的象征性中介媒体,解决当时表意之苦。

在中国思想文化史上,王弼很早就把握了《易传》"立象以尽意"的中心思想,他指出:"夫象者,出意者也。言者,明象者也。尽意莫若象,尽象莫若言。"⑮显然,在王弼那里,"象"高于"言",言只是有"明象"的功能,因此,"言"只作为工具;只有"象"才有可能表现极其丰富而深邃的"意"。既然意在象中,是"象"表意,因此,"象"才是关键。接着,王弼指出:"忘象者,乃得意者也;忘言者,乃得象者也。得意在忘象,得象在忘言。故立象以尽意,而象可忘也。"⑯

作为人类文化的最初方式,艺术创造是人类试图摆脱自然状态而走向文化的第一步尝试。诗歌语言就是自然与图景间的游戏缩影,不但显示人类创造在自然与图景间的犹豫和超越的矛盾精神,也展现创作者当时与自然万物保持特定关系的氛围。

所以,诗歌的生命源自诗歌语言:诗歌生命与诗歌语言同生共处,相互包含及相互转化。当诗歌处于萌芽状态,诗歌语言的花朵,也处于含苞待放的阶段:当时,诗歌与诗歌语言共处于"昏迷"中,等待自身在同世界的遭遇中苏醒过来。原初阶段的诗歌语言,就像原始神话和原始音乐那样,没有固定的语音及其与意义的固定关系。它们蠕动于生命的胚胎中,尚需"万物之灵"的创作,他们启动原初的诗歌语言,同原初神话和原初音乐一起,在生命遭遇世界的过程中,分分秒秒地感触自

身同世界想遭遇的境遇氛围,在反复体味和掂量相互感触带来的生命体验之后,逐渐启迪深藏在生命灵魂内部的超越欲望,朝着全方位的发展方向,尽可能寻求生命自我超越的途径和具体形式,实现更新生命内涵的探险实验和超越游戏。

原始语言、原始神话、原始音乐、原始宗教、原始艺术等,在最初阶段是没有差异、没有间隔和没有固定形式的人类原始创作活动。它们在相通中逐渐分离开来,各自以特殊形式,朝着各自选择的方向和目标,实现各自特殊化的创新过程。

但是,尤其重要的,不是神话、语言、音乐、宗教和艺术之间的"内容、形式"的逐步分离,而是不论在何种情况下,它们的创作过程都一致地必须通过一段漫长的和反复的"梦游"过程。"梦游"是历险活动,是试探性试验,也是人类思想文化逐渐走向复杂分化的过程。所以,"梦游"不是目的,而是走向选择诗歌语言的过程,诗人选择的诗歌语言将充分表现"梦游"阶段的精神状态。诗人创作时的精神状态决定了诗歌语言的性质、质量和风格。

陆游很喜欢使用"悠悠"两字,其不但表达他内心寻求悠然自得的强烈欲望和志向,而且也讴歌在实际生活中偶尔出现的悠然飘忽的游荡不定状态。那是一种理想的生活境界,也是生命追寻的自由快乐目标。在陆游现存的近万首诗歌中,"悠悠"两字反复出现,不计其数:"百年殊鼎鼎,万事只悠悠""贫舍春盘还草草,暮年心事转悠悠。湖光涨绿分烟浦,柳色摇金映市楼。药饵及时身尚健,无风无雨且闲游""少年富贵已悠悠,老大功名定有不。岁月消磨阅亭传,山川辽邈弊衣裘""帝阍守虎豹,此计终悠悠""税驾名园半日留,游丝飞蝶晚悠悠"……"悠悠"的反复出现,不只是表明生命自身在期盼和无奈之间的生存漂浮状态,也表达诗人自身坚持"可望而不可即"的自由目标的唯一可行

的选择。

（八）诗歌语言优于一般艺术语言

诗歌当然要通过诗歌语言来表达，更要通过诗歌语言来呈现诗歌本身的真正价值。诗歌不像视觉艺术，因为视觉艺术可以回避一般语言的规则，进行艺术范围内的自由创作。当然，视觉艺术也和一般艺术一样，存在艺术语言的问题，也就是说，艺术创作归根结底还是要运用自己的特殊语言，作为作品指向其目的之手段。但一般艺术所指涉的艺术语言，已经不是严格意义的普通语言，而是与一般语言既有联系又有区别的"艺术语言"，它只是有效于艺术作品所关系的领域，通常往往是艺术家本人在其创作中所创造出来又用于展现其作品的特殊意义世界，因此它也往往与观赏这类艺术作品的艺术鉴赏者群体的鉴赏能力相关联；同时，一般艺术语言也不同于诗歌语言，因为艺术所寻求的特殊语言，只是艺术本身表达其内在意义的手段，它并不一定符合诗歌意义表达的标准。何况艺术本身也不同于诗歌，因为诗歌是唯一把语言、哲学、艺术、宗教和生命联系在一起的人类生存形式，诗歌也是语言、哲学、艺术、宗教和生命联系在一起的基本标志。正因为这样，唯有诗歌语言有资格被称为"存在本身"：诗歌是"存在"的自我涌现、自我创造和自我超越的理想途径。在这种情况下，所谓"诗歌语言"就是一种直接指涉"存在"的"纯粹语言"。

作为"纯粹语言"，诗歌语言可以忽略一般语言所要求的意义表达规则，也同样可以回避一般艺术语言的基本规定。"纯粹语言"集中显示了诗歌语言的本体论意义和价值。

所以，诗歌语言恰好表达了生命内外超越的原始欲望和意愿。《说文解字》说："诗，志也。从言，寺声"；又说："志，意也，从心，之声。""志"

和"心"就是生命之魂。这样一来,诗歌语言就是诗人生命之表露,也是诗人生命自身不断进行自我创造过程的自白。正是诗歌语言,不仅使诗人生命中维持"诗""志""意""情"之间的紧密关系,以及它们之间的相互贯通和相互转换的可能性,而且也将诗人的生存现实与历史和未来联系起来,保障诗人及其诗歌语言永远保留和不断扩大存在的时空维度,并在上下左右内外各方面,都具有发展和回缩的可能性,保存其自身在"确定"与"恍惚"之间的游动性质,使自身随时有可能逃避各种限制,悠然自得于由自身控制的游戏状态。

艺术语言不同于诗歌语言,因为艺术语言所要表达和呈现的,是艺术作品的内容及意义。所以,艺术语言有其自身的运作逻辑,它同一般语言逻辑既有交叉,又有差异。正是艺术语言的这种特殊性,使艺术家可以凭借自身的艺术创作需要而创建适合于自身的特殊艺术语言;也就是说,艺术家所使用的艺术语言,在很大程度上,不是依赖于一般语言的通则,而是决定于艺术家个人的创作意愿和创作风格。所以,艺术语言与其说属于一般语言,不如说属于艺术创作的风格本身。在这个意义上说,艺术语言就是艺术创作的灵魂和艺术的生命,是艺术本身的一部分;而在一定意义上说,艺术语言就是艺术,艺术语言构成了艺术生命的一部分;换句话说,艺术语言等于艺术,或者,反之亦然,艺术是靠艺术语言而存在。而这样一来,艺术语言就成为艺术创作欲望和意图的宣泄通道,在它那里浓缩了艺术创作的主要奥秘,也因而包含了艺术创作的特殊密码,有待艺术家不断地通过持续的创作而连续注入新的精神密码,并由此不断地随创造的进度而更改语言中的密码;与此同时,更有待艺术鉴赏者以其特殊体验进行解码,以便达到艺术家与其鉴赏者之间进行活生生的对话的目的。

显然,艺术语言中的创作密码,并非固定不变,更不是死板僵化的,

而是在创作进行中不断重组和重解，在反复重组和重解的过程中，实现多层次和多维度的艺术语言的完善化的过程，并以特殊的艺术语言结构，将艺术作品一再地提升到更高境界。

艺术语言的这种特点，使艺术语言比一般语言更接近诗歌语言。所以，研究艺术语言是走向诗歌语言的必由之路；谈论诗歌语言现象学，也势必涉及艺术语言现象学，问题只是在于艺术语言是包括诗歌语言在内的一切艺术的语言，但它又同时区别于贯彻于诗歌创作中的诗歌语言。

更确切地说，诗歌语言比艺术语言更具有内在的矛盾性，更接近人类精神活动所通用的各种无声的语言的性质，更接近发生在思想王国中的思想特殊逻辑，更渗透于人类生命深处的心灵和情操的无形王国，因为诗歌所表达的正是人类生命的深切情感与强烈欲望，更深层地标志着人类心灵的复杂运作奥秘。在这个意义上说，诗歌语言又比一般艺术语言更富有生命的脉动声音和节奏。

诗歌语言比艺术语言更加精细浓缩，同时又涵盖天地人广阔的关系网络。且看法国诗人路易·阿拉贡写的《艾尔莎的眼睛》：

> 艾尔莎的眼睛
>
> 你的眼睛如此深沉
>
> 令我情不自禁痛饮美酒
>
> 我望见
>
> 所有的阳光焦距其中
>
> 使一切绝望
>
> 均消逝无踪
>
> 你的眼睛如此深沉

使我丧失记性

鸟群掠影下

乃是骇浪滔滔的海洋

一旦天空晴朗

你的眼睛蓦地变幻

夏季以露裸的自然

为天使们裁剪衣裳

天空从来没有如此湛蓝

呈现在麦浪上。

Les Yeux d'Elsa

Tes yeux sont si profonds qu'en me penchant pour boire

J'ai vu tous les soleils y venir se mirer

S'y jeter à mourir tous les désespérés

Tes yeux sont si profonds que j'y perds la mémoire

À l'ombre des oiseaux c'est l'océan troublé

Puis le beau temps soudain se lève et tes yeux changent

L'été taille la nue au tablier des anges

Le ciel n'est jamais bleu comme il l'est sur les blés㊹。

　　这首诗的感应力量源自作者对艾尔莎真诚的爱情,诗歌因而超出个人抒情的狭隘范围,蓦然呈现天地人和谐关联的美丽景象,传神地写出艾尔莎眼睛所拥有的生命展现奇妙光芒,使人顿时被带入飘荡不定的天空与大海之间,享受最好的审美飨宴。

　　显然,诗歌是离不开语言的文学,也是离不开语言的艺术,更是离

不开语言的人类生存之道。但是，诗歌又不是绝对单靠语言神秘力量
的最高艺术。诗歌既靠语言，又超出语言，这使诗歌从语言的存在中解
放出来，而寻求能够真正熟练驾驭语言的艺术，也使诗歌自身从语言的
纯粹王国解脱出来，诗歌也就因此有可能成为语言的主人。

所以，探索诗歌语言还要同时探索诗歌语言与文学语言、艺术语言
和一般语言以及人类生存基础的相互关系。

（九）中国诗歌语言的渊源及其民族特殊性

在中国思想文化史上，在中国文学史和诗歌史上，文学家、艺术家、
哲学家和诗人都一直关注艺术语言和诗歌语言的问题，也试图由此揭
示艺术和诗歌的性质及创作途径。

在中国思想文化史上，早已记录了最初借用图景而走向语言的素
朴而又曲折的道路。《易经》生动地描画了中华民族创造自身独特文化
的原初状况。研究《易经》的马宝善先生指出："早在中华汉文字产生之
前，远古先民就创造过各式各样的图形、符号，以便思想交流，并对其生
活、劳作发挥过重要作用。其中让天下人产生共鸣，并传承几千年之久
的《易经》符号，就是其中的佼佼者"；"伏羲氏'仰观，俯察，远取，近取'，
一画开天，一阴一阳(－－、—)，进而两仪、四象、八卦，并 64 卦 384 爻，将
一个天、地、人三才之道，对宇宙大自然有如此深刻认知的符号表述系
统，展现在世人面前"[⑤]。接着，我们的祖先持续不断地在图景与自然
之间反复游走、思索创新，他们"顺象而辨，觉也；顺数而析，明也；顺义
而释，知也；顺理而通，智也；顺道而行，德也"[⑥]。

《易经》很早就完整而系统地揭示宇宙自然万物的象数特征，说明
人类在创造文化的初期，在他们创造语言文字之前，就已机智地洞见万
物的象数结构及自然意义。原始人从他们面对的自然万物中看到的，

最先是"一片混沌",是不分差异的"一",他们后来称之为"太极"。为此,《说文解字》开宗明义:"惟初太始,道立于一,造分天地,化成万物。"⑩"太极"作为"一",就是无穷万物的"元祖",是天地、乾坤、刚柔、阴阳、理气等各种各样相对元素的总混合体,也是千差万别的万物的原初母体。

"混沌"的太极隐含了一切隐蔽的意义系统,只有人类才有可能从混沌中辨别万物最初的"象"和"数",并由此逐步揭示自然万象和自然数内部隐含的万物运行密码,即宇宙万物所遵循的自然规律。

由此可见,我们的祖先不是孤立地把人同天地万物割裂开,而是顺着"天人合一"和"天地人三才"的全方位和谐运通的逻辑,把"天道""地道""人道"联成相互循环的系统,使人的生命与天地生命相互交通,在生命与万物自然运动发生共鸣的基础上,把握一系列最优美、最壮观、最动人的动感细节,在长时空维度和精细微观结构相互交错的瞬间,抓住人类心灵发出的多重共振心声,推动自己通过各种实验和探险性校正和协调,创造出内含层层比喻、暗喻、借喻、隐喻、反喻的语言系统,把"可表达、不可表达"的悖论纳入语词总体,尤其集中到最初的诗歌语言总汇宝库中,以此为原始语言基础,创造我们特有的思想文化,使之永远充满生机,生生不息,创新不止。

中华民族的最早的诗歌语言,就是在这种特有的自然和社会环境中形成和发展的。集中在《诗经》中的古诗,把我们领回到中国古诗语言的创造现场。

《诗经》中的每一首诗歌以及其中的每一段诗句,都值得我们反复玩味鉴赏,且以《周南·卷耳》为例:

> 采采卷耳,不盈顷筐。嗟我怀人,寘彼周行:

陟彼崔嵬，我马虺隤。我姑酌彼金罍，维以不永怀！

陟彼高冈，我马玄黄。我姑酌彼兕觥，维以不永伤！

陟彼砠矣，我马瘏矣，我仆痡矣，云何吁矣！⑤

这首诗告诉我们，在荒郊野岭的天地间，一位深爱丈夫的妻子，一边采集卷耳，一边思念远行的丈夫。真挚之爱，使她浮想联翩、心神不宁，也感天动地，衬托出天地人三方的宏伟交感情态。个中内含之情义道德至深，在于妻子不停地怀念之中，每一瞬间都升华为永恒的爱情力量，飘荡在苍空，气贯万里山河。此情此景，唯有《易经·咸卦》生动而深刻地描画出来："天地感而万物化生，圣人感人心而天下和平。观其所感，而天地万物之情可见矣。"

中国的诗歌，从一开始就不满足于集中表达个人情怀，而是从"天地人"的高度和视野，试图把一切有感而发的情、意、志的因素，统统纳入辽阔宏伟而又至深无底的时空，让诗人和诗歌鉴赏者都能够来回反复体验诗歌语言所承载的无穷意义。

孔子在谈到《诗经》时说："诗三百，一言以蔽之，曰：思无邪"。⑥正确理解孔子所说的"思无邪"，必须联系孔子在《周易》中所表达的"天地人三才"的基本观念，在更广阔的宇宙自然的视野中把握其原初自然的意义。所谓"思无邪"，用我们现在的语言来表达，就是最自然、最淳朴和原初的"思"，即发自天然人性的人心，未添加任何超自然因素，又直接表达情、意、志的原本倾向，赤裸裸地展现人心之所向、所爱、所欲、所求，把真正处于原始状态的人性展现无遗，从而也把人与宇宙自然天地万物联系在一起，显示诗歌生命本身的自然性质。

按照孔子的思路，诗歌这种触目惊心的功能，可以扩大提升成为表达和统领人的内在心意的文化力量，并使诗歌朝向增强群体意识和团

结命运共同体的方向,协调社会文化思想,全面反映"天地人"统一生命体和谐共处的生机勃勃的生活世界。为此,孔子等儒家学派首先致力于发挥诗歌的"乐"的功能,把它与引向"礼"的社会制约力量联系起来,强调"兴于诗,立于礼,成于乐"㊱。

从上述儒家传统诗论的基调,可以看出诗歌语言的内在和外在功能及其相互关系性。诗歌语言把诗歌内外两方面的本质因素连贯在一起,集中显示诗歌语言的形成及应用,都是诗人本身生命活动在广阔宇宙自然世界中的真切流露。

诗人的生命是一种无休止寻求自由超越的"存在"。诗人具备常人所缺乏的通向自由的特种敏感性。这种敏感性,一方面表现在诗人对宇宙万物及本身的生命的特殊感触能力,另一方面又表现在诗人在表达或反映生命运动的语言使用中,显示出应用语言方面的优异技巧和卓越能力。

实际上,生命之所以无止境地试图超越自身和外在世界,就是因为生命在本质上原是自我创造、自我组织和自我革新的生存能力,而这股力量又是现实的创造力和潜在的创造力的合成生命体,它是永远处于紧张关系和充满张力的创造力和组织力的系统,是立足于现在而永远朝向未来的潜能。生命为此一方面试图最大限度发挥现成力量,另一方面又试图把它同追求未来的潜力结合在一起,在必要时,甚至不惜代价地损耗自己积累在历史中的潜力,形成薛定谔(Erwin Schrödinger,1887—1961)在《什么是生命》一文中所说的"负熵"(Negentropie)现象,即生命无非就是通过输出"熵"而使自身维持"负熵"状态的伟大壮举。也就是说,生命从来都是靠"自我燃烧""自我耗尽""自我付出"和"自我奉献"的新陈代谢过程,来实现生命自身的"生生不息"。

诗歌创作在使用诗歌语言的时候,必须充分考虑生命自我表演这

一要求。诗人的高贵之处，就在于敏感地感受到生命自身实现自我超越的欲望，而且，诗人还进一步寻求一切可能性和发挥一切潜在的能力，使生命寻求自由的敏感性展现得淋漓尽致，以致不惜一切代价换取生命的自由。

所以，真正的诗人，并不是把写诗当成自己的"职业"，也不会奢望自己成为"专业的诗人"，因为真正的诗人只是需要使自己"参伍以变，错综其数。通其变，遂成天下之文；极其数，遂定天下之象。……《易》无思也，无为也，寂然不动，感而遂通天下之故"④。

真正的诗人是表达思想、创造自由的代言人，他的"诗人"桂冠，不是自行加冕的，而因他是诗歌语言的熟练应用者，尤其是思想创造的带头人和先行者。

荀子在《儒效》中说："《诗》言是，其志也。"⑤人不同于动物的地方，就在于有情有义。有情有义把自然的情感同人类志向、道德和责任联系在一起，所以就要从整个社会和文化的角度谈论情和义，也就要把情和义从个人范围导向社会，并进一步与整个宇宙自然联系在一起。所以，诗歌中所表达的情和义，不再是个人范围内的事物，而是"天地人"统一体的大爱精神。在这种情况下，诗歌语言担负至高无上的重任，应用诗歌语言的诗人也自然成为"天地人三才"的真正代言人。

注释

① 卢梭著：《论语言的起源：兼论旋律与音乐的模仿》，上海：上海人民出版社，2003年，第2—3页。

② （魏）王弼撰，楼宇烈校释：《周易注：附周易略例》，北京：中华书局，2011年，第342页。

③ 同上，第362—363页。

④ 同上，第342页。

⑤ 同上,第 342 页。

⑥ 同上,第 365、374 页。

⑦ 同上,第 376—378 页。

⑧ (清) 王筠:《说文释例》第一卷,武汉：武汉市古籍书店 ,1983 年影印本,第 7—8 页。

⑨ (南宋) 戴侗:《六书故》。

⑩ 卢梭:《论语言的起源：兼论旋律与音乐的模仿》,上海：上海人民出版社,2003 年,第 85 页。

⑪ Kandinsky, V. *Du spirituel dans l'art.* éd. Denoël, coll. «folio/essais», Paris, 1989; 200.

⑫ Herder. *Kritische Wälder. Oder Betrachtungen, die Wissenschaft und Kunst des Schönen betreffend.* 3 Bde. Hartknoch, Riga 1769.

⑬ Georg Hamann. *Versuch einer Sibylle über die Ehe* (*Essay of a Sibyl on Marriage*), (Hrsg. von Martin Sommerfeld). Frankfurt a. M.: Hirsch, 1925 [1775].

⑭ Levi-Strauss, C. *La potiere jalouse.* Paris: Plon, 1985; 220 - 232.

⑮ Ibid: 247.

⑯ Ibid: 227 - 268.

⑰ Lacan. *Ecrits 1.* Paris: Seuil, 1999; 25;31;52.

⑱ Ibid: 348.

⑲ Lacan. *Ecrits 2.* Paris: Seuil, 1999; 198.

⑳ Ibid: 161.

㉑ Jacques Lacan. *Ecrits.* Paris: Seuil, 1966; 691.

㉒ Ibid: 509.

㉓ Jacques Lacan. L'étourdit. *Autres écrits,* Paris: Seuil, 2001; 449 - 495; *Mon enseignement.* Paris: Seuil, 2005; 41.

㉔ Jacques Lacan. *Introduction à la publication du Séminaire "R.S.I.".* (Livre XIII), Ornicar?, 1975; *Le noeud borroméen orienté* (*sur le noeud borroméen*). Ornicar?, 1975; *Le séminaire Livre XXII: R.S.I., 1974 - 1975.* Ornicar?, 1975.

㉕ Jacques Lacan. *Le séminaire, Livre II: Le moi dans la théorie de Freud et dans la technique de la psychanalyse, 1954 - 1955.* (texte établi par Jacques-Alain Miller), Paris: Seuil, 1978.

㉖ Jacques Lacan. *Mon enseignement.* Paris: Seuil, 2005; 28 - 34.

㉗ Ibid: 22.

㉘ Kandinsky, V. *Du spirituel dans l'art.* Denoël, coll. «folio/essais», Paris, 1989; 112.

㉙ 卢梭：《论语言的起源：兼论旋律与音乐的模仿》，上海：上海人民出版社，2003年，第 14 页。

㉚ 同上，第 15 页。

㉛ Schopenhauer. *Die Welt als Wille und Vorstellung*. 344 - 345.

㉜ 叔本华：《作为意志和表象的世界》，北京：商务印书馆，1982 年，第 357 页。

㉝ 费希特著，梁志学等译：《对德意志民族的演讲》，沈阳：辽宁教育出版社，2003年，第 68 页。

㉞ 程抱一著：《与友人谈里尔克》，北京：人民文学出版社，2012 年，第 1 页。

㉟ René Char. *Ouvres poétiques complètes*. Paris：Gallimard, 2002：267.

㊱ Ibid：265.

㊲ 程抱一著：《与友人谈里尔克》，北京：人民文学出版社，2012 年，第 102 页。

㊳ Valéry, P. *Variété V*. Paris：Gallimard, 1944：36 - 37.

㊴ Ibid：46 - 47.

㊵ 程抱一著：《与友人谈里尔克》，北京：人民文学出版社，2012 年，第 32 页。

㊶ 莎士比亚著：《哈姆莱特》，北京：人民文学出版社，2000 年，第 54 页。

㊷ 程抱一著：《与友人谈里尔克》，北京：人民文学出版社，2012 年，第 55 页。

㊸ 同上，第 63 页。

㊹ 同上，第 60—61 页。

㊺ 《奥德赛》的原文是：ὡς ἄρα φωνήρας πόρε φάρμακον ἀργεῖφόντης ἐκ γαίης ἐρύσας, καίμοι φύσιν αὐτοῦ ἔδειξε. 意思是说：赫尔墨斯给我那种草，它一面从地里长出来，一面把它的天然性质展现出来。

㊻ Thoreau. Spring（1854）. *The Writings of Henry David Thoreau*. Boston：Houghton Mifflin, 1906.

㊼ Heidegger. Einführung in die Metaphysik（Summer semester 1935）. *Heidegger Gesamtausgabe. II. Abteilung: Vorlesungen 1919 - 1944, Freiburger Vorlesungen 1928 - 1944*. Frankfurt am Main：Vittorio Klostermann Verlag, 1984.

㊽ Zermatten, *Les années valaisannes de Rilke. Essais*. Paris：Ed. De la Différence. 1993.

㊾ Wolfgang Menzel. *Streckverse, bei Christian Friedrich Winter*. Heidelberg 1823：8.

㊿ Friedrich Hölderlin. Im Walde. *Friedrich Hölderlin Oeuvre poétique complete*. Texte etabli par Michael Knaupp, Traduit de l'Allemand par Francois Garrigue, Edition bilingue, Paris：Editions de la Diffenrece, 2005：506.

�51 Ibid：506.

�52 Martin Heidegger. *Erlaeuterungen zu Hoerderlins Dichtung. Gesamtausgabe Band 4*. Hers. Von Friedrich Wilhelm von Hermann, Vittorio Klostremann Gmbh, Frankfurt am Mai, 1981：2.

㉝ Friedrich Hölderlin, *Gesammelte Werke. Eugen Diederichs*, *Bd. 2*. Gedichte aus der Zeit der Reife, Patmos, 1909：347.

㉞ Widmunung im Hyperion für Prinzessin Auguste von Hessen-Homburg. *Friedrich Hölderlin*, *Sämtliche Werke*. Frankfurter Ausgabe, Band 20. Hrsg. D. E. Sattler, Stroemfeld Verlag, Frankfurt am Main/Basel, 2008：84.

㉟ （魏）王弼撰，楼宇烈校释：《周易注：附周易略例》，北京：中华书局，2011 年，第414 页。

㊱ 同上，第 415 页。

㊲ Louis Aragon. *Les Yeux d'Elsa*. Paris, éd. Seghers, 1992.

㊳ 马宝善著：《易道·德行说》，北京：人民出版社，2013 年，第 1 页。

㊴ 同上，第 3—4 页。

㊵ 许慎撰，徐铉等校：《说文解字》，上海：上海古籍出版社，2021 年，第 1 页。

㊶ 程俊英译注：《诗经译注》，上海：上海古籍出版社，2014 年，第 7 页。

㊷ 杨伯峻译注：《论语译注》，北京：中华书局，1958 年，第 11 页。

㊸ 同上，第 80 页。

㊹ （魏）王弼撰，楼宇烈校释：《周易注：附周易略例》，北京：中华书局，2011 年，第354 页。

㊺ 叶绍钧选注，宛志文校订：《荀子》，武汉：崇文书局，2014 年，第 30 页。

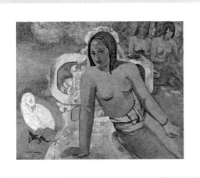

第七章

艺术创作与时间现象学

第七章

艺术创作与时间现象学

　　生命与时间同生共存，时间是生命的不可分割的内在组成部分，生命在时间中生成、延伸、成长、发展，并且至死而复生。因此，没有生命，就没有时间；同样的，没有时间，就无所谓生命。这样一来，时间并非生命存在的外在条件，而是生命自身的运动，以及由此引起的生命之间的相互关系网络的变化通道和记录。时间乃是生命生成、生长、延展及变动不已的表演场所，是生命持续延伸而周而复始进行运动的流程本身，是生命自我创造的丰富经验的缩影，又是生命的历史信息和经验的储藏所，也是生命未来发展的潜在可能性之根基，从而使时间成为生命生生不息而创新不止的弹性场域，构成生命本体的一个基本力量，既凝缩沉淀生命历史的丰富内容，又潜伏生命未来发展的前景图像，同时还隐含生命潜在能力及其可能导向的信息集合体，凝聚了生命与时间之间的内在张力关系，彰显出生命随时应变的必要性、可能性及复杂性。

　　时间作为生命的一部分，具有生命自身的性质和特点；时间固然离不开生命，但时间也具有其自身的"自律性"。时间以直线单向、螺旋性、重复性和漩涡性的综合形式，势不可当地延伸和周期性地运行，使

生命整体及其各个部分,均在时间框架内而无法摆脱时间的运动规律。这种情况下,时间和生命之间实际上发生了交错关联,以致使时间成为生命同其内在各组成因素、外在环境诸因素发生交错关联的参照系列。所以,时间既在生命之内,又超出生命,对生命发生内外双重关系,从而使时间更加成为生命的生命本身。

一、生命与艺术的时间性

生命就是以宇宙自然生命整体的运行时间坐标为基准、而生生不息进行更新的创造过程和系统网络。时间就是万物生命生生不已、变易、流动、运转的节奏和旋律;时间就是生命本身赖以运转更新,进行螺旋式来回往复循环发展,而促使万物生命欣欣向荣的流程的轨迹和缩影。作为生命运动变易基本标志的时间,表现了生命生成及成长的延伸性、阶段性、曲折性、复发性、反复性及螺旋升降性。

生命时间的这种特征,形象地表现在可见的日常生活中:每个人在一生中,生老病死,都要经历每日二十四小时,即上午中午下午夜晚的循环,每月三十日的循环,每年春夏秋冬四季的循环等。时间不是空洞虚无的线性单向的形式坐标,也不是单纯抽象的先后顺序系列,而是生命生成变化的基本模式的反映;时间更不是固定不变的僵化秩序的死板图式,而是其自身隐含生命力量实现活生生的运动变易的流程本身,是凝聚于心神中的时间意识的实际展现,是隐含多种变化可能性以及多次变向潜在性的不确定性生命运动的总体表演,它运载生命的持续变动而又有规律的欲望、情绪、意志、心神,以及更新不止的创造精神,凝聚生命的精神、物质、能量、动量和信息之间相互转化的多向演变路程及其价值导向,凝聚生命经验的历史遗迹及其走向的痕迹,随时有

可能转化成为生命更新变动的潜在轨道，因而表现为有节奏和有旋律的身心合一的生命交响曲演奏过程，也成为生命生成发展的历史活档案以及生命延展的潜在可能去向的信息库的参照系统。时间的历史性、现在性、当下性及潜在性和前瞻性的统一，使时间成为浓缩生命信息的总宝库，收藏着每个人生命和生命整体的基本基因和密码及其在生命流程中的复杂表现。

因此，时间本身就含有生生不息的生命力，浓缩了生命的精神、物质能量及信息的创造精神，构成生命演化的重要坐标，同时又成为精神、物质、能量和信息之间进行相互转化的延绵不断的可塑性场所。通过时间的展延、伸缩、曲折、方向变化及顺序转换，生命中的物质、精神、能量和信息之间一再进行紧张的互动，致使时间的上述特征，变成隐含自我发动和自我选择能力的生命活动的基本条件，时间是具有生命进展动力的生命本体的活生生体现。

正因为如此，在人类生命的时间坐标及内容整体中，通过人类特有的思想意识的积极主动的介入，生命的韧性、可曲性、伸缩性、坚持性及反弹性，都在人生道路的曲折发展时间中展露无遗，其中既有人心及其意识的反思和体验，又有客观时空变迁的痕迹，体现为紧张和松弛的交错更替，又表现了创造力主动意志的前后变化频率和节奏，既表现为奋斗进取，创新开路，又难免历经风险和危机，显示为"乘风破浪"与"披荆斩棘"的交错过程，表现为生命自身的价值取向，日新月异，循环往复，向多种可能性迸发、转折、盘旋、折返、退回及再出发，随生命进程而时时发生方向和内含运载量的变化，也不断改变时程速度、伸缩力度、间隔长短及紧凑松懈力度，特别呈现为人类生命独有的自我调节时间奇妙节奏和旋律的功能。

因此，时间也成为无始无终地展现生命的潜在能力及可能方向的

重要生命维度,其中既有成功的可能性,也有冒险待闯的或然性和突变性,既含有希望,也隐含危机,从而为生命的发展,时时提出警钟、挑战和考验,有待生命自身进行斟酌、考量及抉择。

人类生命在天地间的特殊地位,使"万物之灵"和"心身一体"的人类生命,赋有优化的生命时间结构和特殊功能。

首先,人类心智的"知行合一"性质,使人类生命时间具有"内在时间"和"外在时间"的双重结构:一方面,心智在主导和总结生命实践过程中所积累的丰富而又不断更新的经验,为生命内在时间的建构奠定了基础,也为人类思想能力的提升建造坚实根基;另一方面,人类生命在反复处理同外在环境的关系时,也不断更新其外在时间的结构和功能。人类生命的双重时间有利于生命的进一步优化发展,促进了人类生命持续演变成为"天地之心"的进程。

其次,生命的思想意识特殊功能,使心神能量及其强弱盛衰,不仅在时间中生动地展现出来,也在时间维度内实施对于身体的全面操作流程。由于人类生命特有的思想意识的介入,时间乃是心神的最直接和最敏感的表演场所。作为生命活力的集中表征,心神流变的节律及强弱,恰恰集中呈现在时间的多维流动曲线,当然也直接表现为极其错综复杂的时间节律及其多样的可能延伸方向。

心神通过它在时间中的变易表演,直接地展示了生命的内在诉求的表达及更新。在这种情况下,生命的物质因素在空间方面的变易运动维度,无非就是心神控制下的物质运动对时间变化的感应性选择的结果。

再者,生命时间的所有特征,恰好集中表现在人体五脏六腑、经络血脉及全身各部位在人生历程及日常生活各个阶段的变化过程。

《淮南子》根据《黄帝内经》的时间观总结说:"《时则》者,所以上因

天时,下尽地力,据度行当,合诸人则,形十二节,以为法式,终而复始,转于无极,因循仿依,以知祸福,操舍开塞,各有龙忌,发号施令,以时教期,使君人者知所以从事。"①

人体作为一个身心交错合一的有机的生命体,首先,必须使自己的整个生命及各个部位,和谐地顺应宇宙生命整体的时间运转规律,使五脏六腑和经脉血络及全身各部位,和于术数,顺应四时阴阳,在功能上,整体与部分,内与外,依天地生命整体的四时运转和日夜循环的节奏和规律,进行协调,相互影响,互贯互用。

实际上,人类生命作为天地合气的产物,其运动变化,也同样随天地之气而生长收藏、曲折盛衰。正如《黄帝内经》所指出:"春生、夏长、秋收、冬藏,是气之常也,人亦应之。以一日分为四时,朝则为春,日中为夏,日入为秋,夜半为冬。朝则人气始生,病气衰,故旦慧;日中人气长,长则胜邪,故安;夕则人气始衰,邪气始生,故加;夜半人气入脏,邪气独居于身,故甚也。"②

所以,《黄帝内经》认为,宇宙自然生命是以四时阴阳为中心,概括五方、五气、五味等天地诸因素的类属及调控关系。与此相对应和相关联,人体则以五脏阴阳为中心,概括六腑、奇桓之脏,并列数五体、五官、五志、五脉、五病等有关形体、生理、病变诸因素的类属、调控关系。在此基础上,人体五脏顺应四时,使四时与五脏相互收受通应,因而构成以五脏为中心的五大功能活动系统,共同遵循四时运转、阴阳对待协调以及五行生克制化的法则。

二、作为"现象"的时间及其生命基础

始终沿着时间的轨道发生延续和变化的人类历史,在当代,特别展

现其在时间时域中的变迁特点,即"加速化""重复化""混杂化"的共时表演,以致使原来比较隐蔽在时间流程中的人类精神及其创造活动,也在时间的"加速化""重复化""混杂化"的共时表演中,突出地扮演复杂的姿态,一方面为当代艺术的创新提供了时间时域的有利条件,另一方面也使当代艺术创新拥有极其复杂的可能性。

时间隐含变化和运动;运动包含时间的变化过程。因此,运动与时间,不管是现实的还是虚幻的,都是艺术中包含的一种极其复杂的和变幻无穷的过程,其存在及变化是不以我们的意志为转移而发生的。任何艺术作品,都可以同时包含实际的或潜在的运动过程。艺术作品的时间运动,既浓缩艺术家创作时间,又凝固了人类历史某一个阶段的变化,因而艺术作品既是现实的时间的艺术版,又是过往历史的集合体。所以,艺术中的时间,是值得艺术家与一切鉴赏艺术的人们进行探索的重要问题。

时间不断地改变着人的精神面貌,也改变人的思维模式及观看事物的方式,同时也改变人的生活方式和社会通行的语言。艺术的发展及演变,恰恰反映了人类精神的历史演进图景,同时也为当代艺术创作提供了珍贵的创新机遇。

人类时间体现在其历史延绵形式,同时也以多样的文化延绵状态显示人类时间与自然时间的差异性。

(一) 生命时间与艺术时间

生命是宇宙自然间普遍存在的创造性能动生成力量及其不断运动更新过程,是物质、精神、能量、动量和信息的全方位和谐活力集合总体,是人与宇宙万物存在和发展的前提和基本动力,是宇宙万物之所以生机勃勃、活灵活现、五彩缤纷而又生生不息的基础,又是人与人之间

及人类和宇宙万物之间相互感应和相互渗透的乱中有序的关系网络以及彼此信息传递而实现全息连接的统一有机整体。

生命必然变易,生生不息,就在生命变易和生生不息的过程中,时间"现身"而成为生命流程的先后有序标记。所以,时间就是生命流程的展现轨迹及可能走向。时间与生命同流并行,一方面使时间成为生命本体的内在构成部分,也使时间绝对不可能脱离生命而形成"纯粹时间";另一方面,又使时间成为生命调整与其内外诸因素相互关系的运行坐标,使生命自始至终在时间相伴的变易系统中展现其本质特征;同时又使时间展现为生命由生至死的及可能重生的定向演变过程,时紧时缓,快慢不等,曲折交错,循环往复,导向未来。和生命一样,时间整体表现为"一线性""不可逆转性""反复性""螺旋性""漩涡性"的交错互换过程,而使生命犹如斗折蛇行,百折千回,既潜伏各种可能的危机险境,又不可逆地在走向死亡和重生的路径上抱着期盼和发展希望,为生命自身的生死存亡过程埋下各种可能性和潜在性;也使生命有可能在时间坐标中寻求自身优化转机的关键,随时间变化,惧以始终,终日乾乾,夕惕若厉,审时度势,刚柔相济,或远而应,或近而比,柔顺含弘,唯变所适,出入以度,见机而作,更新不已。

显然,时间并不是作为一种固定的框架而存在,而只能是生命的运动过程的展现及路标。所以,海德格尔认为并不是时间存在,而是生命以个体和整体而存在,才使时间显露为生命变易之记录和轨迹。"时间并不是在我们之外的某个处所生起的一种作为世界事件之框架的东西;同样,时间也不是我们意识内部的某种空穴来风,时间就是那使得'在—已经—寓于某物—存在—之际—先行于—自身—存在'成为可能的东西,也就是使牵挂之存在成为可能的东西"③。

整体生命与个体生命的混合交错及相互依赖,使时间也展现为整

体生命时间与个体生命时间之间的相互交错和相互影响。所以，在生命历程中，时间、感知和想象等问题，始终交接在一起，其中的任何一个都不可能脱离其他的两个因素而独立运行。对艺术家而言，时间与感知和想象的紧密关联性，更是一个头等重要的问题。

万物皆为生命，但唯有人类生命是最出类拔萃者，吸取各种生命之精华，聪慧灵秀，风情万种，动静自然。正是由于赋有理性和理智，人类生命通过顺天应人，体验到生命流程的"时间性"，以时间概念为中心，逐步学会"掐算"时间延续进行中的各个时间节点，以及在时间前后关系中潜在的"时机"网络，中和达道，以便在面对复杂生活环境时，处变不惊；"精神四达并流，无所不极，上际于天，下蟠于地"④，"积神于心，以知往今"⑤，"神乎神，耳不闻，目明心开而志先，慧然独悟，口弗能言。俱视独见，适若昏，昭然独明，若风吹云"⑥，堪称"万物之灵"和"天地之心"。

作为天地之心的人类生命，一方面与天地宇宙自然的整体生命紧紧相生相伴，另一方面又能够有意识地随天地宇宙自然的整体生命的运作周期和节奏，体悟和掌控自身生命时间的运行节奏，以自身生命时间的运行逻辑，顺应宇宙整体生命时间的运行。

时间与生命同生、共存、并流。艺术作为生命灵魂的呼喊和表达，从其创作原初基础的形成及其创作活动的起点开始，直至艺术创作完工及其后之延续继承和更新，始终都和艺术家的生命活动一起，在时间的流程中变其所易，更新不止。因此，时间就成为生命和艺术演进的坐标和轨迹，又是生命与时间共生同变的见证。由于艺术与生命的内在紧密关系，任何艺术创作都离不开时间坐标的范围和流变。

所以，生命时间是生命本身持续延伸变易的整个过程；而艺术时间则是所有与艺术相关的生命流程，其中包括艺术从无到有整个过程的

时间序列，以及艺术创造形成之后所有艺术活动所经历的时间序列。这里所说的艺术，既是抽象的艺术整体，也是具体的艺术个体。

换句话说，艺术和生命一样，都包含了时间；而艺术的时间，无非就是随艺术在空间的展现所感受到的时间。也就是说，对于任何人，特别是对于艺术家来说，只要涉及艺术，就自然形成与艺术相关的时间，不管它们是展现在外在空间中的艺术，还是在内心中显现的看不见的艺术。

艺术应该成为时间的"家"，显现出时间本身的历史特点，同时标示出人类社会和人类文化的生命特征，特别集中展现人类心智的心神情感和谐结合的特征。

当代艺术的重要使命，就是要依据人类精神历史发展的成果，突破传统艺术的各种形式、规则和技巧的限制，充分利用当代科学技术和最新文化的卓越成果，把艺术创作的重点集中在表现"可见性"与"不可见性"之间的紧张关系，使艺术创作彻底改变传统艺术的"模仿性"及其形式的框架，把艺术家自身生命内部长期积累而浓缩在内心深处的对于世界和对于生命的深刻体验，通过介于"可见"和"不可见"之间的视觉图像的展现，在美术作品中显现出来，以便让展现出的艺术作品成为艺术家自身的艺术生命的延伸平台，也成为艺术家与观赏者的生命进行活生生的对话的中介，成为未来可能的世界和各种可能的生命进行复兴的充满活力的场域，使作品由此也参与到艺术创作的过程以及文化生命的重建过程中去，并反过来又成为艺术家和艺术观赏者进行自我反思和生命更新的珍贵机遇，归根结底，使艺术创作成为推动世界和文化重建的重要力量，成为艺术向其自身进行永恒审美批判的基础条件。所有这一切，实际上就是要求把当代艺术创作当成当代时间的一个"生命坐标"，以便在当代艺术作品中显示当代时间的特征。

因此,当代艺术作品不应满足于可见的和有形的空间的形式,也不应满足于可见的颜色差异,不能容忍仅仅将艺术归结为"审美或品味的对象",同样也不满足于艺术自我更新的当代时域,而是把它们作为艺术家进行创作的表现和手段,当作艺术创新的一个过渡阶段,作为艺术家生命和整个人类历史生命的一个特殊的展现场所,作为艺术家参与改造世界事业的一个必要手段,在形象和抽象的图像之间,反复选择和拿捏较好的可能性,突出显示艺术家和人类生命中不断变化、充满激情和欲望的无底内心世界的神秘结构及难以捉摸的创新动向,甚至把每次艺术创新当成生命自身从"当代"走向"未来"的一个准备阶段和暂时表现形式,当成实现未来生命最高理想的一个基础性建设过程。

当代艺术试图在其创造中展现艺术本身对当代世界的干预和介入,以及尽情舒展怀抱和追求无止境审美理念的艺术家对自身的创作生命的超越渴望和诉求,同时又让观赏者在每一个艺术作品面前,同样被激荡起对生命创造的冲动。这样一来,艺术并不是单纯鉴赏的对象,而是人类重建世界文化的重要手段。在这个过程中,艺术形象地将人类时间的特殊性及其优越于自然时间的独特性显现并保存在人类历史的文化宝库中。

所以,真正的当代艺术作品,永远都是在时间的流传中存在和更新,而且永远都是"未完成的",都是有待在未来人类社会时代获得新的评估和扩展,成为未来进一步更新和完善的新创作的可重复的起点。因此,当代艺术家不可能使自己的创作活动停止在展现出来的作品中。在观赏者面前的艺术作品,由此也自然地"成为问题",它向艺术家自己,也向艺术观赏者,提出了问题,同时又使被提出的问题成为可伸缩的"悬案",成为未来创造的可能启示。艺术就这样被卷入到艺术家自己和艺术观赏者之间的活泼对话的永恒回归的洪流中,成为他们探索

未来的富有魅力的创造想象的可能空间，也成为世界本身在现在、过去和未来之间进行反复循环的充满张力、不断更新的通道。

这样一来，艺术成为各种人之间、人与世界之间充满激情的对话的回旋场所，也成为"看不见"的"过去"和"未来"的或快或慢的"在场"重复和"即席"表演的浪漫场所。

如此，艺术便在当代艺术中真正达到中国传统艺术所一贯追求的"诗情画意"和"出神入化"的卓越境界，西方艺术有可能由此与东方艺术相会合，而艺术与哲学也有可能实现交叉重叠和互为补充的理想目标。

由此可见，当代艺术创作的重心，就是活生生地展现"即席在场"的生命自身的创造精神及追求向内和向外的无止境的超越性，表现生命的自由本质，正如福柯所说的那种对于"关怀自身"的最大限度的实践。

同时，当代艺术要生动地展现生命对审美性的追求的实际情怀、意志、思想及心理活动的复杂性及潜在能力。

在生命演进中，艺术时间的出现和感受，不是无缘无故的。艺术时间自然是伴随艺术作品的出现而显现。但这还不能真正地显示艺术时间的本质。实际上，艺术时间还可能在没有艺术品的情况下出现，这种时间现象尤其对艺术家来说是很重要的。任何艺术家，只要在他的意识中出现了创作艺术的念头或意愿，马上就在他的意识中显现一种奇特的艺术时间。这种艺术时间随着艺术家艺术创作的进程，随着艺术家心目中的艺术形象和图像的草图及其延续描画过程而越来越清晰地显现出来。显然，艺术时间的出现及复杂化，是随着艺术家的创作意愿及创作实践的进程而逐步被艺术家本人所感受。艺术家心目中的这种艺术时间，实际上是艺术家创作意识的反映，也是艺术家对自己的创作过程的关注和期待的反映。

在艺术家的艺术创作中,艺术家意识中越负有责任感,就越感受到艺术时间的紧张流程。塞尚和梵高等人,每当他们形成创作意念,在他们的意识中,马上就伴随着一股紧张的艺术时间流程,因为他们迫不及待地期盼自己的艺术作品的完工。他们把每一次艺术创作,当成一生中最值得付出的生命代价,他们的生命时间几乎都填满了艺术时间的流程。

瓦雷里曾指出艺术家创作时间乃是"一种灵和肉的化合,一种庄严、热烈与苦涩、永恒与亲切的混合,一种意志与和谐的罕见的联合"⑦。这是艺术家创作中最珍贵的时刻,构成了艺术家的生命和艺术时间的核心,而其精神基础,恰恰就是艺术家意识中最原初的创作意愿,因为在那里存在着人类意识或灵魂的最浓缩的晶体,即一种不单纯是求生的意愿,而且更是寻求"优化生存"的意志和激情!唯有这种求优化生存的意愿,才使艺术家的意识中形成最特殊的生命时间,也就是他的艺术时间。

总之,宏观地说,艺术和生命的时间并进共流。生命演变至某一个时间节点,艺术便产生相应的创作模式和基本形式,以便同时表达当时当地生命的内在诉求和追求。不同时间点上的艺术,就成为相应的时间点上的生命的一种超越形式。因此,凡是有艺术的地方,不管是在外在空间中,还是在艺术家内心意识所想象出来的空间中,都同样会呈现艺术时间。艺术创作与鉴赏的发生和演进,无不随生命时间的演变而变化。

微观地说,艺术和生命具有不同的发展阶段,其间各表现出自身独特的性质。艺术和生命一样,在不同的时间点和节奏期内,呈现出不同的生存样态。因此,同生命一样,艺术的创作需要特定的时间周期和时间坐标。各个艺术家的创作经验表明,艺术创作必须随时间的流变而展现其创作阶段;艺术创作特别关注创作时间的"冒现"和"涌现",同时

也将艺术创作流程本身当作艺术生命展现的过程。

由此可见,时间就是生命,而对于艺术来说,生命和时间几乎成为一体,因为一切艺术都是艺术家在其特定生命时间内创作出来的,又在特定时间内因生命周在环境诸因素的关系网络而获得生命存在的根据和理由。

对于艺术来说,尽管时间有多种多样的表现形式,可以表现为日常生活世界的节奏及循环,但是相对而言,唯有在艺术家心灵中显现的时间,才是最重要的。艺术家总是在心灵的期盼和愿望中,埋藏创作的意愿和艺术创作的原初形式及理想目标,然后依据偶然出现的机遇,瞬时不由自主地由衷激发出来创作的"灵感",凝聚瞬间突然冒现出来的"情感性直觉力量",随着艺术创作的展开而呈现不同的艺术时间。艺术时间一旦产生,就会随着艺术的呈现及传递、转让和展览或鉴赏,又形成与之相关的艺术时间。

艺术家对创作中的时间流程的关注,构成了创作过程中主客观时间之间相互关系发生变化的精神基础。

任何现象,包括艺术及美的现象,都是靠生命中主观的内在时间意识的体验,才能被感知到。"感知一个时间进程,就意味着,将一个当下的此在 A 与一个刚刚过去并在对象上与其关联的 B 以及一个离得更远的 C 等连在一起感知;它意味着感知 A 并且在回移的过程中将 B 体验为刚过去,如此等等。而只要我们观看对象性的统一并且感知它,这整个序列就是被感知到的,它就是一个'当下的进程'。我们感知这个旋律。它是一个感知序列"[8]。

(二) 艺术时间的特殊性

人类生命时间就是超越过程中生命的"蒸发"和"消耗"而产生的一

种"现象",它运载着人类生命向外超越的欲望,同时也包含对超越过程的种种期盼、希望和梦想,以及执行过程中的种种生命态度,以致人在超越过程中充满焦虑和忧虑,面对即将到来的不确定性、种种危机和艰难而无奈,表现了人类生命对身负使命的关切和责任感,呈现出人类意识创造过程内含的道德力量。这样理解的时间,已经不是常人所说的日常生活世界的时间,并不能通过日常生活世界的凡人时间观来理解和把握。

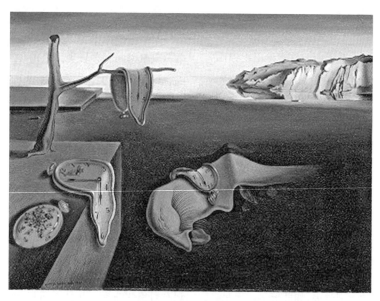

达利《记忆的永恒》(*Persistence of Memory*), 1931

真正的艺术家必须跳出常人的时间观,从自身生命的超越目标理解和掌握艺术创作的时间,尤其必须认识到:时间并非孤立的形式性框架,而是与创作生命密切相关并具有"生产性"或"生成性"的一个基本创作动力。

　　所以，艺术创作的时间，是靠有道德责任感的艺术家才有可能体验出来的生命使命感的标志，表明艺术家已将创作本身当成自身生命，无私地将投入艺术创作的时间视为自己的生命的付出。这样的艺术家能够以其特有的时间感，不惜一切代价珍惜创作中的一时一刻，把自己的所有精力投入创作过程，把握艺术创作过程的各个节点，机智地掌握创作时机及其实现进度，及时地在特定时间点上，将心灵触发的创作灵感展现出来，使之在实际创作程序中得到完满的实施。由此可见，艺术家的时间感，因人而异；而唯有最敏捷的艺术家，才能把握创作时间的机遇，从创作的酝酿到创作过程中的每一步，都最大限度地发挥自身生命的内在能量，确确实实实现自己将创作视为生命的初衷。

　　这就是为什么时间对艺术家来说是一个非常重要的问题。要真正理解和把握艺术和时间的内在关系，并不是轻而易举的事情。世界上有千千万万的艺术家，由于他们对艺术创作时间有不同理解，他们实施不同的艺术创作过程和程序，也因此而形成千差万别和不同等级的艺术作品。

　　在艺术史上，对艺术与时间的相互关系的认识，展现了非常不同的历史过程。为了分析艺术时间在人类思想文化史上的不同表现，我们集中以西方"现代性"的艺术时间作为典范。

　　到了 20 世纪下半叶，历史的发展和人类的各种创造发明，特别是西方人所创建的知识体系和技术，改变了世界和社会的基本结构及运作方式，也从根本上搅乱了作为生存基本方式的时间结构，进一步展现或激化了本来已经存在于时间本身内部的悖论性。反过来，当代时间的悖论性的激化，又促使当代艺术及各种创造活动加剧了其原有的内在悖论性，导致后现代思想及艺术的悖论的散播。

　　在现代技术条件下，时间固然是一切因素存在和发生作用的实际

条件和基础,但同时,它更加是其可能的条件和基础。在这种情况下,时间作为可能性的条件而呈现出来,也使时间在艺术创作者和观赏者面前成为选择各种可能性的场所。换句话说,作为可能性的时间,可以包含一切可能的因素,也可以使一切可能的事务发生,又使一切已经实际存在和发生过的事物转变成为不可能性。这就迫使现代人和现代艺术家,必须在每个瞬间中迅速地做出选择,才能对确定的和不确定的、可能的和不可能的、可见的和不可见的各种事物,进行鉴别和区分。

(三)"客观时间"与"主观时间"及其相互关联性

由于时间本身的生命性质,艺术家不能忽视创作过程中的"时间感"(La conscience du temps)。作为自然科学研究对象的整个宇宙及其各个组成部分的所有运动过程,都具有客观的时间性,是不以人的主观意志为转移的,因此,宇宙时间是超验的。在这一点上,艺术家和所有人一样,不能摆脱客观时间的运动流程的约束,艺术家必须听命于整个宇宙生命的时间运动规律的安排,无法选择自己的生死过程及创作过程的客观实施。

但对于具有生命意识的人来说,时间具有主观性、内在性、直觉性和原初性。对于艺术家而言,客观时间是一个由各个时刻点组成的有序系列,每一个客体均在此系列中占据一定的确定位置(点)。但与人的生命相关的主观时间,是有意识的人以其主体的自我意识以及生命体验所意识到和感觉到的时间。在现实生活中,这就是每个人在生活世界中的当下存在所意识到的"现在"。以"现在"作为出发点,在自身内在意识活动所能操控的范围内,艺术家可以进行观察、体验和掌控自己的时间维度。因此,作为主观时间的基点的"现在",不是客观时间系列中的一个点,而是一种"显相",但这种"显相",并不是时间自身的显

现,而是每个人以及艺术家,根据不同的生活和创作环境所产生的生命体验,它是主观意识中的"内在时间"的一个组成部分,即一种"内时间结构"的一个部分及表现,它实际上与每个人的内在经验结构有密切关系,尤其是由个人意识中的意向性决定。

这样一来,时间就包含"客观时间"和"主观时间"两种类型,而且,它们之间是通过创造主体的主动控制而实现相互协调的结果。

显然,所谓客观时间,实际上是自然科学所说的宇宙时间,它是超验的,因其自身的整体全方位运动而变化,不受主观意识的支配,但又与主观时间意识发生关联,因为任何人都生活在宇宙和社会整体之中。用中国传统的时间观来说,就是人的生命时间都必须受天地间四时运行影响而变化。客观时间是由一个由各时刻点组成的有序系列,每一个客体都在这个系列中占据一个确定的位置。

主观时间既然是主体体验中的时间,其"此刻(现在)"就不是客观时间系列中的一个点,而是内在时间意识的一个组成部分,它不过是一个发生在内在经验中的"显相",但可以构成客观时间系列的存在条件。艺术现象学特别强调客观时间与主观时间的相关性,两者之间无论如何都不能孤立存在并发生效用。

人的主观时间和客观时间并存,但这并不意味着客观时间与主观时间是可以相互割裂而各自孤立存在的,相反,两者之间始终存在密切的相互关联性。

主观时间和客观时间的关联性,集中环绕着艺术家内心意识隐含的"意向性"的走向及强烈维度。实际上,按照胡塞尔的观点,艺术家作为有意识的人,他的所有知觉形式,都是以其内在意识中的意向性结构为前提。艺术家的时间意识,以及他的主观内在时间意识和客观时间的关联性,都应该在他的意向性结构中进行考察。这是因为意向性是

艺术家主体的自我活动,它决定艺术家对超越性客体的整个体验过程。因此,意向性是艺术家创作中所必须的"意识生产活动"及其能力的基础。重要的是,艺术家的意向性,既不是客观的物质性关系的表现,也不是艺术家内在意识的固有能力,而是艺术家进行一切有意识的创作活动的基本条件。在一定意义上说,意向性就是"'我思'(Cogito)与'我思'对象的张力关系(Spannung)"⑨。艺术家的意向性所固有的主客体间相互关系的性质,使它也可以被称为"关注",也就是促使艺术家产生创作意念的"兴趣",而不管是"关注"还是"兴趣",都涉及两种必要的因素及其相互关系网络:一方面是艺术家内心意识中作为产生关注或兴趣的原精神动力,另一方面则是作为关注或兴趣对象的外在客体的存在。

既然艺术家创作中的意向性与其创作对象之间的相互关系是一种不断变化的动态状态,不管是意向性本身,还是意向性对象,在其相互关系中,也都始终处于活生生的生命状态。艺术家的主观内在时间意识,就是在这种情况下形成,并始终处于紧张状态。

三、艺术家"内在时间意识"的"建构功能"

在原始创作进行的那一刹那,艺术家从内心发出的艺术语言,是随着他的艺术灵感的爆发而自然形成的,但是,这种在刹那间爆发出来的语言,又同艺术家创作历程中所积累的内心创作经验保持密切的关系,这个关系网络是凝固在艺术家内心中的内在时间结构中,形成艺术家内心中特殊的"内在时间意识"⑩。所以艺术家在创作原始状态时所发出的任何艺术语言,固然是创作灵感所激荡的,但它的基础深深地埋藏在艺术家内在时间意识中。内在时间意识是每个人都有的内在心理结

构,它属于人的内在意识的一个重要组成部分,也是人观察世界及决定自己的未来理想的一个出发点。也就是说,每个人只要经历一段生命历程,这些生命经历就自然地内化成为他的内在时间意识,成为他的生命内部积累生活经验的一个储存库,使他的内在时间意识不断记录着他所经历的一切,并把所有的一切具体的事件以及在发生这些事件时所遭遇的情感,全部都沉淀在这个内在时间意识中。

胡塞尔非常重视"内在时间意识"对人类生命的重要意义,因为内在时间意识不但对于过去的生活具有总结意义,而且,它对于今后人类创造性行动也具有"建构"功能,因此,胡塞尔把它称为"时间的建构功能"。

胡塞尔所说的"建构"乃是一个延续的积累性过程。"内在时间意识"的建构作用,必须由生命本身的主体行为主动完成,但不是一次性完成,而是必须把主体对经历的客观事件的储存变为一种持续进行的"持存"动态,并不断使之与外在环境及发生的事件进行相应的调整,以便实现它的客观化。这种"内在时间意识"的持存过程及客观化过程,都需要行为主体有意识地发挥其内在时间意识的建构作用,以便使生命自身形成一种把内在时间意识与外在客观时间流程加以合理地关联起来的能力。

胡塞尔现象学中,主观的内在时间意识具有非常重要的意义,这也是艺术现象学处理意识、体验、主体、客体、意向性、显现及艺术创造精神等问题的关键概念。

艺术家在创作时所产生的创作意向及其意向对象,是通过艺术家意识中的意向对象的时间结构与意向作用发生的时间结构相关联的。因此,对客观时间的把握,必须在意向性结构本身之内进行。就是在这种情况下,艺术现象学特别强调:现象学分析必须超越体

验内容和行为而进入形成各个行为的"原初状态",就位于各时间位相或时相。由各时间位相所组成的主客观时间位相的相互关系,乃是艺术家的创作意向关系的深层结构,也就是艺术家进行创作的"时间结构"。

内在时间意识对不一样的人是不一样的,越是在理性和情感方面具有敏感性的人,他的内在时间意识就会记录着越加细腻的生活经历和生命体验,也正因为这样,那些敏感性强的艺术家的内在时间意识就比其他人的内在时间意识更加细腻,层次更加复杂,结构更加错综复杂,同时也包含着更加紧张的张力结构,这是因为这些敏感性高的艺术家总是对于艺术创作经历中的经验有非常细腻的反思和体验,同时在反思和体验过程中比任何人更加用心去区分各种最细的区别性。也就是说有的人只满足于把握生活经验的一般结构,只把它搁置储藏在内在时间意识内,就长期任其留存而不闻不问,以致有可能会把一些宝贵的内在经验彻底丧失掉,这样一来,那些留存的粗俗的内在时间意识,对于他的创作就没有什么意义。但敏感性强的艺术家不仅在创作的时候,而且在他沉思和观察世界的时候,总是在内在时间意识中进行反思,对内在意识中的内在经验反复细嚼慢咽,不断地品尝深藏于内在时间意识中各种经验的滋味和味道以及其中的情感。所以,这些有敏感性的艺术家的敏感性一方面表现在他对所遭遇的任何一个事物和事件都能细腻地观察和区分,并加以仔细琢磨,掂量其中所隐含的生命意义的轻重;另一方面,即使在他停止创作的时候,他都对自己的内在时间意识及任何方面的体验,一再进行认识和分析,不会放过它们的任何一个细节。与此同时,他不但反复向内进行反思和斟酌,同时对外,对他所遭遇的任何一个事件,以锐利的眼光加以观察,发现那些平常人所看不到的各种区分和差异,然后把所有平常人看不到的区分与差异变成

属于自己的有待开发的张力世界。

现在，我们要深入分析记载、记录、沉淀和储藏所有的生命经历的内在时间意识，它是由不得任何一个生命主体控制而自然进行的一种生命运动。也就是说，内在时间意识，本身就是一个生命，它固然是附属于或者内藏于某个艺术家生命中，但是它也是独立自主的生命，就好像孕育在娘胎中的胎儿的生命一样，即使胎儿生命隶属于母亲生命，他也是生命。内在时间意识作为生命在内部所储藏的各种经验，一直不断进行着紧张的互动，这些经验因素储藏到内在时间意识以后，还是保留其活生生的运动技能以及创新功能，但是，这些所有隐藏在内的活跃性和创新能力，取决于它所附属的生命的创造性，决定于它附属生命的创作欲望。所以内在时间意识的生命力决定于两方面：一方面决定于汇总经验的张力，另一方面决定于它所附属的大生命的创作欲望及超越生命的能力。

内在时间意识由于它的内在性，深深地包含在艺术家生命内部，所以它也具有一定生命性，同时包含着难以预料的创作潜力。胡塞尔特别重视每个人的具有很大差异性的内在时间意识，因为胡塞尔特别重视作为主体的个人的生命，而它很大程度上由内在时间意识决定。内在时间意识就是一个人的精神世界的重要动力基础，它当然脱离不开任何人的生命主体，也就是跟每个人的主体有关系。内在时间意识是每个人的重要精神世界，它既然是重要的精神世界，便离不开相应的生命空间，问题在于内在时间意识不依赖于外在的可见空间。作为一种精神活动及精神活动的凝固体，它在相当大的程度内脱离了可见空间结构，也就是说内在时间意识，就它的空间而言，它是有很大的伸缩力，它可大可小，可以超越现实的可见时间中有关有限和无限的界限，它可以在自身施展的范围内，任意驰骋，来回自如，就好像一个人在梦中，一

会在这里，一会在那里，来回运动，也可以在很久的时间间隔之间来回交错。这就决定了内在时间意识本身就具有可见的优越空间结构，因为它本身就是具有生命的一个活动单位，所以它可以随时随地发生运动。总而言之，内在时间意识隐藏于个人生命中，所以它的空间活动范围，仍然归根到底决定于它所在的生命主体。

关于内在时间意识的结构和功能，胡塞尔有过多次的分析和研究。《内时间意识现象学》从一开始就把内在时间意识同客观的外在时间区分开来，胡塞尔把人的实际生活所经历的客观时间以及环绕着生活的所有客观时间通通排除掉，目的在于寻求和探索纯粹的内在时间意识的性质。胡塞尔认为内在时间意识是存在的，存在于每个人的精神世界中，深深埋葬于每个人心中。它既依赖它所生存的生命主体，又独立于生命主体。对艺术家来说，发现这个内在生命意识是非常重要的，因为当一个艺术家仍然懵懵懂懂的和常人一样，不对他实际生活的时间、空间和他生命内部的时间、空间加以区分，这个艺术家就不可能创造。根据胡塞尔的观点，当没有意识到自己具有进行自我反思和自我悬挂的可能性的时候，每个人都总是把眼前看到的现实世界同他生命中可以隐含的内在世界混淆起来，当然也就把实际存在的时间、空间同内在的时间、空间混淆起来。正是这种混淆，造成许多混乱，同样这样一种混乱，造成哲学中许多概念的混乱。所以胡塞尔在讲时间现象学的时候，把眼前看得见的实际时间同内在时间加以区分，两者混淆起来会造成很多麻烦，而且导致许多幻象和误解。胡塞尔强调进行现象学分析，首要就是把那些干扰纯粹时间意识活动的各种外在的可见的现象加以悬挂，这就是他所说的现象学的反思。胡塞尔特别指出，人类生命的任何一个感触和任何一种感觉，就本质上而言，都是有能力把握事物的本质，只是由于任何现象显露的时候，总是把现实的可见现象当成真实的

东西在每个人面前展现出来。这种展现实际上已经隐含了一种危险，也就是把现实生活中各种虚幻的东西作为现象同原本事物自然展现的现象混杂在一起。如果不进行现象学的悬挂，就会把这种真假混淆的现象当成真现象。胡塞尔特别警告西方的科学家和哲学家，因为西方思想文化创造的基本思维模式是受到自然科学模式的决定性影响，而这种自然科学的思维模式就是把任何客观显现的现象当作真现象，并对它进行观察和加以分析，更严重的是，把这种未经反思的科学现象加以归纳，用格式和公式加以总结，然后进行普遍推广，这是非常危险的。所以我们再说一遍，任何客观显现的现象并不一定是真实的现象，这种未经区别的现象最容易蒙骗没有进行反思的人们，以它客观显现的样子掩盖它其中的真假不分的实质。所以胡塞尔的现象学研究，第一步先要区分这一点，即客观显现和真实显现的区别。对于西方人而言尤其困难，因为西方人的思维模式从古希腊开始就确定了逻辑思维方式的基础，这种逻辑思维方式强调主客二元对立，主体观察外在客观现象，加以记录，把客观当作真实。这种思维方式统治西方几千年，危害更大。胡塞尔发现了这种危害，西方现在思想文化所遭遇的各种危机的根源就在这里。所以胡塞尔企图打破统治西方思想文化的主客体二元对立，提出现象学思维方式，不强调主客二元对立，而是强调主体和客体之间、主体和主体之间的相互独立性和交互性，或者，被称为互为主体性，或者也可以叫作主体间性（Intersubjectivity）。胡塞尔强调主体间性，就是强调主体和主体之间没有相互隶属的关系，只有相互交流和互动的关系。所以现象的真实性就存在于主体和客体、主体和主体当中，胡塞尔认为，不存在唯一不动的客观的主体性，也不存在唯一真实的客观的主体性，所有的真实性只有在关系中存在，在互动中存在，而这种互动就是把眼前看见的假象同假象中隐含的真相区分开来的重

要步骤。所以,胡塞尔在《内时间意识现象学》中强调必须排除客观时间,他强调排除客观时间,不是不承认也不是有意地否认客观时间,而是强调排除对客观时间的迷信,必须排除对客观时间的真实性的迷信。所有客观表现的现象总是真假混淆的,因为所有客观现象展现的时候,总是受到这个现象内部无数因素的干扰,又受到这个现象之外的其他干扰,无法绝对纯粹地显现出来。后来,海德格尔直截了当地指出,所有客观现象实际上就是一种遮蔽,如果要做到胡塞尔所说的排除客观时间的话,就必须要"去蔽",把掩盖的东西掀开。从"遮蔽"到"去蔽"的过程就是现象学反思的过程。

注释

① (西汉) 刘安等著:《淮南子》,长沙:岳麓书社,2015 年,第 228 页。

② 《黄帝内经·灵枢》,北京:中国医药科技出版社,2018 年,第 145 页。

③ 海德格尔著,欧东明译:《时间概念史导论》,北京:商务印书馆,2009 年,第 447 页。

④ (清) 王先谦集解,方勇校点:《庄子》,上海:上海古籍出版社,2013 年,第 177 页。

⑤ 姚春鹏译注:《黄帝内经》,北京:中华书局,2012 年,第 370 页。

⑥ 同上,第 154 页。

⑦ Valery, P. *Variétés II*. Paris: Gallimard, 1930: 150.

⑧ Husserl, E. *Zur Phaenomenologie des inneren Zeitbewusstseins*. Hrsg., von Rudolf Boehm, Den Haag, Martinus Nuhoff, 1966: 152.

⑨ Husserl, E.. STUDIEN ZUR STRUKTUR DES BEWUSSTSEINS, TEILBAND III, WILLE UND HANDLUNG, Texte aus dem Nachlass (1902 - 1934), HERAUSGEGEBEN VON THOMAS VONGEHR UND ULLRICH MELLE.

⑩ Klein, Stefan. *Zeit. Der Stoff aus dem das Leben ist*. Fischer Verlag, 2006.

索　引